北大学人电影研究丛书

彭吉象 电影文章自选集

银幕世界 与 艺术人生

彭吉象 著

北京大学出版社
PEKING UNIVERSITY PRESS

图书在版编目(CIP)数据

银幕世界与艺术人生：彭吉象电影文章自选集/彭吉象著. —北京：北京大学出版社，2015.1
（北大学人电影研究丛书）
ISBN 978-7-301-25085-3

Ⅰ.①银… Ⅱ.①彭… Ⅲ.①电影美学–文集 ②电影评论–文集 Ⅳ.①J901-53 ②J905-53

中国版本图书馆CIP数据核字（2014）第261534号

书　　名	银幕世界与艺术人生：彭吉象电影文章自选集
著作责任者	彭吉象 著
责任编辑	周　彬
标准书号	ISBN 978-7-301-25085-3
出版发行	北京大学出版社
地　　址	北京市海淀区成府路 205 号　100871
网　　址	http://www.pup.cn　新浪微博:@北京大学出版社 @培文图书
电子信箱	pkupw@qq.com
电　　话	邮购部 62752015　发行部 62750672　编辑部 62750883
印　刷　者	三河市国新印装有限公司
经　销　者	新华书店
	660 毫米 × 960 毫米　16 开本　19.5 印张　300 千字
	2015 年 1 月第 1 版　2015 年 1 月第 1 次印刷
定　　价	43.00 元

未经许可，不得以任何方式复制或抄袭本书之部分或全部内容。
版权所有，侵权必究
举报电话：010-62752024　电子信箱：fd@pup.pku.edu.cn
图书如有印装质量问题，请与出版部联系，电话：010-62756370

北京大学中坤影视戏剧研究基金
北京大学中坤影视戏剧研究文丛　支持
北大学人电影研究丛书

顾　　问：王一川　王丹彦　叶　朗　仲呈祥　陈凯歌　黄会林
　　　　　韩三平　张宏森　张会军　彭吉象
总 策 划：高秀芹　陈旭光
名誉主编：骆　英
主　　编：陈旭光
编 委 会：王一川　向　勇　陆　地　陆绍阳　陈　宇　陈　均
　　　　　陈旭光　邱章红　李道新　张颐武　周庆山　周映辰
　　　　　高秀芹　顾春芳　彭吉象　蒋朗朗　韩毓海　戴锦华

"北大学人电影研究丛书"编者前言（丛书总序）

鲁迅先生说过，"北大是常为新的"。北京大学不仅在许多"基础性"学科研究上稳重踏实、独占鳌头，也在一些新兴学科上与时俱进，锐意创新，敢为人先。

在人文学科领域，电影研究的历史与传统算不上悠久。诞生于1895年12月28日的电影，一般认为1948年法国成立电影学研究所，并出版《电影学国际评论》，才是电影学作为一种新学科诞生的标志。

而且，北京大学的电影教育，严格地说开始于北京大学艺术学院1999年招收电影学硕士和2001年开始招收影视编导本科，比之于北大其他"老牌""经典"的人文社会科学可能尚属"晚辈"。然而，北京大学学者们电影研究和电影批评的历程可谓不短，而且成就不小，影响颇大。不少学者在上个世纪80年代人文领域文化批评的潮流中就登上了当时的批评舞台，引领一时之风骚。

北京大学的电影研究与批评，有一些重要特点。如学者们散布于北京大学艺术学院、中文系、新闻传播学院、外国语学院等多个院系；再如学者们大多有多学科的背景，电影研究往往只是这些学者学术工作的一个有机部分；还有，这些学者都是北京大学影视戏剧研究中心的研究员，他们都在电影的文化研究、艺术研究、电影史、电影批评史、电影传播、电影产业研究等方面有着重要的发言权和学术影响力。他们以"常为新"的锐

气,学科整合的视野,传承自北大的开阔胸怀,以勤奋严谨求实创新的学术精神,共同打造着北京大学电影研究的高端平台。

毫无疑问,电影研究与批评的学科特点与北京大学的综合性优势颇为切合。正因此,北京大学涌现出那么多有影响力的电影学者乃为题中应有之义。因为电影学是从社会文化现象、审美现象及大众传播手段等角度研究电影的科学,而电影理论一开始就有相当明显的跨学科趋向,从经典电影理论开始,电影理论就与哲学、美学、文学、戏剧、艺术学、心理学等关系密切,这也与电影本身的综合性特征,电影文化的复杂性特征等相适应。二战结束后特别是50,60年代以来,电影学与其他学科进一步整合,研究领域明显扩大。

正是借助于北京大学影视戏剧研究中心这个有效整合北大影视戏剧研究学术力量的平台,我们主持编辑了这套"北大学人电影研究丛书",试图对北京大学雄厚深蕴、颇有影响力的电影研究学术力量和研究成果进行一次集中的盘点和集群式地呈现。

鉴于此,这套丛书目的堪称明确,立意不可谓不高远。各位知名学者的自选论文,自序或访谈呈现的方法论思考和学术总结,著作论文索引等工作,都通过作者、主编者与编辑等的通力合作,做足做细。在北大培文的积极配合之下,我们力图把这次庄重大气的巡礼、展示和总结尽可能做到最好、最高、最全面。

北京大学影视戏剧研究中心自成立以来,秉承"研究指导实践,研究紧靠实践,研究提高教学,引领影视戏剧艺术与产业发展"的宗旨,致力于推动电影、电视剧、戏剧、新媒体领域的学术研究,打造北大影视戏剧与新媒体研究与研发的核心品牌,为中国影视戏剧与新媒体的产业振兴服务,引领影视戏剧和新媒体文化价值和艺术内涵的发展方向。编辑出版这套"北大学人电影研究丛书"就是这些近年来中心重点的学术工作之一。

也许，这不仅仅是一次实力的巡礼和成果的检索，更是一次电影研究之北大视野、北大胸怀、北大气象的呈现，甚至可能是一种"北大学派"之发力和形成的前奏。

我们坚信：学术薪火相传，北大精神绵绵不绝。

<div style="text-align:right">
北京大学影视戏剧研究中心

"北大学人电影研究丛书"编委会
</div>

目 录

自　序001

电影美学

中国电影美学与钟惦棐先生011

电影艺术的美学特性019

电影审美心理的奥秘085

传统文化与现代意识的冲突与融合：跨文化交流中的华语电影106

全球化语境下的中华民族影视艺术120

中华民族影视艺术与 WTO132

百年中国电影期盼第四个辉煌时期139

数字技术时代的影视美学148

当代数字技术与中国影视教育177

电影理论应承担的责任182

电影教育访谈201

影片评论

"散文诗"电影与中国古典美学传统215

试论现代电影的情节性238

交叉点上的汇合：《红高粱》与《最后的疯狂》观后杂感257

军事题材电影与现实主义261

关于几部影片美学特色的思考265

惊险片应当有自己的美学追求：《最后的疯狂》观后杂感282

点击中国电影产业化（访谈）......291

附：主要著述一览表297

后　记298

自　序

俄国的伟大诗人普希金曾有过一段名言："一切都在流逝，一切都将过去，而那过去了的，都将变成亲切的回忆。"在从事影视艺术教学和研究数十年后的今天，再回过头总结自己的人生历程，写下这样一篇自序，感触良多。

我们这一代人的经历，对于现在年轻人来说，已经是完全无法理解的一段历史，他们现在只能从书本上、小说中和银幕上看到那段苍茫的历史岁月，但是对于我们来说，却是亲身经历的严酷现实。

"文化大革命"以前，作为四川省最著名的重点中学——成都七中"老三届"的学生，我一直渴望能在高考中以优异成绩考上北京大学，而且作为全班前三名的我是完全有可能的。但是，我的梦却被突如其来的"文革"打得粉碎，严酷的现实中断了我们的学业。"文革"十年浩劫中，我同全国千千万万知识青年一道上山下乡，走入了社会的大课堂。后来我又当了兵，作为工程兵还学会了开车床，可以说我这一辈子工农兵学商都干过。当然，丰富的人生阅历，也为我的一生带来了许多宝贵的经验。

回顾我走上学术的道路，特别是从事艺术学和影视艺术研究，我特别感谢三位导师，他们是把我引上美学和艺术学道路的朱光潜、宗白华两位先生和把我引上电影艺术道路的钟惦棐先生。

我于1978年考入北京大学哲学系本科学习，1982年又考上北大研究生继续攻读美学专业。按照德国著名哲学家黑格尔的说法：美学就是"艺术

哲学"。如果说哲学是人类理性认识的最高峰，那么艺术则是人类感性认识的最高峰，美学就是架在这两座高峰之间的桥梁。或者换句话说，美学就是要研究艺术中的哲学问题，也就是最高的艺术理论。当时我们8名研究生由朱光潜、宗白华、杨辛等6位导师共同指导。应当说，我们是北京大学在"文革"后招收的第一批美学专业研究生，同时也是朱光潜先生和宗白华先生美学专业的关门弟子。朱光潜先生擅长西方美学，治学严谨；宗白华先生擅长中国美学，崇尚道家学派，述而不作。最有意思的是，朱光潜先生和宗白华先生都是安徽人，同年出生，同年去世，享年89岁。他们两位可以说是现当代中国美学史上的两位巨人。如果说朱光潜先生更偏重于儒家风范，宗白华先生则更偏重于道家风骨。从宗白华先生身上，我学到了很多中国艺术学的理论和知识，使我终身受益；从朱光潜先生身上，我也学到了朱先生治学的严谨和学术的规范。特别是朱光潜先生有一句名言，叫做"不通一艺莫谈艺"，也就是讲研究美学必须首先精通一门艺术，然后你才有资格来谈论艺术。于是，我们8个美学研究生都各自去寻找自己喜爱的一门艺术钻研学习。我和后来转而研究宗教的刘小枫同学两个人选择了电影艺术，其他同学有选音乐的，有选美术的等等。后来的事实证明了朱先生的这个要求完全正确，我们也从中受益匪浅，甚至选择了自己终生的事业！

　　1984年春，我从报纸上看到一条消息，称刚刚成立的中国电影评论学会举办的首届电影学年会将于秋天在辽宁旅顺口举办，凡有意与会者必需提交论文，如果论文入选则可应邀前往赴会。当时我正好看到《巴山夜雨》《城南旧事》《乡情》《乡音》等一批电影，同以往我们常见的戏剧式电影、史诗式电影等完全不同，这批电影具有诗的意境、诗的节奏和诗的手法，又有散文式的结构和纪实性的手法，同时还具有浓郁的民族风格和民族特色，我把国内影坛上出现的这种崭新的电影体裁或样式，称之为中国式的"散文诗电影"。正在胸中颇有感触时，恰好遇上这个机会，再加上初生牛犊不怕虎，于是我便在北大图书馆泡了几天，写出一篇论文《论"散

文诗电影"的美学特色》，按照报纸上公布的地址邮了过去。由于我谁也不认识，也不抱太大的希望。但是万万没有想到，两个月后居然收到回函，说我那篇论文已经入选，邀请我去旅顺开会。

同年9月，我坐着火车硬座来到了美丽的海滨城市大连旅顺口，参加了中国电影评论学会首届电影学年会。会期很长，一共8天。除9月18日上午举行开幕式，由中国电影评论学会会长钟惦棐先生作报告（也就是后来发表在《电影艺术》杂志1985年第2期上的那篇论文《论社会观念和电影观念的更新》）之外，以后几天是由大会从93篇论文中选出来的17篇进行宣读和讲评，然后还有针对论文的自由讨论。更令人没有想到的是，组委会居然把我安排为第一个大会发言宣读论文，而我当时仅仅只是一个在校学习的研究生，而且此前从未参加过类似的电影学术会议。后来我才知道，这都是钟惦棐先生，以及罗艺军、郑雪来、邵牧君、许南明、余倩等一批老师们的厚爱，体现出他们对年轻人的关怀和提携。除我以外，当时应邀与会并在大会上发言的年轻人还有陈犀禾、孟建、张德明、李梦学等人。应当说，这次会议是开得很成功的，正如罗艺军先生在闭幕式上总结时谈到，这次会议"是中国电影理论发展道路上的一块重要的里程碑"。

由于在会上认识了钟惦棐先生，加上当时整个北京大学没有讲授电影学的教授，于是散会回到北京后，我和刘小枫同学便经常骑着自行车到北京市西城区一个胡同的钟惦棐先生家中去向他请教。现在很多学习电影的年轻人都不知道钟先生了！实际上，1957年有两位全国知名很有才华的青年被打成"大右派"，其中前文化部长王蒙是因为一篇小说《组织部新来的年轻人》，而钟惦棐先生是因为一篇文章《敲起电影的锣鼓》！记得钟先生当时是同别人合住在一个破旧的四合院里，他的儿子著名作家阿城当时好像还在外地上山下乡，只有钟师母和先生在家，且钟先生长期患有肝病身体不好，但是他每次都耐心地回答我们关于电影的各种问题。在同钟先生聊天的过程中我们学到了很多东西，可以说是终生受益。另外，由于当时刚刚改革开放不久，几乎看不到外国电影，于是，钟先生还特地安排我们

去小西天电影资料馆同他们一道观摩外国电影，这在当时应当说是十分难得的机会！与此同时，钟先生还安排我们参加他领导的"电影美学小组"的一些讨论活动，于是我和刘小枫又常常骑着自行车去后海的中国艺术研究院电影研究所开会，当时参加钟先生"电影美学小组"的还有当时同样是年轻人的仲呈祥，他是被钟先生专门从社科院调过来的！所以，我和全国文联原副主席仲呈祥先生从那个时候开始结识，至今已经有了三十多年的友谊！

正是在钟惦棐先生的关爱下，我后来才走上影视艺术教学与研究的道路。我曾经在拙作《影视美学》（北京大学出版社2002年版）的"后记"中这样写道："回想二十年前，我在北京大学师从朱光潜、宗白华等导师攻读美学专业研究生时，同时又师从中国电影评论学会首届会长、著名电影评论家钟惦棐先生学习电影美学。如今三位导师均已作古，而影视美学在我国的教学和研究中仍处于初创阶段，实在令人遗憾。"

确实如此，在钟惦棐先生逝世二十多年后的今天，我们仍然没有一本厚重的"中国电影美学"专著问世。尤其是随着现代科学技术的迅猛发展，世界电影美学更是面临着许多崭新的课题。例如：我在北大给研究生们上课时就谈到，随着计算机技术、数字技术和虚拟技术的出现，原有的蒙太奇美学和纪实美学两大流派已经完全无法解释当代电影中的许多问题，有学者称现在正出现一种"虚拟美学"，它以现代高科技作为支撑，不但体现在《哈利·波特》《指环王》《纳尼亚传奇》《阿凡达》《少年派的奇幻漂流》等一批"魔幻电影"之中，甚至还体现在不少大片的精彩段落中，值得我们去认真地加以总结和研究。此外，正如当年钟惦棐先生感叹"电影理论有愧于电影实践"一样，今天迅猛发展的电视艺术更是让电视理论难以招架，套用钟先生的话，我们完全可以讲"电视理论有愧于电视实践"！又比如，我们现在总在谈论国产大片怎么不行，其实我认为电影理论也有着不可推卸的责任。本书收录了我的三篇文章，专门讨论了电影理论对于电影实践的巨大影响。回忆起来，20世纪80年代中国电影非常活

跃，成就也十分显著，甚至可以被称为中国电影史上的第三次高潮。20世纪90年代中国电影却进入了低谷，但是90年代初以《渴望》为代表的中国电视剧开始迅速发展起来了，为什么90年代中国电影走入低谷，而电视剧却发展起来了呢？这就是因为电影长期以来是计划经济的产物，而我们中国是在90年代初才真正进入社会主义市场经济，也就是在邓小平南方谈话之后。中国电视剧从一开始就是制播分离，而中国电影却不是。中国电影是计划经济的产物，电影是电影厂分指标，所以计划经济时代下的产物是电影，难以适应市场经济。而那时电视剧应运而生，电视剧这二十多年来发展非常快。

20世纪80年代中国电影最活跃的时候，那时也开过很多的研讨会，而且很多会议是导演和我们搞理论评论的人争得面红耳赤，可以说80年代中国电影非常繁荣。而80年代后期在电影理论讨论中也有些缺失，我举一个例子，就是"娱乐片主体论"。当时主管电影的陈昊苏副部长提出"娱乐片主体论"的动机是对的，他提"娱乐片主体论"是为了对抗"四人帮"搞的说教的电影，针对公式化的电影，提出了"娱乐片主体论"，当时我们都是拥护的，而且我自己也写文章支持。但是，现在回头再来看，当时的这种理论也失之偏颇，甚至导致了后来将近二十年中国电影的歧路。什么是娱乐片？喜剧片、功夫片就是娱乐片，而我们后来二十年中国电影就走到了这种娱乐化的独木桥上，一直走到今天的娱乐大片，如武侠片、喜剧片。在这种娱乐风潮下，后来不可避免地出现了被大家批评的《三枪》《无极》《夜宴》等。可见，理论的失误造成了我们实践的失误，理论上稍偏一点，实践就会滑坡。

如果借用法国新浪潮导演提出来的在电影理论界很有影响的概念——"作者电影论"，我觉得我们国产电影和国产电视剧发展到今天，应该有"作者电影论"的电影理论和电视剧理论。"作者电影论"理论是20世纪50年代法国新浪潮的主帅特吕弗提出来的，他本身就是作者电影，他一系列的电影都有一个追求，可以拍不同的题材，可以拍不同的故事，但是一

定要有一个明确的追求。有这个追求和没有这个追求大不一样。如果导演自己没有这个追求，你就把拍电影和电视剧的追求交给了市场，交给了收视率。你自己都没有追求，那就什么赚钱你拍什么，什么收视率高就拍什么。收视率是一个短暂的现象，而真正的传世的作品一定是有执着电影追求的东西。

作者电影可以分几种情况。第一种"作者电影"是根据自己的亲身经历来拍的，比如说法国的特吕弗，根据自己的经历拍出了《四百下》等一系列的影片。第二种"作者电影"是对于影片风格的执着追求，一个导演可以拍不同的题材和不同的主题，但是永远只有一种风格追求，最典型的是美国的卓别林系列影片，大家一看就知道是卓别林的喜剧片，而且卓别林喜剧片在娱乐性中间有思想性。卓别林的影片绝对是喜剧电影，而且是商业片，但是卓别林的影片都是有思想性的，为什么？他可以用一句话来概括，就是"含着眼泪的笑"，含着眼泪的笑声是喜剧的最高境界。他的喜剧是有内涵的喜剧，所以卓别林电影我认为可以称之为风格的追求。第三种"作者电影"是对于影片主题的执着追求，世界不少著名电影大师，虽然在他自己的影片中具有不同的题材和不同的故事，但是他的主题追求始终是一致的，比如说日本的大导演黑泽明，始终在探讨世界上有没有客观真理，同样的事不同人看法都不一样，例如《罗生门》。又比如说瑞典的大导演伯格曼，他一生的电影都在探讨人性善还是人性恶，例如《处女泉》和《野草莓》。再比如说意大利的费里尼，他是用存在主义哲学来拍电影的，特别是大家很熟悉的影片《八部半》更是一部典型的存在主义影片。再比如说，著名华人导演李安始终在探讨"理智与情感"之间的矛盾和冲突，例如他的《卧虎藏龙》《色·戒》《少年派的奇幻漂流》等等都描写了理智和情感之间的冲突，甚至《断背山》也描写了两个同性恋男人之间的理智与情感。这些大导演们，他们一生的追求，可以在他们的影片中表现不同的题材、主题和故事，但是始终探讨的是终极关怀的问题，比如说对于真善美的追求，比如说对我们民族命运、人类命运的关怀，对于我们环

境的关怀等等,这些都是我们永远要铭记在心的!所以为什么要倡导"作者理论"。就是要提升国产电影和国产电视剧的文化价值!我认为要提升国产电影和国产电视剧的文化价值,首先需要提升作者即导演的文化价值,提升了作者即导演的文化价值才能提升影视艺术作品的价值!

当然,尽管时至今日影视美学仍然面临着许多的困难和问题,我们也不应当丧失信心,与当年钟惦棐先生他们老一代电影理论工作者所处的环境相比,毕竟我们今天的研究环境和研究条件已经大大改善,全国高等院校新开办的影视专业和学生数量已经大大增加,一代又一代的年轻人正在成长,他们是中国电影艺术和电视艺术的希望与未来。因此,我愿意借用钟惦棐先生的一段话作为本文的结尾:"中国电影美学处于草创时期,只要认真,并且立足在自己的土壤上,孜孜以求,锲而不舍,十年之后,百年之内,肯定是会出成果的。在学术上,百年不过是转眼功夫。"[1]

<p style="text-align:right">2013年7月于北京大学、重庆大学</p>

[1] 钟惦棐:《电影美学:1982》之"后记",中国文联出版公司1983年版,第346页。

电影美学

中国电影美学与钟惦棐先生

在庆祝中国电影评论学会成立30周年之际，我们特别怀念中国电影评论学会第一任会长、著名电影理论家、评论家钟惦棐先生。正是钟惦棐先生自从粉碎"四人帮"复出之后，便一直致力于中国电影美学的建构。钟惦棐先生的美学思想应当说是十分丰富的。但是，由于惦棐先生英年早逝，加上他早在50年代就被打成右派，因此他正式出版的著作和发表的论文真正涉及电影美学实质内容的并不算多，特别是他担任主编的《中国电影美学》一书未能完成，因而对于研究钟惦棐美学思想来说造成了一定的困难。正因为如此，本文也并不能够对钟先生的美学思想进行深入探讨和研究，仅仅只是笔者个人对于钟惦棐先生美学思想的一些感悟和心得。我认为，对于钟惦棐先生的电影美学思想来讲，至少以下几点是笔者感受最深的：

其一，把电影理论从"庸俗社会学"转到美学上来。粉碎"四人帮"之后，百废待兴，钟惦棐先生之所以在电影理论界不失时机地大力提倡创建电影美学，应当说有他深刻的寓意。建国后十七年电影曾经经历过"四起四落"的曲折起伏，每次政治运动都给电影界带来了巨大的冲击。在"极左"思潮的阴影下，电影理论界更是人人自危，政治标准成为评价影片的最高标准和唯一标准。钟惦棐先生在《电影的锣鼓》这篇文章中，主张"艺术创作必须保证有最大限度的自由，必须尊重艺术家的风格"[1]，并

[1] 钟惦棐：《电影的锣鼓》，载《文艺报》1956年第23期。

针对当时电影指导思想和组织领导工作中的一些问题提出了质疑，希望更多地尊重电影艺术自身的规律。就是这样一些在今天看来合情合理的意见和建议，却招致他本人在后来被打成了右派，《电影的锣鼓》也被称作电影界敲响的"反党的锣鼓"。对于现在的年轻人来讲，这些往事如此难以令人置信，仿佛就像天方夜谭一样，然而当年却是十分残酷的现实！

正因为如此，身受其害的钟惦棐先生大力提倡创建中国电影美学，以此来取代"极左"思潮盛行时的"庸俗社会学"，应当说是有着深刻的意义与相当的勇气！钟先生认为："数十年来，中国电影理论方面发展得比较充分的是电影社会学，或者说电影政治学。直到今天，还很难说我们在思考问题时，不是首先从政治出发。"[1]对于这种电影理论和电影批评只讲政治标准，不讲艺术标准，只讲政治需要，不讲美学追求的倾向，钟惦棐先生提出了尖锐的批评。钟先生进一步认为，要发展中国的电影理论和电影批评，必须引入美学、心理学、观众学等多个学科进行真正学术的研究。他指出："批评的翅膀之所以短，我以为思想基础是庸俗社会学，而动机是迎合某种政治需要。"[2]

其二，电影的人民性和审美性。钟惦棐先生曾经在不同场合多次讲过："电影不仅应该是电影的，人民的，而且应该是美的。它足以牵动亿万人的心灵，并融合到亿万人的血液里。"[3]在这里，钟先生实际上强调了电影的三个特性：首先，电影"应该是电影的"，也就是说电影理论应当多研究电影自身的特征，即电影性，关注电影自身的特性和特点；第二，电影应该是"人民的"，也就是为广大人民群众拍摄他们喜闻乐见的电影，应当说这是惦棐先生一贯的立场和主张。因此，他认为："电影美学的时代使命和历史使命，既要从银幕上去寻求，更要从银幕下受其感染的观众中去寻

[1] 钟惦棐：《论社会观念与电影观念的更新》，载《电影艺术》1985年第2期。
[2] 同上。
[3] 钟惦棐主编：《电影美学：1982》之"后记"，中国文联出版公司1983年版，第344页。

求。"[1] 显然，早在二十多年前改革开放初创时期，钟先生已经从电影的人民性认识到必须重视对于电影观众学的研究。只有真正了解和掌握广大观众的审美心理和审美需求，我们才能拍摄出观众喜爱的影片，电影也才能真正实现自己的"时代使命和历史使命"。正是从这个立场出发，钟惦棐先生反复强调："我们的电影美学一刻也不能脱离我国的广大人民群众，这是我们的电影美学意识中最根本的意识。"[2] 第三，电影也"应该是美的"。电影不仅应当具有引人入胜的故事和感人至深的人物，还应当具有画面美、音乐美、造型美、意蕴美等等美学追求，因此电影美学便应运而生。**德国古典美学大师黑格尔曾经用最精炼的语言回答什么是美学？他说：美学即"艺术哲学"。如果说人类感性认识的最高峰是艺术，人类理性认识的最高峰是哲学，那么，架设在这两座高峰之间的桥梁便是美学。美学就是从哲学的高度来研究艺术实践中的问题。同理可推，电影美学就是从哲学的高度来研究电影艺术实践中的问题。**从这个意义上来讲，钟惦棐先生大力提倡电影美学，大力提倡电影的人民性和审美性，对于今天的中国电影来讲，仍然具有十分重要的理论价值和现实意义。

其三，在真实的基础上建立我们的美学观。针对"文革"电影"假大空"的特点，钟惦棐先生和当时许多电影理论工作者一道，大力呼吁中国电影现实主义传统的回归。在百年中国电影史上，不少中国电影关注社会现实生活，关注百姓民生疾苦，拍摄出许多优秀的国产影片。尤其是在20世纪40年代，更是出现了战后现实主义高峰，涌现出《一江春水向东流》为代表的一批经典作品，成为电影发展史上一个光辉的里程碑。中国电影在20世纪40年代出现的战后现实主义高峰，甚至同稍后出现的意大利新现实主义电影一道，成为当时国际影坛上令人注目的欧亚两大现实主义电影流派。令人遗憾的是，中国电影的这个优秀传统在"文革"中几乎

[1] 钟惦棐主编：《电影美学：1982》之"后记"，中国文联出版公司1983年版，第344页。

[2] 钟惦棐主编：《电影美学：1982》之"后记"，第348页。

被破坏殆尽,"假大空"的作品和"高大全"的人物统治了全国的银幕和舞台。

针对这种现象,钟惦棐先生在《中国电影艺术必须解决的一个新课题:电影美学》这篇论文中,旗帜鲜明地提出"在真实的基础上建立我们的美学观"的主张,努力克服电影创作中的虚假现象。应当看到,钟先生这种主张,同当时国内电影理论界刚刚引进巴赞和克拉考尔的"纪实美学"理论不谋而合、遥相呼应。钟惦棐先生的理论视野更加广阔,他认为电影追求真实,并不是完全照搬生活,电影的真实性更应当建立在艺术家认真地观察生活、深入地体验生活、严肃地思考生活的基础上,从而真正揭示出生活的本质真实来。正因为如此,钟惦棐先生特别强调要处理好生活真实与艺术真实的关系,他指出生活真实如果不能升华成艺术真实,那就达不到美学高度;艺术真实如果没有生活真实作为基础,也会成为空中楼阁。我感到,钟惦棐先生关于处理好生活真实与艺术真实关系的论述,对于我们今天国产电影创作,甚至包括我们的"大片"创作来讲,仍然具有十分重要的理论价值和现实意义。

其四,尽快建立中国电影美学。建立中国电影美学,可以说是钟惦棐先生毕生为之奋斗的目标,只可惜"出师未捷身先死,长使英雄泪满襟"(杜甫《蜀相》)。虽然由于惦棐先生去世,他领导的"电影美学小组"后来停止了活动,他主编的《中国电影美学》一书也未能完成,但是,从惦棐先生的著作《陆沉集》(1983)和《起搏书》(1986),以及他主编的《电影美学:1982》和《电影美学:1984》,还有一系列发表的论文中,我们不难发现钟惦棐先生对于中国电影美学理论大厦的建设已经有了一个基本的设计蓝图。比如,钟先生认为美学综合了多门学科的知识,电影也综合了多门艺术的特征,那么电影美学自然更加具有综合性或边缘性了。他说:"美学是一门边缘性的学科,电影美学尤其如此。它不仅涉及政治学、经济学、哲学、社会学、心理学诸方面,并且在通常情况下显得更突出,而且在艺术诸门类中也具有边缘性,使它既从诸联系中认识它之所以成为

综合艺术，又从区别中把握电影的特性。"[1] 又比如，钟先生非常强调电影美学必须紧密结合电影创作实践，绝不能束之高阁、空洞无物。正因为如此，他身体力行，于1982年和1984年，亲自主编了两本以"电影美学"为题的论文集，其中大多数论文都是结合当年电影创作实践来进行的，都是力图运用美学的视角和方法来回答电影创作中的困惑和问题。如惦棐先生在"后记"中特别赞扬金国同志的一篇论文《试论〈都市里的村庄〉和〈见习律师〉的纪实风格》，认为全文脚踏实地，不尚虚言浮词，文风值得赞扬。再比如，钟先生一贯强调既要借鉴国外优秀电影理论，又要弘扬我们民族的优秀文化传统，而不是盲目地照搬照抄国外的做法。他特别强调："现代电影观念是在吸收电影传统中的合理因素发展起来的。这样既说明继承的一面，也说明创新的一面。——另外一个问题则是在对现代电影的美学追求中，要注意和西方现代电影中追求暧昧、朦胧等美学思想相区别。"[2] 显然，钟惦棐先生以上这些看法，对于我们今天构建中国电影美学大厦，仍然具有十分重要的理论意义。

在怀念电影美学的奠基人钟惦棐先生时，我特别需要提到，正是惦棐先生把我引进了电影之门。我于1978年考入北京大学本科学习，1982年又考上北大研究生攻读美学专业。当时我们8名研究生由朱光潜、宗白华、杨辛等6位导师共同指导。应当说我们是北大在"文革"后招收的第一批美学专业研究生，同时也是朱光潜先生和宗白华先生美学专业的关门弟子，当时是从全国超过180名考生中挑选出来的。朱光潜先生有一句名言，叫做"不通一艺莫谈艺"，也就是讲研究美学必须首先精通一门艺术，然后你才有资格来谈论艺术。于是，我们8个研究生都各自去寻找自己喜爱的一门艺术钻研学习。我和后来转而研究宗教的刘小枫同学两个人选择了电影艺术，其他同学有选音乐的，有选美术的。

[1] 钟惦棐：《中国电影艺术必须解决的一个新课题：电影美学》，载《文艺研究》1981年第4期。

[2] 钟惦棐：《电影美学：1982》之"后记"，中国文联出版公司1983年版，第348页。

1984年春，我从报纸上看到一条消息，称中国电影评论学会举办的首届电影学年会将于秋天在辽宁旅顺口举办，凡有意与会者需首先提交论文，如果论文入选则可应邀前往赴会。当时我正好看到《巴山夜雨》《城南旧事》《乡情》《乡音》等一批电影，同以往我们常见的戏剧式电影、史诗式电影等完全不同，这批电影具有诗的意境、诗的节奏和诗的手法，又有散文式的结构和纪实性的手法，同时还具有浓郁的民族风格和民族特色，我将国内影坛上出现的这种崭新的电影体裁或样式，称之为中国式的"散文诗电影"。正在胸中颇有感触时，恰好遇上这个机会，加上初生牛犊不怕虎，于是我便在北大图书馆泡了几天，写出一篇论文《论"散文诗电影"的美学特色》，按照报纸上登载的地址邮了过去。由于我谁也不认识，也不抱太大的希望。但是万万没有想到，两个月后居然收到回函，说我那篇论文已经入选，邀请我去旅顺开会。

同年9月，我从北京大学坐着火车硬座来到了美丽的海滨城市大连旅顺口，参加了中国电影评论学会首届电影学年会。会期很长，一共8天。除9月18日上午举行开幕式，由中国电影评论学会会长钟惦棐先生作报告（也就是后来发表在《电影艺术》1985年第2期上的那篇论文《论社会观念和电影观念的更新》）之外，以后几天是由大会从全国入选的93篇论文中再选出来的17篇进行宣读和讲评，然后还有针对论文的自由讨论。更令人没有想到的是，组委会居然把我安排为大会第一位发言者宣读论文，而我当时仅仅只是一个在校学习的研究生，而且此前从未参加过类似的电影学术会议。后来我才知道，这都是钟惦棐先生，以及罗艺军、郑雪来、邵牧君、许南明、余倩等一批老师们的厚爱，体现出他们对年轻人的关怀和提携。除我以外，当时应邀与会并在大会上发言的年轻人还有陈犀禾、孟建、张德明、李梦学等人。应当说，这次会议是开得很成功的，正如罗艺军先生在闭幕式上总结时谈到，这次会议"是中国电影理论发展道路上的一块重要的里程碑"。

由于在会上认识了钟惦棐先生，加上当时北京大学没有讲授电影学的

教授，于是散会回到北京后，我和刘小枫同学便经常骑着自行车到西城区一个胡同的钟惦棐先生家中去向他请教。记得钟先生当时是同别人合住在一个破旧的四合院里，他的儿子阿城（后来成为著名作家）当时好像还在外地上山下乡，只有钟师母和先生在家，且钟先生长期患有肝病身体不好，但是他每次都耐心地回答我们关于电影的各种问题，在同钟先生聊天的过程中我们学到了很多东西，可以说是终生受益。另外，由于当时刚刚改革开放不久，几乎看不到外国电影，于是，钟先生还特地安排我们去小西天电影资料馆同他们一道观摩外国电影，这在当时应当说是十分难得的机会！与此同时，钟先生还安排我们参加他领导的"电影美学小组"的一些讨论活动，于是我和刘小枫又常常骑着自行车去后海的中国艺术研究院电影研究所开会。当时这个"电影美学小组"中的长者便是钟惦棐先生，中年人有郑雪来、邵牧君等，年轻人有现在的著名文艺理论家仲呈祥，以及我和刘小枫等人。正是在钟惦棐先生的关爱下，我后来才走上影视美学的教学与研究的道路。我曾经在拙作《影视美学》（北京大学出版社2002年版）的"后记"中这样写道："回想二十年前，我在北京大学师从朱光潜、宗白华等导师攻读美学专业研究生时，同时又师从中国电影评论学会首届会长、著名电影评论家钟惦棐先生学习电影美学。如今三位导师均已作古，而影视美学在我国的教学和研究中仍处于初创阶段，实在令人遗憾。"

确实如此，在纪念钟惦棐先生逝世20周年的今天，我们仍然没有一本厚重的"中国电影美学"专著问世。尤其是随着现代科学技术的迅猛发展，世界电影美学更是面临着许多崭新的课题。例如：我在北大给研究生们上课时就谈到，随着计算机技术、三维动画和虚拟技术的出现，原有的蒙太奇美学和纪实美学两大流派已经完全无法解释当代电影中的许多问题，有学者称现在正出现一种"虚拟美学"，它以现代高科技作为支撑，不但体现在《哈利·波特》《指环王》《纳尼亚传奇》《阿凡达》等一批"魔幻电影"之中，甚至还体现在不少大片的精彩段落中，值得我们去认真地加以总结和研究。此外，正如当年钟惦棐先生感叹"电影理论有愧于电影实

践"一样，今天迅猛发展的电视艺术更是让电视理论难以招架，套用钟先生的话，我们完全可以讲"电视理论同样有愧于电视实践"！当然，尽管影视美学面临如此多的困难和问题，我们也不应当丧失信心，比起当年钟先生他们老一代电影理论工作者所处的环境来看，毕竟我们今天的研究环境和研究条件已经大大改善，全国高等院校新开办的影视专业和学生数量也大大增加，一代又一代的年轻人正在成长，他们是中国电影艺术和电视艺术的希望与未来。因此，我愿意借用钟惦棐先生的一段话作为本文的结尾："中国电影美学处于草创时期，只要认真，并且立足在自己的土壤上，孜孜以求，锲而不舍，十年之后，百年之内，肯定是会出成果的。在学术上，百年不过是转眼功夫。"[1]

<p style="text-align:right">本文为2011年4月在北京人民大会堂召开的
"中国电影评论学会成立30周年学术论坛"上的大会发言稿</p>

[1] 钟惦棐：《电影美学：1982》之"后记"，中国文联出版公司1983年版，第346页。

电影艺术的美学特性

综合性与技术性

在人类众多的艺术门类中，音乐、舞蹈、绘画、雕塑、建筑、文学、戏剧等都是早在蒙昧时代或者文明时代的初期便已出现。在其后漫长悠久的历史岁月里，人类再没有发明出新的艺术种类。直到19世纪末叶和20世纪上半叶，随着现代科学技术的迅猛发展，作为现代艺术的电影和它的姊妹艺术电视才相继出现，成为人类文化史与艺术史上具有划时代意义的重大事件。影视艺术是建立在科学技术基础之上的现代综合艺术，它们融会吸收了各门艺术的优势和长处，特别是融合了现代科学技术的一系列最新成果，使自己在短短的时间里迅速发展起来，成为20世纪最重要的文化现象，并且延续到21世纪。

综合性

综合性是电影艺术和电视艺术重要的美学特性之一。影视艺术综合吸收了各门类艺术在千百年实践中积累起来的艺术精华，才使得这两门崭新的艺术门类迅速发展起来。

影视艺术的综合性，首先表现在它们综合了戏剧、文学、绘画、雕塑、建筑、音乐、舞蹈、摄影等各门艺术中的多种元素，并对其进行了具

有质变意义的化合改造，使得这些艺术元素进入电影和电视之后相互融合，形成电影和电视自身新的特性，并且使得电影和电视最终成为两门崭新的、独立的姊妹艺术。正如法国著名电影史论家乔治·萨杜尔所总结的："一种艺术绝不能在未开垦的处女地上产生出来，而突如其来地在我们眼前出现，它必须吸取人类知识中的各种养料，并且很快地就把它们消化。电影的伟大就在于它是很多其他艺术的综合。"[1]显然，乔治·萨杜尔的这一结论也同样适合于电影的姊妹艺术——电视艺术。

电影、电视剧都与戏剧有着十分密切的关系。戏剧也是综合艺术，又是表演艺术，戏剧艺术多年来在编剧、导演、表演等方面所形成的艺术规律，为影视艺术提供了许多可贵的经验。事实上，从历史渊源来看，早在电影诞生初期就出现了以梅里爱为代表的戏剧电影学派。我国最早的电影理论也是"影戏"理论，强调戏剧对电影的影响和作用。40年代以美国好莱坞为代表的戏剧化电影美学观更是一度风靡世界银幕，其影响至今不衰。显然，电影和电视剧作为年轻的艺术，在其成长初期，都曾经从戏剧艺术中吸取了许多营养，不仅借用戏剧的创作题材和戏剧表演经验，而且将戏剧性冲突与戏剧性情境纳入作品之中。时至今日，虽然影视艺术更加注重发挥自身的艺术表现力，但影视艺术与戏剧艺术之间仍有着不解之缘。一些影视作品的编剧、导演、演员，或者来自戏剧舞台，或者三栖于影视和戏剧艺术，就是一个明显的例子。此外，强调情节和故事的戏剧化电影和电视剧，至今仍在世界各国拥有为数众多的观众，尤其是戏剧式结构方式适应大多数中国观众的审美心理和审美习惯，因而在中国故事片和电视剧中，它将作为一种传统的样式和流派长期存在下去。当然，不管戏剧对影视的影响有多么大，电影、电视毕竟不是戏剧。戏剧舞台在时间上和空间上的局限性被影视艺术自由转换的时空所打破，戏剧演员的舞台程式和夸张动作也被影视演员真实、自然、生活化的表演所取代，戏剧中人

[1]　[法]乔治·萨杜尔：《世界电影史》，中国电影出版社1995年版，第31页。

物的大量对话则更多地被影视艺术中富有视觉形象的动作所代替，电影和电视比起戏剧来，更能全面逼真地再现生活环境和人物行为，从而使得电影和电视具有独特而巨大的艺术表现能力。

电影、电视也受到文学的极大影响。文学融入电影和电视，构成了故事片、电视剧和电视专题片的深厚的文学基础。影视艺术的成功首先取决于剧本，从某种意义上讲，影视文学具有举足轻重的地位与作用。此外，影视艺术还从文学中吸取和借鉴了许多叙事方式与叙事手法，甚至文学中的各种体裁（包括诗歌、散文、小说、戏剧等），也都曾经直接对电影产生过巨大的影响。电影向诗歌学习，产生了富于抒情性的诗电影，如我国的《城南旧事》《黄土地》，苏联的《战舰波将金号》，美国的《金色池塘》，日本的《远山的呼唤》等等；电影向散文学习，从而产生了散文电影或纪实电影，如意大利的《偷自行车的人》《罗马11时》，美国的《克莱默夫妇》，我国的《红衣少女》等等；电影还向小说学习，吸取了小说的叙事手法与结构形式，从而产生了小说电影，如苏联的影片《静静的顿河》《战争与和平》等。特别是根据我国四大古典名著改编的《红楼梦》《西游记》《三国演义》《水浒传》，这些电视连续剧更加类似于我国的章回小说，成为我国广大观众中家喻户晓的优秀电视艺术作品。可以说，文学的各种体裁都直接或间接地给影视艺术以巨大的影响。美国电影理论家普鲁斯东曾经一针见血地指出，电影与文学的联系在于二者都是时间艺术，它们都要在流动的时间中描绘动作和塑造形象，从而表现人物的性格和心理，电影与文学的区别则在于前者又是空间艺术。正是由于影视是时空综合艺术，它们可以通过四维空间直接诉诸观众的视觉、听觉，因而影视形象是具体的、可见可闻的；文学形象却是抽象的，无法见其面，无法听其声。影视形象是逼真直观的，文学形象却是想象创造的。

影视艺术从美术（绘画、雕塑、建筑、摄影）中吸取了造型艺术的规律和特点，使得造型性成为影视艺术重要的美学特性之一。绘画对于光、影、色彩、线条、形体的独特处理，以及运用二维平面去创造三维空间的

艺术本领，尤其是强烈的造型意识，为影视艺术的画面造型提供了丰富的艺术营养。影视画面如同绘画、雕塑、摄影作品一样，既是将造型作为一种信息传递的手段，又通过造型给人以巨大的艺术感染力。仅以国产影片为例，《早春二月》以富有美感的画面构图，表现出世外桃源式的江南小镇和水乡风情。《天云山传奇》则采用了中国水墨画的手法，将山水处理得依稀朦胧。尤其是新时期以来我国电影观念的更新，突出表现在对造型性的重视与探索上。如《孙中山》片头，熊熊大火映衬下的孙中山头像特写造型，《红高粱》片尾，那无边无际的红彤彤的高粱，都显示出影视艺术造型性的巨大生命力。特别是美术中的摄影，更是与影视艺术关系密切。影视艺术中的摄影（像）师是影视图像的主要创作者，是摄制组的主要创作人员，他的任务是通过调动摄影（像）专业的技术手段和艺术手法，借助影视画面的连续性向观众展示出全片的整体面貌。关于影视艺术造型性的独特作用和功能，我们还将在后面作详尽介绍，此处不赘。但是，电影、电视毕竟不同于一般的造型艺术，影视画面不仅具有平面绘画和立体雕塑的表现力，而且更在于它是一种在时间中延续的"活动的绘画"，使得它与静态的摄影作品迥然不同。电影、电视正是以运动性打破了绘画、雕塑、摄影等静态艺术的局限性，从而充分表现出电影、电视作为时空综合艺术在这方面具有更加巨大的艺术潜力，一身兼有叙事和造型的双重表现力。

影视艺术与音乐、舞蹈具有非常密切的关系。影视艺术从音乐中吸取了节奏感与感染力，使音乐成为影视作品概括主题、抒发情感、渲染气氛的重要艺术手段，影视歌曲更是成为影视艺术美的重要组成部分，被人们广为传唱。音乐这一长于抒情的听觉艺术元素，大大丰富了影视艺术的表现力和感染力。尤其是以中央电视台春节联欢晚会为代表的大型综合性文艺晚会，吸收了音乐、舞蹈、曲艺、杂技、小品等各种艺术的特长，内容丰富多彩，形式生动活泼，民族特色鲜明，气氛浓烈欢快，受到全国城乡亿万人民群众的热烈欢迎。每年一度的电视春节晚会已经成为我国人民春节期间不可缺少的一项重要内容，突出表现了综合性文艺晚会的巨大魅

力。此外，其他重大节日或重大活动举办的电视综合性文艺晚会，也都受到了广大群众的喜爱与欢迎。在相当长的一段历史时期内，我国的综艺晚会节目形式至少会保持三种形式并存的局面：主流文化的"庆典型"综艺晚会、大众文化的"娱乐型"综艺晚会，以及精英文化的"高雅型"综艺晚会。这种巨大感召力正是电视艺术综合性优势之所在，苏联美学家鲍列夫将其称为影视艺术特有的综合方式。电视艺术容量巨大的特点，更是极大地丰富了它的表现手段，兼收并蓄的综合性使得电视艺术内部的分类体系复杂众多，远远超过了其他传统的艺术门类。尤其是电视艺术即时传真的特性和作为大众传媒的优势，更是使它几乎能够包容以往的一切艺术门类和样式。例如，电视与音乐的密切关系，在近年来风靡全世界的MTV中表现得尤为明显。MTV称得上是电视文艺的一种新形式，80年代初创于美国，最初是美国的华纳—阿迈克斯公司为推销广告而设计的，后来成为一种新兴的电视文艺品种。它为音乐作品配上了快节奏的画面集锦，具有极强的听觉冲击力和视觉表现力，很快风行到世界各国，展现了现代影视综合艺术巨大的魅力。

正因为影视艺术是综合艺术的缘故，电影、电视作品的创作是一种十分复杂的艺术活动。其他有些艺术门类的创作属于个体创作，如绘画、雕塑等，而影视作品的创作却几乎涉及所有的艺术门类，包括编、导、演、摄、美、录、音、道、服、化等许多部门。在影视艺术创作中，正是通过综合性最大限度地吸取了诸多艺术门类的手段和技巧，将它们作为艺术元素水乳交融地兼容在一起，形成了影视作品有机的艺术整体。

其次，影视艺术综合性的美学特征，绝不仅限于上述各种艺术元素的有机融合。从更高的意义上讲，影视艺术的综合性突破了艺术学的层次，更加集中地反映在美学层次上的高度综合性。影视艺术对于戏剧、文学、绘画、雕塑、建筑、音乐、舞蹈、摄影等各门艺术的融会综合，从严格意义上来讲，只是一种艺术学层次上的综合，而影视艺术在美学层次上的这种综合性，则主要体现为时间艺术和空间艺术的综合、视觉艺术和听觉艺

术的综合，体现为再现性和表现性的统一、纪实性和哲理性的统一、叙述因素和隐喻因素的统一。电影摄影机和电视摄像机的创造，既是对客观世界的逼真纪录，诚如克拉考尔所言：电影的本性即"物质现实的复原"；与此同时，又包含着艺术家作为创作主体的能动作用，在纪实性的手法中体现出哲理性的思考，在最大限度地再现客观世界的同时最大限度地表现主观世界，在影视艺术的审美价值中最充分地体现出客观因素和主观因素的有机统一。这种美学层次上的高度综合性，正是电影和电视区别于其他艺术的全新的质，再加上技术性与艺术性的综合，使得影视艺术成为迥异于其他艺术门类的独立艺术与现代艺术。

　　人类艺术史上，关于艺术种类曾有过多种分类方法。在近现代艺术理论中最主要的有以下几种：第一种艺术分类法是以艺术形象的存在方式为依据，将艺术区分为时间艺术（如音乐）、空间艺术（如雕塑）以及时空艺术；第二种分类法是以艺术形象的审美方式为依据，将艺术区分为听觉艺术（如音乐）、视觉艺术（如绘画），以及视听艺术；第三种分类法是以艺术作品的内容特征为依据，将艺术区分为表现艺术（如建筑）和再现艺术（如戏剧）；第四种分类法是以艺术作品的物化形式为依据，将艺术区分为动态艺术（如舞蹈）和静态艺术（实用工艺）；第五种分类法则是将艺术区分为实用艺术、造型艺术、表情艺术、语言艺术、综合艺术等五大类别。艺术分类的意义在于通过揭示各门类艺术的特性和发展规律，以及它们各自不同的物质媒介和艺术语言，从而更加深入地认识和掌握各门艺术的审美特征。显然，无论从上述哪一种分类方法来看，电影和电视都属于综合艺术，它们既是视听艺术，又是时空艺术，既能最大限度地再现客观现实，又能最大限度地表现主观世界。"如果说电影的'综合'在与它之前所产生的诸种媒介的比较中，已是最高、最多、最强的'综合'——集文学、美术、摄影、戏剧等成分为一体，那么电视在此基础上更强化了这种'综合'，电影所具有的'综合性'电视都能拥有，而且电视在时间与空间、视觉与听觉的'综合'中更有着自己独一无二的特征，这就是电视的

'现场性''即时性'。"[1]

影视艺术之所以能将其他艺术种类的精华兼收并蓄，融会吸收并纳入自身系统之中，固然是由于电影、电视作为最年轻的艺术种类，必须学习和借鉴其他传统艺术的经验。更重要的在于，诞生于现代科学技术之上的影视艺术，由于插上了科技与艺术的双翼，能够在新世纪的广阔天空中任意翱翔。正是由于影视艺术自身具有综合性的美学特征，使它们能够兼视与听、时与空、动与静、表现与再现于一身。更由于现代科技的优势，影视艺术的时空综合比起传统的综合艺术如戏剧来，更加灵活，更加方便，具有无与伦比的自由度。一部故事片、电视剧或电视专题片，可以在时间上浓缩百年风云，更可以在空间上自由转换，在银幕或荧屏上展现常人无法观察到的神奇的微观世界和浩瀚的宇宙空间，再也不会像传统综合艺术如戏剧那样，受到表演场地空间和现场时间的限制，从而成为在时间和空间表现上具有高度自由的现代综合艺术。与此同时，视觉效果与听觉效果的综合，更使得影视艺术魅力倍增。人类的感觉器官是人类接受外界信息的通道，在人类的审美感知中，视觉和听觉最为重要。由于现代科技的发展，电影从无声到有声，可以说是在电影史上具有里程碑式的意义，并且直接导致了新的电影美学流派（如30年代以好莱坞为代表的戏剧化电影美学流派）的诞生。尤其是近年来，随着科技的迅猛发展和美学观念的深化变革，现当代影视艺术中声音（听觉）的重要性日益突出，许多新的技术手段被采用，许多新的声画艺术表现形式被创造出来，更加丰富和扩大了影视的艺术表现力，充分体现出影视艺术综合性美学特征的巨大潜能。

再次，影视艺术综合性的美学特征，尤其体现在现代科技与艺术的综合上。电影的诞生距今只有一百多年，电视的诞生距今只有八十多年，而影视艺术作为最年轻的艺术，其发展之快、影响之大、覆盖面之广、观众之众多，却是其他任何艺术无法比拟的。作为人类科技、文化高度发展的

[1] 高鑫主编：《电视艺术美学》，北京广播学院出版社1998年版，第266页。

结晶。电影、电视融会了人类文学艺术和现代科学技术的各项成果，成为最现代化的大众传播媒介，也成为最有影响力的现代综合艺术。

技术性

电影和电视作为20世纪最重要的文化现象，首先是由于新技术的发明，然后才导致新艺术的诞生。完全可以这样说，电影、电视从诞生到发展的全部历史，都与现代科学技术有着十分密切的关系。影视艺术是人类艺术史上迄今为止，唯一产生于现代科学技术基础上的姊妹艺术。

从某种意义上来讲，影视艺术的综合性更多地体现出与其他艺术的共性，各门艺术的多种元素被影视艺术所同化与吸收，并且发生了质的变化，使影视艺术成为时空综合的视听艺术。而影视艺术的技术性则使其体现出更鲜明的个性，没有现代科学技术的发展进步，就没有影视艺术。在电影、电视之前，也从来没有哪一门艺术像影视艺术这样依赖于科学技术。在影视艺术的发展与现代科学技术的进步之间，有着极为明显的对应关系。由于新技术革命的冲击和发展，越来越多的新科技成果被运用到影视艺术的创作和生产之中，影视艺术与现代科技的关系也变得越来越紧密，形成影视艺术有别于其他传统艺术的特质。因此，可以说，正是在技术性中才显现出影视艺术独特的个性色彩。

一部世界电影史或一部世界电视史，既是影视艺术发展史，同时也是影视技术发展史。美国电影史学者罗伯特·艾伦和道格拉斯·戈梅里认为："基于这一事实，我们把对电影史研究的讨论分成四章：美学的、技术的、经济的和社会的。虽然这肯定不是以往做过的唯一的分类，但它的确代表了时至今日电影史研究的主要脉络，并且提供了一种把方法、问题和机遇分门别类的有益方式。而这些方法、问题和机遇还联系到更为广泛的电影史研究。"[1]

[1] [美]罗伯特·艾伦、道格拉斯·戈梅里：《电影史：理论与实践》，中国电影出版社1997年版，第3页。

电影和电视，一方面凝聚着世界各国艺术家们创造性劳动的成果，另一方面也同样凝聚着众多科学家们心血的结晶。正是由于现代科学技术为影视艺术提供了强有力的物质条件，才使得影视艺术具有以前任何传统艺术均无法企及的技术手段与艺术手段，以崭新的面貌出现在世人面前。显然，无论从影视艺术发展的历史，还是从影视艺术发展的未来，我们都可以看到，现代科技手段不仅是影视艺术的基础，而且也是影视美学中最独特、最活跃的元素，构成了影视艺术同其他传统艺术的重要区别。

影视艺术的诞生与发展都离不开现代科学技术。"影视艺术的里程碑式的分期往往是以科学技术为先导的，如电影的默片时代、有声时代、彩色时代和多媒体时代等，再如电视的机械电视阶段、电子电视阶段、彩色电视阶段、卫星电视阶段、光缆有线电视阶段、多媒体阶段。这都是与科学技术的重大变革和新成果的问世分不开的。当今世界上，既有'科学的艺术'，又有'艺术的科学'。科学技术的现代化必然要带动影视艺术的现代化。历史越往前走，艺术越要科学化，往往是科学技术的发展给影视艺术的表现提供了前所未有的可能，从而开拓了新思路、新手法、新样式。综合性是电影、电视的本体特征，尽管提法变来变去，但万变不离其宗——综合性。电影的综合性论述已经屡见不鲜、约定俗成了。以新兴的电视为例，综合性既是电视的特性之一，也是当今电视发展的主要趋向。"[2]

从诞生到发展，电影始终是一门与现代科学技术紧密结合的艺术。科学技术的进步对电影艺术的发展，对电影语言的创新，甚至对电影美学观念的演变，都有着不容忽视的重大影响。电影的诞生可以说就是科学技术发展的产物。19世纪后期，在工业革命的基础上，欧美等国的科学技术日趋繁荣，光学、电学、化学、声学、机械学，以及与此相关的各门科学获得了长足的发展。当时，世界上不同的国家中有许多人在进行各种实验，

[2] 张凤铸：《高科技时代的影视艺术走向》，载《电影电视走向21世纪》，中国电影出版社1997年版，第146页。

正是他们的共同努力，才促成了电影的问世。1895年12月28日，在法国巴黎卡普辛路一家大咖啡馆的地下室里，路易·卢米埃尔兄弟在白色幕布上放映了自己摄制的《火车进站》《水浇园丁》等短片，真正的电影终于问世了。这一天被电影史学家们定为电影正式诞生的日子，它标志着无声电影时代的开始。中国电影诞生于1905年，当时的北京丰泰照相馆拍摄了我国第一部影片《定军山》，由著名京剧演员谭鑫培主演。

最初的电影都是无声电影，被称为"默片"。声音的引入，可以说是现代科学技术在电影史上的第一次革命。在长达三十余年的默片时期，人们深感电影这一"伟大的哑巴"无声的缺陷。科技的进步和录音设备的完善才使声音真正进入电影。一般认为，有声电影诞生的标志，是1927年美国摄制并公映的第一部有声片《爵士歌王》，它标志着电影史上一个新时代的开始。从此，电影由纯视觉艺术成为视听综合艺术，大大丰富了自身的表现形式和艺术语言，使得音乐、音响和人声都成为电影的艺术元素。随着科技的发展，40年代末，磁性录音开始应用于电影。20世纪后期，由于电声学及录音技术的进一步发展，声音的清晰度和高保真度达到相当水平，尤其是多声道立体声和道尔贝（光学）电影立体声系统的出现，在影院里创造出使观众犹如身临其境的音响环境。

最初的电影都是黑白片。人们为了让银幕上的世界和现实生活中的世界一样五彩缤纷，也经历了长期艰苦的努力。彩色电影的出现，或许可以算作现代科学技术在电影史上的第二次革命。依靠科技的发展，建立在彩色胶片的发明的基础上，世界上第一部彩色电影《浮华世界》终于在1935年于美国诞生了。但是，直到60年代初期，彩色片才在世界各国被普遍采用，色彩也逐渐成为电影的又一个重要的艺术元素。电影的色彩造型被用来创造氛围、渲染情绪和揭示主题。

20世纪90年代以来，电影正在大踏步地走向电子计算机时代。高科技以极其逼真的艺术手段和极富想象力的表现手法，极大地增强了电影艺术的魅力。如在美国影片《阿甘正传》中，主人公居然与肯尼迪总统握手

见面；《真实的谎言》中，庞大的战斗机在一座座摩天大楼之间横冲直撞；《侏罗纪公园》里竟出现了早已灭绝的恐龙和始祖鸟，这一切都归功于电子计算机。尤其是《玩具总动员》这部三维动画片更是没有动用一人一笔，完全是由1500多个电子计算机制作的镜头组成。此外，由李小龙之子李国豪主演的影片《乌鸦》，因在拍摄过程中李国豪殒命，不得不停机，导演后来采用电脑生成图像（CGI），使李国豪的形象在未完成的影片中延续下来，完成了尚未拍竣的影片，令观众难辨真假。可以说，电子计算机高科技给影视艺术带来的巨大影响，现在仅仅是初露端倪。从某种意义上讲，电子计算机和多媒体技术或许是现代科学技术在电影史上的第三次革命。电脑的出现和数字化技术对电影、电视的现在和未来都会产生极其巨大的影响，有学者甚至认为，现代高科技的迅猛发展，已经使影视艺术走到了大变革的前夜。

此外，尤其需要强调指出的是，科学技术的发展不仅为电影提供了越来越丰富的技术手段和艺术语言，而且直接影响到电影美学各个流派的产生和发展。例如，从世界电影美学史上来看，声音的引入促成了以美国三、四十年代好莱坞为代表的戏剧化电影美学观的诞生；轻便摄影机、高速感光胶片，以及磁带录音机的出现，使得四、五十年代意大利新现实主义电影美学流派，得以实现"把摄影机扛到大街上"的纪实性美学追求。这些事实，都是被国际电影界所公认的，充分显示了电影同现代科学技术的密切关系，也成为影视艺术迥异于其他艺术的鲜明美学特色。尤其是当前，计算机高科技带来的电影美学上的许多新课题，正有待于我们去加以研究和探讨。

综观电影艺术发展史，从无声到有声，从黑白到彩色，从普通银幕到宽银幕、立体电影、全景电影，没有一项不是依赖于科学技术的进步与发展。可以预见，随着信息社会的来临，高新科技正以前所未有的巨大威力改变着世界，21世纪的电影也必将随之而发生巨大变化。

电视的诞生与发展同样离不开现代科学技术。电视是电子技术高度发

展的产物，也是20世纪人类最伟大的发明之一。电视与广播、电影相比，是最年轻的传播媒介，然而它的发展之快、影响之大，却是其他任何大众传播媒介无法比拟的。1936年11月2日，英国广播公司（BBC）首先开始电视传播，标志着电视时代的来临。此后，法国于1938年，美国与苏联于1939年相继开始定期播出电视节目。我国第一座电视台、中央电视台的前身——北京电视台——于1958年5月1日开始实验播出，同年6月15日播放了我国第一部电视剧《一口菜饼子》，中国电视艺术也从此诞生。20世纪80年代以来，世界各国电视技术的发展速度越来越快，电视事业的发展进入了一个崭新的阶段。以家庭录像机、有线电视、卫星直播电视，以及多功能电视、多声道电视、数码电视、声像立体化电视、高清晰度电视等为代表的一批新媒介载体层出不穷，引人注目。家庭录像机自从70年代中期大批问世以来，早已普及千家万户，尤其是近年来影碟机（VCD、DVD）相继出现，使得"家庭影院"逐渐成为现实，加快了电影与电视相互渗透、相互融合的步伐。有线电视的出现，具有容量大、频带宽、节目套数多、质量好等优势，有的还具有双向传输的功能，具有广阔的开发前景。卫星直播电视不同于过去需要地面站接收并转送的卫星传送方式，而是一种家庭拥有专门天线便可接收卫星直播节目的新的媒介形式，这种覆盖面遍及全球的优势，是其他传输形式都不具备的。数字电视（DTV）与高清晰度电视（HDTV），更是数字化信息技术革命的产物，它们可以提供更清晰的图像、高保真的声音，以及更宽大的屏幕。电视进入数字化时代，标志着电视发展史上一个新时代的开始。尤其是信息高速公路、国际互联网（Internet），以及多媒体技术的出现，更是对人类的生产和生活产生了巨大的影响，成为人类文明发展史上一个重要的里程碑，并且极大地影响到电视业的发展。例如，交互电视的出现，使得原来广播电视单向传输的格局发生了根本变化，这也使其正在成为信息高速公路的热点项目。交互电视中的"视频点播"（VOD），可以根据用户的要求随时提供包括视频在内的多媒体信息服务，使得用户坐在家中便可随意点播自己喜爱的节目。例

如，各种体育、娱乐节目，通过VOD系统，用户可以随时提出请求，即时在家中观看。[1]

21世纪以来，高科技的冲击正在迅速改变着人类社会的面貌，电视、电子计算机、多媒体技术、光缆通信、信息高速公路……它们的出现正将人类带入一个全新的世界。专家们已经在探讨，21世纪会不会出现另外一种崭新的艺术？它是否将成为电影、电视姊妹艺术中另一位新的成员？"除了高清晰度电视、电子计算机多媒体技术以及全球信息网络已相继投入使用外，一些新技术的研究正在进行。例如，据美国《发现》月报报道，美国华盛顿大学人体界面技术研究室正在研究一种装置，它可以使图像无需电影银幕或电视屏幕，直接以三维方式进入人的视野和大脑，这种装置被称为利用激光扫描在人的视网膜上直接成像的虚像视网膜显示器（VRD）。"[2] 与此同时，一种"虚拟现实"技术的发展趋势，也值得我们密切关注，目前世界各国都投入了大量的人力、物力、财力来研究它。有专家预言，这种"虚拟现实"技术将对整个多媒体和计算机领域的发展与应用产生不可估量的作用，是下一代多媒体的发展方向。

综合性与技术性的辩证关系

如前所述，影视艺术是建立在科学技术基础之上的现代综合艺术。在整个人类艺术史上，还从来没有任何一门艺术像电影、电视这样依赖于科学技术。现代科学技术不但促成了电影与电视这两门姊妹艺术的诞生，而且影响到影视艺术每一步的发展进程，甚至影响到影视艺术美学观念的变革和艺术流派的形成。尤其是随着人类进入信息社会高科技时代，作为大众传播媒介的电影和电视正处在一个前所未有的大变革之中。作为科学与艺术的结晶，影视艺术正面临全新的挑战和机遇。对于21世纪的影视艺术

[1] 参见张文俊：《当代传媒新技术》，复旦大学出版社1998年版，第105页。

[2] 彭吉象主编：《影视鉴赏》，高等教育出版社1998年版，第6页。

来说，技术性与艺术性的综合将更加明显，现当代科技革命的重大成果将被迅速应用到影视艺术的创作与生产中来，甚至使得影视艺术的生产制作过程与接受观赏方式都发生很大的变化。

影视艺术与科学技术之间的这种密切关系，非常值得我们加以研究。因为在影视艺术之前，从来没有过任何一门艺术如此依赖于科学技术和物质手段。19世纪初，黑格尔在海德堡大学和柏林大学的讲坛上演讲时（后来由他的学生整理为百万字巨著《美学》），把人类有史以来的所有艺术划分为"象征型"（如古代东方建筑）、"古典型"（如古代希腊雕刻）和"浪漫型"（如绘画、音乐、诗歌）这样三种类型。黑格尔在此基础上对各个艺术门类的特殊本质和历史发展进行了详细的考察，他认为艺术越向前发展，物质的因素就越下降，精神的因素就越上升，从而会导致艺术本身的解体。黑格尔认为："这些就是各门艺术的分类的整体：建筑，外在的艺术；雕刻，客观的艺术；绘画、音乐和诗，主体的艺术……例如感性材料就可以用做分类标准。依这个标准，建筑就被看成结晶；雕刻就被看成材料的感性和空间性的整体，把材料刻画为有机体的形状；绘画就被看成着色的平面和线条；而在音乐里，空间就转变为时间的点，本身自有内容；以至最后在诗里，外在素材完全降到没有价值的地位。"[1] 黑格尔关于人类艺术发展的看法，正如朱光潜先生指出的那样："他把艺术的黄金时代摆在过去，对艺术未来的远景存在悲观，把自然和艺术的演变都看成精神逐渐克服物质的演变，这些都是他的基本错误。"[2] "总观黑格尔关于艺术史发展的看法，其中有一个总的概念，是和他的客观唯心主义哲学系统分不开的，这就是艺术越向前发展，物质的因素就逐渐下降，精神的因素就逐渐上升。象征艺术是物质超于精神，古典艺术是物质与精神平衡吻合，浪漫艺术则转到精神超于物质。就浪漫艺术本身的发展来说，也是精神逐渐超

[1] 黑格尔：《美学》第1卷，商务印书馆1979年版，第113页。
[2] 朱光潜：《西方美学史》下卷，人民文学出版社1979年版，第496页。

于物质。"[1]

然而，黑格尔这位美学大师万万没有预料到，由于科学技术的迅速发展，随着新的物质手段的发现和利用，就在19世纪末叶，一门崭新的艺术——电影——诞生了，紧跟着，在20世纪30年代它的姊妹艺术电视也随之诞生。技术与艺术、科学与美学，终于在新的历史时代又达到高级阶段的新的综合。

事实上，早在人类社会文明时代初期，"技"与"艺"原本是不分的。从"艺术"这个词的含义的历史演变中，可以看到："中国甲骨文的'艺'字是一个人在种植的形象，象征着劳动技术。艺术在外文中（拉丁文：Ars；英文：Art；法文：Lart；德文：Kunst等）原来也是技术的意思。在古代社会，由于精神劳动和物质劳动的朴素的统一，'技'与'艺'是不分的。高度熟练的劳动技能，在这时作为人支配、掌握自然力的一种创造性的活动，同时也具有艺术的意义。只是到后来，艺术与技术才逐渐分化了，它们在语词的含义上有了明确的区别……艺术与技术的区分反映了艺术生产与物质生产的分化，这当然是一个漫长的历史过程。"[2] 艺术与技术正是通过这样"一个漫长的历史过程"逐渐分化、分道扬镳，走上各自不同的发展道路，但这并不是说它们从此就互不理睬，老死不相往来。恰恰相反，它们也曾有过短暂的相聚。例如意大利文艺复兴时期，以达·芬奇、米开朗琪罗、拉斐尔为首的代表人物，既是那个时代最杰出的艺术家，也是那个时代最优秀的科学家，他们不但是绘画、雕塑、建筑等艺术门类的大师，同时也精通光学、数学、力学、几何学、解剖学等各门科学技术。在这些文艺复兴大师们的作品里，艺术与技术再一次实现了完美的融合。但是，随着欧洲工业革命的兴起，学科分类日益明显，也使技术与艺术更明确地区分开来，在相当长的历史时期，工业产品出现了物质功

[1] 朱光潜：《西方美学史》下卷，第494页。
[2] 王朝闻主编：《美学概论》，人民出版社1981年版，第117页。

能与精神功能、使用价值与审美价值相脱节的现象。著名英国美学家赫伯特·里德在他的《艺术与工业》一书中，对这种现象进行了严厉的批评。里德认为，人们把艺术与技术当做两回事，这种观点起于文艺复兴以后。在以前，技术和艺术本是一体的，人们可以根据需要而成为建筑家、雕刻家、画家或工艺家，只是由于社会劳动的分工，才使得二者截然分开了。里德总结概括了工业革命以来人们在现代化生产过程中的功过是非，澄清了技术与艺术的关系。

影视艺术的出现，最终使技术与艺术在更高阶段上实现了新的综合。如果说，综合性体现出影视艺术与其他艺术的共性，技术性则更多地体现出影视艺术的特殊个性。影视艺术同科学技术的这种特殊的密切关系，成为影视艺术迥异于其他艺术的鲜明的美学特色。例如，虽然戏剧艺术也是一种综合艺术，但是，戏剧艺术的综合性与影视艺术的综合性有着鲜明的区别。其根本原因，就在于影视艺术的综合性建立在技术性基础上，影视艺术是建立在科学技术基础之上的现代综合艺术，这就使它与作为传统综合艺术的戏剧艺术彻底区分开来。苏联美学家鲍列夫在谈到艺术的相互作用与综合的历史趋势时，也注意到影视艺术中这种综合性与技术性的辩证关系。鲍列夫指出："在艺术文化发展史上，与不同艺术显露各自的特点从而造成艺术的分离的同时，也发生着一个相反的过程：已经获得独立性和独特性的艺术门类又在不断加强相互作用和相互综合。"[1] 鲍列夫把艺术综合的类型概括为"混合""并列从属""粘合""共生""扬弃""集中""转播跟踪"等七种综合形式。他尤其强调第六种"集中"和第七种"转播跟踪"这两种综合形式。所谓"集中"，就是指"一种艺术吸收了其他艺术的成果，同时自身不发生变化，始终保持自己的艺术本性"[2]。所谓"转播跟踪"，则是指"在这种形式下，一种艺术成为传播另一种艺术的手段。这种

[1] [苏]鲍列夫：《美学》，中国文联出版公司1986年版，第460页。

[2] [苏]鲍列夫：《美学》，第462页。

综合类型尤显于电视，也见于电影和摄影"[1]。鲍列夫进一步指出："集中和转播跟踪是现代特别典型的艺术综合形式。这些综合形式主要是在20世纪的'技术性'艺术——电影、电视、摄影——的基础上诞生的。"[2] 鲍列夫的这些论述，非常清楚地指出了现代综合艺术的本质特征就在于它们是"技术性"的综合艺术。

另一方面，我们在充分肯定影视艺术中技术性的重要作用时，也要清醒地意识到科技发展对审美的消极作用，对这种负面影响绝不能掉以轻心。我们既要清醒地认识到影视技术和艺术原则之间的内在矛盾，并努力在这种矛盾的基础上来认识影视艺术的规律和特性；与此同时，我们更应当清楚地看到，现代科学技术的发展对审美的消极影响。尤其是，"科技新发明所造就的新的艺术传播手段，在打破贵族性，趋向民主化的同时，也在审美接受领域里造成某些消极后果，这主要表现在滋长审美惰性和钝化审美感兴力。以电视为例，电视在当代审美文化的传播方面起着十分积极的作用，这是不必多说的。但是我们应该看到，电视也带来某些消极的后果"[3]。因此，不管现代科学技术怎样发展，影视艺术怎样达到高度综合，人类发明高科技、发展影视艺术的最终目的还是为人类自身的发展与完善服务，而审美正是人类社会发展与完善不可或缺的精神活动。从这种意义上来讲，正如叶朗先生所言："在现阶段要想根本克服科技发展对审美产生的消极影响是不可能的。当代社会和当代艺术必然要经过这样一个'特殊阶段'，然后才可能超越这个阶段。但是，这并不等于说，我们对于科技发展带来的这些消极影响完全无能为力。尽管我们不能完全克服这些消极影响，但是我们完全可以努力减少这些消极影响，使科技发展对于审美的消极影响尽可能地向积极方面转化。这将促使我们更快地超越当代社会和当

[1]　[苏]鲍列夫：《美学》，第462页。

[2]　同上。

[3]　叶朗主编：《现代美学体系》，北京大学出版社1988年版，第343页。

代艺术的这个'特殊阶段'。"[1]

此外,在充分肯定电脑生成图像(CGI)等高科技对影视艺术产生了巨大影响的同时,也要避免将其推向极端的绝对化做法。例如,当一批高成本、高科技的好莱坞大片获得高额票房后,有人就想将其当做制胜法宝搬入我国电影业,事实上,正如大制作不一定带来大成功、高投入不一定创造高效益一样,高科技也不是电影振兴的无往不胜的法宝。电脑特技作为一种具有划时代意义的影视艺术表现手法,确实能够充分展现人类的想象力和创造力,制作出如梦如幻的神奇画面。但是,电脑特技这种新时代的影视表现手法,也如同蒙太奇等传统表现手法一样,只有在适当的环境中适当地应用,才能真正展现其无穷的魅力,也才能保持不衰的艺术生命力。否则,电脑特技的滥用也必将如同电影史上蒙太奇的滥用一样,会招致理论的批评和实践的纠正。又如,还有人宣称,21世纪的电影不再需要编、导、演,只要拥有一台计算机就可以了。随着电脑特技日新月异的发展,只需把演员的形象输入计算机,所有的表演都可以由电脑特技来完成,也许今后真会出现一部完全由电脑制作、没有演员表演的电影。但是,影视艺术毕竟不是电脑的艺术,而是人的艺术,这种电脑制作的影片,可能完全无需人的表演,但它却离不开人的设计和人的制作,离不开艺术形象的创作构思,永远需要人的想象力和创造力。这种电脑制作,同样需要艺术构思和艺术想象,同样需要灌注人的思想和情感、意志和愿望。因此,虽然"电子图像技术不但能模拟现实世界,而且能创作许多现实世界根本不可能存在的视听奇观。它可能为电影与现实世界的关系提供某种新的可能性。但是高新技术的存在,只是为艺术家的创造提供更广泛和扎实的基础,而要实现这一切,仍首先有赖于艺术家的创造性劳动。……所以我们在热情地欢迎一切新的技术进步的同时,更期待着艺术家的创造性劳动"。[2]

[1] 叶朗主编:《现代美学体系》,第344页。

[2] 钟大年:《技术在电影发展中的位置》,载《电影电视走向21世纪》,中国电影出版社1997年版,第212页。

逼真性与假定性

电影从它诞生之日起，就开始寻找其特殊的表现形式。卢米埃尔是纪录片的创始者，梅里爱则是第一位把电影引向戏剧和其他艺术的先驱，由他们创立的两大流派后来在电影史上一直延续下来。卢米埃尔创立的纪实派强调电影的逼真性，梅里爱创立的戏剧派则强调电影的假定性，他们各自抓住并强调了电影美学特性的一个方面。事实上，真正的电影艺术应当是逼真性与假定性的有机统一，虽然创作者有时对它们各有侧重。

从世界电影史来看，由逼真性与假定性形成的两大电影美学思潮之争，一直延续至今。强调电影逼真性的美学流派，从卢米埃尔开始，经历了意大利新现实主义电影的繁荣时期，更由于巴赞和克拉考尔两位电影理论家的大力提倡，形成了一股巨大的"纪实性"潮流，在世界各国现当代电影中涌现出一大批纪实性影片，其中不乏在国际著名电影节上获奖的优秀影片，例如获得奥斯卡最佳影片奖的《克莱默夫妇》《普通人》等等。强调电影假定性的美学流派，从梅里爱开始，经历了德国表现主义电影和欧洲"先锋派"电影运动，在法国"新浪潮"电影中得到发展，后来的"新德国电影运动"更是起到了推波助澜的作用，尤其是近年来，随着电脑三维动画等一批高科技的引入，随着电影对现代科学技术的更加依赖，强调电影假定性的思潮有越演越烈之势，而且正在日益加强。

电影美学思潮中，逼真性与假定性之争，也影响到后来诞生的姊妹艺术——电视。"电视纪录的真实是多重假定的真实。电视纪录的'假定'既有唤起观众对于生活真实'幻觉'的一面，又有直接产生生活真实感的一面。因而，通过电视纪录的'艺术假定'或'非艺术假定'所带来的电视观众对直接的生活真实感的追求，是电视纪录美与审美的独有的特性。"[1] 显然，逼真性与假定性也是影视艺术重要的美学特性，值得我们加以研究探讨。

[1] 钟艺兵、黄望南：《中国电视艺术发展史》，浙江人民出版社1994年版，第611页。

逼真性

逼真性是影视艺术基本的美学特性。电影、电视的摄影技术，能够逼真地纪录和复现客观世界，科技的发展更使得它们能够逼真地再现事物的声音和色彩。因此，在所有的艺术形象中，影视艺术形象最真实、最具有直观性，能在人们眼前精确地再现出事物的一切细微特征，从而具有其他任何艺术无法企及的真实地反映对象的独特能力。从这种意义上讲，电影、电视的本性就是活动的照相性，也就是逼真性。

影视艺术的逼真性首先是由影视的技术特性决定的。影视艺术凭借现代科学技术所提供的强有力手段，能够十分准确、十分精细地纪录客观现实的影像、色彩、声音、动作，并且能将它们在银幕或荧屏上重现出来。影视艺术手段愈先进，影视艺术的逼真性就愈强。可以说，影视艺术上每一个重大突破，都扩大了对影视逼真性的开拓，增强了影视艺术逼真地反映现实生活的可能性。例如声音和色彩的出现，就曾极大地丰富和发展了电影的逼真性和纪实功能，数字技术与高清晰度电视的出现，更使得电视荧屏能够宛如窗口一样观察大千世界。影视艺术依靠现代科技手段，不但能使观众看到事物的全貌和整体，还能使观众看到事物的局部和细节。当然，逼真性不等于真实性，观众从银幕和屏幕上获得的实际上只是一种真实感。所以，我们说影视能够比别的艺术更逼真地再现生活，实际上是说影视能创造最大的真实感。影视艺术的逼真性，首先表现在它们是一种直观的真实。这种直观真实就是视听的真实感。影视艺术借助现代的音像实录技术，以直接的方式将物质现实诉诸观众的视觉和听觉，从而产生真实感，给人们以仿佛身临其境的审美感受。影视艺术的直观真实，可以达到其他艺术难以企及的效果。与此同时，这种直观真实也使得影视观众不能容忍银幕和荧屏上有任何虚假，哪怕是极细微的细节失真，也会影响到观众的审美感受和影片的魅力。视觉真实感是影视逼真性最主要的方面。影视提供的是实体的直观活动影像。影视艺术不但可以逼真地再现静止的事物，同样可以表现运动的事物，不但可以逼真地展现人们日常生活的情

景,甚至可以逼真地揭示在正常条件下看不见的东西。

其次,影视艺术的逼真性,还在于它们能够真实地再现空间与时间。纪实美学大师、法国的安德烈·巴赞认为,电影艺术与其他艺术相比,其伟大之处就在于只有电影最有效地把观众直接带到现实本体之前,他把电影的表现基础看作视觉与听觉的真实、时间与空间的真实。巴赞强调:"电影的特性,暂就其纯粹状态而言,仅仅在于从摄影上严守空间的统一。"[1] 他还指出:"基于这种观点,电影的出现使摄影的客观性在时间方面更臻完善。……摄影影像具有独特的形似范畴,这就决定了它有别于绘画,而遵循自己的美学原则。摄影的美学特性在于揭示真实。"[2] 空间和时间的真实问题是巴赞纪实美学的核心。巴赞认为,电影摄影不仅具有照相似的再现空间的功能,它还可以同时纪录时间,具有再现现实的时空性,因而电影与摄影一样,其"美学特性在于揭示真实",这种"真实"自然包括视听的"真实"与时空的"真实"。他认为,电影应当包括真实的时间流程和真实的现实纵深,电影的整体性要求保持戏剧空间的统一和时间的真实延续。电影为了保持这一特性,就必须注意空间时间的真实,保持空间时间的统一,而不能随意分切。巴赞极力批评蒙太奇美学理论随意分切和组接镜头,破坏了镜头的暧昧性和多义性,破坏了时空统一性,也破坏了时空真实性。因此,巴赞提出了长镜头摄影与景深镜头,来取代和对抗传统的蒙太奇手法。巴赞认为,"景深镜头"可以保留现实空间的真实,而"长镜头"则可以通过影片在时间上的延续性,保留现实时间的真实。于是,观众就能看到现实空间的全貌与事物发展的时间进程,两者的结合运用可以展现空间时间的真实。对电影的空间真实与时间真实的论述几乎贯穿巴赞的所有论述,巴赞正是以真实观为基础,确立了一整套电影现实主义美学观念,对传统的蒙太奇美学理论提出了挑战。

[1] [法]安德烈·巴赞:《电影是什么?》,中国电影出版社1987年版,第56页。

[2] [法]安德烈·巴赞:《电影是什么?》,第13页。

当然，影视艺术的真实性绝不仅限于这种直观的真实。视听的逼真主要是形式的逼真和表象的逼真，影视艺术的逼真性最重要的体现是内在本质的真实感。这就是说，影视艺术应当将本质的真实寓于直观的真实之中，也就是要通过内在真实和外貌逼真的高度统一，真正达到影视艺术的本质真实。影视的视听真实和内在本质的真实是辩证统一的，二者的共同作用使影视艺术在逼真性方面远远超过其他艺术。纪实风格的影视作品总是努力追求二者的完美结合，使观众获得仿佛身临其境的真实感受，即使是非纪实的影视作品，也要满足观众对视听真实感与时空真实感的要求，也要具备真实的思想意蕴和情感内涵。所以，影视作品内在本质的真实是影视艺术的灵魂，成为衡量影视作品审美价值的基本标准。

相反，如果不能体现出这种本质的真实，即使画面很逼真，影片也可能是不真实的。例如，西方"生活流"电影的代表作品，往往对无足轻重的生活细节进行不厌其烦的描写，其中有一部长达4个小时的影片，从头至尾只是逼真地拍摄了一个男人躺在床上睡觉的镜头，其中的变化只是他在睡梦中偶尔翻了一下身。又如当代西方先锋派电影艺术家吉达尔，由美国迁移到英国后摄制了一些相当有影响的实验影片，其中一部长达52分钟的影片《室内电影1973》，就是用摄影机缓慢地依次拍摄一间室内的家具和床褥，仅仅是注意室内物件的光线处理而已。显然，这种所谓的"物质现实的复原"，实际上与影视艺术逼真性的美学特性是风马牛不相及的。

影视艺术的逼真性并不排斥艺术创造和艺术加工，也并不排斥影视艺术家的主观作用。银幕与荧屏的高度逼真性，使其既可以最大限度地再现客观世界的物质形态，也可以最大限度地表现艺术家的主观世界。特别是在数字技术条件下，影视艺术还可以创造出逼真的影像。正如法国电影理论家马赛尔·马尔丹所说："我是想说，电影是相当现实主义地重新创造真实的具体空间，但是，此外它也创造一种绝对独有的美学空间，它那些人为的、经过安排的综合的特征，我已在上面谈过了……唯有出现在银幕上的才是这门艺术独有的东西，因此，电影空间是生动的、形象的、立体

的，它像真实的空间一样，具有一种延续时间，而摄影机就像我们一样，试验、探索的正是这种空间，另一方面，电影空间也具有一种同绘画一样的美学现实，它通过分镜头和蒙太奇而像时间一样，被综合和提炼了。"[1] 影视虽酷似生活，但绝不等同于生活；影视的逼真是艺术的逼真，而绝非机械的逼真。

在影视艺术史上，对影视的美学精神有着认真思考的艺术家总是尊重生活，严肃地对待创作，努力体现逼真性的美学特性。早在20世纪二三十年代，就已经涌现出大批具有高度逼真性的电影杰作。这批电影创作者十分强调电影的纪录功能，主张把摄影机作为事件和场景的目击者，把镜头对准真实的生活，忠实地记录生活的原貌，拍摄了许多既有视觉真实感，又有本质真实感的优秀影片，成为电影纪实美学流派的先驱。例如，美国电影艺术家弗拉哈迪拍摄的《北方的纳努克》（1922），成为举世公认的经典作品，展现了北极爱斯基摩人在冰天雪地的环境中劳动与生活的情景。苏联电影艺术家维尔托夫于1921年创立了"电影眼睛派"，把电影摄影机比作人的眼睛，可以"出其不意地捕捉生活"，忠实地摄录生活，把生活原原本本地记录下来。维尔托夫十分重视电影的活动照相性，要求充分发挥电影逼真性的美学特性。20世纪30年代，以格里尔逊为首的"英国纪录电影学派"更加关注用摄影机去反映社会现实，他们一方面强调用摄影机对现实生活场面进行实录，另一方面也提倡在再现真实生活场面时，讲究画面构图、镜头剪辑、音画配合等，而且他们十分注意拍摄普通人和劳动者的社会生活与艰苦劳动，如著名影片《锡兰之歌》忠实地记录了锡兰制茶业工人的劳动情况，《夜邮》则实地摄录了开往苏格兰的列车上邮务员沿途紧张收发邮件的情景。特别需要指出的是，40年代意大利新现实主义电影运动的出现，把纪实性电影美学观推向了高峰，响亮地提出"把摄影机扛到大街上"的口号，把纪录片的创作方法运用到故事片中，采用实景拍摄、

[1] [法]马赛尔·马尔丹：《电影语言》，中国电影出版社1980年版，第183页。

同期录音、非职业演员演出等，使影片具有高度逼真的视听感，在内容方面则关注普通人的生活境况与社会热点，一批优秀影片如《偷自行车的人》《罗马11时》等，直接取材于新闻报道中的真人真事，致力于按照生活的原貌去逼真地再现生活。纪实性创作思想和创作方法深刻影响了影视美学，直到今天仍然广泛体现在影视创作中。苏联影片《解放》不露痕迹地组接了许多纪录片画面；美国影片《辛德勒的名单》动用了三万多名犹太人充当群众演员；我国影片《秋菊打官司》80%左右的街景是在街头偷拍的，剧中角色口语全部用陕西方言；《一个都不能少》和《我的父亲母亲》也极富生活气息。根据真人真事拍摄的电视剧《9·18大案纪实》，甚至让当事人担任角色，采用真实姓名，实地拍摄并同期录音，并且有意模仿电视新闻片的摄像特征；电视片《万里长城》中，创作者甚至将摄像机故障造成的信号消失也原封不动地编进了播出节目带。现当代摄录技术的不断发展，更是为最大限度地体现影视的逼真性提供了技术支持。中央电视台《焦点访谈》《东方时空》等栏目，有时采用了特殊摄录器材，在采访对象毫无觉察的情况下，摄下了最真实的生活场景，录下了现场的对话与声音。尤其是近年来，计算机虚拟技术、仿真工程等现代高科技运用于影视特技，使影视逼真性发挥到极致。

事实上，影视艺术的逼真性和影视艺术家的主观作用两者是相辅相成的。每当影视艺术从科学技术发展中获得一种新的手段时，往往都是先成为一种逼真反映现实的技术手段，而后才逐步发展成体现艺术家主体意识的艺术手段。在电影从无声变为有声的初期，声音仅仅被用来逼真地模仿现实世界的对话和音响，后来才被艺术家有意识地用来刻画人物和描绘环境，创造出声画同步、声画对位、音画对立等原则，使声音转化为电影有力的艺术手段。在电影由黑白变为彩色的初期，色彩也只是被用来逼真地模仿大千世界，后来才发展成为影片的色彩基调和场景色调，成为创作主体表现情绪、渲染气氛的艺术手段。这些都有力地证明，逼真性是指影视艺术逼近于真实，而绝不是等同于真实。所有的艺术都有假定性，影视艺

术也同样如此。

假定性

电影、电视可以高度逼真地再现物质世界的影像、声音、乃至于运动，但是，银幕和荧屏毕竟只是以二维空间的平面图像来表现三维空间的立体世界，展现的只是现实的影像而不是现实本身。更进一步讲，影视艺术之所以能成为艺术，自然现实本身与艺术再现的影像之间也必然存在着一条界限。这一点，甚至连著名的纪实美学电影理论家巴赞也不能不承认。巴赞虽然大力提倡"照相本体论"，坚持电影照相本性的观点，但是他也不得不指出："艺术的真实显然只能通过人为的方法实现，任何一种美学形式都必然进行选择：什么值得保留，什么应当删除或摒弃；但是，如果一种美学的本质在于创造现实的幻景（如同电影的做法），这种选择就构成美学上的基本矛盾，它既难以接受，又必不可少。它是必不可少的，因为只有通过这种选择，艺术才能存在。假设今天从技术上说已经拍得出完整电影，那么，没有选择的话，我们恐怕又完全回到现实中去了。它又是难以接受的，因为选择毕竟会削弱电影旨在完整再现的这个现实。声音、色彩、立体感这些新技术的目的就是为电影增添真实感，所以，反对技术的进步是荒唐的。其实，电影'艺术'正是从这种矛盾中得到滋养。它充分利用了由银幕目前的局限所提供的抽象化与象征性手法。"[1] 巴赞所说的这种"基本矛盾"，其实就是逼真性与假定性的矛盾。电影的假定性是客观存在的，连巴赞也不得不承认"它既难以接受，又必不可少"，这位纪实美学的一代宗师也清楚地看到电影艺术"正是从这种矛盾中得到滋养"。显然，同逼真性一样，假定性也是影视艺术重要的美学特性之一。

影视艺术的假定性，主要表现在以下三个方面：

第一，影视艺术绝不是对现实生活的机械照相式反映，而是需要遵

[1] [法]安德烈·巴赞：《电影是什么？》，中国电影出版社1987年版，第284页。

循各门艺术所共有的规律。它同样是客体与主体、再现与表现、反映与创造、纪实与艺术的有机统一。虽然影视具有逼真性的美学特性，拥有其他艺术无法企及的真实反映对象的能力，但在逼真地再现客观现实的同时，同样也要表现创作者的主体意识，包括创作者对现实生活的价值判断、道德判断、审美判断。同其他任何艺术一样，影视艺术的审美价值必然包含着客观的再现和主观的表现这样两个方面。创作者的主体意识渗透在影视作品之中，并且通过作品表现出来。在每一部影视作品中，都凝聚着影视艺术家的审美理想、思想情感和艺术追求，体现出艺术家鲜明的艺术风格和创作个性。因此，影视艺术的假定性首先表现为艺术家强烈的主观因素的渗入。

与此同时，我们在影视作品中看到的一切，往往并不是完全客观的东西。影视艺术是一种创造。这种创造体现在影视作品的方方面面，诸如素材的选择和加工、主题的提炼、题材的处理、情节的安排、结构的建立、人物的设置、视听语言的运用等等。事实上，由摄影（像）机拍摄下来的画面，从选择镜头、取景角度、取景距离、光线色彩、拍摄方式，直到后期剪辑，每一步都离不开人的主观作用。影视画面无论怎样逼肖于现实，也永远不可能等同于现实，影视艺术中的道具、布景、服装、化妆等都是人造的现实。没有影视的假定性，也就没有影视的艺术性。

如果说，对于故事片来讲，摄影（像）机是编造故事的工具，离不开假定性，那么，对于纪录片来讲，摄影（像）机是纪录客观存在的工具，是否就无需假定性了呢？毫无疑问，纪录片必须具有严格真实的特性，必须用纪录的方法真实地、直接地、客观地反映现实生活，拒绝一切虚构和编造。纪实是纪录片的美学风格，真实更是它的灵魂。但是，纪录片也不可能完全做到"物质现实的复原"（克拉考尔语），同样离不开艺术家的主观作用。"实际上纪录片是不可能有闻必录地记录客观事件的，它是作者有意识的创作活动，是作者对客观世界认识的宣言。这需要一个去粗取精、去伪存真的分析过程。纪录影片应该具有较高的概括能力，不只是罗

列现象，它还要综合概括，揭示矛盾，提出问题；它不只是反映现实，还要透视本质，发现、探索、研究现实生活中带有规律性的问题，并用艺术感染力去打动人心，引人思考。做到这一点并非易事，但只有这样，才能提高纪录片的美学价值。纪录片的真实，实际上是一个现实的神话，其中创作者的'良心'起决定的作用。现实存在是一个具有多层次、多侧面的运动过程，任何一部片子都不可能穷尽它。因此，纪录片的所谓真实，就只能是客观性与主观性具有创作者个性的统一。纯粹意义的真实是不存在的。"[1] 就拿在世界电影史上享有盛誉的纪录片《北方的纳努克》而言，弗拉哈迪在这部杰作中纪录了生活在北极的爱斯基摩人与大自然斗争的实际情况，但是，弗拉哈迪的纪录片也并非纯粹意义上的"物质现实的复原"，而是大胆地将真实的生活场面同创作者的主观作用完美地结合起来，使得影片具有强烈的艺术感染力。弗拉哈迪为了拍摄这部纪录片，事先进行了创作构思，特意邀请当地的爱斯基摩人纳努克一家充当这部影片的"演员"，并且按照自己的创作要求和拍摄需要，重新搭盖了一间较大的冰屋。就连后来被长镜头理论推崇为经典镜头的猎捕海豹这一著名场面，据说事先也有安排。而纳努克一家由于当年全力协助拍摄影片，错过了猎食季节而未能储藏足够的食物，竟然在后来的严冬季节里冻饿而死。显然，"从事纪录片创作的人都知道，即使在最正确的理论范围内，理论与创作实践也存在一定的距离。纪录片是通过摄影机镜头、光线等物质手段把客观事物记录下来，然后呈现给观众的。即使纪实性最强的纪录片在拍摄时也不可能对客观事物无所干预"[2]。当然，纪录片拍摄中的这种"干预"，只允许在尊重事实的前提下，进行拍摄的组织工作，而坚决反对组织拍摄，因为"拍摄的组织工作和组织拍摄在纪录片创作中是两个不同的概念"[3]。

[1] 钟大年：《纪录片创作论纲》，北京广播学院出版社1997年版，第73页。

[2] 钟大年：《纪录片创作论纲》，第71页。

[3] 钟大年：《纪录片创作论纲》，第73页。

可见，不但电影故事片、电视连续剧等文艺体裁和样式的影视作品离不开艺术家的主观因素，具有假定性的美学特征，就连以真实作为灵魂的影视纪录片，也照样离不开艺术家的主观作用，同样离不开假定性。正如《电影艺术词典》在阐述电影"假定性"时所说的："这些假定性制约着电影，使它不可能是物质现实的刻板、机械的翻版和模拟，而使它具有纪录、取舍、揭示等多方面的艺术功能。电影艺术家能够根据特定的创作意图去汲取电影素材，选择和概括生活中为每一部作品所需要的形象，挖掘出这些形象间的对应及相互关系。"[1]

此外，影视的假定性也是由观众决定的。不但在影视创作过程中，影视艺术家与客观现实的相互作用产生了影视作品，呈现出主客体的统一，而且在影视的鉴赏过程中，作品的接受也是作为客体的影片与作为主体的观众二者结合交融的结果，同样呈现出主客体的统一。电影院里和电视机前的观众，既然已经准备好暂时离开现实生活去面对一个艺术世界，他们实际上已经从心理上建立起审美的态度，并且清醒地将银幕和屏幕上的一切与现实生活区分开来。同时，影视观众都有审美的知识和经验储备，具有欣赏影视艺术的先在结构和心理经验。因此，"观众想看到真实的愿望需要电影来满足，观众想超越真实的愿望也需要电影来满足。当代电影理论中观众深层心理学在提出观众想在银幕上看到自身的'镜像阶段'论（即一次同化论）后，又提出了观众对电影的二次同化理论。二次同化论认为：观众的无意识深处存在着强烈的情感愿望和欲念冲动，这些情感愿望作为一种动力总是希望得到宣泄和满足……观众走进电影院，就是为了在两个小时内忘却现实中的忧虑、烦恼、焦躁，与虚构的世界同化，虚幻性地得到他们在现实中得不到的对象，看到现实中所没有的存在，实现着他们在现实中暂时还实现不了的理想，逼真地看到他们憧憬的未来。"[2] 或

[1] 《电影艺术词典》，中国电影出版社1986年版，第5页。
[2] 张卫：《纪实影片的电影机制与审美欣赏》，载《电影学研究》，中国广播电视出版社1997年版，第102页。

许,正是影视观众的这种深层心理,这种期待视界和心理欲求,成为影视艺术逼真性与假定性统一的心理动力。

第二,影视艺术创作的方方面面,可以说都离不开假定性:首先是影视时空的假定性。所谓假定性,一般是指通过艺术媒介对客观环境的非原样的表现。运用特殊的技术手段,可以造成银幕上的时空结构;但是,电影中的时空并不是客观现实生活中的时空,而是一种再造的时空或创造的时空。电影能够中断时间、空间的自然连续性,根据影片剧情的需要重新组接,造成与现实时空不同的银幕时空。例如《城南旧事》表现的是主人公在远离古老北京城的台湾回忆起自己童年的一段经历。影片主要讲述了小英子童年时期三个平凡的故事,因而银幕时空便主要围绕这三个故事来展开,至于其他的经历和事件则都被省略,只是以"淡淡的离愁"作为主线来贯串这三个小故事,仿佛是从回忆中把它们抽取出来重新加以组接。电影也能够利用各种技术手段去拉长或缩短实际时间,扩展或压缩实际空间。例如《一江春水向东流》的故事情节基本上集中在抗战爆发初期和抗战刚刚结束这两段时间内,集中于张忠良从沦陷后的上海跑到大后方重庆和抗战胜利后又从重庆回到上海这样两个空间。因此,影片中抗战初期的重庆和抗战结束后的上海这两个时空,便被有意识地加以拉长和扩展,而抗战八年的全过程则被压缩了。电影还能够利用"闪回"来制造假定时空。由于"闪回"表现的是剧中人物的想象或回忆,当这种大脑中想象或回忆的素材转变成为具体视像时,这种时空就呈现出明显的假定性。例如美国好莱坞影片《魂断蓝桥》的序幕是第二次世界大战期间,英国上校军官罗依在滑铁卢桥上回忆发生在第一次世界大战中亲身经历的爱情悲剧,而整部影片则都是罗依梦幻般的回忆。当然,电影中这种再造的时空,更多的是通过蒙太奇来实现的,因为要破坏时空的自然连续性,必须通过蒙太奇手法来切去中间的过渡部分,从而实现时空的跳跃,而蒙太奇的本质就是假定性。不过,电影中这种再造的时空绝不是偶然的、随意的组合,而应具有内在的逻辑,它是电影艺术创作的重要组成部分。

其次是故事结构的假定性。大多数影视作品都是按照生活逻辑来表现故事，这些影视作品通常都有基本的生活依据，并且直接或间接地从史实或现实中采集素材，但出于艺术表现的需要，创作者必须对素材进行取舍、剪裁、提炼、改造。另一种是在影片和电视剧中表现真人真事，虽然必须十分注意忠实于生活的原型，但为了在有限的放映和播出时间内将其再现于银幕或荧屏上，也仍然需要根据艺术逻辑对真人真事进行充实和加工。还有一种是完全虚构和想象的故事，不仅不淡化假定性，而且有意突出假定性，包括喜剧片、科幻片，以及神话、童话、寓言式影片之类。至于影视作品结构的假定性，这方面的经典例子更是不胜枚举。被评为世界电影杰作之一的美国影片《党同伐异》，导演格里菲斯为了阐释主题，在影片中大量运用对比和象征手法，其中最富独创性同时也构成了本片最大特色的是四个故事的平行剪辑，对这四个在空间和时间上毫不相关的事件——巴比伦的陷落、基督的受难、法国圣巴戴莱姆教堂的大屠杀……导演运用了平行蒙太奇、交叉蒙太奇、对比蒙太奇等多种手法来表现。意大利著名导演费里尼的《八部半》这部影片，正如法国结构主义电影理论家麦茨所分析的，采用了一种"套层结构"，是一部"自我反思型的艺术作品"。《八部半》采用了主人公吉多的主观视点，一方面是吉多在创作上的彷徨和痛苦，竭尽全力也寻找不到出路；另一方面是吉多在三个女性之间难以自拔，既无法摆脱性的诱惑，又渴望得到精神沟通，最终仍然陷入绝望的境地。这两个层面不断穿插交织，象征着"自我"与"本我"的不断搏斗，组成了一种复调式结构。

再次是影视作品中角色的假定性。这些角色，是由演员和编剧、导演、摄影（像）师、美工师、录音师、化妆师等多个部门创作人员共同塑造的。表演艺术具有特殊性，演员具有"三位一体"的职能，这就是说演员本身既是创作者，又是创作材料或创作工具，同时也是艺术作品。如果用绘画来作比喻，演员则既是画家，又是画笔和油彩，同时也是一幅美术作品。概而言之，演员必须以自身作为创作手段，通过独特的创造和生动

的表演，将剧本中的人物形象体现到银幕或荧屏上。表演艺术的核心，是解决演员与角色之间的矛盾，这突出体现为表演艺术中的"双重生活"。这就是，演员在表演中要努力使自己化身为角色，按照角色的身份和地位、思想和性格、情感和意志，来处理自己的一言一行、一举一动；与此同时，演员作为角色的创造者，又要随时随地地监督自己的表演，控制表演角色的整个过程。也就是说，演员在全部表演过程中，作为创作者和监督者的"第一自我"（演员的我），构思设计并监督控制着自己所化身的角色，即"第二自我"（角色的我）。两个自我不可分割，并存于演员一身。演员正是在这种"双重生活"与"双重自我"中，体现出表演的魅力、表演的分寸和表演的艺术。尤其是由于摄影拍摄的非连贯性、创作环境的非独立性，有时甚至需要与无实物的对象进行交流等种种原因，有些表演理论家甚至认为影视表演是假定性极强的表演。"一般认为戏剧表演是假定性较强的表演，而电影则是在真实的环境中进行的。为什么反而说电影是假定性极强的表演呢？这是因为电影演员的银幕形象的完成要经历一个相当复杂的创作过程。它所扮演的角色实体只不过是电影中的一个组成部分。众多的因素制约着他，使他在从'自我'走向影像的过程中并非能够做到'自我'主宰一切。"[1]

第三，影视的假定性，更表现在影视语言和影视手段的运用上。摄影机的角度和运动、拍摄速度和镜头焦距的变化、光影和色彩的运用、主观音响和无声源音乐等等，都体现出创作者对现实的装饰和诗化。影视中声音的运用具有假定性。如苏联影片《一封没寄出的信》的结尾，画面上雪地里躺着一个小小的人形，而这个人心脏的搏动声却响彻了整个电影院；日本影片《沙器》中，和贺英良演奏完钢琴协奏曲后，剧场观众热烈鼓掌，但他因沉浸在自己的感情之中，以致进入无声的境界，直到他清醒过来，银幕上才再次响起了暴风雨般的掌声。影视中色彩的运用也具有假

[1] 李冉苒等：《电影表演艺术概论》，中国电影出版社1995年版，第18页。

定性。如《黑炮事件》中"工地出事"一场戏，数十米的结构件和七层楼高的机械都被刷成红色，这种强烈的色彩氛围造成了预期的震惊感；意大利影片《红色的沙漠》里，导演安东尼奥尼更是表现出运用假定性色彩的卓越才能，他把影片中大片的沙漠都涂染成了红色，使画面具有强烈的象征和隐喻色彩。此外，电影中特技摄影的运用更具有假定性，高速摄影造成画面上人物的慢动作，广角镜头使人物产生夸张和变形，变焦距镜头急拉或猛推使画面形象在瞬间由小变大或由大变小，给观众造成一种急促紧张的感觉。尤其是进入高科技时代以后，影视艺术通过计算机三维动画技术或模型仿真手段，将现实生活中无法实现或并不存在的场景"逼真"地展现在观众面前。于是，我们便在银幕上看到了正在奔跑的恐龙、惊心动魄的天地大冲撞、呼啸而来的龙卷风，以及火山的爆发、地壳的塌陷、洪水的肆虐……电脑生成影像使我们真切地看到了在人世间看不到的一切事物。它们是如此"逼真"，却又是实实在在的"假定"。数字技术完全可以创造出看似逼真的虚拟影像！

影视语言具有假定性，是因为影视语言本身就是一种艺术符号和艺术语言，它在功能、结构、形态上均不同于天然语言。法国著名电影理论家克里斯蒂安·麦茨指出："'电影语言'这一提法本身已经涉及电影符号学问题，对于这一术语，本应详加阐释，而且，严格来说，只有对于在传达影片信息时起作用的符号学机制进行深入研究之后，才能利用这一术语。但是，为了方便起见，我们不得不在这里保留这一术语，因为它在电影理论家和美学家的专门语言中已经逐渐通用。"[1]天然语言是一种交流工具，它是人们彼此交流的重要手段；而电影语言则没有交流功能，银幕与观众之间不存在双向交流关系，它只是一种表意系统。此外，天然语言中字词的能指与所指之间的意指性联系，是任意性的和约定俗成的；而电影中影

[1] [法]克里斯蒂安·麦茨：《电影符号学的若干问题》，载《外国电影理论文选》，上海文艺出版社1995年版，第378页。

像能指与所指之间的意指性联系，却表现为一种"肖似性记号"（皮尔士语）的性质，这种"肖似性记号"是指表达者与被表达者在外形上极其相似。影像记号的这一特点直接决定着它特殊的表意方式，这就是"直接意指"与"含蓄意指"。"在强调电影作为一种特殊的语言形态及其叙事性的同时，麦茨根据叶尔姆斯列夫的语言理论，把电影语言的意指作用归结为'直接意指'与'含蓄意指'两种方式：在电影中被摄取的人物、景象与被录制的声音，它们都是电影直接意指意义的构成因素；而画面的构图、景别、摄影机的运动、镜头的排列组合……这些在电影中都起着含蓄意指的作用。……然而，'直接意指'与'含蓄意指'在电影语言中并不是无缘无故地联系在一起。它们必须是从属于共同的影片主题、从属于共同的故事情节，即摄取什么样的物象作为影片的直接意指意义，以及采取什么样的方式把这些物象组成一部完整的电影，必须有着统一的主导叙事动机，而电影的可理解性正是依照着特定的表述对象与表述方式之间建立的相互关系来完成的。"[1]

因此，在麦茨看来，电影符号学既可以看成一种关于"直接意指"的符号学，又可以看成是一种关于"含蓄意指"的符号学。电影记号的"直接意指"与"含蓄意指"正是通过摄影机的角度和运动，拍摄速度和镜头焦距的变化，光影、色彩和声音的运用等来完成的。这些电影技巧和手法的巧妙结合，不但能够逼真地再现物质世界，而且可以产生丰富的联想性或含蓄性意指作用。麦茨更进一步认为，电影研究只有达到"含蓄意指"层次才算是达到了美学层次，他把"直接意指"理解为电影的被再现的叙事情境，而把"含蓄意指"理解为电影的被表现的美学情境。"对于麦茨来说，电影作为一门艺术或独立的艺术是不成问题的，在这个问题上，他只要指出电影的艺术性的源泉就行了。麦茨认为，电影符号学应当同时研究直接意指和含蓄意指，但是，正是含蓄意指研究才使我们更接近于作为艺术的电影观（第七艺

[1] 贾磊磊：《电影语言学导论》，中国电影出版社1996年版，第40页。

术)。从这个意义上说，电影作为艺术和文学作为艺术是一致的。在文学中起含蓄意指作用（即把某种意指增附到直接意指的意义上）的因素有诗韵、章法和比喻；在电影中起含蓄意指作用的因素有框面安排、影机运动和光的'效果'。这是真正美学的序列类型和限制因素。"[1]

逼真性与假定性的辩证关系

世界电影史上，早在电影问世不久的婴幼儿时期，在寻找这门崭新艺术的特殊表现形式时，就已经开始形成了以卢米埃尔和梅里爱为各自代表的两大流派，并在20世纪的百年历史中绵延下来。尽管这两大传统在后来均有很大的变化和发展，甚至分别吸收了对方的某些优点和长处，但二者之间的区别仍然是十分明显的。正因为如此，德国的克拉考尔把这两种类型称之为"纪实派"和"造型派"，并把它们分别同实体美学和形式美学相联系。我国电影理论家或将其概括为西方电影史上的写实主义与技术主义两大传统（邵牧君语），或将其分别称为照相本性论和形象本性论（郑雪来语）。可见，世界电影史上这两大传统或两大流派确实存在着区别，前者强调电影的照相本性和再现性，通过强调电影对于现实的近亲性来论证电影是一门独立的艺术；而后者则强调电影的艺术形象和表现性，通过强调电影手段对于现实的疏离性来论证电影是一门独立的艺术。不难看出，如果从美学特性上讲，其实质是逼真性与假定性之争，归根结底是逼真性与假定性孰重孰轻的问题。前者更加偏重和强调电影的逼真性，后者更加偏重和强调电影的假定性。"电影特性本来兼有逼真性与假定性这两个方面，传统的现实主义电影忽视假定性，片面强调逼真性。……长期以来，我们总以为电影照相性只导致逼真性，其实照相既可能导致逼真性，也可能导致假定性。"[2]

[1] 王志敏：《电影美学分析原理》，中国电影出版社1993年版，第219页。
[2] 罗慧生：《再现性与表现性的现代综合》，载《当代电影》1988年第3期。

20世纪电影发展史与电影美学史上,"长镜头"与"蒙太奇"之争是十分引人注目的现象。当然,这种提法也并不十分科学,因为长镜头理论并非巴赞首倡,只不过巴赞的"摄影影像本体论"确实为长镜头美学奠定了理论基础,因而便约定俗成地在电影理论界流传开来。"80年代初期中国涌起的纪实电影潮流中,自然包含着对长镜头的探索。有些阐述长镜头理论的文章,认为'长镜头'与'蒙太奇'是两个对立的学派,并断言在电影发展史与电影美学史上长镜头学派战胜了蒙太奇学派,从而与蒙太奇至上论者殊途同归,也从一个极端走到另一个极端。"[1]

以爱森斯坦、普多夫金为代表的苏联蒙太奇电影美学流派,被公认为电影有史以来第一个最重要的经典电影理论流派。他们不但将蒙太奇作为电影剪辑的具体技巧和技法,而且将其作为电影的基本结构手段和叙述方式,尤其是他们把蒙太奇从电影技巧和手段上升到美学的高度,提出了电影反映现实的独特艺术方法即蒙太奇思维,这是其他任何传统艺术都不曾有过的,在电影美学史上产生了巨大而深远的影响。他们的蒙太奇理论在电影艺术实践中也取得了巨大的成功,尤其是爱森斯坦的《战舰波将金号》和普多夫金的《母亲》,成为世界电影史上的不朽作品。就电影逼真性与假定性的美学特性而言,毫无疑问,爱森斯坦等人更加重视和偏爱电影的假定性。例如,普多夫金在谈到戏剧导演与电影导演的区别时,就曾经说过这样一段著名的话:"但是,人们理解了蒙太奇这一概念以后,电影就发生了基本的变化。人们证明了,电影艺术的真实素材并不是摄影机镜头所拍摄的那些实际的场面。……因此,电影导演所处理的素材不是在实在的空间和时间内发生的一些实在的过程,而是那些记录着实在过程的片断的胶片。这些片断的胶片是完全受剪辑它们的导演的支配的。导演在把任何特定的现象构成为电影形式时,可以删去所有的中间过程。"[2]爱森斯坦则

[1] 潘秀通、万丽玲:《电影艺术新论》,中国电影出版社1991年版,第307页。
[2] [苏]普多夫金:《论电影的编剧、导演和演员》,中国电影出版社1984年版,第53页。

更是强调，电影艺术家在表现现实时应该"干预"现实，被表现的现实素材本身必须通过艺术家的"加工"之后，才能在银幕上出现。毫无疑问，苏联蒙太奇电影美学流派在电影发展史上做出了里程碑式的贡献，但是，爱森斯坦等人又过分夸大了假定性，过分夸大了蒙太奇的作用，以至走向极端。

以巴赞、克拉考尔为代表的纪实性电影美学观，对蒙太奇电影美学展开了激烈的批评，并且成为被西方电影界普遍公认的经典电影理论发展史上的第二个里程碑。他们的纪实主义美学观在战后世界电影史中起到转折性的关键作用。巴赞和克拉考尔都十分强调电影的"照相本性论"，强调电影是具有逼真性的艺术，认为对于其他任何艺术（例如绘画、戏剧、文学）来说，在客观世界和艺术作品之间总有艺术家作为"中介"去加以干预，都需要经过艺术家的加工改造，因此都不够真实。他们认为，只有电影这种艺术是唯一的例外，因为电影是一种通过机械把现实形象记录下来的20世纪的艺术，电影的本性是"照相艺术的延伸"，是"物质现实的复原"，电影应当是对客观现实的复写和模拟，把拍摄对象按照生活原样完整地摄录下来，使其犹如真人真事一样出现在银幕上。从这一点上说，电影区别于照相艺术只不过由于它是一种"活动的照相术"。从这种美学思想出发，巴赞和克拉考尔对经典的蒙太奇电影美学观进行了尖锐激烈的批评。虽然巴赞和克拉考尔的立论不尽相同，后者显得更为极端，然而，他们对电影本性的认识都是建立在"照相本性论"的基础之上，都是强调电影的逼真性的美学特性，因而他们的美学体系都是围绕着这一核心而展开的，尤其集中在电影真实的问题上。巴赞和克拉考尔都强调电影的空间真实、整体真实和客观真实，强烈谴责蒙太奇的"强制性"，反对滥用假定性，他们斥责蒙太奇原则是一种左右观众思想的"欺骗手段"，提出"蒙太奇应予禁止"的口号。他们主张"照相式地忠实再现物质现实"，强调电影的逼真性，要求摄影机纯客观地纪录下现实的全貌，供观众自己去选择和思考，提倡多用景深镜头和长镜头，强调电影的纪实性与再现性。然而，尽管巴赞大力提倡的纪实性电影能够造成强烈的逼真效果，但却仍然不能客观完

整地复原现实，在电影创作和摄影手段的各个环节都存在着假定性。"对电影的符号学和假定性分析，使我们得出与巴赞、克拉考尔完全相反的结论，电影不得不接受人的主观干预，并且人的主观介入和操纵是电影与生俱来的属性。"[1]

享有"电影界黑格尔"尊称的法国著名电影理论家让·米特里，在他的巨著《电影美学与心理学》中，反对将蒙太奇和长镜头截然对立起来的观点，他以辩证的方法来对待现实与艺术的关系，尤其是从格式塔心理学出发，确立了他自己的电影美学理论的三个层次：影像、符号和艺术。他认为，摄影机摄录下来的影像确实是现实的片断，逼真地纪录了现实，但这只是第一个层次。第二个层次就需要将这些影像按照一定的规则组织结构起来，使电影成为语言，这就具有符号的意义。再通过第三个层次，将其创造成为艺术，这才是最高的美学层次。让·米特里正是从这种辩证的立场出发，克服了蒙太奇与长镜头两派互相排斥的弊端，成为经典电影理论的集大成者和现代电影理论的先驱。"在电影理论从经典的本体研究转向现代电影理论——电影文化学研究的过渡中，让·米特里是座根基厚实的桥梁。他学识渊博，充满辩证精神，善于从评析前人成果的基础上博采众长。表面上看，他最大的本领是折中。例如巴赞的长镜头理论和爱森斯坦的蒙太奇理论，在一般人的眼中绝对是对立的，但是据米特里的分析，它们只是体裁上的差异，没有美学观的对立，因为长镜头只是镜头内的蒙太奇，类似小说笔法，而蒙太奇则接近诗，两者各有不同的功能。其实，这种折中反映了他的辩证的电影观念。"[2]

除此之外，70年代美国的布里安·汉德逊更是提出了"综合理论"的新观点。汉德逊详细考察了爱森斯坦和巴赞的理论，认为他们之间的分歧

[1] 张卫：《纪实影片的电影机制与审美欣赏》，载《电影学研究》，中国广播电视出版社1997年版，第90页。

[2] 李恒基：《外国电影理论文选》，上海文艺出版社1995年版，第8页。

主要集中在电影作为艺术与真实的关系问题上。汉德逊认为,爱森斯坦用蒙太奇代替了电影与真实的关系,但是,蒙太奇实际上只是一个局部—整体的理论,它涉及的仅仅是电影的局部与局部,以及局部与整体的关系。巴赞的理论则是镜头的理论,对巴赞来讲,镜头就是电影艺术的开始和终结,巴赞从真实开始,但却未能超越真实,将电影上升到艺术。汉德逊指出:"爱森斯坦和巴赞的出发点都是真实。他们之间的主要差别之一,就是爱森斯坦超越了真实(超越了电影与真实的关系),而巴赞却没有。显然,首要的是明确各人对真实的理解:由于这个术语是他们两人的理论基础,它在某种程度上决定着由此而产生的一切。然而这两个理论家实际上并没有对真实下一个定义,也没有发展任何有关真实的学说。在一定程度上,他们两人各自的理论是建筑在本身尚未弄清楚的基础上的。"[1]汉德逊在批评了以上两种电影理论的偏激之后,分析批判了经典电影理论内在的弱点,并提出了电影的"综合理论",主张将蒙太奇与长镜头统一起来。这种"综合理论"在70年代以来的世界影视理论与实践中日益占上风。"近十多年以来,电影美学研究有了很大进展,认识到综合性不仅是电影特性之一,而且发展为一种综合美学。他们进一步认为,综合性首先是人类思维发展到成熟阶段的先进思维方式,也是电影艺术发展到成熟阶段的一种先进的艺术思维方式。"[2]当然,21世纪数字时代的影视艺术更多地跨越了蒙太奇美学与纪实美学,进入到虚拟美学的新阶段。

显然,逼真性与假定性、长镜头与蒙太奇、再现性与表现性,并不是彼此对立、有你无我的。虽然它们在不同体裁和风格的影片中,可以各有侧重,但是,从世界影视发展的历史进程来看,无论在理论上还是实践中,它们都日趋综合,电影的"综合理论"的出现就是一个明显的标志。

[1] [美]布里安·汉德逊:《电影理论的两种类型》,载《电影与新方法》,中国广播电视出版社1992年版,第6页。

[2] 罗慧生:《世界电影美学思潮史纲》,山西人民出版社1985年版,第326页。

不过，由于以巴赞和克拉考尔为代表的纪实性电影美学观的巨大影响，相当长的一段时期以来，强调纪实性一直在世界许多国家，特别是我国影视理论界占据上风，电影的假定性遭到贬斥。事实上，"电影假定性有巨大的概括功能与艺术潜力，有利于触发创作想象，可是长期以来我们没有很好地利用它，特别是纪实性美学流行之后，假定性被认为与纪实性不相容，这就使电影表现手段日益贫乏。苏联著名电影美学家日丹在其近著《电影美学》中针对这种情况，一再为电影假定性辩护，并以专门章节系统论述电影假定性的美学本性、种类、结构、功能与审美效应等问题。他认为过分强调纪实性会使电影创作像'切线'那样只在生活表面一掠而过，不能深入揭示生活的深层本质。日丹认为，科技革命迅猛发展的新时代，迫切要求我们重新认识与大力发挥电影假定性，这既是电影揭示深层本质所必需，也是现代人迅速加强的'主体意识'所要求的。"[1]

从根本上讲，影视艺术的逼真性与假定性是具有辩证关系的美学特性。逼真性虽然是电影和电视的本性，但它却并不是电影艺术和电视艺术的目的。影视的艺术真实不仅仅在于画面的逼真，而且要求寓本质真实于直观真实之中。这就是说，作为艺术来讲，影视艺术的逼真性离不开假定性，与此同时，影视艺术的假定性也离不开逼真性。电影、电视的假定性只能建立在逼真性的基础上，因为银幕和荧屏的视听效果必须由可见可闻的人物造型、环境造型和声音造型等来完成，照相性是电影、电视天生具有的属性，正是这一点，构成了电影、电视的假定性迥异于其他各门艺术的假定性的特殊性质。影视艺术的逼真性与假定性是辩证统一的关系，使得影视艺术能够把照相性与创造性、长镜头与蒙太奇、形似与神似、现实与梦幻、客体与主体、再现与表现有机地综合起来。

需要指出的是，影视艺术中逼真性与假定性的辩证关系，如果从中国传统美学的"虚实"范畴来看，将会得到更多的启发。虚实作为中国传

[1] 罗慧生：《再现性与表现性的现代综合》，载《当代电影》1988年第3期。

统美学的重要范畴，二者相反相成、对立统一，在艺术创造与艺术理论中被运用得十分广泛。虚与实，无论是在中国传统哲学还是在中国传统美学中，都不仅仅是指两种性质相反的特性，更是指它们的互对、互补、互动的态势，虚实相互涵摄，你中有我，我中有你，相互感通。尽管对虚实含意的具体理解，在中国古代不同艺术领域里各不相同，但从大体上讲，它涉及真与幻、实在与虚构、有形与无形、直露与深藏、有限与无限、客观与主观等不同理论层次上的一些规律性问题，也涉及生活真实与艺术真实的关系问题。尤其是中国古代戏曲小说等叙事文学中，关于虚实关系的论述，更接近影视艺术的实际。从总体上看，中国传统美学都十分讲究虚实结合，如明代戏曲理论家王骥德说："剧戏之道，出之贵实，而用之贵虚。""以实而用实也易，以虚而用实也难。"（《曲律》）明代文学家谢肇淛也说："凡为小说及杂剧戏文，须是虚实相半，方为游戏三昧之笔，亦要情景造极而止，不必问其有无也。"（《五杂俎》）强调小说和戏曲创作不必拘泥于生活中的真人真事，完全可以根据需要而进行修改加工，但必须适度，如此才能符合艺术真实的要求。此外，中国传统美学的虚实论涉及有形与无形的辩证关系，涉及神与形、意与境、情与景、心与物、显与隐的诸多关系，无疑也可以给影视艺术中逼真性与假定性的辩证关系提供许多有益的启示。

在影视艺术创作实践中，逼真性更加强调反映与再现，假定性更加强调创造和表现；逼真性使影视艺术能够最大限度地再现现实，假定性使影视艺术家能够最大限度地表现自我；由此使得影视艺术具有再现与表现、纪实与写意两大美学功能。出于不同的审美理想，针对不同的作品类型，在处理影视逼真性和假定性的辩证关系时，创作者完全可以体现出不同的艺术风格。有的采用纪实手法，追求最大限度的逼真性；有的采用写意手法，追求充分发挥假定性；也有的采用综合手法，"虚实相半"，追求逼真性与假定性的和谐统一。因而，在世界影视艺术领域里，既有纪实性、生活化的影视作品，也有戏剧化、心理化的影视作品，还有各种综合性的

影视作品，使影视艺术呈现出百花齐放、异彩纷呈的局面。尤其是在当代影视艺术中，在运用高科技手段的基础上，高度具象性与高度抽象性相结合、高度逼真性与高度假定性相结合，正在成为一种方兴未艾的美学思潮，在当前和未来都会对影视艺术产生巨大的影响。数字影像合成技术已经打破了真实与虚构的界限，将真实影像与虚拟影像结合起来，创造出一个全新意义上的超真实世界。

造型性与运动性

从本质上看，影视艺术是一种采取空间形式的时间艺术。这种"空间形式"奠定了造型性在影视艺术中的重要地位，而"时间艺术"又奠定了运动性在影视艺术中的决定作用。因此，造型性与运动性的统一，构成了影视艺术的重要美学特征。

近年来，一些欧美发达国家常用"视觉艺术"（Visual Art）来涵盖绘画、雕塑、摄影，以及电影艺术、电视艺术，乃至计算机艺术等多个艺术门类。显然，影视艺术与绘画、雕塑、摄影等传统艺术门类的相同之处就在于造型性，十分注意空间的造型意识。但是，影视艺术与传统的造型艺术也有很大的区别，它们的不同之处首先表现在影视艺术同时具有运动性的美学特性，影视艺术是运动的空间艺术，具有时空复合的特性。因此，造型与运动的统一、空间与时间的统一，成为影视艺术区别于传统造型艺术的鲜明特征。

造型性

影视艺术作为综合艺术，将多种艺术之长集于一身。但是，电影、电视首先是以视觉为主的视听艺术，必须通过影视画面来塑造人物、叙述故事、抒发情感、阐述哲理，将活动的画面形象作为其基本表现手段。的

确,电影之所以区别于其他艺术,就在于它是由具有动感的画面所组成的。在英语中,"电影"也可以被称之为"Moving Picture",直译过来便是"活动的绘画"。正如法国电影理论家马赛尔·马尔丹所指出的:"画面是电影语言的基本元素。它是电影的原材料,但是,它本身已经成了一种异常复杂的现实。事实上,它的原始结构的突出表现就在于它自身有着一种深刻的双重性:一方面,它是一架能准确、客观地重现它面前的现实的机器自动运转的结果;另一方面,这种活动又是根据导演的具体意图进行的。通过上述方式获得的画面形象构成了一种现象,它同时以多种标准的现实作为它存在的基础,这一点是由画面的一些基本特征所造成的。"[1] 这就是说,电影画面不仅可以忠实地再现摄影机所摄录的事件,而且可以通过艺术家的创造性工作而获得更加复杂的意义。每一部影片的内容和意蕴,都必须通过画面造型表现出来,即使是人物内在的心理活动和情感世界,也只能通过可见的人物造型、环境造型和摄影造型在银幕上体现出来。正是在这种意义上,马赛尔·马尔丹强调:"必须学会看一部影片,去捉摸画面的意义,就像去捉摸文字和概念的意义一样,去理解电影语言的细微末节。"[2]

虽然影视艺术的造型在具体实践中包括影视美术、影视摄影、导演总体构思中的造型艺术部分,乃至演员的外部造型等许多内容,它们构成了每一部影视作品的造型形式和造型风格,但造型方面的所有这些内容在影视艺术中只能通过画面反映出来,因此,电影画面造型和电视画面造型集中体现出影视艺术造型的美学特征。影视画面如同绘画、雕塑、摄影等造型艺术一样,既是以造型作为一种信息传递的手段,又通过造型性给观众以巨大的艺术感染力,并形成影视空间和银幕、屏幕形象的独特规律。

在影视作品中,色彩、光线、画面构图等都具有视觉造型的功能。

[1] [法]马赛尔·马尔丹:《电影语言》,中国电影出版社2006年版,第1页。
[2] [法]马赛尔·马尔丹:《电影语言》,第8页。

影视画面造型可以通过色彩来表现。彩色电影的出现，被称之为电影发展史上的第二次技术革命，大大增强了电影的艺术表现力。"色彩进入电影，绝不仅仅是自然色的还原，而是艺术家对现实色彩的再创造。它增加了影片的真实性，现实感。因此，影片中的色彩比现实的色彩更具有美学价值，富于艺术意味，更具有审美魅力和情绪上更强烈的冲击力。……影片中的色彩是生活中色彩的艺术升华。色彩即语言，色彩即思想，色彩即情绪，色彩即情感，色彩即节奏。总之，色彩必须成为表现思想主题，刻画人物形象，创造情绪意境，构成影片风格的有力艺术手段。"[1] 色彩造型主要体现在影视作品的色彩基调和色彩构成上。色彩基调是指统领全片的总的色彩倾向和风格，它既是视觉造型，又是情绪氛围。例如，《黄土地》采用一种深黄的色彩基调，表达对我们这个民族和这块土地的眷恋之情；《城南旧事》有意识地选用灰暗古朴的色彩基调，以表现古老北京的往事和垂暮老人的思乡之情；《红高粱》采用纯红色作为全片的主色调，红高粱、红头巾、红绣鞋、红袄、红裤、红酒，大片大片的红色在画面上闪耀流淌，给观众以强烈的视觉刺激和心灵震撼，不仅体现出色彩的造型美，而且体现出生命活力的崇高美。以红色为主的基调赋予这部影片以传说式的剧情色彩和酒神情绪，并且在视觉造型上对一个民族的精神和生命力进行了热烈的渲染和礼赞。色彩构成则是指在色彩基调之上的色彩组合及其关系，它的重要功能是创造出具有鲜明视觉感的色彩特征，并蕴涵某种意味，成为抒情表意的视觉符号。意大利著名导演安东尼奥尼执导的影片《红色沙漠》（1964），堪称运用色彩造型的经典影片，甚至有的西方影评家称之为"第一部美学意义上的彩色影片"。在这部影片中，安东尼奥尼把沙漠涂成了红色，把工厂的烟雾涂成了黄色，把大自然风景涂成了灰色和褐色，巧妙地展现出大工业社会对环境的污染和对人的异化。苏联影片《这里的黎明静悄悄》（1972）为了反映残酷、艰辛的卫国战争，用彩色来表现现在战

[1] 林洪桐：《银幕技巧与手段》，中国电影出版社1993年版，第359页。

后和平年代宁静的生活，对过去战争年代的纪录却全部采用黑白片，而剧中女主人公们对战前和平生活的回忆则采用高调摄影，三种色彩氛围形成强烈的对比。尤其是班长丽塔回忆她和年轻的中尉在战前的美好甜蜜的生活时，银幕上一片白色，白色的墙，白色的窗框，他们两人宁静、幸福地躺在洁白的房间里。突然，战争来临了，银幕上一片红色，年轻的中尉在红色背景中向她告别，从此一去不复返，全红的背景仿佛是用鲜血染成，通过这种强化了的色彩造型手段，使观众清楚而强烈地感受到丽塔心中对于侵略者的仇恨。色彩有着独特的艺术功能和审美价值，影视艺术的色彩丰富了造型语言，形成了具有强烈感染力的视觉形象。

影视画面造型也可以通过光线来表现。"光"是影视艺术赖以存在的基本媒介和主要工具，影视用光的光源包括自然光和人造光。影响光线造型的主要因素有光型（分为主光、辅光、背景光、环境光、修饰光、效果光、眼神光、轮廓光等）、光位（分为顺光、逆光、侧光、顶光、脚光等），以及光度、光比、光色等等。影视艺术家完全可以通过对各种光的灵活处理，实现影视艺术的造型意图。从总体上讲，影视用光大致可以划分为戏剧光效和自然光效。戏剧光效的布光考究，强调光线的表现性和写意性，富有情绪感染力和视觉冲击力；自然光效在用光上充分采用自然光或尽量模拟自然光，追求逼真感和写实性，具有自然、真实、柔和的视觉效果。从某种意义上讲，"光"是影视画面的灵魂，大自然由于有光才有了生命与活力，影视画面也同样由于有光才具有了生命与活力。从技术上看，光可以说是视觉造型的第一要素；从艺术上看，光又具有表现功能，可以用来渲染气氛、创造情调、表达感情。犹如作家利用文字写作，影视摄影师则用光作画。光既是摄影的基础，也是人们视觉感受的基础，银幕或荧屏画面上的影像的形状、轮廓、结构、色彩、明暗、情调等等，无一不受到光的作用和影响，尤其是经过艺术家的创造，更是使得"光"成为影视艺术中具有巨大潜力的艺术元素。英国影片《钢琴课》采用自然光效，以灰蒙蒙的散射光为主，创造出笼罩全片的沉闷压抑的悲剧氛围，剧中女主

人公的造型则多采用较硬的侧逆光勾勒出她冷峻的面部轮廓，以表现她刚毅的性格。我国影片《霸王别姬》为了表现"人生是戏，戏是人生"的主题，全片采用戏剧光效，渲染主题、强化氛围，加强了影片的间离效果。优秀摄影（像）师在处理一部影视作品的光线时，都会先设定一个总体倾向，或软调或硬调，或亮调或暗调，通过光线处理来体现这部作品的倾向或风格。需要指出的是，光与色是相互联系的，色从光来，光色相连，色彩的本质就是波长不同的光。有了光，才会有缤纷绚丽的色彩。在影视创作方面，色彩和光线各有其造型功能和造型特点，但艺术家们更多的时候是将光与色综合运用于影视画面造型，以创造更富有感染力的视觉效果。美国影片《现代启示录》堪称光与色综合造型的典范。按照导演科波拉的意图，影片追求一种歌剧风格，全片采用戏剧光效，大量运用逆光、轮廓光、眼神光、背景光等，为了制造歌剧式的气氛，还施放了红、黄、绿、蓝、紫各种颜色的烟雾和烟火，使血腥的战场和神秘的丛林看上去更像五光十色的舞台。这样的造型处理是对美国现代文明和侵越战争的讽喻，暗示出创作者的道德判断和哲学思考。因该片而获得奥斯卡最佳摄影奖的摄影师斯图拉鲁说："拍摄一部影片，可以说是在解决明与暗、冷调与暖调、蓝色与橙色或者其他对比色调之间的各种矛盾。……我打算表现技术力量和原始力量之间的冲突。譬如，一边是丛林，是原始力量统治的那个黑暗、幽深的丛林；一边是美军基地，是依靠大功率发电机和巨型探照灯提供力量的基地，我打算把这两种力量作一个对比。技术和自然原始之间的冲突实际上是两种文化之间的冲突，我想在拍摄时通过采光和摄影处理暗示出这一点。"[1]尤其是影片中有一场戏，描写美军在丛林前搭起巨大的舞台进行慰问演出，光与色的造型处理得十分精彩，用强聚光灯把舞台照得明亮刺眼，与隐约可见的黑色丛林背景形成强烈对比，暗示出两种文化、两种道德的冲突。光效的力量在此得到了充分的体现，造成了强烈的艺术效

[1]《〈现代启示录〉摄影师访问记》，载《世界电影》1983年第3期。

果。充分显示出"光"在影视画面造型中的巨大潜力。

影视造型更需要通过画面构图来表现。在影视的画面造型中，除了色彩造型和光线造型外，摄影机的创造性作用（摄影机的距离、摄影机的运动、摄影机的角度、摄影机的视点等）是其中一个重要的组成部分，另一个重要的组成部分则是画面的构图。影视的画面构图具有"运动性"的特点，它是影视艺术与绘画、照相等艺术的主要区别点。电影画面的运动来自摄影机的运动和被摄对象的运动，使得运动构图成为电影画面构图的主要表现形式。虽然电影画面构图有静态构图和动态构图的区分，但静态构图主要在30年代默片时期运用较多，动态构图则成为现代电影的主要方式。其实，从严格的意义上来讲，电影几乎没有静态构图，即使是一个完全静止的"空镜头"（没有人物的风景画面），也会有风吹草动、树叶摇曳的现象。事实上，电影画面的静态构图只不过是动中求静，犹如绘画的构图是在静中求动一样。画面构图最能体现出电影的造型性。由于影片的题材、风格、样式不同，所运用的构图手法也不同，因而形成多样的造型形式。电影造型上不同的创造倾向和美学追求，形成了世界影坛上的两大摄影流派。一种是绘画派摄影，讲究画面造型的整体布局，注重借鉴绘画构图的原则，运用和谐、对比、变化、均衡等构图规则，追求画面的完整感。正如苏联电影艺术家齐阿乌列里所说：绘画是影片造型处理的基础，影片的造型处理和彩色处理应该像世界名画那样完善和美丽。《早春二月》就是以和谐、均衡、富有美感的画面构图，表现出世外桃源式的江南小镇和水乡风情；《天云山传奇》则采用了中国水墨画的手法，把山水处理得依稀朦胧，在茫茫雪原中，冯晴岚拉着板车把重病的罗群接回家，通过富有魅力的画面造型达到情景交融的美学境界。另一种是纪实派摄影，追求画面的自然感与生活化，常常在完整的总体造型构思下采用不完整的画面构图，重视运动镜头和自然光源的运用。荣获七项奥斯卡金像奖的美国影片《辛德勒的名单》，运用了以黑白摄影为主调的纪实手法，不仅突出了历史真实感，也象征了犹太人的黑暗岁月。影片在画面构图上非常讲究纪实

性,入木三分地刻画出德国法西斯犯下的滔天罪行,展现出纳粹分子的残暴和血腥。荣获威尼斯国际电影节金狮奖的中国影片《秋菊打官司》,在摄影上完整地体现了纪实风格,在不规则的画面构图中追求真实感与生活感。这部影片约有80%场景采用了偷拍手法,有时是三台摄影机同时进入现场,捕捉到极为质朴和生活化的银幕形象。在影视艺术语言中,影视画面具有叙事、抒情、传神等诸多功能,并且可以通过画面造型给观众心灵造成巨大的冲击和震撼。影视画面构图可以起到各种不同的作用,产生各种不同的艺术效果。例如,情绪性画面构图如《林则徐》中,林则徐送别邓廷桢一场戏,大江东去,一叶孤舟,创造出"孤帆远影碧空尽,唯见长江天际流"的意境。节奏性画面构图如《城南旧事》中的"台湾义地"一场戏,镜头缓缓摇过座座石碑和坟墓,最后摇到了英子父亲的坟墓前,似乎停止下来呆滞不动了。象征性画面构图如卓别林的《摩登时代》,影片开始便是画面上一大群羊被赶进屠宰场,接着是一大群工人涌向工厂大门,这一象征性镜头产生出强烈的艺术效果。哲理性画面构图如《这里的黎明静悄悄》中反复出现的一个风景画面,静悄悄的湖面上有一座古老的小教堂,是根据俄罗斯画家列维坦的名画《墓地上空》拍摄的,在影片中它是战士心中祖国的象征。影视画面造型是影视艺术美的重要因素,它使得影视艺术具有极其复杂和丰富的艺术语言。

还需要指出的是,在影视创作中,随着对声音的日益重视,声音也被当做造型辅助手段来利用,它与视觉画面一起构筑起影视空间。影视艺术中的声音一般可以分为人声、音响与音乐三大类型。画面与声音之间,既相互依赖,又各自独立。声画结合的方式,从存在形式和相互关系上,大体可划分为声画同步、声画分离、声画合一、声画对位,以及静默等几种方式,具有各自不同的审美功能和艺术效果。例如日本影片《生死恋》结尾,男主人公伫立在网球场外,心中思念死去的女友,球场上空无一人,画外却出现了从前两人一起打球时的碰撞声和女友的欢笑声,声画分离造成了时空的错位,表现了人物复杂的内心情感。这种以声音再现场景、抒

写情感的手法，充分显示出声音造型的特殊功能。

随着影视艺术空间意识的发展，造型性日益被提到新的高度来认识，使得影视艺术的造型超越了单纯艺术手段的范畴，成为影视艺术本性自我确认的标志和象征。影视造型已经不仅仅是一种表现手段，而且成为一种创作原则和思维方法。新时期以来我国电影观念的更新，突出表现为对电影造型性的重新认识与空间形式的探索，证明电影造型的力量不仅在于它的客观性和再现性，也在于它的主观性和表现性。于是，电影自身的美学潜能被不断发掘出来，显示出它的巨大生命力。除了《黄土地》《红高粱》《城南旧事》等一批优秀影片外，巨片《孙中山》也在电影的造型性方面取得了令人惊讶的成就。影片片头是在熊熊大火映衬下的孙中山头像特写造型，光、声、色综合造型手段的运用为整部影片中孙中山的性格写照，定下了凝重坚定的总基调。影片结尾时，广场上无数挥动着白色小旗的人群在沸腾，孙中山的坐椅像一叶小舟漂浮在这白色的海洋之上，他回眸人间，疲倦的眼里充满了惜别和爱，大远景镜头中，孙中山在人民的海洋中渐渐远去……这部影片正是在这些令人震撼的电影造型中，塑造出富有艺术魅力的孙中山形象。该片导演丁荫楠对此有着明确的追求，他在《〈孙中山〉影片制作构想的美学原则》中谈道："我经过长时间思索，敢于放弃戏剧结构，而依赖于造型，把《孙中山》制作成一部具有独特魅力的心理情绪电影。""它的实践，使我对电影又有新的发现：造型的作用无可置疑地在导演构思中具有美学价值的地位。"[1] 所以，电影造型作为电影思维方式的出现，标志着作为电影美学特性之一的造型性，日益受到电影理论和创作的重视。

在现代影视艺术中，造型不仅为观众创造客观的视觉空间，而且还创造主观的思维空间，艺术家们将各种造型手段和造型形式综合起来运用，调动影视造型的多种功能，使影视画面具有更强大的情绪感染力和视觉冲

[1] 丁荫楠：《〈孙中山〉影片制作构想的美学原则》，载《当代电影》1986年第5期。

击力。从总体上讲，影视导演的"造型—空间"意识，可以大致区分为技术层、艺术层、哲理层这样三个层次。第一是"技术层"，导演主要将造型当做一种技术语言来运用，含义通常是简单而直接的。从这个意义上讲，任何一部影视作品都离不开造型性，都必须通过形、光、色等造型元素来表现人、景、物，塑造视觉形象。在这个层次上，影视造型主要是一种再现和复制手段，还原具有真实感的空间现场，诸如人物形象、物体形状、环境状况等。第二是"艺术层"，在这个层次上，导演已经不再将造型仅仅看作技术语言，而是主要将造型当做一种艺术语言来使用，通过直观而生动的视觉形象来塑造人物、叙述事件、发展剧情，此时的影视画面造型已经具备叙事与抒情、再现与表现、反映与创造的双重功能。例如英国影片《简•爱》中，女主人公绝大多数时候都穿着一件黑色的长裙，只是当她首次体味到爱情的幸福时，才第一次换上了明亮鲜丽的连衣裙，服饰色彩的变化深刻反映出人物的心理。我国影片《一个和八个》中，女卫生员杨芹儿与八个犯人在一个场景中，明亮柔和的灯光照射在杨芹儿脸上，而大秃子等犯人的脸上则是阴暗坚硬的光，画面具有强烈的反差，形成了美与丑的鲜明对比，光线造型在这里已具有视觉表意的因素。第三是"哲理层"，在这个层次上，影视造型已经不再仅仅局限于作为技术语言和艺术语言，而是一种用其他任何手段都无法替代的隐喻和象征，充满哲理和意蕴，恰如英国美学家克莱夫•贝尔所讲，是一种"有意味的形式"。在这个层次上的造型性，才真正体现出影视巨大的艺术潜力。在这个层次上的影视造型，是其他任何艺术形式所无法企及的，甚至是根本无法用语言文字来加以阐述或解释的。这种影视画面造型追求一种"言外之意"或"象外之旨"，在有限中体现出无限，在个别中包含着普遍，传达出深刻的人生哲理或意蕴内涵，常常具有多义性和模糊性，使得广大观众和批评家们意见纷纭、各说不一。这类影视作品体现出一种只可意会、不可言传的艺术境界，具有无穷的艺术魅力，需要观众用自己的全部心灵去感悟和领会。例如，《黄土地》中的大片黄土地与《红高粱》中的大片红高粱，就是

对影像符号自身的超越,既是指黄色的土地或红色的高粱(指称义),也是指陕北的地理环境或山东高密的历史地理(概括义),更是指中华民族的文化环境或关注人类的生命赞歌(象征义)。显然,在这两部影片中,其画面造型都体现出影像符号的本义和象征义既互相重叠又互相区分,实现了影像象征对影像符号本身的超越。又如,影片《黑炮事件》的色彩构成以黑、红、白色为主,视觉上反差较大,本身就有很强的造型性,在心理和文化上又有很强的象征性。影片中主人公赵书信穿着黑色服装,下棋总执黑子,黑色象征着个体的消失,内心的封闭与扭曲;与黑色形成强烈对比的是赵书信周围无处不在的红色:红伞、红轿车、红房子、红地毯、红裙子、红太阳、红色广告牌等等,红色是"文革"的时代色彩,隐喻着"左"的思想还在影响着社会生活与人们的思维逻辑;会议室一场戏,全部处理成白色,墙壁、窗帘、桌布、椅子、与会者的服装、巨大的石英钟,一律都是白色,白色造型貌似庄严圣洁,实则象征着冷漠、苍白、病态的社会机制。显然,在这个层次上的造型意识,已经实现了直观影像与内在意蕴的高度结合,具有象征和隐喻的功能,大大扩张了银幕形象的表现力,堪称影视造型意识的最高层次。

从一定意义上讲,影视画面造型也是优秀影视导演形成自身艺术风格的一个重要方面。从国际影坛来看,世界各国的电影大师们都有自己处理画面的独特方法,从而形成了各自不同的造型风格。正如美国电影理论家波布克所指出:

> 每一个最重要的当代导演都有一种处理视觉画面的独特手法。伯格曼的场面从来不会被误认为是费里尼的场面;雷乃的场面在照明和构图上同特吕弗毫无共同之处;库布里克和贝托卢奇从来不会相混。认识这些导演之间的差异、鉴别造成这些差异的元素的能力,是研究电影艺术的基本要求。
>
> 伯格曼的场面在构图上十分严整而富于戏剧性;它的构图就好像

一幅静态的照片。画面构图把我们的注意力深深吸进画框之中。……

在雷乃的场面中，构图仿佛是漫不经心的，好像就要溢出画框来了。照明是扩散的，所以显得像是自然光，而不是人工光。柔和的灰色光调充满了画框的每一个角落，创造出雷乃作品所特有的奇怪的诗意的气氛。

安东尼奥尼的画面风格完全不同于伯格曼和雷乃。对比几乎完全消失了。天空和大地融为一体；形体和皮肤的色调同他们周围的元素越来越相近。画面构图近乎杂乱无章，很少或是根本不引人注目。

此外，一个导演对画面的处理就是他对运动的处理。这也是一个很容易辨别的风格元素。……确实这一运动已成为这位艺术家的一个身份证明，清楚得就仿佛他把自己的名字签在每一个画框下边似的。[1]

运动性

正如上述波布克讲的那样，"一个导演对画面的处理就是他对运动的处理"，在影视艺术中，造型性与运动性从来就是不能分开的。运动性，同样也是影视艺术的基本美学特性之一。美国电影理论家斯坦利·梭罗门认为："正因为电影是同运动分不开的，所以我们知道影片同其他基本上按直线方向或时间次序揭示意义的艺术形式，例如戏剧、某些类型的芭蕾舞，以及小说，是有关系的。运动不仅是可以叙述的，而且还意味着叙事是电影这种特定艺术形式的基本表现方式。也就是说，除了试验性的短片之外，电影是作为一种叙事艺术而存在的。"[2] 显然，影视艺术必须在延续的时间中完成其叙事功能，因为影视艺术既是空间艺术，也是时间艺术。另一方面，作为"活动的绘画"，电影和电视又是通过每个画面内部的运动和这些

[1] [美]李·R.波布克：《电影的元素》，中国电影出版社1986年版，第157—158页。
[2] [美]斯坦利·梭罗门：《电影的观念》，中国电影出版社1983年版，第5页。

画面在运动中的延续,来再现客观世界中人和事物的演变状态,并通过摄影(像)机的运动达到丰富多变的视像效果。可以说,运动性正是电影、电视区别于绘画、雕塑、照相等一切静态造型艺术的根本原因,使得影视艺术虽然采取了空间形式,与此同时又需要在时间中延续和展开。

电影、电视中强有力的、逼真的、富于表现力的运动,是其他任何艺术形式都无法达到的。连续的运动成为影视艺术重要的美学特性。影视的运动,包括被拍摄对象的运动、摄影(像)机的运动、主客体复合运动,以及蒙太奇剪辑所造成的运动。这些运动综合表现在银幕或荧屏上,使得影视艺术具有无限的视觉表现力,可以在上下几千年、纵横几万里的时空跨度中跳跃,成为一门真正在空间和时间上享有绝对自由的艺术。正如德国心理学家、电影理论家鲁道夫·阿恩海姆在《电影作为艺术》一书中所说的:"我们今天所知道的电影在技术上具有两个根本性的特点:它在一个平面上通过某种机械方法照相式地(即非常忠实地)再现我们世界上的物象;它同时也像再现物体的形状那样准确地再现动作和事件。人类自古以来就希望能逼真地再现周围的事物,而当他能再现活动的时候,他这种古老的愿望就得到了新的满足。"[1] 确实,美学家们常常说诗歌是"化静为动",绘画是"静中求动",18世纪德国启蒙运动美学家莱辛,就是通过拉奥孔这个题材在古典诗歌和古代雕刻中的不同表现手法,论证了时间艺术与空间艺术的区别。事实上,诗歌和绘画等各门艺术中的"运动"实际上仍然都只是想象中的运动,只有电影和电视才能最大限度地逼真再现万事万物的运动。正是由于电影、电视具有运动性的美学特性,使得影视艺术能够叙述事件、塑造人物、传达意蕴,真正成为具有独特表现力的艺术形式。可以说,运动性是影视艺术最富魅力的特性,没有运动就没有影视。影视的运动包括被拍摄物体的运动、摄影(像)机的运动、主客体复合运动,以及蒙太奇运动。

[1] [德]鲁道夫·爱因汉姆:《电影作为艺术》,中国电影出版社1985年版,第133页(该作者即《艺术与视知觉》一书的作者,故依照惯例将其译为鲁道夫·阿恩海姆,下同。——笔者注)

被拍摄物体的运动，是指影视镜头画面中人或物的运动。它既包括被拍摄对象在空间和时间中发生、发展的运动过程，也包括被拍摄对象的形态、位移、速度与节奏。前者主要表现运动的发展变化，而后者主要表现的是运动的状态及时空关系。"现实中一切有形、有声、有色、占有一定空间位置的运动事物都可成为影视的视听表现对象。故事片（电视剧）主要表现对象是人及其在生活和社会环境中的行为动作，以及其他对象的各种运动。人的衣食住行；自然界的飘雪、落雨、树影摇曳、麦浪起伏；鸟飞、蝉动、鱼游、虎啸，这些就是对象及其发出的行为动作。被摄对象的行为动作、运动状态、在画面中所占的位置、运动方向、速度、节奏就能成为可资拍摄的'视觉材料'（克莱尔语）。它们是构成银幕形象的视觉因素，是决定运动再现的首要对象，亦是动态构图的构图元素。"[1]德国电影理论家克拉考尔认为最适合电影来表现的运动，包括"追赶""舞蹈"以及"发生中的运动"这样三大类，因为只有电影摄影机才能纪录这些运动，而电影也最适合表现这些由多种多样的运动组成的题材。尤其是"追赶"，克拉考尔认为它是最上乘的电影题材，因为它是特别适合于电影表现的运动。他说："希区柯克说，'我认为追赶是电影手段的最高表现。'这一整套互相牵连的运动是活动量最大的，我们简直可以说，像这样的活动肯定是非常有助于构成一连串充满了悬念的形体活动的。所以从20世纪初以来，追赶始终是个吸引人的题材。"[2]事实上，除了上述这些大幅度的运动外，电影、电视还可以表现那些平时肉眼很难觉察到的细微变化和运动，诸如一瞬间的细微活动和眼神变化等，也就是克拉考尔称之为"在正常情况下观察不到的现象"。

摄影（像）机的运动，是指摄影（像）机可以借助推、拉、摇、移、跟、升降、变焦、旋转等种种运动形式，通过机位与焦距变化来造成运动。"发展到当代的电影，艺术家已广泛地运用运动摄影，促进了电影语

[1] 郑国恩：《影视摄影构图学》，北京广播学院出版社1998年版，第199页。

[2] [德]克拉考尔：《电影的本性——物质现实的复原》，中国电影出版社1982年版，第52页。

言的演变和发展，推动和丰富了电影美学的新探索。运动摄影是丰富多彩的，一般分为以下几类：推拉镜头、平行移动镜头、摇镜头、跟镜头、升降镜头，以及综合运动镜头。60年代电影技术的发展，又有了变焦镜头、运动镜头。其艺术效果可以是'描述式'的，也可以是'戏剧性'的，或者'心理情绪式'的。一般说移动镜头具有如下的艺术作用：创造视觉空间立体感的幻觉，造成观众介入影片事件、冲突的视觉感；展示动作的场面与规模；突出表现剧情中的关键性戏剧元素；突出表现人物的内心世界；创造特定的情绪与氛围；创造影片的节奏；造成两个戏剧元素间的有机联系；揭示和深化场面的内涵等等。"[1] 显然，移动摄影创造了影视艺术的空间运动和空间调度，极大地扩展了影视的表现功能。电影经过百年的发展，电视也经历了半个多世纪的进程，已经形成并拥有了自己独特的艺术语言和表现手法，镜头运动与运动摄影使得影视观众能够和摄影（像）机一道进入银幕、荧屏画面的影像世界，随着画面角度和距离的变换，获得变化多端的方位与视角，而这恰恰是在此之前的其他任何艺术都无法企及的审美效果。从表现功能来看，摄影（像）机运动的美学意义是丰富复杂、深刻微妙的，它不仅可以制造运动感和动势，而且可以制造节奏和韵律；它既可以叙述、描写、议论、抒情，也可以暗示、隐喻、寓意、象征。从这个意义上讲，法国电影理论家马赛尔·马尔丹认为，电影摄影机具有"创造作用"，他在《电影语言》一书中，用专门的章节来详细论述和分析了摄影机各种不同的运动，及其带来的各种不同的审美效果。他认为："我们可以把有关摄影机的创造作用的上述分析看成是对作为电影语言的基础的画面形象的实际探索。它具体地说明了画面形象从静态逐步发展为动态的变迁过程。电影表现手段的各个发展阶段自然是同人们日益深刻地摆脱舞台剧观点的束缚和建立愈来愈有特点的电影形象化相符合的。"[2]

[1] 林洪桐：《银幕技巧与手段》，中国电影出版社1993年版，第332页。
[2] [法]马赛尔·马尔丹：《电影语言》，中国电影出版社1982年版，第35页。

主客体复合运动，则是指在一个镜头中，人或物与摄影（像）机同时运动。或者换句话说，就是同一影视镜头中，同时具有上述两种运动形式。事实上，大多数影视镜头都是主客体复合的运动。因为在大多数影视镜头中，总是既有被拍摄的人或物的运动，同时又有摄影（像）机的运动。因此，主客体复合运动比单纯的客体运动或主体运动更加复杂，可以创造出更加丰富多彩的影视时空和画面动态。当然，这种动态构图方式也最为复杂，除了组织和安排好一切构图元素外，还要同时兼顾对象的运动和运动拍摄这两个方面，才能使观众获得仿佛身临其境的感受。这当中，又可分为两种情况：一种是摄影（像）机充当旁观者，代表观众的视点；另一种是摄影（像）机充当剧中人，代表角色的视点。总而言之，主客体复合运动的镜头常常同时具有多种多样的运动形式，在流畅的物理运动中造成强烈的心理运动，传递出丰富复杂的信息，具有很强的感染力。所以，"影视表现运动和绘画不同，还不仅仅在于，它能表现现实世界各种运动存在形式，表现运动过程、运动的时空进展和变化，而在于它能表现出其他艺术所不能表现的运动美。就是说，艺术表现运动，不仅拥有现实主义的全部外在表现，就其能改变运动形态、速度，能表现现实无法察觉、甚至根本不存在的运动而言，它还拥有浪漫主义的、表现主义的，乃至象征主义的几乎全部的外在表现。影视所建构的运动形象，乃是由对象运动和摄影技巧两方面构成的。运动负载情意信息。因此，影视摄影构图除将对象结构在幅面什么位置上外，主要是组织运动，表现运动美。运动是'能'和'力'的发挥，它带来变化，体现运动形态、速度和节奏，这些都将构成运动形态美。影视运动，从美的形态看可表现为运动美、速度美、力度美、韵律美、变化美、情境美等等。作为艺术形象的'美'，不仅它本身好看，而且有超越自身的更多形象性，更深更广的意蕴。"[1]

[1] 郑国恩：《影视摄影构图学》，北京广播学院出版社1998年版，第218页。

蒙太奇运动，是指运用蒙太奇手法时，镜头衔接与转化产生的运动。正是由于这个原因，通过镜头的组接，可以产生影视的外部节奏，即蒙太奇节奏。蒙太奇运动主要分为两种情况：一种是静态镜头的衔接。如爱森斯坦的著名影片《战舰波将金号》，拍摄影片过程中，在曾经是沙皇宫殿的阿鲁普津偶然发现了石阶上的三个大理石狮子，一只熟睡、一只苏醒、一只正在爬起，于是，爱森斯坦便巧妙地运用蒙太奇手法，将这三个静态镜头迅速组接起来，构成石狮子卧着、石狮子抬起头、石狮子前身跃起的银幕形象。这组隐喻蒙太奇在观众心理上造成了很强的动感，以具体生动的强烈直观性，象征着饱受沙皇压迫的人民力量的觉醒。另一种是动态镜头的衔接。从剪辑的技术角度来看，在运动中寻找剪辑点是创作者衔接和转化画面最自然的方式；而从艺术表现的角度来讲，蒙太奇本身就是运动的组织方式，一旦与技术结合起来，就可以大大加强运动的感染力和震撼力。例如，《战舰波将金号》中，"敖德萨阶梯"一场戏也是历来世界各国电影理论家们经常援引的经典性范例，爱森斯坦将沙皇士兵的脚、士兵举枪齐射的镜头，与惊慌逃命的群众、相继中弹倒下的群众、血迹斑斑的阶梯等镜头快速交叉剪辑在一起，尤其是其中一辆载着婴儿的摇篮车因为母亲中弹倒下，顺着阶梯以越来越快的速度冲向海里，更是极大地震撼着观众的心灵。这个蒙太奇段落由150个镜头快速转换组接而成，其中90%以上的镜头长度时值仅3秒钟左右，采用了高速拍摄和快速剪接的手段，使全景、近景与特写镜头迅速交替出现，给观众的心灵造成剧烈震撼。这种强烈的蒙太奇运动准确地传达出人民无比愤慨的心情，成为电影蒙太奇节奏的成功典范。

大多数学者都认为，影视的运动性，其含义应当是广泛的，既包括一般意义上的运动，即物理运动，也包括特殊意义上的运动，即心理运动。从一定意义上讲，影视的运动性，同整部影视作品的叙事方式、美学追求和艺术意蕴，都有着十分密切的关系。正如美国电影理论家斯坦利·梭罗门所说："电影艺术的主要基础就是描绘运动的概念，因此拍电影的最大问

题是怎样才能最好地描绘运动。然而任何有一定长度的叙事片必然既有静止的又有运动的人和物的形象。……换句话说，一部影片并不是只包括外露的行动，只有人们在跳来跳去的镜头，而是还要叙事，必须把实际的或隐含的运动同主题观念结合在一起。影片首先是由它的主题观念决定的。"[1]

这就是说，在影视作品中，一方面导演和摄影（像）师要千方百计突出运动的因素，即使表现静止的对象，也要通过推拉摇移等镜头运动方式，使画面产生动感，以增强影片的运动性。更多的时候，则要把运动性有机融汇到情节发展之中，使之成为情节的有机组成部分。例如荣获奥斯卡最佳影片奖的《与狼共舞》中，有一场围猎野牛群的戏，就动用了数百名群众演员，以及3500头牛，影片中潮水般的野牛铺天盖地似的疾速狂奔，彪悍的印第安骑手同野牛展开激烈的追逐和搏杀，气势恢宏，动感强烈，是影片中最扣人心弦的场面。另一方面，影视创作者们更加注重在运动中传递思想和情感信息，通过摄影机的运动来表现意义。这方面最精彩的例子当属黑泽明的《罗生门》，这部影片由讲述同一个事件的四个片段组成，每个片段都由一位主人公从主观立场出发来讲述自己目击的情况，不同的人对同一事件的叙述竟然十分不同。为了表现如此复杂的结构和内容，黑泽明主要采用了运动摄影和主观镜头，赋予四位当事人的叙述以完全不同的情调，以不同的节奏和手法来强调当事人叙述的主观性，形成极其独特的摄影风格和影片风格。尤其是高速跟拍强盗多襄丸在灌木丛中奔跑的镜头，更是成为世界电影史上的著名经典镜头。斯坦利·梭罗门认为："黑泽明的《罗生门》（1950）采用了始终变幻不定的摄影机运动模式，而且是对这种模式的发展产生了最大影响的影片之一。黑泽明拍摄的那些穿越森林的出色推拉镜头，也许是《罗生门》在技术方面的最惊人成就。在这以前，从来没有一台活动的摄影机曾经这样优雅地表现强烈的紧张，从来没有一台摄影机曾经这样迅速而巧妙地移动。虽然运动是电影的观念所固有的，而

[1] [美]斯坦利·梭罗门：《电影的观念》，中国电影出版社1983年版，第287页。

且电影创作者并不想让人注意拍摄过程本身，但是《罗生门》的拍摄工作仍然是卓越技巧的范例，掌握这种技巧的是具有最高水平的电影大师，他能够十全十美地实现每一段落的美学目的。"[1]

造型性与运动性的辩证关系

从美学特性来看，影视艺术的造型性与运动性既有相异之处，也有相同之处，它们之间是一种辩证的关系。

影视艺术的造型性与运动性是两种不同的特性，造型性指的是画面视觉元素的构成和形式，运动性指的则是视觉内容的变化及其特点。造型性关注镜头画面的色彩、光线、构图，运动性关注的则是镜头画面的速度、力量、变化。造型性注意的首先是每一个画面本身，运动性却是更注意画面与画面之间的联系。从根本上讲，它们的区别在于：造型性强调影视的空间意识，造型美主要是空间结构的美；运动性则更注重影视的时间意识，运动美主要是时间进程之美。事实上，作为时空综合艺术，影视艺术应当而且必须将叙事和造型置于同等重要的地位。影视所表现的一切，可以说都是在空间中存在，在时间中展开的。运动性不能脱离造型性，因为影视的运动只有在无数画面的相继连接中才能完成；造型性更离不开运动性，画面造型的叙事、抒情等诸多功能必须在运动性中才能实现。在影视中，造型和运动同构同时，实际上是运动的造型或造型的运动。从这种意义上讲，影视艺术无非是运动的造型形象的序列。在影视艺术中，造型性和运动性都必须体现为视觉形象，服从同样的艺术规律和美学法则。我们在观看影视作品时，通常不可能也不需要将造型和运动彼此分离出来，我们是在特定的时空和特定的情境中整体感受一部影视作品的。当我们感受造型美的时候，实际上已经感受到了运动；当我们感受运动美的时候，已经从视觉画面中看到了造型。正如美国电影理论家劳逊所说的："构图绝不只是动作的注解。它本身就是动作。景

[1] [美]斯坦利·梭罗门：《电影的观念》，中国电影出版社1983年版，第298页。

中人物与摄影机之间有着不断变化的动的关系。"[1]

在造型与运动的统一中，根据艺术表现和影片风格的需要，有时也有所侧重或有所强调。有的影视作品可能更多地强调造型性，讲究镜头画面的优美；有的影视作品可能更多地强调运动性，讲究镜头的力量和变化。当然，有时候在一部影片中，根据艺术表现的需要，也可能有些段落侧重造型性，而另外一些段落侧重运动性。例如，影片《黄土地》中，"求雨"和"腰鼓"可以说是整部影片的两个重场戏，导演都是采用象征的手法，致力于情绪的渲染。但是，人们可以十分明显地看出，"求雨"追求的是"静"，强调造型性；而"腰鼓"追求的是"动"，强调的是运动性。在"求雨"一场戏中，无数个光脊梁的庄稼汉匍匐在地，组成了一个求雨的方阵，排列成行，跪在地上虔诚地唱着求雨歌，他们的头被低低地压在画面的底部。在该片分镜头台本中，导演陈凯歌专门加了一个注释："求雨为静的力。这是渴求达于极限时的声音。它的意义应能超越形态本身。"[2] 显然，"求雨"这场戏主要是通过画面造型，在"静"的氛围中传达出震撼人心的情绪。而"腰鼓"这场戏，却是无数个庄稼汉猛击着腰鼓，他们上下腾跃，旋转搏动，展现出奔放刚烈的舞姿。在该片分镜头台本上，规定了第438号镜头的内容："（从画面右向左横摇）在黑、红、黄构成的画面中，只看得见无数的腰鼓，在翻飞而上，扶摇而下，旋转搏动，这是一幅幅跳跃的画面，这是猛击腰鼓的农民的中部。"[3] 整个这场戏，始终贯串着腰鼓阵的鼓声、吹打声和呐喊声，导演几乎调动了一切艺术手段，通过"动"来造成一种巨大的视觉冲击力和心灵震撼力。在该片分镜头台本上，在"腰鼓"段落后，有这样的话："导演注：这是全片唯一的一场'动'的戏，一定要做到淋漓酣畅。"[4] 从完成后的影片来看，这场

[1] [美]约翰·劳逊：《戏剧与电影的创作理论与技巧》，中国电影出版社1978年版，第466页。
[2] 《探索电影集》，上海文艺出版社1986年版，第189页。
[3] 《探索电影集》，第176页。
[4] 同上。

戏也确实达到了预期目标，取得了很好的艺术效果。显然，在《黄土地》这部影片中，虽然以强调造型性为主，甚至可以说造型性是这部影片总的基调，尤其是"求雨"这场戏更为突出，但是这部影片也考虑到了运动性，"腰鼓"这场戏堪称该片的画龙点睛之笔。这两场"动"与"静"的戏，形成了整部影片节奏的起伏跌宕。因此，从造型性与运动性、静与动的关系中，很自然地引出了节奏的问题。

瑞典电影大师伯格曼曾经讲过："节奏是至关重要的，永远是至关重要的。""因为节奏无处不有。生活的每一瞬间，尽管我们没有意识到，却总是处在这样一种或那样一种节奏中——呼吸、心跳、眨眼、昼夜的转换、破坏与创造的交替，等等。世界上的万事万物无一不存在着节奏。因此，艺术创作也理应建立在这一事实上。"[1]法国先锋派电影理论家莱翁·慕西纳克更是从造型与运动、空间与时间的关系，论证了节奏在电影中的重要作用。他说："电影是一种造型艺术，因而是一种空间艺术，从这个意义上来说，它的一部分美系来自画面本身的布局和形式，但是不要忘记，电影也是时间艺术，作品是由各个部分连接起来表现的，它从这些画面的表达中，得到了它的美的补充。为此，电影具有一切艺术的特征，何况这个后起之秀如今也有着显要的地位。但是，正如我们所看到的，电影的大部分感染力量是应该从作者在整个作品中固定给画面的位置和延续时间中体现的，因此必须像编写管弦乐那样去编排电影的画面和节奏。"[2]

确实，在人类活动的大千世界中，几乎到处都充满着节奏，节奏是事物运动和生命的表现形式。在艺术领域里，无论是音乐、舞蹈、建筑、绘画，还是戏剧、诗歌，都离不开节奏，节奏是最重要的艺术表现形式之一。影视艺术，同样需要并且离不开节奏。节奏，是影视艺术重要的艺术

[1] [瑞典]英格玛·伯格曼：《没有魔力的魔力》，载《当代外国文艺》1987年第2辑，第34页。
[2] [法]莱翁·慕西纳克：《论电影节奏》，载《外国电影理论文选》，上海文艺出版社1995年版，第63页。

元素和表现手段，它可以推动剧情的发展和矛盾的激化，生动形象地展现人物的情绪内涵和内心世界，富有感染力地揭示和深化影片的主题。影视节奏还可以渲染气氛、创造氛围，最大限度地调动和激发观众的情感，强化和丰富影片的艺术魅力。因此，影视节奏仿佛是影视的生命，又像是影视艺术作品的灵魂。可以说，每一部影片的创作都需要在导演的统一构思下确定全片的总体节奏和每一单元的具体节奏，并将这种构思通过这部影片的表演、摄影、美术、音乐、录音、剪辑等各部门体现出来。

节奏的本质究竟是什么？这是一个始终令人感兴趣的美学之谜。虽然有各种各样的说法，但大多数意见认为，节奏的根源在于运动和变化，归结为"动"和"静"之间的关系。早在两千多年前，我国《礼记·乐记》中就写道："节奏，谓或作或止，作则奏之，止则节之。"这种关于节奏的解释，同英语中"rhythm"（律动、节奏）的含义是一致的，都将节奏归之于运动和变化。影视是运动的艺术，影视的节奏以镜头的内部运动和外部运动为基础。但与此同时，节奏又与人的情绪情感有着十分密切的关系，不同强度与不同类型的情绪情感都可以找到与之相应的节奏强度和节奏脉律。

节奏是影视艺术极其重要的表现形式和生命特征。从形式上看，影视节奏有内部节奏和外部节奏之分；从性质上看，影视节奏又有着情节节奏和情绪节奏之分。

影视的内部节奏，是由多种因素综合而成的。它包括剧作的总体节奏（情节结构的起承转合）、导演的节奏总谱（影视作品节奏基调的总体安排）、人物动作和语言的节奏（包括人物外部动作和内心情感的起伏变化）、画面构图的节奏（包括动态构图与静态构图）、光和影调变化的节奏、音乐和音响创造的节奏、场面调度和景别变化造成的节奏，以及摄影（像）机创造的节奏等等。随着影视艺术的发展，影视艺术节奏的形成因素和表现形式也变得越来越丰富复杂。荣获七项奥斯卡金像奖的《辛德勒的名单》在这方面堪称典范，全片的节奏基调是沉稳凝重、忧郁悲伤的，影片以长镜头为主，镜头运动冷静而平稳，大量采用全景和远景，运用以

黑白摄影为主调的纪实手法，将主人公的情感历程随着惨痛的历史画卷徐徐展现在观众眼前。同斯皮尔伯格其他的影片一样，这部影片在节奏总谱上也注意张弛有度，在沉闷的情节中加进了紧张的气氛，在感伤的氛围中揉进了幽默的因素。例如剧中由于文件出错，满载犹太妇女的列车错开到奥斯维辛集中营，在生死关头，辛德勒及时赶到，终于将她们救回工厂，形成了节奏的起伏和变化。

影视的外部节奏，主要是指蒙太奇节奏。莱翁·慕西纳克指出，电影除了具有内部节奏外，还有外部节奏，即镜头组接的节奏。他说："节奏并不单纯存在于画面本身，它也存在于画面的连续中。电影表现的大部分威力正是依靠这种外部节奏才产生的，而它的感染力是那样强烈，使得许多电影工作者都不知不觉地在寻找这种节奏（但他们并没有去研究这种节奏）。因此，剪接一部影片其实就是赋予影片以一种节奏。"[1]一般来说，在影视艺术的蒙太奇节奏中，镜头的长度与节奏的强度呈反比关系，镜头转换的密度则与节奏成正比关系。这就是说，在通常情况下，影视艺术的外部节奏是指镜头长度与组接转换产生的节奏。一个蒙太奇段落，如果镜头短、组接快、转换多，节奏就强。反之，节奏就弱。简单来说，就是短镜头造成快节奏，长镜头造成慢节奏。但是，必须注意的是，节奏并不只是在蒙太奇过程中形成，我们在探讨影视艺术的外部节奏时，也需要考虑到影视作为时空综合艺术的特性，所以，上述结论只是具有相对的意义，还必须参照每部影视作品的具体情况来加以分析。苏联电影理论家多宾在他的《电影艺术诗学》一书中，详尽分析了普多夫金的著名影片《母亲》中一个节奏处理得很精巧的蒙太奇段落，指出蒙太奇手法、长镜头与短镜头的相互穿插，都取决于镜头内运动的性质。多宾认为："不能把电影节奏仅仅解释为镜头长度的变化。这种长度绝不是随意决定的。这取决于镜头

[1] [法]莱翁·慕西纳克：《论电影节奏》，载《外国电影理论文选》，上海文艺出版社1995年版，第62页。

内的富于动作的内容。是否可以由此得出结论说，蒙太奇是机械地预先决定于镜头的内容呢？绝不是。镜头内应当表现出来的东西，可以由艺术家以不同的方式去加以解释。"[1]造成上述片面认识的原因，是因为"把节奏归结为时间因素（镜头长度），而忽视了空间—动态的富于动作的镜头内容。我们知道，生活中存在着空间的节奏（建筑）。而在电影艺术中（与音乐和诗不同），时间因素和造型—空间因素融为一体"[2]。显然，正是影视艺术的造型性和艺术性、空间性与时间性一道，形成了影视艺术不同于其他艺术形式的节奏。

从运动的性质来看，影视艺术的节奏又可以区分为情节节奏和情绪节奏。所谓情节节奏，是指一部影片的节奏应当始终保持与剧情的发展变化相吻合，伴随画面叙事内容的不断发展和延伸来揭示主题，渲染气氛，启发观众去思考和探索影片的内在意蕴。而每一部影片的情节，总要波澜起伏、动静结合，有衬托，有呼应，有高潮，有跌宕，才能吸引观众，生动感人。例如影片《黑炮事件》的开头，当赵书信来到邮局，拍发一个寻找"黑炮"的电报后，立刻引起了一阵惊恐，马上把观众引入紧张的氛围之中；随着影片情节的发展，观众逐渐明白只不过丢了一枚棋子，紧张的心理渐趋平静；然而，一枚"黑炮"的丢失，却引发出一连串的事件，最后导致WD工程发生严重事故，造成国家的重大经济损失。故事情节的突变强烈地震撼和冲击着观众，使他们从这个近乎荒诞的故事中，认识到几千年来的封建文化传统和长期以来"左"的思想的影响，并没有随着浩劫年代的结束而销声匿迹。《黑炮事件》整部影片的节奏，正是体现出情节发展的轨迹。影片开头的节奏急促紧张，给观众有意造成惊险侦破片的气氛，最大限度地调动了观众的审美注意力；随着情节的展开，影片充分利用夸张和变形的音乐音响，带有象征意义的红、黄、黑、白组成的色彩总谱，以

[1] [苏]多宾：《电影艺术诗学》，中国电影出版社1984年版，第143页。

[2] [苏]多宾：《电影艺术诗学》，第141页。

及构成派绘画风格的画面构图,在沉重凝滞的节奏中展示出荒诞的内涵;影片结尾伴随着太阳画面而出现余音袅袅的钟声,节奏又趋于平静徐缓,让观众对整部影片进行回味和反思。可以说,影视艺术的情节节奏与影片的结构和内容有着内在的对应关系,不同类型的影片和不同风格的影片各有自己鲜明的节奏特征。但不管怎样,都需要影视创作者注意情节线与节奏线的融会贯通和完美统一,依据影视作品内容与形式的需要,充分发掘节奏本身固有的潜力,最大限度地发挥节奏的强烈感染力。

所谓情绪节奏,是指通过影视艺术的特殊表现手段,来传达影视作品的内在力量和情绪情感,从而引发观众的情绪感受上的共鸣。一部影视作品总有整体统一、贯穿始终的情绪节奏,形成整部作品的情绪基调;与此同时,情绪节奏也可以运用于某个段落或场面,造成强烈的情绪氛围和心理效果。法国电影理论家雷纳·克莱尔曾经这样来论证电影节奏的本质:"如果确实存在一种电影美学的话……这种美学可以归结成为两个字,即'运动'。除了物体的可见的外部运动外,今天我们还要加上剧情的内在运动。这两种运动的结合便可以产生我们经常谈论然而却很少看到的那种东西:节奏。"[1] 显然,雷纳·克莱尔的这种说法抓住了节奏的物理根源,但却忽视了另一个方面,即节奏的心理根源。因为归根到底,影视节奏无非是影视艺术家通过影视的特殊表现手段,在作品中反映出一定强度的情绪情感的脉动,并通过格式塔心理学同形同构的关系,使观众在情绪情感上产生共鸣,造成特殊的审美心理效果。无论是影视的内部节奏还是外部节奏,情节节奏还是情绪节奏,视觉节奏还是听觉节奏,简单节奏还是复杂节奏,都是力图通过调动一切艺术手段,来形成刺激欣赏者感觉器官的艺术冲击力。因而,正如朱光潜先生所说:"节奏是主观和客观的统一,也是心理和生理的统一。"[2]

[1] [法]雷纳·克莱尔:《电影随想录》,中国电影出版社1981年版,第75页。

[2] 朱光潜:《谈美书简》,上海文艺出版社1980年版,第78页。

节奏作为主观与客观的统一，一方面是指影视节奏的处理依据来源于生活，必须按照影片内容与形式的需要做出选择；与此同时，影视节奏又鲜明地体现出创作者的美学追求和艺术风格。另一方面，节奏作为主观与客观的统一，更表现为影片情绪情感与观众情绪情感同形同构的对应关系。也就是说，节奏是影视艺术家内在情感的外化。正因为如此，它创造的每一个真正的艺术形式，都会使作为欣赏者的自我产生共鸣，因为这种艺术形式同时是主体又是客体，是形式又是生命。影视观众对影片节奏的欣赏和领会，是力图在审美中把握影片的灵魂与生命。观众一旦和影片的节奏图式发生同构或契合，观众的心理和生理便会产生与审美对象同形的动态图式，通过动与静的对立统一，在这种动态平衡中，产生情绪情感的起伏与节奏。所以，惊险片会使观众的心理和生理极度紧张，悲剧片会使观众的心理和生理极度压抑，喜剧片会使观众的心理和生理极度亢奋。这就是说，影视节奏，实质上是影视艺术家通过作品传达给观众的一种"力的图式"，或许，这正是节奏的本质。

值得指出的是，我国影视艺术家继承和借鉴了中华民族的优秀美学传统，致力于追求造型与运动、静与动的有机统一。"中国古代哲学认为宇宙、大自然是一个永远充满生机、生生不息的世界。在这世界之中，一切事物之间、每一事物内部都存在着两种对立、对应、互为转化的性质、功能与态势，处于永恒运动变易转换之中。……中国传统思想本来就认为动静是密不可分的，有动必有静，有静必有动。"[1] 历代艺术家一贯主张以静示动、寓动于静、动静合一，并且在创作实践中以这种朴素的辩证思维方式铸造意象、营造意境。我国影视艺术家自觉借鉴传统美学思维方法处理动与静、运动与造型的关系，强调诗情与画意的统一，赋予作品鲜明的民族特色，丰富了影视造型性和运动性的美学内涵。"前人云：'太极动而生阳，动之动也；静而生阴，动之静也。''天地之道，阴阳刚柔而已。'在电

[1] 彭吉象主编：《中国艺术学》，高等教育出版社1997年版，第407页。

影的创作中，人们固然应该重视创造'动之动'的阳刚之美，但也不应忽略'动之静'的阴柔之美的创造，而电影的运动造型美和节奏美正是动与静、阳与阴、刚与柔、实与虚交叉复合的流动美。电影的运动造型只有动静刚柔相交叉、对比，'协合以为体'，才能创造出动态美和节奏美，并适应影片情节的运动。"[1]香港著名电影学者林年同先生指出，国产影片《枯木逢春》就是有意识地运用了中国传统"游"的美学思想，借鉴了中国古代长幅画卷的创作手法，利用宋朝画家张择端《清明上河图》的表现手法来处理电影构图和镜头画面，把造型和运动有机结合起来，通过移动的视点，将形形色色的景象有机地结合起来，使摄影机在荒村、枯树、断壁、残垣之中不停地游动，展现出"万户萧疏鬼唱歌"的悲惨凄凉情景，真正做到了造型与运动、静与动的完美统一，使我们领略到中国传统美学运用于现代影视艺术所产生的独特魅力。

<p align="right">原载教育部研究生教学推荐书目《影视美学》，
北京大学出版社2009年第二版</p>

[1] 潘秀通、万丽玲：《电影艺术新论》，中国电影出版社1991年版，第33页。

电影审美心理的奥秘

电影是在19世纪末才诞生的现代艺术,可以称得上是人类艺术殿堂中最年轻的一位缪斯女神。她蕴藏着神奇的、巨大的魅力。仅仅在中国,每天就有七千万人坐在电影银幕前,这个数字比英国或者法国的全部人口总和还要多。电影与电视一道,共同组成了影视文化,在20世纪人类生活中产生着越来越大的影响,成为我们时代的重要的文化现象,电影的神奇魅力使得其他传统的艺术门类很难与之抗衡。

感性体验与理性升华:银幕世界的神奇魅力

从某种意义上讲,电影审美心理是一个复杂的系统。电影审美心理中,既有个体审美心理结构诸多要素,又有社会审美心理的积淀;既有感性欣赏的心理体验,又有理性升华的审美愉悦;既有审美知觉引起的感性愉快,又有审美认识带来的审美快乐。而研究电影审美心理,既需要涉及观众审美经验的总体结构,更需要探索隐藏在观众深层心理中的全部秘密。

几乎人人都看过电影,但并不是每个人都知道,电影银幕上的运动并不是真正的运动,而是"视觉暂留"现象造成的运动幻觉。由于人眼在观看运动中的形象时,每个形象都在消失后仍在视网膜上滞留不到一秒时间,因此当一幅幅静止画面以每秒24幅的速度放映在银幕上时,我们就看

到了银幕上飞驰的汽车和狂奔的骑手。当然,电影的这种运动幻觉更来自于人的独特的心理能力,正是通过复杂的心理过程,才使得一幅幅静止的画面闪过观众的眼前,得以产生持续的运动感。另外,也并不是每个观众都清楚地认识到,二维平面的银幕何以会成为三维的空间。当19世纪末叶第一批电影观众在看到银幕上的火车向他们冲来而吓得躲闪时,这种对银幕纵深幻觉的感知中就已经潜藏着深刻的心理根源。

早在电影尚处于童年时期的1916年,德国心理学家雨果·闵斯特贝格就已经开始从电影的深度和运动入手,来研究观众对影像的感知,对电影进行了早期心理学研究。闵斯特贝格从视知觉的生理和心理角度来解释电影影像的纵深感和运动感,认为"银幕有深度和运动,但又不是真实的深度和运动。我们看到了遥远的和移动的物体,但它的深度和运动与其说是我们看到的,还不如说是我们想象出来的,我们通过心理功能创造出了这种深度和运动"[1]。因此,闵斯特贝格强调,要理解电影通过什么手段感动观众,必须求助于心理学。犹如音乐是听觉艺术、绘画是视觉艺术一样,电影首先是一门心理艺术,他认为,电影与观众的关系是一种相互作用的关系,观众欣赏电影是一个积极的思维过程。从表面上看,坐在电影院里的观众似乎完全处于一种静观的状态,从实质上看,观众在欣赏电影的过程中又有着极为复杂的心理活动。于是,从心理学角度来看,电影审美心理中包含着人的内在心理要素与银幕世界之间复杂作用的结果。

审美心理产生于审美主体和审美客体的相互作用中,它是审美主体在审美活动中所产生的极其复杂的心理活动和心理过程。从现当代的大量研究成果来看,审美心理中包含着感知、注意、联想、想象、情感、理解等基本要素,这些要素都不是孤立存在,它们之间有着极其微妙和复杂的作用,进而形成有机的审美心理动态结构,电影审美心理自然也不例外。

感知——包含着简单的感觉和较复杂的知觉。审美心理是以感知为基

[1] 雨果·闵斯特贝格:《深度和运动》,载《当代电影》1984年第3期。

础的。人要感受到审美对象的美，就必须以直接的感知方式去接触对象，去感知对象的色彩、线条、形状、声音等等。感觉是对事物个别特征的反映，与直接的生理心理因素有关；知觉却是对事物各个不同特征的整体性把握，是一种更加积极主动的心理活动，审美知觉在表面上是迅速地和直觉地完成的，但在它的后面却隐藏着联想、想象、情感、理解等因素的参与。人的感官，作为审美的感官，主要是视觉和听觉这两种高级感官，也就是马克思所讲的"感受音乐的耳朵"和"感受形式美的眼睛"。现代心理学研究结果表明，人类感知所得信息总和的85%以上来自视听感官。从这里可以看出，作为视听艺术的电影，显然在审美感知方面较之其他艺术来说，具有更加优越的地位。电影具有直观的、活动的可视形象和真实的语言色彩和音响，完全可以使观众如临其境，如闻其声。

注意——是指心理活动对一定事物的指向和集中。注意能够使人在一段时间内清晰地反映某个事物，而暂时撇开其他事物，注意的生理基础是大脑皮层优势兴奋中心的形成和稳定。日常生活中，人们的眼睛在不断地看，耳朵在不断地听，随时随地都在不断地更换位置，调整方向，变化角度，调节距离，以期用视听器官捕捉住最感兴趣的东西。原籍德国的美国心理学家爱因汉姆第一个利用"格式塔"心理学来研究电影艺术与视知觉的关系，他用这种理论来解释审美活动中的"注意"心理。爱因汉姆认为："在现实生活中，我们满足于了解最重要的部分；这些部分代表了我们需要知道的一切。因此，只要再现这些最需要的部分，我们就满足了，我们就得到了一个完整的印象——一个高度集中的，因而也就是艺术性更强的印象。"[1] 心理学认为，注意的产生，有客观原因和主观原因。客观原因是刺激物的特点，如突出鲜明、新颖强烈、变化多端等；主观原因是主体的心境、兴趣、经验、态度等。因此，电影为了最大限度地调动观众的注意心理，必须使影片具有新颖的艺术构思和独特的银幕形象，运用悬念、巧

[1] 鲁道夫·爱因汉姆：《电影作为艺术》，第25页。

合、误会、冲突等多种艺术手法，乃至节奏的变化和声、光、色的强烈对比等艺术技巧来吸引观众的注意力。例如悬念的设置，就是为了最大限度地调动观众关心、期待、紧张、惊奇的注意心理。

联想——是指审美活动中由一事物想到另一事物的心理过程。德国心理学家艾滨浩斯最先应用实验方法来研究人的高级心理活动，他研究了联想形成的过程及其在心理活动中的作用，发现联想具有多种形式，包含接近联想、类比联想和对比联想等。联想也是审美心理活动中一种最常见的心理现象，审美感受中的所谓见景生情，正是指审美主体在类似或相关的条件刺激下，回忆起过去有关的生活经验和思想感情。电影审美心理中，联想占有较大的比重。电影的隐喻手法离不开联想，电影的蒙太奇手法更是离不开联想，甚至在某种程度上可以说，联想构成了蒙太奇的心理基础。正是由于人具有联想的心理功能，可以利用联想将不同的事物连接在一起，并从中领悟出内在的哲理和意蕴，因此才使得电影蒙太奇具有神奇的魅力。蒙太奇的各种类型，几乎都可以从联想的不同形式和表现中找到心理根据。"平行蒙太奇"的心理根据是"类比联想"。在普多夫金著名影片《母亲》中，将工人示威游行的镜头与春天河水解冻的镜头有机地组接在一起，用滔滔洪流比喻革命运动不可阻挡，正是运用了"类比联想"，由一件事物的感受来引起和该事物在性质上或形态上相似的事物的联想。"对比蒙太奇"的心理根据是"对比联想"。在影片《一江春水向东流》中，一方面是张忠良和他的情妇在大后方花天酒地、醉生梦死；另一方面是张忠良的妻子素芬带着孩子们在敌占区苦苦挣扎、难以生存，通过这种强烈的对比来表达创作者的深刻寓意，就是运用了"对比联想"，通过不同形象的对立和反衬来强化影片的心理冲击力。"交叉蒙太奇"的心理根据是"接近联想"。在影片《南征北战》中，攻占摩天岭这一场戏，将我军从一侧爬山的镜头与国民党军从另一侧爬山的镜头反复交替出现，造成激烈紧张的气氛，就是利用了甲、乙两事物在空间或时间上的接近而形成的

"接近联想",使抢占摩天岭的战斗紧紧扣住观众的心弦,引起强烈的情绪反应。

想象——是指人在反映事物时,不仅能感知直接作用于主体的事物,而且还能在头脑中创造出新的形象这一特殊的心理能力。人类不同于动物的主要能力之一就是人具有丰富的想象。心理学上把想象分为再造性想象和创造性想象两大类。所谓"再造性想象",是人类在生活经验的基础上再现出记忆中的客观事物的形象;所谓"创造性想象",是在经验的基础上对记忆进行加工组合并创造出新的形象。在电影审美心理活动中,既有再造性想象,也有创造性想象。在电影欣赏中,艺术形象既是想象的出发点,也是想象的落脚点,观众的想象基本上是在艺术形象规定的基础之上的再创造。但是,由于观众不同的生活经验和艺术素养,他们之间对于同一艺术形象的体验和想象可以有着明显的差别。生活经验愈丰富,艺术素养愈多,文化层次愈高,想象的翅膀也就愈丰满,所得到的审美愉悦和审美享受也就愈强烈。因此,电影观众作为审美主体,应当不断培养自身的艺术素养和审美能力,不断提高自身的想象力和鉴赏力。

情感——是人对客观现实的一种特殊的反应形式,是对客观事物是否符合人的需要的一种复杂的心理反应,是主体对待客体的一种态度。情感在审美心理中有着极为重要的作用。中外许多美学家都认为,审美心理是感知、注意、联想、想象、情感、理解等多种心理因素的统一体,那么,这些心理因素是如何在审美心理中统一起来的呢?它们不是机械地相加,而是以情感作为中介所形成的有机统一。审美中的情感活动,以感知和注意作为基础,与联想和想象密不可分,并通过理解在感性里表现理性,在理性中积淀感性。情感在电影审美心理活动中,集中表现为电影观众的"移情"与"共鸣"。所谓"移情",按朱光潜先生的说法,就是"人在聚精会神中观照一个对象(自然或艺术作品)时,由物我两忘达到物我同一,把人的生命和情趣'外射'或移注到对象里去,使本无生命和情趣的

外物仿佛具有人的生命活动"[1]。正因为这种"移情"作用，影片《城南旧事》开头那古老长城的特写镜头，那曲折蜿蜒的城墙和在秋风中摇曳的枯草，传达出海外游子怀旧思乡的浓郁情感；《巴山夜雨》中迷雾茫茫的大江和浓云愁锁的山城，立刻使观众仿佛又回到了"十年动乱"那一段黑云压城城欲摧的年代，深沉的黑夜和濛濛的细雨更加深了这种压抑的情感；《红高粱》中那一望无际的高粱地，仿佛更是具有生命与灵气，凝聚着"我爷爷"和"我奶奶"生命本体的冲动，具有强烈的情感色彩。所谓"共鸣"，是指在欣赏活动中，通过再创造再评价，欣赏者的思想感情同作品中人物的思想感情达到了基本一致，甚至契合无间，爱其所爱，恨其所恨，发生了思想感情的交流。解放初期上映电影《白毛女》时，一位战士在愤怒之中举枪向银幕上的黄世仁开枪射击，或许是电影欣赏中"共鸣"现象最极端的例子了。可以说，电影审美心理中的"共鸣"就是要通过一切艺术手段使观众在主人公身上看到自己的影子，从自己的经历中去体验主人公的不幸，和主人公同呼吸共命运。

理解——是一种在感觉、知觉、注意等感性认识基础上产生的理性认识活动。审美心理中的理解因素，不同于通常的逻辑思维，而是往往表现为一种似乎是不经思索地直接达到对审美对象的理解。理解是审美中不可缺少的组成部分，这是因为，审美客体不仅具有感性的形式和生动的形象，而且还有内在的本质和深刻的意蕴。因此，在美的欣赏中，必然是情感体验和欣赏判断的结合，是感性因素和理性因素的结合，电影审美心理中的理解因素至少有三层含义。首先，对于每一部影片内容的认识，不能脱离理解因素。电影鉴赏是观众通过视听器官来直观感受银幕上的艺术形象，然而，在这种直观感受中已经积淀着理性因素。观众在欣赏影片时，必须不断地使用大脑中把握和理解影片的情节发展，人物关系、性

[1] 朱光潜：《谈美书简》，第81页。

格特征，乃至影片的时代背景等等。其次，对于电影艺术形成的认识，也不能脱离理解因素。观众只有熟悉和了解电影的语言、电影的结构、电影的节奏，乃至电影的各种美学特性和艺术手法，才能真正地鉴赏电影，并获得审美感受和审美愉悦。尤其是当代电影中的时空颠倒、声画对位、跳接、变速摄影、意识流、内心独白、闪前镜头等等，都需要电影观众不断提高自身的鉴赏力和理解力。电影文化的普及和提高，需要进一步强化新一代电影观众的接受能力和鉴赏能力，了解、熟悉和掌握电影手法与电影技巧，不断培养电影审美能力。最后，也是最重要的一点，对于每一部影片内在意蕴和哲理的认识，更不能脱离理解因素。在中国美学中，作品追求"言外之意""弦外之音""象外之旨"，在西方美学中，作品追求"意蕴""意味"或"哲理"，都认为这是审美的极致。对于电影作品中这种深刻内涵的把握，应当是电影审美心理中理解因素的主要对象。只有这样，我们才能领悟《老井》对民族历史和现实的深刻反思，领悟《孩子王》的文化哲学内涵，领悟《给咖啡加点糖》里现代生活中人的分裂和苦恼，领悟《红高粱》中人的意识的觉醒和生命本体的冲动。也只有这样，我们才能理解《第七封印》中伯格曼对于生与死这一主题执着的哲理探求，理解《罗生门》中黑泽明对于客观真理的怀疑态度，理解《去年在马里昂巴德》中的存在主义色彩，理解《现代启示录》中科波拉对于人性恶的忧虑。

以上对电影审美心理的基本因素——感知、注意、联想、想象、情感、理解等分别进行了分析，仅仅是出于叙述的方便。必须着重指出，电影审美心理并不是各个要素的机械相加，而是各个心理要素之间复杂作用的结果，最终形成一种动态的电影审美心理结构。概括地讲，观众的所谓电影鉴赏，首先是一种特殊的审美态度，它包含着审美注意与审美期望，其次是审美知觉的感性愉快，以及随之而来的审美认知，包括联想、想象、情感、理解等多种心理因素；最后，是审美判断的产生和审美欲望的满足。从而达到审美趣味和审美能力的提高。因此，我们可以说，电影审

美心理是在感性形式中积淀着理性认识的内容，体现为感性体验和理性升华的统一。

梦幻世界与深层心理：无意识领域的秘密

观众在欣赏电影时，究竟处于一种怎样的精神状态呢？这个问题早就引起了许多电影理论家、美学家和心理学家们的兴趣，他们从各自不同的角度出发对此进行了研究。然而，十分有趣的现象是，尽管他们研究的途径和方法截然不同，却意外地殊途同归，许多人得出了大致相同的结论。

著名美学家苏珊·朗格认为："电影与梦境有某种关系，实际上就是说，电影和梦境具有相同的方式。""这种美学特征，与我们所观察的事物之间的这种关系构成了梦的方式的几个特点，电影采用的恰恰是这种方式，并依靠它创造了一种虚幻的现在。"[1]

电影理论家雷纳·克莱尔对此作了精彩的描述："请注意一下电影观众所特有的精神状态，那是一种和梦幻状态不无相似之处的精神状态。黑暗的放映厅，音乐的催眠效果，在明亮的幕上闪过的无声的影子，这一切都联合起来把观众送进了昏昏欲睡的状态，在这种状态中，我们眼前所看到的东西，便跟我们在真正的睡眠状态中看到的东西一样，具有同等威力的催眠作用。"[2]

电影符号学家克里斯蒂安·麦茨更是把电影符号学与精神分析学结合起来，认为找到了一条探索电影观众深层心理结构的研究途径。他说："我们的目的是用想象的'能指'这个词来指一些仍然还很少为人所知的研究途径，按照这种新的研究途径，'电影的运作'深深植根于由弗洛伊德学说

[1] 苏珊·朗格：《情感与形式》，第483、480页。
[2] 雷纳·克莱尔：《电影随想录》，第89页。

充分阐明了的广阔的人类学图景之中。"这就是"电影具有现实、梦、幻想的三重奏，并存在着一种包含'入片状态'的特殊形式"。[1]

……

弗洛伊德于1900年发表了《梦的解析》一书，奠定了精神分析学的基础。这本书在西方被认为是他最伟大的著作，并将其与达尔文的《物种起源》及哥白尼的《天体运行论》并称为人类近代三大巨著。弗洛伊德学说的核心是无意识理论。他认为，人的意识结构是一个由深到浅、由下至上的多层次结构，也就是由意识、潜意识、无意识共同形成的一个动态结构。为了更准确地描述这种结构，弗洛伊德后来又将它分成"本我"（ib）、"自我"（ego）和"超我"（superego）这样三个部分。弗洛伊德把人的这种心理结构比喻为海洋中的一座冰山，意识只不过是露在水面上的冰山顶峰，水下面还有一个看不见的广阔无垠的无意识世界。这座冰山的最下面一层是"本我"，它是人的各种原始本能、冲动和欲望在无意识领域的总和，其核心是生的本能和死的本能；第二层叫"自我"，它同"本我"相对立，因为本能冲动在一个人类的文明社会中是不能够肆无忌惮为所欲为的，"自我"犹如一个看门人，专门控制和压抑各种不合现实标准的本能冲动；最高一层是"超我"，它是道德的、宗教的、审美的理想形态。"超我"主要对"自我"起监督作用。

弗洛伊德在《梦的解析》中认为，"梦并不是无意义的，并不是荒谬的……它是一种具有充分价值的精神现象，而且确实是种欲望的满足"[2]。弗洛伊德十分强调梦就是一种被压抑的或被抑制的欲望的满足，他把梦境分为"外显的梦"和"内隐的梦"。"内隐的梦"才是真实的本能欲望，"外显的梦"则是经过了伪装或改造的梦的内容。所谓"梦的工作"，就是由"内隐的梦"的思想转化为"外显的梦"的内容，也就是在梦境中让经过

[1] 克里斯蒂安·麦茨：《虚构的影片及其观众》（英文版），第125页。

[2] 弗洛伊德：《梦的解析》，第103页。

乔装打扮的"本我"得到某种满足。弗洛伊德认为"梦的工作"主要有四个方面，其一是浓缩作用，使梦的内容更加精练含蓄；其二是转移作用，就是对梦的思想进行乔装打扮；其三是梦的表现方法，主要以具体可见的视觉形象来表示抽象的本能欲望；其四是加工作用，把梦中颠倒错乱的东西加以条理化和连贯化。美国电影学教授尼·布朗在1984年北京第一届暑期国际电影讲习班上谈到："许多人始终认为《梦的解析》是弗洛伊德的杰作。对于电影的思考而言，电影与梦的相似性已被证明同电影与语言的相似性具有同样的说服力和启发性。"

60年代末期，法国心理学家雅克·拉康力图以结构主义语言学把弗洛伊德精神分析学纳入科学轨道，这一尝试引起了欧洲大陆思想界的重视，也促成了第二电影符号学的诞生。西方公认的现代电影理论巨匠克里斯蒂安·麦茨，正是以拉康的结构主义精神分析论为依据，来研究电影画面结构与心理结构的类比。麦茨认为，电影的实质在于满足观众的欲望，因而影片结构应当间接地反映无意识欲望的结构。

在麦茨看来，电影观众深层心理结构首先表现在"入片状态"。所谓"入片状态"，就是由于电影满足了观众内心深处潜藏的种种无意识欲望，使观众一方面清楚地意识到自己是在看电影，银幕上的一切只不过是虚幻的影像；但另一方面，观众又像睡着了一样沉湎于影片之中，以至于把银幕上的一切又都当做现实。麦茨认为，由于欣赏影片过程中现实与梦幻的融合，使观众产生了这种犹如"白日梦"的幻觉，"在这些幻觉中，现实的不同层面混合在一起，从而通过作为'我'这一职能的体验的现实的活动，产生某种暂时的冲击"[1]。麦茨指出，做梦与看电影也有区别，例如在梦中不存在感觉或知觉的真正对象，而看电影时银幕上存在着鲜明的影像，尽管这种影像是虚幻的；又如做梦者既是梦的作者又是梦的观者，但电影这个"白日梦"却是由作者创造出来，再由观众来欣赏的，等等。但

[1] 克里斯蒂安·麦茨：《虚构的影片及其观众》（英文版），第110页。

是，麦茨更强调指出，做梦与看电影的共同之处，就在于它们都是一种欲望的满足。看电影和做梦一样，"本我"虽然也需要经过乔装打扮，才能冲出"自我"和"超我"看守的大门，甚至也需要如同"梦的工作"一样来完成"电影的运作"，然而，不管怎样，它们都同样可以满足"本我"种种原始的、本能的欲望和冲动。而且，观众选择了走进电影院这一方式，就是在社会文化、习俗、法律、伦理认可的情况下来实现"本我"的满足，也就是在排除了行动、冒险、犯罪、乱伦等的情况下，安安全全、舒舒服服地让"本我"得到充分的满足。这就是为什么三、四十年代美国经济大萧条时期，故事片的上座率却特别高，以至于好莱坞被称为"梦幻工厂"的原因。

其次，在麦茨看来，电影观众深层心理结构还表现在"视觉欲望"。麦茨指出，观众与电影的关系在许多方面是基于愿望和激情，观众出于在银幕上看到了种种他不可能亲身接触的东西而得到了满足。麦茨认为，在电影中，观众同窥视癖者一样，通过窥睹无法获得的对象而得到满足。电影观众这种想看见的要求比性神经官能症患者的要求更为强烈，电影正是通过满足观众的窥视癖、观淫癖、物恋狂、自恋心理等，使它们得到宣泄和升华。麦茨的理论根据是拉康早在1936年提出的"镜像阶段论"：认为婴儿在第六个月到第十八个月期间已开始觉察到自己与他人的区别，婴儿通过注视镜子初次认出了自己的影像，标志着婴儿主体意识的觉醒。拉康把这种婴儿确认自己与他人的区别，以及自己与自身镜像的同一，称作"一次同化"，这个时期也是主体"自恋狂"的阶段，这一镜像阶段开始了婴儿的想象的世界。而电影机制，正是要从作为观众的成人身上释放出早期的镜像阶段。电影之所以有这种可能，一方面是因为银幕类似于镜子，它们都有框架，而且都是在二维画面中体现三维空间；另一方面是因为观众类似于婴儿，二者都同样处于不动状态，凝神注视着银幕或镜子。这种"一次同化"，根源于"自恋情结"，使得能指与所指和谐地融为一体。当然，麦茨也看到并强调二者的不同，婴儿从镜中看到的是自身的镜像，而观众从

银幕上看到的却是与自身无关的人或物的形象，那么，这种"认同"又是如何实现的呢？

于是，麦茨和其他电影理论家们又求助于托康的"二次同化"论。弗洛伊德和拉康都认为，幼儿在四岁前后就进入"俄狄浦斯"时期。在弗洛伊德看来，希腊神话中杀父娶亲的俄狄浦斯王，实际上反映出人人心中都潜藏着的原始的、本能的无意识欲望。幼儿在成长过程中，仿佛是在重复人类从原始状态进入文明社会的过程，只有经过了这一时期，幼儿才能真正成为主体，才由自然的人变为文明的人。在这一"俄狄浦斯"时期中，幼儿对与自己同性的父母中某方的爱和恨交织在一起，男孩子既想自己取代父亲而恨父，又想有父亲而爱父，女孩子对母亲也同样如此。因而，"一次同化"从一开始就是含混性的。麦茨和其他电影理论家们认为，观众在对银幕上各种人物形象进行"二次同化"时，也是同样处于含混暧昧的状态之中，有时与男主人公认同，有时又与女主人公认同，有时与求爱者认同，有时又与被爱者认同。甚至对于影片中互相对立的角色，观众也可以发生交替性的认同，有时与追捕逃犯的警察认同，有时却又同情逃犯；有时同情受害的女性，有时却又与施暴者认同。古典美学认为，观众与影片中的角色同苦同忧，是由于审美活动中的移情作用，当代西方电影理论家们却强调应当从观众深层心理中来寻找原因。麦茨认为，电影观赏过程中的"一次同化"，只是观众与角色目光的同化，"二次同化"才是观众与银幕上人物的同化。

这样，西方电影理论家们纷纷以此为理论基础来探究观众的深层心理结构。美国电影理论家斯坦利·梭罗门在《电影的观念》（1972）一书中，专门探讨了观众中存在的观淫癖倾向，认为"这种倾向就是用一种特殊的方式让观众看到他们过去没有见过的对象或事件"，与此同时，他强调应当依据故事情节的需要，而决不能以此为借口来摄制黄色镜头或黄色影片。加拿大电影理论家比尔·尼柯尔斯在《意识形态与影像》（1981）一书中，企图将精神分析与意识形态结合起来说明电影的深层内涵，他在分析希区

柯克著名影片《群鸟》时，认为这部影片中女主人公梅兰妮去看望男朋友时遭到了上千只大鸟的攻击，反映出观众心理中对施虐狂的惩罚和宽恕。此外，威廉·埃维逊的《西部片》（1962），探究了观众在欣赏美国西部片时的深层心理；雷蒙·德纳特的《疯狂的镜子》（1969），则通过好莱坞喜剧电影来分析电影娱乐功能的心理机制；卡洛斯·克拉伦斯的《恐怖片史》（1967），涉及恐怖电影的生理心理根源，等等。

毋庸讳言，电影在某种意义上来讲确实满足了观众深层心理的种种欲望，尤其是惊险片、武打片、情节剧、喜剧片等等娱乐电影更是如此。这些娱乐片之所以受到广大观众的喜爱，常演不衰，场场满座，的确需要从观众深层心理结构中寻找原因。

从审美心理上来分析，惊险电影是由于人们不满足于平凡单调的日常生活，希望在自身安全的条件下来经历危险紧张的突发事件。弗洛伊德认为，在人的深层潜意识中存在着本能的欲望和冲动，他称之为"伊德"（ib），或叫"本我"。这种本能包括生命本能和死亡本能两部分，生的本能包括"性欲、恋爱、建设的动力"，死的本能包括"杀伤、虐待、破坏的动力"。于是，在弗洛伊德看来，无意识——这一个人的本能世界——中充满了黑暗和混乱，这些本能和欲望强烈地冲动着渴求满足，一种倾向是性的欲望和生存需要，遵循快乐原则，另一种倾向是挑衅和侵犯他人的本能，遵循死亡原则，这两种倾向交织在一起，形成生命的原动力。国外一些电影理论家们认为，弗洛伊德的精神分析学说从深层心理上阐释了惊险片的心理根源，就是因为惊险片能够同时满足观众的安全感（快乐原则）和侵犯欲（死亡原则），使人的生命原动力中这两种能量得到释放和宣泄，从而体验到日常生活中难以感受到的巨大心灵震撼，并进而获得异常和超常的审美快感。因此，惊险片应当满足观众心理机制的需要，应当情节曲折离奇、悬念高潮迭起，通过"惊"和"险"的审美特性，使观众的心理能量得到刺激、释放、宣泄和升华，满足观众的好奇心和求知欲。

武打片也同样如此，它使观众体验到一种在日常生活中难以感受到

的快感。人类的进化和文明的发展，使人的大脑越来越发达，各种现代化工具和机器的使用，又使得人的四肢越来越退化，科学研究结果表明，虽然人的头脑比自己的祖先猿的脑子不知发达多少倍，但人的四肢却远远没有猿的四肢灵活有力。欣赏武打片，犹如观看体育竞赛或体育表演一样，满足了人这种复归自然的生理——心理欲望。弗洛伊德认为，一切快感都直接或间接和性有关系，他所谓的性的含义是极为广泛的。他认为，性的后面有一种潜力，常驱使人去寻求快感，弗洛伊德把它叫做"力比多"（libido）。在正常的情况下，"力比多"可以在正当的性的活动中得到发泄，但在失常的时候，它会走向别的非正常的途径，附丽在别的活动上。武打片正是提供了这样一条释放和宣泄的渠道，在激烈的打斗场面中，在鲜明的节奏和强烈的动感中，引起观众肌体的兴奋和心灵的震动，肉体和精神得到愉悦和满足。有的电影理论家还认为，武打片通过"浓缩"和"转移"，观众完全可以把影片中作恶多端但终受惩罚的恶棍，想象成现实生活中引起他愤怒的坏人坏事，从而使情感得到宣泄，保持心理平衡。

情节剧和喜剧片等娱乐电影也不例外。情节剧电影往往具有悲欢离合的故事情节与善必胜恶的最后结局，通过煽情使观众心酸流泪，再通过大团圆结尾使观众感情上得到满足，在大悲大喜中得到宣泄；正是由于情节剧电影采用这种方式，使现实生活中人们受到压抑或无法实现的情绪、愿望、理想，通过银幕上的"梦幻世界"得以完成和实现，从而使心理得到满足，心态达到平衡，得到一种感情上的自我实现与自我超越。喜剧电影则试图让观众获得旺盛的生命力和幽默感。苏珊·朗格认为："因为喜剧为我们的感觉抽象和再现了生活的运动和节奏，所以它加强了我们生命的情感……正如思想迸发出语言，波浪升华为形式一样，生命力达到一定高度就会产生幽默。"[1] 喜剧电影作为一种娱乐型的大众艺术，使观众在一阵阵笑声中达到生命力浪潮的顶点，在笑声中体现出悟性的敏锐和感性的愉悦。

[1]　苏珊·朗格：《情感与形式》，第399页。

然而，我们又必须看到，作为电影审美主体的广大观众，既是个体存在，又是社会成员。因此，探索电影审美心理的奥秘，一方面要从心理学的角度去分析观众审美心理和深层心理，另一方面又要从社会心理学的角度去分析电影的社会审美心理。正如李泽厚所说："从美感的两重性来讲，一方面对个体而言美感具有一种直观的性质；而另一方面它又有种社会功利的性质。"[1] 虽然电影观众总是以个体的、感性的方式出现，但是，在这种感性中积淀着理性，个体性中积淀着社会性。观众作为社会成员，他们的社会情感、时代情绪、民族心理等，必然积淀在以个体的、感性的方式出现的审美心理中，因而，即使把电影作为"梦幻世界"来探索观众深层心理，也绝不应当忽略观众心理中社会性的"集体无意识"的内容。

作为弗洛伊德的继承人，瑞士著名心理学家荣格后来明确反对弗洛伊德的学说。荣格虽然和弗洛伊德一样，偏重无意识理论，但他认为弗洛伊德把无意识完全归结为性本能太狭隘了。在荣格看来，人类自远古到现在已有千万年历史，每个人都是人类历史的继承者。在这样悠久的历史长河中，人类所获得的经验和印象，所形成的习惯和需要，都遗传保存下来储藏在个人心灵的深处。所以，荣格把无意识分为"个人无意识"和"集体无意识"两种。荣格强调："我之所以用'集体无意识'这个词，是因为这部分'无意识'并不是属于个体的，而是普遍的，它不管在什么地方，无论在什么人身上，都有着相同的内容和活动方式，这一点与个体无意识是不同的……它构成了心理的基础，本质上是超个人的，它出现于我们每一个人的内心之中。"[2] 因此，观众心理中也含有种种社会心理的积淀，包含着社会审美心理因素，成为观众欣赏心理中的"集体无意识"。这就需要电影作品表现的生活具有时代感，反映出广大群众的愿望和需求，符合这一时期社会审美心理的主流，适应观众的欣赏习惯和艺术素养。归根结底，

[1] 李泽厚：《美感的二重性与形象思维》，载《美学与艺术讲演录》，第51页。
[2] 荣格：《个性的完整》（英文版），第52页。

这是因为在电影审美心理中，其实是在无意识中渗透着意识，在感性中交织着理性，在个体性中凝聚着社会性。

显然，在探索观众深层心理时，既需要把观众视作个体存在，又需要把观众视为群体存在，因为从社会心理学的角度看，电影在本质上表达的不仅是个人的欲望和情感，而且也是社会的欲望和情感。在观众深层心理中，同样积淀着传统文化、民族心理、时代情绪、社会情感等等，形成"集体无意识"的内核。从这种意义上讲，电影的宣泄作用，也应包括社会"集体无意识"的宣泄，例如西方政治电影，宣泄出人民对官场黑暗和政治腐败的愤怒；中国改革题材影片，则宣泄出群众对官僚主义和不正之风的不满；苏联道德题材影片，更是将观众对爱情、婚姻、家庭中存在种种问题的担心和忧虑尽情地宣泄出来等等。其实，从"宣泄"这个词在希腊文中的原义来看，也可以译作"净化"或"陶冶"，自从古希腊亚里士多德在《诗学》中提到这个词以来，许多学者都认为它是指通过文艺的宣泄作用，来达到心灵的净化和道德的陶冶，因而本身就具有社会和道德的意义。

从哲学高度上讲，电影对于人的感性满足和感性解放，更在于它提供了一种完整的人以全面的方式占有和肯定自我的现代手段。观众正是通过银幕世界中人的本质力量对象化，在欣赏电影的过程中来直观自身。正如马克思所说，"一切对象对他来说也就成为他自身的对象化，成为确证和实现他的个性的对象，而这就是说，对象成了他自身。对象如何对他说来成为他的对象，这取决于对象的性质以及与之相适应的本质力量的性质。"[1] 电影作为一种诞生于现代社会的大众艺术，具有时空无限自由的综合艺术的特性，其实是人类本质力量在艺术和审美领域中的一种无限延伸。它不仅是人的感性的满足，而且也是人的感性的解放，使人的本质的丰富性得以充分地展开和充分地发展。

[1] 《马克思恩格斯全集》第422卷，第125页。

"同化"与"顺应": 观众审美心理的嬗变

电影艺术以一种神奇的魅力征服着亿万观众。然而，只要稍加注意便会发现，观众审美心理中又存在着一些十分有趣的现象：

1985年在一份全国十大城市电影观众的调查报告中，提出了一连串的问题，包括"观众为什么走进电影院？观众究竟喜欢什么样的电影？什么样的电影叫座不叫好？什么样的电影叫好不叫座？什么样的电影既叫座又叫好？""观众为什么喜欢这一部影片而不喜欢另一部？为什么有的观众喜欢某一部影片而另一些观众不喜欢？这些差异都是由什么因素引起？"[1]从电影市场信息中，人们又不难发现这样"一个严酷的现实：评论界对《黄土地》等一批所谓'探索片'击节赞赏，有人甚至认定它们代表着中国电影的未来；但上座率却相当低，广大观众抱怨'看不懂'，也不爱看。于是赞赏者责怪观众审美水平低，宁可拍出来给下个世纪的观众看。'看不懂'的反问：给下个世纪的观众看为什么要在这个世纪拍？一褒一贬，一毁一誉，一场笔战至今未休"[2]。

与此同时，尽管有文章对"谢晋模式"加以贬斥，"然而谢晋电影的影响却经久不衰。在中国九百六十万平方公里的土地上，他的影片覆盖面如此之广，统治观众时间如此之长，在中国电影史上绝无仅有。为什么会出现这一文艺现象？这似乎是一个谜；一个耐人寻味的谜……"[3]

此外，在电影观众的民族传统审美习惯与当代审美意识的关系问题上，也存在着严重的分歧。有的同志认为，"在审美问题上还是不去讲究民族特点为好。所谓审美经验和审美趣味之类，并不是受文化传统的制约，而是随物质生活的发展而变化的。"[4] 而有的同志却针锋相对地指出，"人

[1] 《城市观众的电影消费定势》，载《当代电影》1985年第4期。
[2] 《探索与民族鉴赏心理》，载《电影艺术》1987年4期。
[3] 《谢晋电影之谜》，载《电影艺术》1988年第5期。
[4] 《电影美学随想纪要》，载《电影艺术》1984第II期。

们审美意识的规定性，是处在时代横向和历史纵向的交叉点上。就时代的横向说，除了物质生产、物质生活对审美产生影响外，各种意识形态，哲学的，政治的、伦理道德的，或者说人们的精神生产同样也对它产生巨大的甚至更直接的影响，历史纵向的含义，主要指民族的文化传统和美学传统。"[1]

……

类似的现象还可以举出许多。显然，它们都只能从电影观众的审美心理中去寻找答案，而且大多涉及观众审美趣味的保守性和变异性问题。

我们知道，艺术的审美价值（艺术美）必然通过创作与欣赏这样两个阶段，才能得以产生和实现。而在艺术欣赏活动中，欣赏者与艺术作品之间是一种审美主客体关系，它是欣赏主体和艺术客体相互作用的过程。同样，电影欣赏也是一个审美主体（观众）和审美客体（影片）相互作用的过程，一方面，作为审美客体的影片总是通过特定的故事情节、人物形象和艺术手法，引导着观众向作品所规定的艺术境界运动；另一方面，作为审美主体的观众也并不是被动地反应和消极地静观，而是在欣赏影片的全部过程中，不断依据自己的文化传统、生活经验、艺术素养和美学趣味，对影片进行着补充与加工。正如"接受美学"的代表人物、德国美学家罗伯特·尧斯和沃尔夫岗·伊塞尔所再三强调的，必须十分注意研究欣赏者（读者、观众、听众）怎样理解、鉴赏和接受文化作品，也就是要注意研究欣赏者的审美心理。

在电影观众的审美心理中，潜藏着保守性与变异性这样两种截然相反的倾向。所谓审美心理的保守性，是指人们的审美意识或审美趣味习惯于按照某种传统的趋向进行，具体表现在鉴赏活动中。人们的种种偏好、选择、取舍，以及不同的欣赏方式、欣赏习惯、审美态度、审美趣味，这些不同的倾向和方式往往与观众的文化层次和美学修养有关，也常常带有时

[1] 《电影民族化论辩》，载《电影艺术》1985年第4期。

代与民族的共同特色。与此同时，在电影观众的审美心理中又存在着变异性的心理趋向。所谓审美心理的变异性，是指随着时代的前进和社会生活的变化，以及国际文化交流的发展和大众审美水平的提高，使得人们的欣赏习惯和审美趣味也随之发生变化，事实上，追求多样变化是人类最基本的心理趋向，好奇心和求知欲催发着观众审美心理的变异，而各种时代精神的更迭变易和文艺思潮的起伏消长，又总是在不断改变着人们的审美态度和审美理想。

在文学艺术的各个门类中，或许审美心理的这种保守性与变异性对于电影艺术的影响是最为巨大的了。在人类文化艺术史上不乏这样的先例，诸如高更在世时，他的绘画遭到冷遇，在他去世后却价值连城；司汤达的《红与黑》初版时只印了750部，如今却在全世界绝大多数国家流传；贝多芬的音乐作品曾经遭到音乐界的嘲讽贬斥，在后人看来这些不朽的作品却成了音乐史上高耸的里程碑……然而，对于作为现代人类社会的大众艺术电影来说，这样的例子却并不适用。正如乔治·萨杜尔在《世界电影史》序言中所说："凡·高一生不曾卖掉一张画就与世长辞，兰波留下了他唯一的诗稿而离开了人间，但他们的作品在他们故世以后却永垂不朽。这些作品在创作时物质上的花费很少，只要买些纸张和墨水或者画布和颜色，就可以产生出来。可是拍成一部现代大型影片，事先却需要花费几百万法郎，而且，我们很难想象，一个导演会拍摄几部不拟公之于众的大型影片。因此，把电影作为一种艺术来研究它的历史，如果不涉及它的企业方面，那是不可能的，而这种企业又是与整个社会、社会的经济和技术状况分不开的。"显然，研究电影观众审美心理的保守性和变异性，不仅对于探索电影观众的心理机制，而且对于电影的创作、生产和发行，都有着十分现实的意义。

观众审美心理中的保守性是客观存在的，这是由于人的审美心理结构具有前后相贯的连续性和层积性。就个人来说，形成一个完整的审美心理结构需要经历相当漫长的过程，也就是心理学上称之为大脑皮层动力定型的建立。这就是说，观众在长期欣赏电影的实践活动中，形成了特定的欣

赏习惯和欣赏方式，经过多次重复后就成为直觉性情感，一旦影片符合了主体的大脑皮层动力定型，就会立即产生相应的肯定情感或否定情感，并支配着审美心理结构中诸因素的活动方式。这种"保守性趋向，相对说来就具有更大的合理意义。伏尔泰曾指出，各民族的风俗习惯'造成了一种特殊的审美趣味'……任何忽视这种既存的'特殊的审美趣味'或是企图人为地打消由于这种'特殊'而造成的某种相对封闭的趣味倾向的做法，都是错误的"[1]。中外美学史表明，各民族"特殊的审美趣味"主要来源各自的文化传统并形成对各民族审美心理的继承性。

与此同时，观众审美心理中的变异性也是同样客观存在的。好奇心与求知欲是人的天性和本能，在电影欣赏活动中，这种好奇心表现为观众对于影片题材的新颖、主题的独创、风格的奇崛、电影语言的创新等方面的审美需求。心理学认为，"新东西很容易成为注意的对象，而千篇一律的、刻板的、多次重复的东西，就很难吸引人们的注意"[2]。当然，心理学同时又指出，"研究表明：新异性可分为绝对新异性（在这种情况下，该刺激物在我们经验中从未出现过的）和相对新异性（各种已熟知的刺激物的不寻常结合）。引起注意更多的是刺激物的相对新异性。"[3] 这无异于告诉我们，探索电影的创新度必须考虑到观众的欣赏习惯和接受水平，使影片具有"相对新异性"。实践证明，那种所谓"绝对新异"的影片，只能引起观众的反感和拒斥。

民族欣赏心理，从纵向看是民族文化传统积淀的产物，从横向看又受到时代的物质文化生活的影响。处在这样一个纵横交错的系统中，它既是相对稳定的，又是变化发展的。随着时代的不断发展和进步，国际文化交流的日益频多，以及观众审美趣味的多样化趋向，必然引起民族欣赏心理

[1] 贺苏：《审美趣味保守性浅析》，载《鉴赏文存》第363页。
[2] 《心理学》，华东师范大学出版社，第90页。
[3] 《心理学》，第90页。

的变异。因而，民族欣赏心理在具有某种封闭状态的同时，又总是存在着开放的趋向，在具有继承性和保守性的同时，又存在着发展性和变异性，美学史上这样的例子不胜枚举。

如果我们从现代心理学的角度来探讨一下这个问题，或许会有更深一层的理解。瑞士著名心理学家让·皮亚杰认为，主体的认知结构本身具有"同化"（assimilation）和"顺应"（accommodation）两种对立统一的功能。所谓"同化"作用，就是主体积极能动地将外界刺激有选择地纳入原有的图式或结构中，从而加强和丰富原有的认识图式或结构。所谓"顺应"作用，就是指主体具有一种调节或顺应的功能，因为主体原有的图式或结构显然不能够把所有的客体信息囊括无遗，总会有一些新的信息能不被主体原有的图式结构所"同化"，必须改变原有的图式或结构，才能使主体的认识不断发展，这就是"顺应"或调节的功能。观众在鉴赏电影时，总是从原有的欣赏习惯和审美趣味出发，按照自己的审美心理图式去"同化"影片，呈现出审美趣味的某种趋向和定势。这种审美心理的保守性对于影片的被接受和被欣赏具有极为重要的意义，尤其是电影作为一门耗资巨大的群众性艺术，不能不考虑广大观众的传统欣赏心理，甚至连现代电影观念的代表人物克拉考尔也承认："像电影这样一种群众性的手段，不能不屈服于社会和文化的习俗，集体的偏爱和根深蒂固的欣赏习惯的巨大压力。"[1]与此同时，当今社会的急遽变革和电影新潮的迅速发展，又使观众眼花缭乱、目不暇接，许多崭新的电影语言和表现手法，远远突破了观众原有的审美心理图式，使他们再也无法按照原有的图式或结构去"同化"影片，不得不通过"顺应"作用，来改变原有的审美心理结构和欣赏习惯图式，表现为审美心理的变异性和发展性。正是由于审美心理中这种"同化"与"顺应"的心理功能，使得广大观众的审美能力和鉴赏水平不断提高，使整个民族的电影文化水平朝一个新的高度迈进。

[1] [德]克拉考尔：《电影的本性》，第292页。

传统文化与现代意识的冲突与融合：
跨文化交流中的华语电影

随着千禧年的来临，影视媒体跨国传播显然已经成为历史趋势与时代潮流，伴随着全球化的经济交往和信息传播的飞速发展，影视媒体跨文化传播的速度也在日益加快。特别是中国内地、台湾和香港即将加入世界贸易组织，更是必将对于两岸三地的电影业产生广泛而深远的影响。新世纪来临之际，处于跨文化交流中的华语电影应当如何面对这一挑战和机遇，应当如何坚持民族电影的发展道路，这是当前中国电影理论和实践必须应对的一个重大课题，也是千禧年之后，处于全球化语境下，中国民族电影发展道路上最严峻的和无法回避的重要选择。

华语电影的文化价值与竞争力：历史积淀与自觉超越

世纪之交，香港《亚洲周刊》选出"二十世纪中文电影一百强"，评选结果值得我们深思。近百年来华语电影超过一万部，而这次评选出来的百部优秀影片中80年代的作品竟然占据了近1/3，而且中文电影也是在80年代以后才真正开始受到国际瞩目，两岸三地均有影片相继在各个重要国际电影节上获奖，90年代港台一些电影界优秀人才甚至被好莱坞重金聘请，真正参与到国际电影业的激烈竞争之中。"两岸三地的电影在80年代出现

'第五代''新电影'和'新浪潮'似是不约而同的新景象，不同程度地刺激当地电影创作形态和市场效应。"[1] 事实确实如此，70年代末与80年代，香港、台湾和中国内地相继出现电影改革运动，优秀人才脱颖而出，获奖影片震惊国际影坛。或许正是由于民族血缘纽带关系和中国传统文化的内在底蕴，才使得两岸三地电影界在社会经济转型期，几乎是不约而同地取得了令人瞩目的巨大成就，同根异花的三地电影都取得了丰硕的成果。显然，20世纪80年代华语电影所创造的辉煌业绩，无疑可以为华语电影在新世纪的发展提供许多有益的启示。

传统与现代的冲撞

综观80年代两岸三地的这批影片，最突出的感受就是其中或隐或显、或多或少地体现出传统文化与现代意识的冲撞。电影的民族性，从根本上来讲就是如何在银幕上体现民族文化的问题。一方面，电影越具有民族性也才越具有国际性，另一方面，电影更需要对于民族的历史和现实进行深刻反思，运用现代意识对于传统文化进行观照与超越。这就是说，对于传统文化的继承是电影民族性的沃土，对于传统文化的超越则是电影时代性的需要。尤其是中华民族20世纪承担着在传统文化的土壤中创造现代文化的历史使命，不能不在两岸三地电影中有所反映。因此，这种继承性与超越性，便构成了华语电影艺术文化价值与审美价值的深层体现。

香港"新浪潮"电影中，徐克的处女作《蝶变》（1979）显然属于武侠电影，但武侠电影其实正是一种特有的中国民族电影类型，兼有商业性与民族性双重性格。徐克在《蝶变》等一系列影片中更是明显地体现出中国文化与西方文化、传统文化与现代文化、古代神话与现代科技之间的冲突与融合。正如徐克在接受记者采访时所说"我近年比较多从中国古代传统

[1] 以上参见丘启枫文章《百年的光影，永恒的记忆》，载香港《亚洲周刊》1999年12月19日。

发掘题材,是因为中国传统有着泥土性,而古代由于远离现在,更给人以浪漫的感觉……在80年代,中国的形象本身已具吸引力,如能发掘其中精华,则更能吸引观众。中国传统的好处可谓数之不尽,但要加以适当的现代化才更能令人乐于接受。'[1] 这一段话,可以看作对徐克及其电影的最佳阐释。与此同时,香港杰出的女导演许鞍华同样注重在传统与现代的冲撞中来把握影片的基调。许鞍华从小深受中国传统文化的熏陶,但大学读的却是英国文学专业,之后又赴英国学习电影专业,正是这种东西方文化交汇的经历,使她具有较为宏观的文化背景。许鞍华的影片常常通过对传统伦理观念和人伦亲情的描写,体现出浓郁的民族色彩,呈现出较高的人文价值和艺术感染力。许鞍华的影片中,常常将中国古典文学、戏曲、民俗和西方文学、话剧等有机融汇在一起,在东西方文化的交互渗透中,贯穿着对人的关怀和对历史的关注。

台湾80年代"新电影运动",更是鲜明地体现出从传统走向现代的艺术趋势,体现出传统与现代的冲突与融合。对于台湾"新电影运动"的两位主将来讲,如果说侯孝贤更加倾向于传统,执着地在影片中追忆台湾社会在现代化之前的那段美好岁月,以诗化的风格展现田园牧歌式的自然景观,具有浓郁的乡土气息,相反,杨德昌则更加倾向于现代,不倦地在影片中剖析物质富足的现代人的精神空虚与情感悲剧,用冷静的理念思考来透视都市现代文明中普通人的生存状态,因而被称之为新电影中最具现代主义精神的导演。侯孝贤、杨德昌等人的影片,在形式上与内容上彻底地反叛台湾主流电影,以高扬的现代意识向传统的主流文化冲击,成为台湾"新电影运动"的鲜明标志。1989年获得威尼斯电影节金狮奖的《悲情城市》,被海峡两岸评论家一致赞誉为"在历史苦难铁砧上锤炼民族魂",侯孝贤在这部影片中体现出厚重的历史使命和强烈的人文精神,在时代风云中描绘出台湾世风民情的现代风貌,以现代意识观照和反省历经苦难的民

[1] 罗卡、石琪:《访问徐克》,载《80年代香港电影》第50期,第95页。

族的历史，从中不但可以看到中国传统美学的影响，也可以感受到中国传统文化的魅力，那种对民族历史创伤坦然面对的宽容态度，展现了当代电影艺术家可贵的胸襟。杨德昌的《青梅竹马》贯穿着对于现代都市生活中人的感情剖析，随着80年代台湾经济起飞的奇迹，物质生活越来越富足，精神生活却越来越空虚，希望与幻灭并存，享乐与空虚同在，成为现代都市人两极化的矛盾心态。在污秽的环境中坚持艺术家的反省与思考，以宁静朴实的心态面对喧嚣的世界，诉说人的尊严，正是这部影片的基调，传统文化价值与现代都市生活形成的强烈反差，青年一代在物质富足下的精神空虚与情感悲剧，在这部影片中都有形象的展现，所以，有评论认为，"所有剖析台湾社会影片中，是最有洞察力的作品之一，也是具有最强控诉力的一部。"[1]

以陈凯歌、张艺谋为首的中国"第五代"导演，更是具有强烈的反叛意识和忧患意识，站在历史反思和文化反思的高度，开掘文化底蕴并重新审视现实。在"第五代"导演身上，既有着十分深厚的民族传统文化渊源，又有着十分强烈的现代意识和主体意识，正是这二者的冲突与融合，形成他们鲜明独特的艺术风格，也成为他们的影片迥异前人的美学追求。正如张艺谋所言："大陆第五代的作品都是从大的文化背景入手，带着对传统文化的反思，带着对电影进行变革的愿望，以人文目标为主要目标，具有一种大的气势，这跟我们的文化有关。"[2] "第五代"导演电影文化反思意识的自觉，是中西文化不断撞击的产物，在民族文化寻根与外来文化引进中，展现由传统向现代嬗变中新旧文化之间的冲突与融合。

主体意识的张扬

两岸三地在80年代涌现出来的这批新锐导演，几乎都属于战后出生

[1] 李幼新编：《港台六大好莱坞的天才》，载《电影评介》（贵州）1999年第5期。
[2] 转引自陈墨：《张艺谋电影论》，中国电影出版社年1995版，第175页。

的一代，他们具有另外一个共同的特点，这就是强烈的主体意识。这个时期涌现出来的华语优秀影片，几乎每一部都带有艺术家鲜明的创作烙印，凝聚着这批导演独特的审美体验与艺术追求，体现出这批导演独树一帜的创作风格与艺术个性。与此同时，人们又不难发现，这个时期的新锐导演又在影片中不断地超越前人和超越同时代人，体现出一种强烈的超越意识。主体意识与超越意识的强化，正是80年代华语电影获得成功的又一宝贵经验。

有评论认为，徐克是介于顽童与天才之间的人物，他与斯皮尔伯格之间有许多相似之处，例如他们都有着同样惊人的创造力与想象力，并且都带有一种孩童似的顽皮。但是，"徐克电影最让人难忘并且令好莱坞大导演科波拉都要刮目相看的东西，就是浓郁的个人风格，是那种东方人特有的'泼墨大写意'的风格。英雄临风鹤立，渊渟岳峙，煮酒相逢，纵横捭阖，虽千万人吾往不惧。中国古典文化的侠义精神被天马行空的元素剖析得淋漓尽致，这是徐克电影中无法替代的特质。"[1] 许鞍华的影片则始终以一种女性的视角，贯穿着对人的关怀和对社会的关注。在她的作品中，透过个人经历的叙说，现实生活中的日常风貌，男女之间的心灵历程和情感纠葛，真实揭示出香港现代社会生活中的人情世象，尤其是揭示出这个时代女性自我的内心世界和沉重负荷，在银幕上塑造出一批具有浓郁个性的女性形象。

台湾"新电影运动"的创作者们在自己的影片中，更是常常从个人的回忆出发，通过自己成长经历的描述来记录台湾近几十年来的历史，从而使得他们的影片具有更加强烈的个人色彩。在这批影片中，充满了个人自传、童年回忆、成长经历、生活经验等诸多个人因素。例如，被称之为侯孝贤的"成人仪式三部曲"中，包括《童年往事》《风柜来的人》《恋恋风尘》等，尤其是《童年往事》透过一个家庭三代成员的变化，由祖母一代

[1] 刘剑：《徐克：不属于好莱坞的天才》，载《电影评介》（贵州）1999年第5期。

根深蒂固的思乡之情,到父母一代的忧郁与绝望,再到年青一代对历史的独特见解,这是一部带有浓郁自传体的电影,可以说几乎就是侯孝贤的成长经历,也是个人传记与社会纪实相结合的典范。与此相似,《冬冬的假期》仿佛是朱天文对于儿时生活的回忆,《恋恋风尘》则讲述了编剧吴念真自己的故事。这种主体意识的张扬,成为台湾"新电影运动"艺术家们的自觉追求,当1982年拍摄了"新电影运动"的开山之作《光阴的故事》后,杨德昌就讲道:"这部电影或许是台湾历史上第一部有意识地发掘台湾过去的电影,也就是第一部我们开始问自己一些问题的影片,问有关于我们的历史、我们的祖先、我们的政治情况、我们与大陆的关系等问题。'[1] 显然,主体意识的张扬导致了反思意识的强化,这一点成为80年代海峡两岸新锐导演的共同追求。

"第五代"导演比起他们的前辈来,具有更加强烈的主体意识和反思意识。"第五代"导演属于中国历史上最特殊的一代人,他们在上大学之前都有过漫长艰苦的社会生活经历,尤其是"文革"给他们心灵烙下的痕迹与创伤永远无法抹去。正如张艺谋在谈到"第五代"与"第四代"导演的不同时说:"他们(第四代导演)是在成熟期受创痛,我们是在受创痛之后才成熟,苦难留给我们和他们的痕迹是不相同的。""所以我们这一代人的反思,往往是远远地看,比如《黄土地》,或者更超脱些,这就是《红高粱》。我想,一个人无论生活境遇如何,都应该保持最强大的生命意识。'[2] "第五代"处于改革开放的年代,中西文化的交汇与人文思潮的高扬,为他们提供了精神的支柱和理论的依据,培养出他们鲜明的个性精神与自我意识,以及被现代文明所唤醒的主体意识,使他们具有勇敢反叛和大胆探索的精神。"想方设法和别人不一样。"(张艺谋语)或许正是"第五代"导演始终坚持的创作原则。于是,他们在自己的电影创作中刻意走出

[1] 《杨德昌电影笔记》,(台湾)时报文化出版企业有限公司,1991年。

[2] 转引自《红高粱西行》,载《人民日报》1988年3月13日第5版。

自己的新路子，拍出自己的新形式与新风格，他们决心在新的意义上重新审视电影本体，追求影像造型的独立表现功能，标志着主体性美学意识的觉醒。

电影语言的创新

电影是外来艺术和现代艺术，电影语言又是一种最富有国际性的艺术语言。80年代两岸三地电影创作实践表明，要使中国电影在世界影坛上独树一帜，形成有影响的民族电影流派，创作出具有国际水平的优秀影片，就必须把纵向继承和横向借鉴结合起来。将民族美学传统和现代电影语言融汇起来，借鉴吸收外国电影中富有表现力的艺术手法和电影语言，使华语电影既有浓郁的民族特色和风格，又有鲜明的时代意识与创新的电影语言。

电影语言的开拓与创新，可以说是香港"新浪潮"电影的又一个鲜明特色。早在1979年，许鞍华推出首部作品《疯劫》，就在电影的叙事方式和叙事手法等方面进行了大胆的实验和探索。在这部影片中，她采用了多重视点的结构，在以客观视点为主线索时，又穿插了大量并未清楚交代的主观视点，从而为片中凶案更加增添了神秘悬疑的气氛，使这部影片真正成为一部不同于传统叙事方法并具有现代主义特征的惊悚片。如果说徐克电影是以现代思想意识改装传统故事题材，那么他的制胜法宝就是依托现代科技来创造视觉新潮，利用先进科学技术制造电影的武功神话和奇观。徐克的武侠影片中，常常利用光学特技、视觉特技、拍摄特技，乃至灵动多变的剪辑，将武功神化幻化，创造出神乎其神、天马行空的科技神话武侠电影。当然，徐克电影在镜语的运用上更是颇有想法和创意的，正如美国哈佛大学著名学者李欧梵教授所言："我认为像徐克这样的年青一代导演，同样表现了一种高度的自我戏仿（parody）。他们的影片中经常有意识地借用早期影片中的场景和镜头，模仿它们的类属特性。这样，我们所看到的影片对自身并不那么认真，同时却又能雅俗共赏，对普通观众和深谙中外

电影历史和风格的影迷皆具吸引力。'[1]"新电影运动"从一定意义上讲，可以说是台湾电影由传统走向现代的一次美学观念大变革。这批艺术家们坚持"有创作意图，有艺术品位，有文化自觉"的电影意识，以崭新的电影语言风格，突破了传统电影的模式。对于台湾"新电影"来讲，电影语言的创新是它很重要的一个成就，这就是自觉开拓声、画、镜头、空间等电影元素的表现潜力，使电影语言呈现多义性、多角度等特性，并且将它上升到电影美学的高度，使其成为"新电影"总体艺术风格的有机组成部分。尤其是侯孝贤的影片，更是以一种独具魅力的视听语言风格，将中国传统美学与西方现代电影语言融汇起来，形成自己独特的美学追求。侯孝贤的镜语系统中，除了以深焦距、长镜头、场面调度、非戏剧化剪辑等作为基本视听手法之外，还致力于借鉴中国传统诗词、绘画、建筑美学的韵味和境界，以大量浓缩、省略、隐喻、象征的诗化语言，以"境生象外"的空镜头，以文字与影像的诗化组合等多种方式，创造出具有浓郁东方特色的诗化风格，以至于有评论认为，《悲情城市》从镜头美学的角度讲，堪称巴赞式长镜头学派具有东方文化意义的再生。（郑洞天语）

中国海峡两岸电影在80年代发生的美学变革，其本质便是传统文化与现代意识的冲突与融合。与台湾"新电影运动"一样，内地"第五代"导演群体最显著的共同特征，同样是以民族独有的方式实现了电影本体的回归。"第五代"导演既有着深刻的民族传统文化渊源，又呈现出一种前所未有的现代文化品格，表现为对电影叙事格局和镜语体系的重新构建。"第五代"导演通过现代文化反思来把握中华民族优秀美学传统的丰富内涵，因而能够得心应手地运用现代镜语体系与叙事方式，并进而将西方美学的再现、模仿、写实与中国美学的表现、抒情、写意有机地熔为一炉，呈现出民族性与国际性统一的文化品种。

[1] 李欧梵：《两部香港电影——戏仿与寓言》，载尼克·布朗等主编《中国新电影：形式、身份认同、政治学》，剑桥大学出版社1994年版。

20世纪80年代堪称百年中国电影史上光辉的一页，具有里程碑式的重要意义。从一定程度上讲，正是从这个时候起，中国电影才真正开始走向世界，引起国际社会的关注。总结80年代两岸三地电影之成就，远非以上短短的文字所能概括。但是不管怎样，这个时期两岸三地电影积累的宝贵经验，至今对于华语电影的发展仍然具有重要的指导意义。特别是在新世纪来临之际，华语电影如何更好地发挥自身的文化价值，华语电影如何尽快真正进入国际市场，华语电影如何进一步增强自身的竞争力，相信两岸三地年代电影所取得的成就，对于回答和解决当前华语电影面临的这些紧迫问题，显然都具有十分重要的借鉴意义。

跨世纪华语电影的多元化格局：困惑与希望同在

毫无疑问，20世纪80年代两岸三地的电影都取得了辉煌的业绩，不约而同地大步走向世界，中国电影从此开始受到国际社会的关注。但是，我们也必须清醒地认识到，80年代两岸三地华语电影仅仅只是进入了国际艺术电影竞争行列，尚未进入国际主流商业电影的竞争市场。这一更加艰巨的任务，虽然经过90年代两岸三地电影十年艰苦探索，但在世纪之交时仍然并未完成。在新世纪即将来临之际，这个关乎民族电影兴衰存亡的重大课题，再一次摆在了两岸三地电影艺术家们的面前。显然，千禧年之际考虑华语电影的发展时，20世纪80年代华语电影的成功经验，90年代华语电影的不懈探索，都可以给21世纪华语电影提供许多启示与借鉴。

艺术性与娱乐性的统一

事实上，百年世界电影史早就证明，电影与生俱来便具有双重属性。电影本来就是将艺术性与娱乐性、文化性与商业性、审美价值与商品价值集于一身。面临社会转型与文化转型的中国电影，既不应该一味媚俗成为

商品拜物教的俘虏，完全无视电影的社会功能和审美功能，也不应该顽固保守跟不上时代的发展变化，完全否认电影的娱乐功能和商品属性。从根本上来讲，商业性与艺术性犹如电影的双翼，带动着电影的腾飞，又像是电影的双脚，迈动着前进的步伐。世界电影史上的一批优秀影片，例如卓别林的一系列喜剧片和希区柯克的一系列犯罪片，甚至很难将它们划归艺术片还是娱乐片，因为它们真正做到了娱乐性、观赏性与艺术性、审美性的有机统一。《悲情城市》（1989）与《喜宴》（1993）同样是既有很高的艺术价值，与此同时也打破了台湾电影的票房纪录。可喜的是，90年代以来，两岸三地电影艺术家们都在进行着不懈的探索。当香港电影处于低谷时，陈可辛在执导《甜蜜蜜》《双城故事》《金枝玉叶》等影片时，始终坚持将艺术追求和商业运作结合起来，使得他的作品既在艺术上获得肯定，同时又有较高的票房纪录。台湾电影犹如台湾"中影"公司前任总经理江奉琪所言："第一代导演李行、白景瑞，成功将'国片'推进东南亚市场，第二代导演侯孝贤、杨德昌则提升'国片'品质，把'国片'推向国际影展以及欧美艺术电影市场，如今李安、蔡明亮这第三代导演，则把'国片'推向欧美主流电影市场，各自达成不同的目标与使命。"[1] 事实上，李安电影也有一个调整的过程，作为中西文化冲突与融合产物的"家庭伦理三部曲"中《推手》（1991）在美国的票房并不理想。因而，《喜宴》（1993）从决定投拍的时候起，就多了一些商业层面的考虑，通过商业娱乐的包装来表现浓厚的东方文化韵味，尤其是作为投资方的"好机器电影公司"总裁夏慕斯积极参与到原剧本的加工和修改，较多地考虑了西方国家观众的接受问题。从而使《喜宴》发行后在海内外均取得了可观的商业成就，除在台湾创下票房新高外，在美国也高居外语片票房纪录前列。相比之下，中国内地电影由于文化尚处于转型时期，在这方面相对来说落后于香港电影与台湾电影，国产影片卖座率下降，观众大幅度流失，少量的

[1] 转引自台湾胡廷凯：《台湾新新电影》，载《电影艺术》1997年第6期。

艺术片曲高和寡、票房惨淡，大量的娱乐片粗制滥造、平庸低劣。1999年中国内地电影市场下滑幅度超过50%，绝大多数影院亏损。从某种意义上讲，艺术性与娱乐性如何统一的问题，已经成为中国内地电影包括艺术片与商业片当前面临的最大难题。在这方面，国际电影业的动向值得我们参考："近些年来，国际影坛从创作到制片人士越来越强化的则是一条将艺术/商业、高雅/通俗、深度/观赏等过去被对立的两极予以整合化的创作——制片路线。诸如大红大紫的《情人》《本能》等片，我们确实会陷入归类的尴尬，说它们是艺术片，我们似乎不得不加上'商业'的定语，说它们是商业片，则又得加上'艺术'的定语。"[1]

民族性与国际性的统一

世界电影史上，曾长期称雄的美国"西部片"、富有东方特色的日本电影，以及七八十年代异军突起的"新德国电影运动"，都在一定程度上证明了电影越有民族性才越有国际性这样一条真理。80年代香港"新浪潮"电影、台湾"新电影运动"和中国内地"第五代"导演的成功经验，也向人们展示了华语电影因为具有深厚民族文化传统所形成的独特魅力。这个时期华语电影的成功，如果只用一句话来概括，那便是以最现代化的电影语言来表现最传统的中国文化，这就是华语电影独特的美学价值。但是，90年代华语电影的探索成果，还应当再加上另一条，就是以国际主流电影的模式来展现东方文化的特色。

李安电影作为中西文化冲突与融合的产物，在其影片中深深渗透着中华传统文化精神，有意识地表现太极推手、中国书法、烹调艺术等中国文化奇观，这些富于东方文化神秘色彩的内容，无疑成为吸引世界各国观众的有力手段；与此同时，李安电影又注重挖掘国际性电影题材，在中国文化奇观的涵盖下，李安电影所表现的核心问题几乎都是"家庭"，通过"家

[1] 倪震主编：《改革与中国电影》，中国电影出版社1994年版，第194页。

庭"来反映东西文化之间的冲突、对立、渗透与和解。在当前世界经济交流与文化交流日益扩大的情况下，李安电影在题材取向上无疑适应了当代观众的需要，使得他的影片既能在台湾本土稳居商业主流，又能适应西方国家电影市场的需要。特别是李安擅长于通过娴熟的电影语言将温情和幽默共融于戏剧化的情境之中，将戏剧性情节放为影片构架的重要支点，成为通过中心冲突运转叙事的情节剧电影，再辅之以平实的叙事风格和熟练的电影技巧，使他的影片既有较高的文化品位，又有成功的商业价值。

作为中国当代最成功的电影艺术家之一，张艺谋执导的十多部影片，不仅在各种国际电影节上频频获奖，而且其中的大多数影片也具有不菲的票房。张艺谋的电影显然是与90年代以来中国的市场化和国际化进程相关联的，他往往依靠跨国的国际资本制作影片，因而自然不可避免地力求去适应国际电影市场的消费走向。但与此同时，张艺谋电影又注意在世界文化氛围下展现浓郁的民族特色，特别是将民间文化、民俗礼仪、地域风情等融入自己的影片之中，使得这些影片具有神秘的东方文化色彩。在影片《红高粱》赴德国西柏林参加第38届国际电影节时，德国的《晨报》曾经如此评论这部来自中国的电影："观众惊讶地、入神地望着银幕，他们不仅被强烈的画面语言所震惊，而且也因一种异国风格和感情的粗犷色彩而感到有点迷惘。有一点是肯定的，那就是这部影片在这次电影节上将是不同凡响的。"[1]

90年代，一批在影坛上颇有成就的港台导演纷纷进军好莱坞，吴宇森就是其中的佼佼者。他跻身好莱坞主流电影，相继成功拍摄了《终极标靶》《断箭》《变脸》等一系列影片，尤其是《变脸》在众多动作片中脱颖而出，不仅票房收入创下了破亿的佳绩，而且在评论界也获得极高的评价。在回答台湾记者关于他如何成功地进入好莱坞，并且很好地将东西方文化融合在一起时，吴宇森做了这样的回答："要拍一部国际性的电影，一定

[1] 转引自陈里：《张艺谋电影论》，中国电影出版社1995年版，第63页。

要了解当地的文化和他们的思想行为，但是我拍电影的一贯方式是希望尽量找出我们的一些共通之处，不论我们是来自哪个地方或哪个民族。譬如我们中国人，不管是来自香港、台湾还是内地，我们可以找到共通的所谓'仁义精神'。至于西方人，我也希望能找出我们之间的共同处，他们也有一种'仁义精神'，也喜欢帮助别人，只是表现的方式不一样，外国人比较含蓄一些，中国人则比较豪放。在《变脸》里面我找到一个相通点，就是大家都有的'家庭观念'。"[1] 显然，吴宇森这段话，无疑可以启示我们进一步深刻理解华语电影如何实现国际性与民族性的统一。

在高科技飞速发展的今天，处于大变革前夜的电影艺术正在向多元化方向发展。电影艺术的多元化首先表现在美学观念上的多元化，传统的蒙太奇电影美学，以巴赞和克拉考尔为代表的纪实性电影美学，还有以美国布里安·汉德逊为代表的综合美学，都将在高科技的冲击下面临新的考验。世界电影理论和实践，都将会努力探索适应高科技时代的电影美学观，华语电影自然也不例外。尤其是如何将中国传统美学思想与现代电影美学观念融合起来，更是摆在华语电影面前的重要课题。其次，电影艺术的多元化也表现在制作方式上的多元化，仿效好莱坞电影的高成本、大制作方式，保持亚洲电影传统的低成本、小制作方式，都将在华语电影中并存。此外，两岸三地华语电影的交流与合作，更是大势所趋、不可逆转。合拍片仍将继续发展，并且会带来制作观念、技术观念、艺术观念等一系列电影观念的变革，对华语电影产生深远的影响。除两岸三地的电影合作外，全球性层面的电影合作也将日益增强，对于渴望走向国际商业主流市场的华语电影来说，既是挑战，更是机遇。

与此同时，华语电影的创作主体个性化与风格化也将在新世纪得到发展，电影作为一种艺术，归根结底是电影艺术家审美意识与艺术创造力的对象化。两岸三地的优秀影片总是在追求艺术创新，这种创新包括思想意

[1] 转引自《电影世界》1998年第6期。

蕴与艺术表现的创新、影视语言与艺术技巧的创新、导演风格与表演风格的创新等诸多方面。从本质上讲，艺术的生命就在于创新，没有创新就没有艺术。这就意味着，两岸三地的电影艺术家们必须不断地超越前人、超越同时代人，甚至不断地超越自己，只有这样，才能不断地创作出享誉海内外的优秀华语影片。

　　本文系2000年4月作者赴香港参加"第二届国际华语电影学术研讨会"宣读的论文。原载《电影艺术》2001年第1期（首篇文章），后被《新华文摘》2001年第5期转载。

全球化语境下的中华民族影视艺术

全球化语境中的民族文化生存

21世纪经济全球化与文化多元化已经成为不可阻挡的历史潮流。全球化，可以说是当代社会生活最重要的特征之一，对于全球化问题的讨论，是当前世界范围内最引人注目的话题之一。随着新世纪的来临，伴随着全球化的经济交往与信息传播的飞速发展，经济全球化、信息全球化的趋势日益加强。在全球化语境下，大众传播媒介（报纸、杂志、广播、电影、电视、因特网）发挥着越来越重要的作用，加拿大著名传播学家麦克卢汉早在20世纪60年代提出的关于"地球村"的概念，正在成为现实。尤其是以电视和因特网为主导的传播界正在重构着人类的生存空间，全球被村庄化，人类被世界化，大众传播媒介深深渗透到人类社会生活的各个领域之中。

在这种全球化进程中，我们不能不面临与回答这样一个问题：全球化进程中，独具特色的文化能否得到保持？全球文化发展究竟应当"一元"还是"多元"？我们认为，全球化不仅限于经济领域，它也渗透到社会、文化等领域，改变着人类生活与全球面貌。从一定意义上讲，全球化是整个人类文明的新阶段，全球化就是人类社会整体化、互联化、依存化。所谓整体化，是指全球作为同一个整体而存在，世界各国之间的影响日益加强；所谓互联化，是指所有国家和民族在信息交往、经济利益、文化交流等多方面的普遍相关性；所谓依存化，是指国际合作与协调，对话与协

商，已经成为任何国家与民族发展的基础与前提。但是，另一方面我们也必须看到，全球化并不意味着全球趋同，更不能将其想象为一种"世界大同"的幻想境界。对于文化来讲，更要看到它既有时代性，又有民族性，既要看到现代文化的创造性发展，又要看到传统文化的批判性继承。"文化是一个在特定的空间发展起来的历史范畴。世界上不存在超越时空的文化。不同的民族在不同的生活环境中逐渐形成各具风格的生产方式与生活方式，养育了各种文化类型；同一民族又因生活环境的变迁和文化自身的运动规律，在不同历史阶段其文化呈现各异的形态，所谓'文变染乎世情，兴废系乎时序'。前者是文化的民族性（或曰地域性），后者是文化的时代性（或曰阶段性）。文化作为有理性的人类的创造，与人类主观精神的能动作用有着密切关系，但文化的民族特征和时代特征终究不是人的主观精神的随意作品，而只能是各民族在不断适应和改造所处的自然——社会环境的过程中逐渐形成和发展起来的。"[1] 显然，由于文化具有民族性的特点，使得经济全球化的同时，保持文化多元化的态势。

世纪之交，在全球化问题日益突出的背景下，出现了文化本土化与文化全球化、文化多元化与文化一元化的激烈争论，后殖民理论批评也显得越来越活跃。后殖民理论可以说就是一种多元文化理论，它与后现代理论相呼应，主要研究殖民时期之后，特别是在当今世界日益处于全球化语境的条件下，有关种族主义、文化帝国主义、国家民族文化、文化权力身份等一系列新课题。关于后殖民主义兴起的时间，学术界有不同的看法，一般认为二战以后正式出现，其理论成熟的标示性著作首推原籍巴勒斯坦、后为美国纽约哥伦比亚大学教授赛义德的《东方主义》（1978）。之后，又有许多其他学者相继发表论文与著作，着重分析了后殖民的媒体帝国主义、民族国家话语、对全球资本主义的批判，分析揭露了文化殖民主义的内蕴及历史走向。尤其是80年代后期后现代主义在西方学术界和理论界失势之后，后殖民主义更是

[1] 冯天瑜等著：《中华文化史》，上海人民出版社1990年版，第2页。

异军突起,越来越成为人们兴趣的中心,特别是四位国际知名学者相继加盟后殖民主义批评,他们是:法国解构主义著名学者德里达、美籍印度裔学者斯皮瓦克、英国著名学者伊格尔顿、美国著名学者杰姆逊,从而使得后殖民主义批评成为西方文坛90年代的一种显学。后殖民主义批评往往直接批判帝国主义和欧洲文化中心论,例如赛义德认为,所谓"东方主义"其实是从欧洲文化中心论看待东方,实质上是西方为自己的政治、经济、文化利益而编造的一整套重构东方的战略,背后支撑的是帝国主义的文化霸权主义。西方用这种新奇和带有偏见的眼光看待东方,必然带来许多关于东方文化的误会和歪曲。西方向东方推行自己的"东方主义",本质上就是推行一种殖民文化观念。如果说,殖民主义是依靠武力对弱势国家进行侵略的话,后殖民主义则是依靠文化侵略对其他国家进行控制。

在全球化语境下,大众传播媒介具有十分重要和特殊的地位,许多学者对此进行了研究,发表了各不相同甚至彼此对立的意见。例如,英国著名学者约翰·汤林森(John Tomlinson)的《文化帝国主义》出版于80年代中期,该书对西方后殖民主义话语进行了分析,尤其是着重分析了关于"媒介帝国主义"的话语。由于汤林森的西方中心论立场,使他否认了利奥塔和杰姆逊等人的后现代媒介批判理论,坚持认为大众传播媒介只是中性的、平等的传播,而不是强加意识形态于第三世界。在此基础上,汤林森也不同意文化帝国主义是某种原来的本土文化被外来文化"侵略"的说法,而宁愿采用"影响"这一概念,他还强调思考文化帝国主义的方式应当由地理范畴(本土与外国文化)转为历史范畴(传统与现代),从而否定文化的差异性和民族性,单方面强调其同一性和全球性。在这个问题上,著名的美国后现代学者弗雷德里克·杰姆逊(Fredric Jameson)针锋相对地提出了不同的看法。杰姆逊认为,在后现代后殖民时期,国家和民族并没有消亡,因此,一方面应当看到这个时期全球文化的趋同性,另一方面也不能否认不同文化之间的冲突与对抗。杰姆逊指出,后现代后殖民时期,经济依赖是以文化依赖的形式出现的,第三世界由于经济相对

落后，文化也处于非中心地位，而第一世界由于强大的经济实力与科技实力，掌握着文化输出的主导权，可以通过大众传播媒介把自己的价值观和意识形态，强制性地灌输给第三世界。处于边缘地位的第三世界则只能被动接受，他们的文化传统面临威胁，母语在流失，文化在贬值，价值观受到冲击。

确实如此，在全球化进程中，不但发达国家与发展中国家之间存在着矛盾，在发达国家之间、发展中国家之间，乃至主权国家与跨国公司之间也存在着差异和矛盾。尤其是发展中国家在全球化进程中，一方面要防止文化保守主义，积极参与到世界现代化、经济全球化当中去；另一方面又要警惕文化帝国主义的侵略，实现既接纳现代性又保持民族性的文化整合，既加强同世界各国的文化交流又维护自己独具特色的文化。

电影电视的国际传播

在全球化语境下，电影电视的国际传播已经达到了相当惊人的程度，随着时代的发展更有愈演愈烈的态势。当今世界跨文化传播中，影视无疑具有最广大的观众群和覆盖面。"毫无疑问，国际的交流带来了不同文化的冲击和影响。国际交流的最重要的形式之一是国际传播，即通过大众传播媒介进行的文化信息的交流和传递，其中对传播者而言，最便利、最有效的工具是通过天空直接传播的媒介，即广播和电视。……同时，作为以视觉图像传递的媒介，电视传播又受到国际电影交流的影响，并在记录媒介的交流中，吸取了国际电影交流的历史经验，形成了国际音像特别是影视交流的新领域。"[1]

由于电影电视的画面具有直观可视性，逼真活动的人物影像可以通过

[1] 钟大年等主编：《电视跨国传播与民族文化》，北京广播学院出版社1998年版，第121页。

形体语言、行为动作的全人类性建立共同的理解前提，在一定程度上克服了书籍、报纸、杂志等印刷媒介对文字的依赖，以及广播对语言的依赖。因此，在一定程度上电影电视可以跨越语言文字不同所引起的"传播阻隔"与交流困难，更加容易被不同国家、不同民族和不同文化的人民所接受和理解。尤其是由于影视艺术自身特有的强大魅力，决定了影视艺术仍然是当今社会最受欢迎的大众文化娱乐形式，在全世界拥有为数众多的观众群体。加上高新技术的进步带来了传播媒介的巨大变化，更是使得电影电视如虎添翼，大大增强了自身的艺术魅力和传播能力。随着传播手段的日益先进，电影电视跨国传播的规模越来越大，能力越来越强，覆盖面越来越广。电影电视的国际交流，不但为影视产业带来了巨大的国际收入，同时也促进了国际的文化交流，使得各个国家和民族所创造的文明迅速为全人类所共享，影视艺术作品在一定程度上起到了传递信息、表达情感、传播文化，在各个国家和民族之间架起国际文化交往的桥梁的作用，增进了不同民族和不同文化之间的交流。

但是，电影电视的国际传播犹如一把双刃剑，也带来了许多复杂的问题。由于少数发达国家具有雄厚的经济实力和先进的科学技术，因而凭借诸多优势实际控制着国际传播与世界影视市场，使得影视传播并没有形成真正意义上的国际交流，而仅仅只是一种单向的跨国传播，使得电影电视的国际传播存在着不平等与不合理的格局。发达国家之所以能在国际影视市场处于霸主地位，一是因为拥有雄厚的资本，二是因为拥有先进的制作技术和制作手法，以及现代化的传播手段，三是因为多年积累的丰富的市场经验。美国好莱坞电影依靠先进的科技手段、雄厚的资金实力、丰富的创作经验和强大的推销能力，在20世纪始终保持着世界电影市场霸主的地位，尤其是近十年来这种势头更是有增无减，一部《泰坦尼克号》耗资2亿多美元，却在全球赚取了18.25亿美元的票房收入（截至1998年12月），以及近18亿美元的其他收入，其中大部分来自世界其他国家。甚至一部片长90分钟、投资4500万美元的卡通片《狮子王》，也为迪斯尼公司在世界各国

赚取了9亿多美元的高额回报。好莱坞电影不但大举进入发展中国家的电影市场,对这些国家的民族影视业造成了巨大的冲击和威胁,美国的电影片和电视片甚至还占据了欧洲主要的文化市场。资料显示,早在1993年美国影视产品就已经成为美国出口欧共体各国的第二大出口商品,销售额相当于同年度欧共体国家出口到美国影视产品的12倍,这种极不平等的文化贸易,引起了欧共体国家极大的忧虑与不满。特别是在法国,一些知识分子竟然提出了"50年后欧洲作为一种文化是否存在"的问题。又如加拿大,由于与美国毗邻的原因,美国文化几乎无孔不入,对加拿大自己的民族文化形成了巨大的威胁。加拿大的大部分电影院线被美国资本所控制,放映的影片绝大部分是好莱坞影片。电视业更是在很大程度上受到美国影响,无力应对美国电视节目的大举入侵,使得加拿大娱乐市场的美国化倾向日益严重。虽然加拿大政府也采取了多项措施和优惠政策扶持本国影视产业,但结果仍然是收效甚微,难以抵御美国文化产品的长驱直入。发达国家尚且如此,广大发展中国家民族影视业举步维艰的处境可想而知。1999年中国电影市场下滑幅度达到50%左右,全国绝大多数影院亏损,尽管国家目前每年只允许进口十部外国大片(主要是好莱坞影片),但这十部影片的票房收入却占据了全年票房收入的一半还多。在这种情况下,广大发展中国家纷纷起来捍卫自身的利益,维持本民族的文化,要求打破国际传播中不平衡、不合理的现象,认为应当像建立国际经济新秩序一样,尽快建立国际传播新秩序。许多学者更是在考虑这样一个严肃的问题:"特别是当跨国传播使外来文化不断涌现到人们面前时,民族传统的文化精神将受到严峻的考验。是福星高照,促进民族文化的发展?还是祸从天降,破坏优秀的文化传统。"[1]

尤其是随着21世纪的来临,影视媒体跨国传播显然已经成为历史趋势与时代潮流,伴随着全球化的经济交往和信息传播的飞速发展,影视媒体跨文

[1] 钟大年等主编:《电视跨国传播与民族文化》,第Ⅱ页。

化传播的速度也在日益加快。特别是中国内地、台湾和香港即将加入世界贸易组织（WTO），必将对于两岸三地的影视业产生广泛而深远的影响。

用最现代的语言体现最传统的中国文化

中华民族影视艺术如何应对WTO带来的挑战和机遇？如何积极参与到全球性的影视行业激烈竞争之中？如何能够使我们的影视业在世界影视市场上有一席之地？这些问题已经不只是单纯的理论问题，而是严峻的现实问题。除了在观念和措施等诸多方面均应以积极的态度去迎接"入世"带来的挑战和机遇之外，更重要的一点，还在于如何使我们的民族影视艺术作品充分发挥自身的优势和特点，并且为世界各国广大观众所接受。

毫无疑问，我们民族影视艺术自身最大的优势和特点，就在于具有鲜明的中华民族文化特征。正因为如此，中国影视艺术能否在世界上占有它应当具有的地位，关键就在于我们能否创作出经得起世界性比较、具有自己鲜明的民族特色、而且为各国观众所接受的影视作品。这一论点，已经被20世纪80年代大陆、香港、台湾两岸三地电影艺术的成功经验所证实。从根本上讲，影视艺术的民族性就是如何在影视作品中体现民族文化的问题。一方面，影视艺术越具有民族性也才越具有国际性，对于传统文化的继承是影视艺术民族性的沃土；另一方面，影视艺术更需要对于民族的历史和现实进行深刻反思，运用现代意识对于传统文化进行观照与超越则是影视艺术时代性的需要。显然，这种继承性与超越性，正是构成了中华民族影视艺术文化价值与审美价值的深层内蕴。

2000年4月香港国际电影节期间，在香港浸会大学召开了"第二届国际华语电影学术研讨会"，本次会议的主题就是研究21世纪华语电影在跨国传播中所面临的挑战和机遇。在此次会议上，我宣读了自己的论文，题目是《传播文化与现代意识的冲突与融合》（论文发表在《电影艺术》2001年

1期），我这篇论文写作的灵感，来自于香港《亚洲周刊》的一则消息，这条消息讲到，世纪之交，香港《亚洲周刊》举行了评选"20世纪中文电影100强"的活动，其评选结果令人深思：近百年来华语电影拍摄了上万部。但是，这次评选出来的百部优秀影片中，80年代的影片竟然占据了1/3，而且中文电影也是在80年代以后才真正开始受国际瞩目，两岸三地均有影片在全世界各个重要国际电影节上获奖，90年代港台一些著名导演和演员甚至被好莱坞重金聘请，真正参与到国际电影业的激烈竞争之中。从某种意义上讲，20世纪80年代堪称中国电影史上光辉的一页，具有里程碑式的重要意义，也标志着中国电影真正开始走向世界，引起国际社会关注。

80年代前后，以徐克、许鞍华为代表的香港"新浪潮"电影，以侯孝贤、杨德昌为代表的台湾"新电影运动"，还有以陈凯歌、张艺谋为代表的大陆"第五代"导演群体，尽管有着各自不同的艺术风格和美学追求，但是，他们的影片也有一个共同的特点，那就是：都在一定程度上体现出民族传统文化与现代意识的冲撞，在继承性与超越性中，体现出中华民族电影艺术独特的文化价值与审美价值，或者换句话讲就是："用最现代的艺术语言来体现最传统的中国文化。"

"用最现代的艺术语言来体现最传统的中国文化"，也就是需要通过现代创新的艺术手法来体现富有特色的民族文化。这种成功的经验，我们不但可以从上述列举的80年代前后两岸三地电影艺术家们那里找到例证，还可以从90年代李安、吴宇森等一批成功地进军好莱坞的著名华人导演那里找到例证。甚至还可以从其他艺术门类享誉世界的著名华人艺术家们那里找到例证，诸如绘画艺术中，善于运用最具有现代创新意识的绘画语言来表现最富有民族文化特色的"云南画派"代表人物丁绍光，以及善于将东西方文化有机融汇在一起的旅法著名画家赵无极，还有善于运用现代建筑语言来体现东方文化意识和审美情趣的建筑艺术大师贝聿铭，以及音乐界将古代编钟与现代音乐语汇有机结合并运用到香港回归音乐会的著名音乐家谭盾，等等。

中华文化源远流长，博大精深，难以尽述。但是，从总体上讲，五千年中华文化所形成的文化范式，是一种"伦理型"文化范式，从而与其他民族的文化形成了明确的区别。《中华文化史》指出："社会结构的宗法特征，导致中华文化形成伦理型范式。"[1] "伦理在中华民族传统文化中始终占据着重要地位，中西伦理观的差异，甚至成为中西文化的根本差异之一。中西文化的这种差异性，正如张岱年先生所讲："中国文化以家族为本位，注意个人的职责与义务；西方文化以个人为本位，注意个人的自由和权利。中西文化的这一差异，早在'五四'时期就被人们清楚地揭示出来了。"[2]

在世纪之交，国际文化交流日益频繁，东西方文化冲撞加剧的情况下，中国内地、香港和台湾两岸三地的影视艺术家们都不失时机地抓住了这一主题，拍出了许多优秀的影视艺术作品。其中，被誉为台湾新生代最重要导演之一的李安，连续拍摄了《推手》（1991）、《喜宴》（1993）和《饮食男女》（1994）组成的"家庭伦理三部曲"。许多评论都指出，李安电影作为中西文化冲突与融合的产物，在其影片中深深渗透着中华传统文化精神。李安电影擅长在大的文化背景下来表现家庭伦理道德问题，《推手》是借中国太极拳的推手，以及退休拳师坎坷的黄昏恋，来探讨人际关系的平衡问题；《饮食男女》则是以退休名厨朱师傅同三个女儿和女邻居之间的微妙关系，巧妙地将弗洛伊德精神分析学中的"恋父情结"与东方传统人伦关系交错在一起；《喜宴》更是将东方式的家庭亲情与西方式的同性恋现象之间形成尖锐的对立与冲突，最后达到宽容与和解，表现了代表东方传统文化的"父权"的屈服与让步。李安电影一方面有意识地表现太极推手、中国书法、烹饪艺术等中华文化奇观，这些富于东方文化神秘色彩的内容，无疑成为吸引世界各国观众的有力手段；另一方面，李安这几部影片所表现的核心问题几乎都是"家庭"问题或伦理问题，通过"家庭"与伦

[1] 冯天瑜等：《中华文化史》，第232页。
[2] 张岱年、程宜山：《中国文化与文化论争》，中国人民大学出版社1990年版，第66页。

理问题来反映东西方文化之间的对立与冲突、渗透与和解。在当前全球化语境下，世界经济交流与文化交流日益扩大，李安电影在题材取向上无疑适应了当代东西方观念的需要，使得他的影片既能在台湾本土稳居商业主流电影行列，又能适应西方国家电影市场的需要，具有较高的票房。特别是李安擅长于通过娴熟的电影语言将温情和幽默共融于戏剧化的情境之中，将戏剧性情节放置到影片构架的重要支点，再辅之以平实的叙事风格和熟练的电影技巧，使他的影片既有较高的文化品位，又有成功的商业价值。

民族影视如何进入国际主流市场

21世纪中华民族影视艺术面临的一个重大难题，就是如何进入国际主流商业电影与国际主流传播市场。我们必须清醒地认识到，虽然20世纪中华民族影视艺术取得了辉煌的业绩，但是，两岸三地的华语电影仅仅只是进入了国际艺术电影竞争行列，尚未进入国际主流商业电影的竞争市场。电视艺术方面的问题可能更加严重，中国内地电视以商业方式进军国际电视节目市场，实际上仅仅只有几年时间，尤其是"与国际市场的要求相比，我们还存在着许多亟待解决的问题，中国电视与国际市场大面积接轨还需要相当时日，多数电视从业人员还缺乏对国际电视节目市场的了解，还不习惯以世界眼光和国际标准制作节目……这些问题如不能很好地加以解决，势必会影响到中国电视走向世界的进程，影响到中国电视的国际存在和国际地位"[1]。这就是说，必须处理好民族化与国际化的关系问题。

显然，中华民族影视艺术要想真正进入国际影视市场，关键还在于能否运用国际化制作方式，创作出让西方观众也能够读懂与接受的影视作品。事实上，李安电影也有一个调整过程，他的"家庭伦理三部曲"中，

[1] 西冰：《浅谈开拓国际电视节目市场问题》，载《电视研究》2000年第5期。

《推手》在美国的票房并不理想，而后来的《喜宴》则吸取了教训，从决定投拍之时起，作为投资方的美国"好机器电影公司"总裁夏慕斯便积极参与到原剧本的加工和修改之中，较多地考虑了西方国家观众的理解与接受问题，并且增强了商业层面的考虑，通过商业娱乐的包装来表现浓厚的东方文化韵味，从而使《喜宴》在海内外均取得了可观的商业成就。

另一个十分有趣的例子，就是被誉为2001年初最大娱乐新闻的李安的《卧虎藏龙》。当几个月前，李安携这部影片来北京做宣传时，放映之后效果一般，票房更是很不理想；而这部影片在美国放映时却一直高居全美票房前十位之列，赢得了一片喝彩，并且于今年初站到了金球奖的领奖台上。而且更加有趣的一个现象，就是批评者与赞扬者的注意力都集中在这部片子是否很中国化、很东方化。在这个问题上，批评者以中国人居多，认为这部影片实在很一般；赞扬者以西方人居多，认为这部片子拍得很有中国情调。这种十分矛盾的现象，正好说明李安对西方文化同中国文化一样熟悉和了解，再加上他勇于创新的精神，使他能以西方人所能读懂与接受的方式讲述一个东方悲情武侠故事，并且让西方人真正进入东方情境。《卧虎藏龙》的真正意义在于，这部影片已经不再是以所谓东方奇观来吸引西方观众的猎奇心理，而是以一种人类共同的情感来打动西方观众，使西方人真心实意地迷恋上了东方情调。从这个意义上讲，这部影片标志着华语电影开始以一种新的姿态进入国际主流商业电影市场，让相互隔膜的东西方文化在影视艺术领域内开始了真正的交流。正如有评论指出："如果我们不是太敏感地纠结于它的东方性和西方性，我们会看到这部片子所代表的一个无可避免的趋势，那就是未来的许多运作，无论是艺术的还是经济的，都可能是一种国际化运作，用着一种既东方又西方的方式。而我们的艺术家与运作人，随着事业的拓展，也越来越具有国际意味。其身上东西方杂糅的意味更浓更深。"[1]

[1] 孙小宁：《〈卧虎藏龙〉：东方与西方的纠结》，载《北京晚报》2001年2月1日第25版。

这些例子启发我们，中华民族影视艺术要想真正进入国际影视市场，还必须培养出一批既熟悉中华民族传统文化、又熟悉西方文化的制片人和编导，也就是"东西方杂糅"的影视艺术家，只有这样，才能解决文化隔阂问题，真正与国际影视市场接轨。正如吴宇森的《变脸》获得成功后所说："要拍一部国际性的电影，一定要了解当地的文化和他们的思想行为，但是我拍电影的一贯方式是希望尽量找出我们一些共通之处，不论我们是来自哪个地方或哪个民族。譬如我们中国人，不管是来自香港、台湾还是内地，我们可以找到共通的所谓'仁义精神'。至于西方人，我也希望能找出我们之间的共同处，他们也有一种'仁义精神'，也喜欢帮助别人，只是表现的方式不一样，外国人比较含蓄一些，中国人则比较豪放。在《变脸》里面我找到一个相通点，就是大家都有的'家庭观念'。"[1]

　　显然，吴宇森这段话启示我们，人类的情感是共同的，家庭、爱情、亲情、友谊等等是属于全人类共通的情感，生命、死亡、存在、毁灭这些终极关怀的问题也是全人类共同思考的问题，青春、健康、真善美等等更是全人类共同珍惜的价值。尽管东西方文化存在着差异，但在这些根本问题上却是一致的，这也是处于全球化语境下的中华民族影视艺术所应当关注的。美国威斯康星大学的大卫·波德维尔（David Bordwell）教授在2000年香港"第二届国际华语电影学术研讨会"上提交的论文《跨文化空间：华语电影即世界电影》（Transcultural Spaces: Chinese Cinema as World Film）中，有这样一段精彩的发言："直率地说，中国电影是属于中国的，但它们也是电影。然而，电影作为一种强有力的跨文化媒介，不仅需要依靠本国的文化，同时也需要吸收更加广泛的人类文明，尤其是分享其他文化的成果。只有具备了吸收不同文化的能力，中国电影才能真正冲出国界并为全世界观众所接受。"

<p style="text-align:right">原载中国传媒大学学报《现代传播》2011年第2期</p>

[1] 转引自《电影世界》1998年第6期。

中华民族影视艺术与WTO

中华民族影视艺术如何应对WTO带来的挑战和机遇，如何积极参与到全球性的影视行业激烈竞争之中，如何能够使我们的影视业在世界影视市场上有一席之地，这些问题已经不只是单纯的理论问题，而是严峻的现实问题。除了在观念和措施等诸多方面均应以积极的态度去迎接"入世"带来的挑战和机遇之外，更重要的一点，还在于如何使我们的民族影视艺术作品充分发挥自身的优势和特点，并且为世界各国广大观众所接受。

毫无疑问，我们民族影视艺术自身最大的优势和特点，就在于具有鲜明的中华民族文化特征。正因为如此，中国影视艺术能否在世界上占有它应当具有的地位，关键就在于我们能否创作出经得起世界性比较、具有自己鲜明的民族特色，而且为各国观众所接受的影视作品。这一论点，已经被20世纪80年代大陆、香港、台湾两岸三地电影艺术的成功经验所证实。从根本上讲，影视艺术的民族性就是如何在影视作品中体现民族文化的问题。一方面，影视艺术越具有民族性也才越具有国际性，对于传统文化的继承是影视艺术民族性的沃土。另一方面，影视艺术更需要对于民族的历史和现实进行深刻反思，运用现代意识对传统文化进行观照与超越则是影视艺术时代性的需要。显然，这种继承性与超越性，正是构成了中华民族影视艺术文化价值与审美价值的深层内蕴。2000年4月香港国际电影节期间，在香港浸会大学召开了"第二届国际华语电影学术研讨会"，本次会议的主题就是研究21世纪华语电影在跨国传播中所面临的挑战和机遇。在

此次会议上，我宣读了自己的论文，题目是《传统文化与现代意识的冲突与融合》（发表在《电影艺术》2001年1期），我这篇论文写作的灵感，来自香港《亚洲周刊》的一则消息，这条消息讲到，世纪之交，香港《亚洲周刊》举行了评选"20世纪中文电影一百强"的活动，其评选结果令人深思。近百年来华语电影拍摄了上万部。但是，这次评选出来的百部优秀影片中，80年代的影片竟然占据了1/3，而且中文电影也是在80年代以后才真正开始受国际瞩目，两岸三地均有影片相继在全世界各个重要国际电影节上获奖。90年代港台一些著名导演和演员甚至被好莱坞重金聘请，真正参与到国际电影业的激烈竞争之中。从某种意义上讲，20世纪80年代堪称中国电影史上光辉的一页，具有里程碑式的重要意义，也标志着中国电影真正开始走向世界，引起国际社会关注。

80年代前后，以徐克、许鞍华为代表的香港"新浪潮"电影，以侯孝贤、杨德昌为代表的台湾"新电影运动"，还有以陈凯歌、张艺谋为代表的大陆"第五代"导演群体，尽管有着各自不同的艺术风格和美学追求，但是，他们的影片也有一个共同的特点，那就是都在一定程度上体现出民族传统文化与现代意识的冲撞，在继承性与超越性中，体现出中华民族电影艺术独特的文化价值与审美价值，或者换句话讲就是"用最现代的艺术语言来体现最传统的中国文化"。

"用最现代的艺术语言来体现最传统的中国文化"也就是需要通过现代创新的艺术手法来体现富有特色的民族文化。这种成功的经验，我们不但可以从上述列举的80年代前后两岸三地电影艺术家们那里找到例证，还可以从90年代李安、吴宇森等一批成功地进军好莱坞的著名华人导演那里找到例证。甚至还可以从其他艺术门类享誉世界的著名华人艺术家们那里找到例证，诸如绘画艺术中，善于运用最具有现代创新意识的绘画语言来表现最富有民族文化特色的"云南画派"代表人物丁绍光，以及善于将东西文化有机融汇在一起的旅法著名画家赵无极，还有善于运用现代建筑语言来体现东方文化意识和审美情趣的建筑艺术大师贝聿铭，以及音乐界将

古代编钟与现代音乐语汇有机结合并运用到香港回归音乐会的旅美著名音乐家谭盾等等。

中华文化源远流长、博大精深、难以尽述。但是，从总体上讲，五千年中华文化所形成的文化范式，是一种"伦理型"文化范式，从而与其他民族的文化形成了明确的区别。《中华文化史》指出"社会结构的宗法特征，导致中华文化形成伦理型范式"[1]。"伦理"在中华民族传统文化中始终占据着重要地位，中西伦理观的差异，甚至成为中西文化的根本差异之一。中西文化的这种差异性，正如张岱年先生所讲"中国文化以家族为本位，注意个人的职责与义务，西方文化以个人为本位，注意个人的自由和权利。中西文化的这一差异，早在'五四'时期就被人们清楚地揭示出来了。"[2]

在世纪之交，国际文化交流日益频繁，东西方文化冲撞加剧的情况下，大陆、香港和台湾两岸三地的影视艺术家们都不失时机地抓住了这一主题，拍出了许多优秀的影视艺术作品。其中，被誉为台湾新生代最重要导演之一的李安，连续拍摄了《推手》（1991）、《喜宴》（1993）和饮食男女（1994）组成的"家庭伦理三部曲"。许多评论都指出，李安电影作为中西文化冲突与融合的产物，在其影片中深深渗透着中华传统文化精神。李安电影擅长在大的文化背景下来表现家庭伦理道德问题。《推手》是借中国太极拳的推手，以及退休拳师坎坷的黄昏恋，来探讨人际关系的平衡问题。《饮食男女》则是以退休名厨朱师傅同三个女儿和女邻居之间的微妙关系，巧妙地将弗洛伊德精神分析学中的"恋父情结"与东方传统人伦关系交错在一起。特别是《喜宴》，更是将东方式的家庭亲情与西方式的同性恋现象之间形成尖锐的对立与冲突，最后达到宽容与和解，表现了代表东方传统文化的"父权"的屈服与让步。李安电影一方面有意识地表现太极推

[1] 冯天喻等：《中华文化史》，第232页。

[2] 张岱年、程宜山：《中国文化与文化论争》，中国人民大学出版社1990年版，第66页。

手、中国书法、烹饪艺术等中华文化奇观，这些富于东方文化神秘色彩的内容，无疑成为吸引世界各国观众的有力手段。另一方面，李安这几部影片所表现的核心问题几乎都是"家庭"问题或伦理问题，通过"家庭"与伦理问题来反映东西方文化之间的对立与冲突、渗透与和解。在当前全球化语境下，世界经济交流与文化交流日益扩大，李安电影在题材取向上无疑适应了当代东西方观念的需要，使得他的影片既能在台湾本土稳居商业主流电影行列，又能适应西方国家电影市场的需要，具有较高的票房。特别是李安擅长于通过娴熟的电影语言将温情和幽默共融于戏剧化的情境之中，将戏剧性情节放置到影片构架的重要支点，再辅之以平实的叙事风格和熟练的电影技巧，使他的影片既有较高的文化品位，又有成功的商业价值。

21世纪中华民族影视艺术面临的一个重大难题，就是如何进入国际主流商业电影与国际主流传播市场。

我们必须清醒地认识到，虽然20世纪中华民族影视艺术取得了辉煌的业绩，但是，两岸三地的华语电影仅仅只是进入了国际艺术电影竞争行列，尚未进入国际主流商业电影的竞争市场。电视艺术方面的问题可能更加严重，中国内地电视以商业方式进军国际电影节目市场，实际上仅仅只有几年时间，尤其是"与国际市场的要求相比，我们还存在着许多亟待解决的问题，中国电视与国际市场大面积接轨还需要相当时日，多数电视从业人员还缺乏对国际电视节目市场的了解，还不习惯以世界眼光和国际标准制作节目，……这些问题如不能很好地加以解决，势必会影响到中国电视走向世界的进程，影响到中国电视的国际存在和国际地位"[1]。这就是说，必须处理好民族化与国际化的关系问题。

显然，中华民族影视艺术要想真正进入国际影视市场，关键还于能否运用国际化制作方式，创作出让西方观众也能够读懂与接受的影视作品。这一点至关重要，许多成功或失败的例子都可以此做出证明。事实上，李

[1] 西冰：《浅谈开拓国际电视节目市场问题》，载《电视研究》2000年第5期。

安电影也有一个调整过程，他的"家庭伦理三部曲"中，《推手》在美国的票房并不理想，而后来的《喜宴》则吸取了教训，从决定投拍之时起，作为投资方的美国"好机器电影公司"总裁夏慕斯便积极参与到原剧本的加工和修改之中，较多地考虑了西方国家观众的理解与接受问题，并且增强了商业层面的考虑，通过商业娱乐的包装来表现浓厚的东方文化韵味，从而使《喜宴》在海内外均取得了可观的商业成就，除在台湾创下票房新高外，在美国也高踞外语片票房纪录前列。

　　另一个十分有趣的例子，就是被誉为年初最大娱乐新闻的李安的另一部影片《卧虎藏龙》。当几个月前，李安携这部影片来北京做宣传时，放映之后效果一般，票房更是很不理想。而这部影片在美国放映时却一直高居全美票房前十位之列，赢得了一片喝彩声，并且于今年初站到了金球奖的领奖台上。最近又获得了包括最佳影片奖和最佳外语片奖在内的奥斯卡项提名，以及被誉为"英国奥斯卡"的英国电影学院奖中包括最佳导演奖、最佳外语片奖等四个奖项。而且更加有趣的一个现象，就是批评者与赞扬者的注意力都集中在这部片子是否很中国化、很东方化。在这个问题上，批评者以中国人居多，认为这部影片实在很一般；赞扬者以西方人居多，认为这部片子拍得很有中国情调。这种十分矛盾的现象，正好说明李安对西方文化同中国文化一样熟悉和了解，再加上他勇于创新的精神，使他能以西方人所能读懂与接受的方式讲述一个东方悲情武侠故事，并且让西方人真正进入东方情境。李安《卧虎藏龙》的真正意义在于，这部影片已经不再是以所谓东方奇观来吸引西方观众的猎奇心理，而是以一种人类共同的情感来打动西方观众，使西方人真心实意地迷恋上了东方情调。从这个意义上讲，有的评论文章指出，这部影片标志着华语电影开始以一种新的姿态进入国际主流商业电影市场，让相互隔膜的东西方文化在影视艺术领域内开始了真正的交流。正如有的评论指出："如果我们不是太敏感地纠结于它的东方性和西方性，我们会看到这部片子所代表的一个无可避免的趋势，那就是未来的许多运作，无论是艺术的还是经济的，都可能是一种

国际化运作，用着一种既东方又西方的方式。而我们的艺术家与运作人，随着事业的拓展，也越来越具有国际意味。其身上东西方杂糅的意味更浓更深。"[1]

　　这些例子启发我们，中华民族影视艺术要想真正进入国际电视市场，还必须培养出一批既熟悉中华民族传统文化，又熟悉西方文化的制片人和编导，也就是"东西方杂糅"的影视艺术家，只有这样，才能解决文化隔阂问题，真正与国际影视市场接轨。正如吴宇森的《变脸》获得成功后，在回答台湾记者关于他如何成功地进入好莱坞，并且很好地将东西方文化融合在一起时，吴宇森回答道："要拍一部国际性的电影，一定要了解当地的文化和他们的思想行为，但是我拍电影的一贯方式是希望尽量找出我们的一些共通之处，不论我们是来自哪个地方或哪个民族。譬如我们中国人，不管是来自香港、台湾还是内地，我们可以找到共通的所谓'仁义精神'。至于西方人，我也希望能找出我们之间的共同处，他们也有一种'仁义精神'，也喜欢帮助别人，只是表现的方式不一样，外国人比较含蓄一些，中国人则比较豪放。在《变脸》里面我找到一个相通点，就是大家都有的'家庭观念'。"[2]

　　显然，吴宇森这段话启示我们，人类的情感是共同的，家庭、爱情、亲情、友谊等等是属于全人类共通的情感，生命、死亡、存在、毁灭这些终极关怀的问题也是全人类共同思考的问题，青春、健康、真善美等等更是全人类共同珍惜的价值。尽管东西方文化存在着差异，但在这些根本问题上却是一致的，这也是处于全球化语境下的中华民族影视艺术所应当关注的。在这个问题上，美国威斯康星大学的大卫·波德维尔教授在2000年香港"第二届国际华语电影学术研讨会"上，提交了论文《跨文化空间：华语电影即世界电影》，其中有这样一段精彩的发言："直率地说，中国电

[1] 孙小宁：《卧虎藏龙东方与西方的刽结》，载《北京晚报》2001年2月1日第25版。
[2] 转引自《电影世界》1998年第6期。

影是属于中国的,但它们也是电影。然而,电影作为一种强有力的跨文化媒介,不仅需要依靠本国的文化,同时也需要吸收更加广泛的人类文明,尤其是分享其他文化的成果。只有具备了吸收不同文化的能力,中国电影才能真正冲出国界并为全世界观众所接受。"

百年中国电影期盼第四个辉煌时期

百年风云，百年沧桑！中国电影自1905年诞生以来，在百年风云起伏与人世沧桑变换中，经历了一个艰难曲折的发展历程，终于迎来了百年华诞。这一百年，也正是中国社会经历巨大历史变革的时期，经历了清王朝、中华民国、新中国三个时代的历史更替。作为最年轻的艺术门类之一，中国电影自诞生以来就是如此与中国现当代社会的历史进程结下了不解之缘。一百年来，中国电影正是一方面以影像的方式纪录下百年中国的政治史、文化史和艺术史；另一方面，中国电影本身也成为一百年来中国社会的政治、文化和艺术等领域重要的组成部分。从这个意义上讲，百年中国电影史已经和百年中国政治史、百年中国文化史、百年中国艺术史有机地交织在一起了。百年中国电影产生了无数优秀的电影作品和无数优秀的电影艺术家。但是，我们仔细审视便不难发现，在百年中国电影发展史上，曾经有过三次辉煌的时期。

第一个辉煌时期是三四十年代。这个时期的中国电影，由于其丰富的社会内涵、浓郁的时代气息、真实的生活场景、典型的人物形象，为世界电影艺术贡献出了一批杰出作品，许多影片至今被人们所喜爱和赞赏，显示出长久的艺术生命力和深远的影响。蔡楚生执导的《渔光曲》(1934)在国际电影节上第一次获奖，为中国电影赢得了国际声誉。与此同时，《十字街头》(沈西苓编导、1934)、《神女》(吴永刚编导、1934)、《马路天使》(袁牧之编导、1934)、《一江春水向东流》(蔡楚生、郑君里编导、

1947)、小城之春（费穆导演、1948)、《万家灯火》（沈浮导演、1948)、《乌鸦与麻雀》（郑君里导演，1949)等等一批优秀影片问世，形成了中国电影史上的第一个艺术高峰时期。在这个历史时期里，中华民族正处于外患内忧、危机重重的局面，中国民众掀起了抗日救亡的爱国热潮，批判黑暗政治，讴歌民主自由，鼓舞人民大众救亡等内容，很自然地成为这个时期中国电影的母题。于是，左翼电影运动、抗战电影，以及战后现实主义电影高峰等，相继在这个时期出现，并取得了令人瞩目的辉煌成就。此外，20世纪30、40年代的中国电影已经开始形成自己独具的民族风格和民族特色，这个时期的中国电影先驱者们已经开始自觉地借鉴中国传统美学思想，例如《八千里路云和月》《一江春水向东流》等影片的片名，就是直接来自中国古典诗词，在艺术构思上也吸取了中国戏曲的叙事手法，以悲欢离合的戏剧性情节来感染观众。《万家灯火》《小城之春》等影片，则明显吸收了中国古典章回小说的艺术特色，采用白描式的艺术手法，在日常生活场景中将普通人的生活娓娓道来。尤其是堪称中国电影史上经典之作的《一江春水向东流》，更是以现实主义的创作精神和创作方法，通过一个家庭的命运变化，浓缩了从抗战到胜利、从沦陷区到大后方、从城市到农村、从平民到官僚的社会生活，以生动的故事情节、典型的人物形象、深刻的社会内涵和强烈的时代色彩，在广阔的历史背景上多层次、多方位、多角度地展现了整整一个时代的历史画卷，使它成为中国电影史上一座具有划时代意义的丰碑。

第二个辉煌时期是五六十年代，即1949年新中国成立以后到1966年"文化大革命"爆发之前，因此又被称之为"十七年"中国电影。从总体上讲，"十七年"中国电影曾经经历了一个"四起四落"的曲折发展过程，这个时期的中国电影犹如社会的温度计和时代的晴雨表，直接反映出社会的风风雨雨和复杂多变的政治气候。但是不管怎么样，新中国电影毕竟走出了一条自己的发展道路，取得了辉煌的成果。"十七年"中国电影最主要的特点，就是鲜明的现实性与强烈的时代感，追求"崇高壮美"的

美学风格，歌颂叱咤风云的英雄理想和浓郁鲜明的时代激情。"十七年"中国电影数量最多、成就最大、占主导地位的是革命的抒情正剧，如《上甘岭》（1956）、《柳堡的故事》（1957）、《青春之歌》（1959）、《红色娘子军》（1961）、《冰山上的来客》（1963）、《小兵张嘎》（1963）、《英雄儿女》（1964）等等，"这种样式的影片内容大多是直接表现人民的革命斗争生活，通过影片的情节、人物和电影语言，直接抒发创作者的革命情怀。革命正剧要正面塑造英雄形象，通过人物的命运和情节的发展，自然地揭示主题思想，影片的抒情性、叙事性和戏剧性比较完美地融为一体，'十七年'除了革命的抒情正剧这种主导样式之外，还有多向探索：史诗式电影，如《南征北战》；散文式电影，如《林家铺子》《早春二月》；惊险样式电影，如《神秘的旅伴》《羊城暗哨》等。"[1] 20世纪50、60年代的中国电影之民族风格和民族特色更趋成熟，体现出从外在民族形式的追求到内在民族气质的发掘这一趋势。郑君里执导的《林则徐》，在林则徐江畔送别一场戏中，有意将李白"孤帆远影碧空尽，唯见长江天际流"的著名诗句融入画面，韵味悠长，富有意境。《枯木逢春》也有意识地借鉴了中国古典长幅画卷的创作方法，运用宋朝画家张择端《清明上河图》的表现手法来处理电影构图和场景，借鉴中国传统美学中关于"游"的美学视点，通过运动镜头将形形色色的乡村景象有机地组成一幅活动的长卷画面。《红色娘子军》吸取了中国古典叙事文学的传奇性美学特色，有悬念，有起伏，情节曲折，引人入胜。《舞台姐妹》更是借鉴了中国传统艺术的对比手法，巧妙地将戏剧小舞台与人生大舞台形成鲜明对比，蕴藏富有深意的人生哲理。总而言之，"十七年"电影在曲折中发展，虽然前进道路上时有坎坷，但毕竟是在艰难地前进。

第三个辉煌时期是20世纪80年代，即"新时期"中国电影。70年代末与80年代，香港、台湾和中国内地相继出现电影改革运动，优秀人才脱颖

[1] 舒晓鸣：《中国电影艺术史教程》，中国电影出版社1996年版，第136页。

而出，获奖影片震惊国际影坛。或许正是由于民族血缘纽带关系和中国传统文化的内在底蕴，才使得两岸三地电影界在社会经济转型期，几乎是不约而同地取得了令人瞩目的巨大成就，同根异花的三地电影都取得了丰硕的成果。在这个时期出现的以徐克、许鞍华为代表的香港"新浪潮"电影，以侯孝贤、杨德昌为代表的台湾"新电影运动"，还有以陈凯歌、张艺谋为代表的大陆"第五代"导演创作群体，虽然有着各自不同的艺术风格和美学追求，形成了各自不同的电影流派，但是，他们又存在着某些共同的特点和时代的特征。这些共同的特征表现在：其一，传统与现代的冲撞。这个时期的香港"新浪潮"电影、台湾的"新电影运动"和大陆的"第五代"导演，都在他们各自的影片中或多或少地体现出传统文化与现代意识之间的冲突与调和。其二，主体意识的张扬。活跃在20世纪80年代两岸三地的这批新锐导演，在新的意义上来重新审视电影本体，并且在自己的电影创作中刻意走自己的新路，努力探寻新的形式与新的风格。其三，电影语言的创新。自觉开拓声音、画面、镜头、空间等电影元素的表现潜力，注重突出画面的造型感染力和视觉冲击力。尤其值得指出的是，中国内地"新时期"电影上座率曾经达到空前绝后的高峰，1980年至1984年间每年观众人次平均在250亿左右，即电影观众平均每天高达近7000万人次，这是一个多么巨大的数字。正是在这种令人欢欣鼓舞的大好形势下，以谢晋、谢铁骊等人为代表的"第三代"导演，以吴贻弓、谢飞、张暖忻等人为代表的"第四代"导演，以及陈凯歌、张艺谋等人为代表的"第五代"导演，在电影领域进行了多元化的探索。其中，"新时期"中国电影的文化反思尤其引人注目，既有对"文革"十年浩劫的深刻反思，如《小街》《巴山夜雨》；也有对中国农民的文化反思如《老井》《乡音》；还有对中国妇女的文化反思，如《良家妇女》《湘女萧萧》；以及对中国知识分子的反思，如《黑炮事件》《人到中年》；另有对中国青年一代的反思，如《青春祭》《见习律师》；更有对中国传统文化本身的文化反思，其代表作品应当是《黄土地》。总而言之，20世纪80年代堪称百年中国电影史上光辉的一

页，具有里程碑式的重要意义。从一定程度上讲，正是从这个时候起，中国电影才真正开始走向世界，引起国际社会的关注。

从20世纪90年代开始，中国电影也曾经经历过一个长达十多年的艰难跋涉的转型期。尤其是中国内地电影在商品经济大潮的冲击下，国产影片上座率大大下降，观众大幅度流失，少数艺术片曲高和寡、票房惨淡，大量娱乐片粗制滥造、平庸低劣，内地电影市场下滑幅度惊人，绝大多数影院亏损。中国电影一下子从辉煌的高峰跌入了阴冷的低谷。百年风云，百年轮回，直到2004年，中国电影才终于从低谷中走出来，迎来了一线曙光。2004年度电影总产量创历史新高，212部影片的总产量比上一年提高了60%。与此同时，电影票房出现了10年来未曾有过的喜人局面，票房收入达15.7亿元。国产片的票房收入大大超过了进口片的票房收入，克服了十年徘徊不前的窘态，2004年电影主业收入总计为36.7亿元。显然，2004年堪称中国电影产业化进程中极为重要的一年，在电影的创作生产、发行放映、综合效益等诸多方面都取得了令人欣喜的成绩。

走过百年历程，迈入新的世纪，中国电影正在翻开崭新的一页。中国电影期盼着在新的百年里经过十年左右的努力，争取早日迎来第四个辉煌时期。为了迎接这个期盼已久的辉煌期，中国电影还有很长的路要走，尤其是中国电影的产业化转型、中国电影的多样化追求，以及中国电影的国际化目标等方面。

第一，中国电影的产业化转型。

新中国成立以来，中国电影业基本上是国营企业一统天下的局面，这种状况在计划经济时代是如鱼得水，在商品经济时代却是步履维艰。正是由于中国电影长期以来处于计划经济控制之下，在20世纪90年代商品经济大潮的冲击下，国产电影的生产、发行与放映等各个环节均遭受到巨大的冲击，使得中国电影一度跌入低谷之中。中国电影在长期计划经济时代形成的管理体制和经营模式，完全不能适应市场经济条件下新的形势，使得电影生产、电影发行、电影放映等各个环节都出现了严重的问题。从一定意义上讲，陈旧

的管理体制和经营模式已经成为阻碍中国电影进一步发展的瓶颈，必须大刀阔斧地加以改革。2004年中国电影之所以能够柳暗花明、走出低谷，正是近几年来中国电影深化体制改革、进行产业结构重组的结果。

加入WTO以后的几年来，随着我国电影产业政策的调整和改革步伐的加快，中国电影产业正在出现新的面貌。首先，中国电影的投资已经显现出多元化的趋势，形成了国有资本、民营资本、境外资本三足鼎立的态势，尤其是民营影视公司和其他社会力量已经成为中国电影产业的一支主力军，极大地推动了中国电影的产业化进程。从2004年国产影片票房前十位的作品来看，绝大多数是由这些民营影视公司和其他社会力量投资生产或者合资生产的。随着我国电影产业政策的进一步调整，民营资本和境外资本在中国电影产业上的投资还会加强，这种新的态势不仅给中国电影带来了急需的资金，而且将会在实践中进一步促进中国电影的产业化进程。其次，从中国电影的发行与放映来看，近几年来也正悄然发生着重大的变化，民营公司依托在运作上的灵活优势，大力推进了国产电影的发行与营销。在放映方面，外资对于投资中国电影院线的兴趣越来越大，看中了这个拥有13亿人口巨大数量的潜在观众市场，甚至在先进的数字化影院建设方面，中国在数量上仅次于美国，成为全球第二位。正如国家广电总局在2004年发布的《关于加快电影产业发展的若干意见》中所言："要加快电影体制机制的改革创新，尽快建立起市场主导、企业自主经营、政府依法管理的电影产业运行模式；建立起全国统一开放、公平竞争、规范有序、依法经营的电影市场体系；建立起多主体投资、多元化经营、多样化生产、多渠道发行、多层次开发的电影生产经营体系……把我国电影产业做强做大，使我国真正成为世界电影强国。"正如我们常用的成语"纲举目张"，只要抓住主要环节，就可以带动其他的次要环节，只要紧紧抓住"产业化"这个纲，中国电影的真正腾飞就指日可待了。

第二，中国电影的多样化追求。

中国电影近十多年来陷入低谷有着多方面的原因，其中一个重要原

因，是我们始终没有从理论上实践上真正解决好"商业电影"的问题。

事实上，电影与生俱来便具有双重属性，电影本来就是将艺术性与娱乐性、文化性与商业性集于一身。世界电影史上的一批优秀影片，例如卓别林的一系列喜剧片和希区柯克的一系列犯罪片，都是好莱坞生产的商业电影，但都做到了既有娱乐性与观赏性，又有艺术性与审美性。这些影片在世界各国赢得了高额的票房收入，同时又因为其卓越的艺术性给各国观众留下了深刻难忘的印象。其实在世界各国主流院线上映的影片，基本上都是商业片。只有在我国，由于长期计划经济条件下更多地强调电影的宣传功能和教育功能，一直回避"商业电影"的提法。改革开放以来，特别是在20世纪80年代的后期，我国电影界曾经一度展开过关于"娱乐片"的大讨论。实际上，"娱乐片"的提法并不科学，它并不能涵盖整个"商业电影"，它只能是"商业电影"中的一个组成部分。尤其是"娱乐片"的提法使某些电影主创人员产生误解，以至把"娱乐片"当成喜剧或小品的代名词，甚至出现了为娱乐而娱乐的现象，造成许多"娱乐片"普遍缺乏艺术价值与文化价值，败坏了观众的胃口，直接或间接地导致了电影观众的流失与中国电影的滑坡。

经过多年来的艰苦探索，中国电影终于找到了一条符合国情的发展道路，这就是商业电影、艺术电影、主旋律电影三足鼎立、共同发展的模式。资料表明，2004年国产电影票房前四名《十面埋伏》《功夫》《天下无贼》《新警察故事》和《2046》均为商业电影。此外，进入2004年国产电影票房前10名的也有两部主旋律影片《张思德》和《郑培民》。当然，2004年富有艺术创新精神和浓郁个人风格的艺术电影也颇有建树，如《孔雀》《可可西里》等借着国际获奖之势也取得了可观的票房。实际上，艺术电影也有自己的固定观众群体，主要是知识分子和白领阶层，如果真正建立起小影院的艺术电影院线，同样有很好的发展前景。当然，在这三者中更应当大力发展的是商业电影。从一定意义上可以说，如何大力发展既有较高票房收入，又有较高艺术水准的商业电影，是中国电影在第二个百年历程中

首先需要解决的关键问题。

第三，中国电影的国际化目标。

中国电影在新的百年面临另外一个重大难题，就是如何进入国际主流商业电影市场。必须清醒地看到，虽然百年中国电影取得了显著的成绩，尤其是20世纪80年代以来，两岸三地的影片均有不少在国际上获奖，但是，中国电影仅仅是进入了国际艺术电影竞争的行列，尚未真正进入国际主流电影业的竞争市场。如何在占领国内本土电影市场的同时，打通国际主流电影市场的渠道，这已经成为摆在中国电影面前一个绕不开的问题。而这个问题的关键，又在于中国电影如何拍出既充分发挥自身的优势和特点，同时又为世界各国观众所喜爱和接受的影片。

我们民族电影艺术自身最大的优势和特点，就在于具有鲜明的中华民族文化特征。正因为如此，中国电影能否在世界上占有它应当具有的地位，关键就在于能否创作出经得起世界性比较、具有自己鲜明的民族特色、而且为各国观众所接受的电影作品。这一论点，已经被李安、吴宇森、成龙、张艺谋等一批享誉国际影坛的华人电影艺术家们的成功经验所证实。由于李安对中国文化和西方文化都十分熟悉和了解，他在《卧虎藏龙》中正是以西方人能够看懂与接受的方式来讲述了一个中国武侠故事。吴宇森甚至在拍摄好莱坞动作片时，也有意把中国的侠义精神融入影片之中，从而使得他的影片与好莱坞同一类型的其他影片迥然不同。将东方情感与西方技术巧妙融合，用现代电影语言来体现传统中国文化，正是这批华人电影艺术家们一个共同的成功经验。

"用现代的艺术语言来体现传统的中国文化"，也就是需要通过现代创新的艺术手法来体现富有特色的民族文化。这种成功的经验，不但可以从李安、吴宇森等一批成功进军好莱坞的华人导演那里找到例证。甚至还可以从其他艺术门类享誉世界的著名华人艺术家们那里找到例证，诸如善于运用最具有现代创新意识的绘画语言来表现最富有民族文化特色的"云南画派"代表人物丁绍光，以及善于将东西方文化有机融汇在一起的旅法著

名画家赵无极；还有善于运用现代建筑语言来体现东方文化意识和审美情趣的建筑艺术大师贝聿铭；以及将古代编钟与现代音乐语汇有机结合并运用到香港回归音乐会的著名音乐家谭盾，尤其是谭盾在《卧虎藏龙》的音乐创作中，将中国民族乐器之鼓、锣、钹、板等，采用现代的音乐语汇将其表现出来，一举夺得奥斯卡音乐奖桂冠，可以说是用现代音乐语言来体现传统中国文化的一个成功典范。中国电影要走向世界，必须掌握和运用现代电影语言，才能被各国观众所接受，也才能使得中国电影具有当代性与国际性；与此同时，中国电影又必须发挥自己的优势和特点，将五千年悠久文明的成果在银幕上展现出来，这也正是中国电影最吸引外国观众之处。正因如此，中国电影要想真正进入国际主流电影市场，必须培养出一批既熟悉中华民族传统文化、又熟悉西方文化的导演、编剧、演员、策划人和制片人。

　　百年中国电影，曾经三度辉煌。迈入新的百年之后，中国电影面临着新世纪的挑战和机遇，这将是中国电影真正崛起的时代。在挑战和机遇面前，中国电影正翘首期盼着第四个辉煌时期早日到来。

数字技术时代的影视美学

从一定的意义上讲，21世纪的人类社会正在进入一个崭新的数字时代。数字技术对人类社会生活的方方面面，尤其是对电影、电视和其他大众传媒，将会带来翻天覆地的变化。从更高的层次上讲，在21世纪，人类社会已经进入了信息时代，当代科学技术的迅猛发展正在给整个世界带来巨大而深刻的变化。而信息社会的标志就是数字技术。应当承认，数字技术给当代人类社会带来的巨大变化现在才刚刚开始，初露端倪，它不但给电影、电视、广播、网络等现代传媒带来重大的变革，而且还会形成一个电影、电视、电话、电脑"四电合一"的数字技术平台。在家庭的这个数字平台上，人们既可以用它来观看电视，也可以用它来打可视电话，还可以将它作为电脑上网，甚至可以通过解码将空中信号接收下来，坐在家里观赏最新的电影，与此同时，这个家庭数字技术平台还可以为人们提供娱乐、资讯、商务、教育、医疗、通信、服务等多项功能，给当代人类生活带来极其巨大而深刻的影响。完全可以讲，数字技术将会给人类社会形成多么重大的变化，我们现在甚至还没有办法完全预料和估计出来。

数字技术与电视媒体

毫无疑问，电视作为20世纪人类最伟大的发明之一，也是人类社会文

明进步的标志。迄今为止，电视仍然是当代社会中最具影响力的大众传播媒介。电视的诞生与发展，为人类创造出新的艺术形式，为人类文明的普及与传播提供了无限的空间与潜能。1936年，英国广播公司正式播出电视节目，标志着电视媒介的诞生，七十多年来，电视在世界各国都取得了飞速的发展。中国电视自1958年5月1日正式播出，宣告诞生以来，短短半个多世纪已经取得了突飞猛进的发展。1958年，全中国只有一个电视台和一个电视频道，当时叫"北京电视台"，也就是后来的中央电视台。发展到今天，全国已经有了数千个电视频道，而且频道数量还在不断增加，随着数字技术的发展，更会出现频道数量巨大的飞跃性扩张趋势。1958年6月15日，我国第一部电视剧《一口菜饼子》播出，剧情十分简单，场景堪称简陋，而且采用直播剧的形式现场播出。但是，半个多世纪以后，我们国家现在每年生产的电视剧数量高达一万多集，全国每天晚上有几亿观众在收看各种各样的国产电视剧，电视剧产量与观众数量都称得上世界之最。尤其是改革开放三十多年来，伴随着中国经济的快速发展，中国电视产业发展迅猛，电视艺术深受城乡广大人民群众的喜爱。

如前所述，虽然电视与电影有许多相同之处，以致人们常常把它们称之为姊妹艺术，但是，电视与电影也有着根本的区别。简单地讲，如果说，电影仅仅是一门艺术，相比之下，电视却具有更多的功能和属性。对于电视来讲，甚至可以说，电视首先是传播媒介，其次才是一门艺术。或者换句话来讲，电视兼有媒介属性与艺术属性的双重属性。作为一种当代大众传播媒介，电视首先具有信息传播和纪录功能，能够通过逼真的图像和声音来真实地传达世界各地发生的新闻，能够迅速地甚至同步地将信息传递到世界的每一个角落。电视这种快速独特而又可见可闻的传播功能，可以说是此前任何传播媒介都不曾有过的。其次，电视也具有艺术功能和娱乐功能，从总体上讲，电视艺术就是运用电视手段创造出来的各种文艺样式，主要包括电视剧、电视综艺晚会、电视"真人秀"节目、电视游戏类节目、电视纪录片与专题片，以及音乐电视（MTV）、电视舞蹈、电视

戏曲、电视文艺谈话节目等等，每种电视文艺样式又可以分出各种不同的体裁和类型。如前所述，电视艺术具有自己鲜明的美学特性，主要表现在兼容性、参与性、即时性，以及日常性接受等几个方面。

自从诞生以来的七十多年历史进程中，电视也曾经经历过从黑白电视到彩色电视，从有线电视到卫星电视，从普通电视到高清电视等多次技术变革。但是，比起当前方兴未艾的国际广播电视数字化变革大潮来看，这些以往的技术变革简直可以说是微不足道。甚至有不少学者认为，数字技术完全可以说是电视诞生以来的第二个里程碑，它将从根本上改变传统电视的观念；数字技术给世界电视业和电影业带来的巨大变化，甚至让我们怎么估计也不过分。

21世纪以来，经济全球化的趋势和数字技术的迅猛发展，使得欧美发达国家纷纷调整广播电视的传播技术和传播内容，推进广播电视管理体制与监管政策的变革。例如，作为全世界最早开播电视的发达国家，英国为了保持其在广播电视行业的优势地位，早在20世纪末就开始大规模进行广播电视的重大变革。在英国政府的大力推动下，英国的广播电视行业在数字技术时代取得了长足的发展。英国天空广播公司（BSkyB）发展出14大类主题，下辖400个左右的频道。有关资料表明，早在2003年，英国电视业的付费收入就首次超过了广告收入，成为电视业的主要收入来源。另外，数字电视的其他收入，诸如节目点播、电视购物等各项服务性收入也大幅增长，数字广播接收机的销售已大大超过模拟技术接收机。英国专门成立的通信办公室（OFCOM）发布报告，截至2006年9月，将近四分之三的英国家庭都已经在收看数字电视，与此同时，英国家庭中通过第二台或第三台电视机收看数字电视的用户数也在不断增加。此外，在英国，人们不但可以通过电视机和收音机接收信息，还可以通过计算机和手机看电视、听广播。显然，在全球竞争激烈的大背景下，在电视业的两次重大变革中，英国都处在领先地位。在第一次大变革时，英国BBC于1936年率先向公众播放电视，标志着电视的诞生；在第二次大变革来临之时，英国又在21世纪初

的头几年里，对广播电视从政策上和体制上进行了重大的变革，以适应数字技术时代的急剧变化和快速发展。

除英国外，美国、德国、加拿大、日本等发达国家也纷纷加快了广播电视数字化进程，以适应现代科技的发展和全球竞争的态势。资料显示，荷兰已经于2006年12月11日停止了模拟电视节目的播出，成为世界上第一个完成数字电视信号转换的国家。美国和日本则分别计划在2009年和2011年左右完成模拟电视向数字电视的转换。美国是世界上最早开始酝酿数字电视的国家，早在20世纪80年代，当时日本采用模拟技术研制高清晰度电视取得成功，为了与日本竞争，美国国会通过了一个富于挑战性的方案：放弃模拟技术的更新换代，实行彻底的技术变革，将全美的模拟电视转换为数字电视。与此同时，美国传媒业巨头们纷纷开始制订新的战略计划，以充分发挥数字技术的优势，实现传统媒体与新媒体之间的融合，加强数字媒体的互动能力。例如，在2007年1月举行的第40届国际电子产品博览会上，美国哥伦比亚广播公司（CBS）总裁莱斯·穆思维斯就指出："传统媒体与新媒体之间不再有任何区别。无论是像广播电视业这样的传统媒体还是新近产生的在线视频，都是在同一个巨大的数字领域中运作。"[1]穆思维斯还具体列举了哥伦比亚广播公司将如何利用先进的数字技术，大大增加传统广播电视受众的互动内容。他具体指出，可以通过在受众家中安装摄像头的办法，使观众直接参与到节目之中，仿佛面对面地同主持人交流。他甚至还具体举例说，当观看杜克大学和乔治城大学之间的篮球激战时，你的朋友们将通过视频在线出现在电脑屏幕上，你们可以一边聊天，一边看球赛，仿佛一起在球赛现场观看一样。遇到有争议的裁决时，还可以互相讨论。穆思维斯总裁称之为"打造一个真正意义上专门为高校球迷设计的体育酒吧"[2]。显然，世界各个发达国家和传媒业巨头们之所以如此重视

[1]　彭吉象主编：《数字技术时代的中国电视》，北京大学出版社2008年版，第8页。

[2]　彭吉象主编：《数字技术时代的中国电视》，第8页。

数字技术，正是因为注意到其中蕴藏的巨大战略意义和经济效益。

如前所述，数字化是世界电视业自诞生以来面临的最大一场变革。对于中国电视业来讲，数字技术带来的既是一次重大的历史机遇，同时也是一场严峻的挑战，标志着中国电视发展新阶段的开始。同世界其他国家一样，我国政府已制订了明确的数字电视发展规划，将于2015年停止播出模拟电视，全面推广数字电视。尤其是进入21世纪以后，我国先后在多个地区和城市进行了数字电视的试用与推广，相继出现了"青岛模式""佛山模式""杭州模式"等等，采取有线先行、再卫星传输、最后地面无线的"三步走"发展战略，努力构建数字电视的"四大平台"，即节目平台、传输平台、服务平台和监管平台。中数传媒公司、北广传媒数字电视有限公司、上海文广电视有限公司等单位先后开办了上百个有线电视付费频道。特别是2008年北京举办奥运会期间，成功地运用数字技术向全球播放比赛实况，以及奥运会开幕式、闭幕式和残奥会开幕式、闭幕式四台大型晚会现场，更是极大地推动了中国电视的数字化进程。总而言之，广播电视的全面数字化，正在世界范围内形成一种不可抗拒的趋势和潮流。广播电视的数字化革命，将会给广电行业的制作模式、播出模式、管理模式、营利模式，乃至广大受众的接收模式等带来巨大而深刻的变化。

在数字技术时代，电视业发生的变化无疑将是巨大而深刻的。数字技术对传媒行业的这种翻天覆地的冲击，现在只是刚刚开始，我们还很难预言它未来的发展。但是，从目前来看，数字技术时代的电视至少具有以下几个方面的崭新特点：

第一，频道数量大大增加。同模拟电视时代频道数量有限相比，数字电视时代的频道数量大大增加。"过去十分稀缺的频道资源，现在变得十分富足，数字付费电视也应运而生，通过对有线电视众多频道进行加密处理，用户必须付费才能收看，为小众化与分众化的电视受众提供了广阔的空间。电视频道日趋专业化和对象化，受众也有了更多的选择权与主动权，使'广播'变为'窄播'，'大众传媒'变成'小众传媒'。总而言之，

由于电视技术迅猛发展，正在产生深刻而全面的巨大影响，使得电视业呈现出技术数字化、功能多样化、频道专业化的崭新发展趋势。"[1]

电视专业化频道自从20世纪后半叶在欧美发达国家发展起来，成果显著，随着数字技术的出现，更是如鱼得水、如虎添翼。应当指出，电视专业化频道的兴起，有着十分复杂的媒介背景、技术背景、受众背景、市场背景、理论背景等多方面的原因。[2]但是毫无疑问，正是数字技术的出现，从客观上为数量众多的专业化频道提供了实现的前提与可能。以数字技术为代表的技术背景，肯定是电视频道专业化的基础和前提。

当前我国不少电视台已经划分出诸如新闻频道、文艺频道、体育频道、电影频道、音乐频道、少儿频道、购物频道等多个频道，然而它们还并不能算作真正的专业频道，或许只能称之为准专业频道。在美国、英国等发达国家，电视频道被分得更细，真正体现出"内容为王"的理念，以及分众化与小众化的追求。例如，一些发达国家的电视台常常在体育频道里又细分出足球频道、篮球频道、棒球频道、拳击频道、高尔夫频道等等；在电影频道里，细分出卡通片频道、科幻片频道、喜剧片频道、伦理片频道、恐怖片频道、经典片频道、真实电影频道等等；在音乐频道里，细分出经典音乐频道、流行音乐频道、摇滚音乐频道、蓝调及说唱音乐频道、MTV频道等等；在购物频道里，又细分为时装频道、珠宝频道、汽车频道、房地产频道、折价频道、最佳直销频道，等等。

欧美发达国家电视业的经验告诉我们，伴随数字技术等高科技手段的运用，一方面是电视频道资源的海量增加，另一方面是内容产业越来越处于重要地位，电视频道、栏目和节目越来越需要具有可看性和必看性，也就是需要具有观赏性和独特性。打个比方，假如我们将电视频道比作高速

[1] 彭吉象主编：《机遇与挑战——电视专业化频道的营销策略》，中国广播电视出版社2006年版，第11页。

[2] 彭吉象主编：《机遇与挑战——电视专业化频道的营销策略》，参见第一章。

公路，而将电视节目比作在高速公路上行驶的汽车，那么，在数字技术条件下，高速公路已经四通八达，许许多多频道已经形成了一张大网，缺的是在这些高速公路上飞驶的汽车，尤其是质量很高的好车，也就是具有可看性和必看性、观赏性和独特性的优秀电视栏目与节目。显然，频道专业化可以说是世界电视业发展的必然趋势，伴随着频道数量的不断增加和专业化频道的急剧发展，数字付费电视的内容产业必须实现真正意义上的分众化与小众化。

第二，收视质量大大提高。同传统模拟电视相比较，数字电视从节目的制作与编辑，到信号的发射与传输，再到受众的接收与观赏，全过程和全系统都是采用数字技术处理，从而具有更清晰的图像与高保真的声音，完全可以同电影的画面与声音相比拟。

世界上数字电视的研究从20世纪40年代末期已经开始，但是，直到80年代以后才取得了实质性的突破，90年代则取得了长足的发展。数字电视与高清晰度电视（HDTV）作为数字信息技术革命的产物，由于采用数字技术来处理、传输、接收、显示图像和声音，因此其工作过程及技术原理完全不同于传统的模拟电视，可以称得上是翻天覆地的巨大变化。同传统模拟电视相比，数字电视在性能上更加优越：一方面，数字电视具有更清晰的图像，因为它的抗干扰能力强，在传输过程中不会受到其他信号的干扰，所以在接收端甚至有望达到演播室的清晰水平；另一方面，数字电视又具有高保真的声音，通过采用数字图像压缩技术与数字音频技术，大幅度提高了音质，创造出逼真的音响效果，而且可以支持多声道加超重低音声道的环绕立体声家庭影院效果，使得人们在家庭中观看电视时可以享受到如同坐在电影院时的高保真声音与高清晰画面。

第三，彻底改变收视习惯。在传统模拟电视时代，人们必须早早地坐在电视机前，等待自己喜爱的电视节目按时播放，稍微晚了点就会看不到电视剧的开头或者综艺晚会的开场节目。不少北京人还记得1990年播出电视剧《渴望》时，到了晚上北京城里几乎找不到出租车，因为当时大多数

家庭还没有录像机，为了按时收看这部电视剧，出租车司机们只好早早收车回家，等着观看这部50集电视连续剧。今天，数字技术的发展使得电视观众在时间上有了彻底的自由。数字电视机具有强大的功能，可以把数量巨大的电视节目储存起来，观众可以随心所欲地随时收看，可以在任何时间收看已经播出的任何电视节目，如有兴趣还可以反复收看或分段收看。数字电视机同时具有录像机或DVD光碟机的功能，彻底改变了传统电视受众必须同步观看电视节目的习惯，将电视的主动权真正交到了电视观众手里。

与此同时，数字电视也使得观众真正具有参与权和主动权，或者换句话讲，数字电视可以真正实现互动功能。在模拟电视条件下，传统电视节目的制作者和主持人也在拼命争取场外观众的互动，包括动员观众用打电话、发手机短信等方式来参与，但是，传统电视的这种互动其实并不是真正意义上的互动。只有数字电视才彻底改变了传统电视媒体单向传播的特点，真正实现了双向互动的功能，使受众真正具有越来越多的主动权。在数字技术条件下，观众不仅可以自己点播电视节目，使电视真正成为自己的家庭影院，而且可以通过视频在线同节目主持人交流，直接参与到晚会现场和谈话节目中。甚至在节目制作过程中，观众也可以参与进去，对节目的构思与创作提出自己的看法和建议。通过电视的视频点播（VOD）功能，观众可以点播自己需要的影视节目，服务中心则将节目传送到用户的电视接收器或者机顶盒里，供用户观看。而VOD的高级形式，不仅可以提供视频信息，还可以提供文字、数据、声音、图像等多媒体综合信息，形成一种全交互式电视系统，在数字技术的基础上，将计算机技术、电视技术、电信技术等三种技术融合起来，真正实现电脑、电视、电话的"三电合一"。如果再加上家庭影院的电影，那就成为"四电合一"。

第四，服务功能大大增加。如前所述，数字技术使得传统上互不相干的电视、电话、电脑整合为一，它们可以共用一个接收终端，也就是挂在家庭客厅墙壁上的一个屏幕。这个屏幕非常薄，甚至可以折叠起来，就像

电影银幕幕布一样。我们既可以用它来观赏电视（具有高清晰度的影像和高保真的声音），也可以将它当做电脑屏幕来使用（具有一切计算机所具有的功能，因为它就是一台家庭计算机的显示器）；与此同时，我们还可以用它来打可视电话（可以双向传输语言和图像，你可以通过这个屏幕同远在外地甚至远在外国的亲戚朋友交流谈心）。显然，我们已经不能再把这个屏幕看成传统电视的荧屏，因为它已经具有计算机、电视和通信这三种功能。我们只能把它叫做家庭接收器或接收终端，因为这个接收器兼具电视、电脑、电话"三电合一"的功能。甚至在不久的将来，通过付费也可以将空中数字电影信号下载解码，直接在自己家庭的屏幕上播放，坐在家里就可以观赏到最新的电影。从这个意义上讲，这个屏幕接收器实际上具有电视、电影、电脑、电话"四电合一"的功能。

与此同时，先进的数字技术还使得人们能够从传统的"看电视"，发展到今后的"用电视"。这就是说，数字电视除了传统的收看、收听功能外，还增加了许多新的服务和功能。随着数字技术的发展和数字电视的普及，电视购物、远程教学、远程医疗、电视游戏、电视动漫制作，以及通过电视购买车票、询问天气等许多新的功能都被开发出来。例如英国天空广播公司的QVC购物频道，就是Quality、Value和Convenience的缩写，意思是通过这个购物频道，可以方便快捷地买到质量上乘的商品，包括食物、化妆品、服装、珠宝首饰及电子产品等。而英国天空广播公司的众多生活服务频道中，既有专门教用户做饭的美食频道，也有教用户如何管理、耕耘自家庭园的园艺频道。此外，数字技术也使得真正意义上的远程教学和远程医疗成为可能，今后远在大西南四川的学生，可以在当地通过数字技术听到北大、清华教授在课堂上的现场讲授，甚至可以通过家庭接收终端同教授们面对面地交流，提出问题并当场得到回答。而远在大西北甘肃的病人，可以同北京著名医院的专家通过数字技术双向交流，远隔千里诊治疑难病症。

第五，新兴媒体相继出现。特别需要指出的是，数字技术的广泛运用

和不断发展，不仅对传统的广播、电视、电影等大众传播媒体进行了彻底的更新换代，而且产生出一些前所未有的新兴媒体，例如IPTV、手机电视，以及飞机上、汽车上、火车上、轮船上的移动电视等等，极大地扩充了数字电视的范围。还应当指出的是，这种趋势正有增无减，相信随着科技的进步和时代的发展，还会有更多新媒体不断涌现。

从一定意义上讲，数字技术促进了电视业、电影业、电信业与计算机业之间的融合，在全部数字化之后，电视、电影、电话、电脑"四电合一"已经完全没有任何技术障碍，它们都可以用同样的符号"0"和"1"来完成。正如未来学家尼葛洛庞帝在《数字化生存》一书中所言："理解未来电视的关键，是不再把电视当电视看待。从比特的角度来思考电视才能给它带来大量收益。"[1] 作为网络电视，不管是利用有线电视网络的广播式IPTV，还是利用电信网络的网络式IPTV，实际上都已经突破了原有的产业局限，将传统的电视、广播、电影等传媒业与网络、通讯整合起来，形成一个高度综合的终端平台。在这个数字技术的终端平台上，可以从事娱乐、资讯、商务、教育、通讯、服务等多项功能。这种变化将会给当代人类社会生活带来极其巨大而深远的影响。IPTV的迅猛发展，甚至使得比尔·盖茨于2007年1月27日在瑞士达沃斯世界经济论坛年会上讲话时谈到，互联网"将在今后5年内彻底变革传统电视产业"。其实，从一定意义上讲，今后的数字电视已经不再是传统意义上的电视，而是一个多功能、多用途的数字技术接收终端。

如前所述，数字电视首先使受众获得了时间上的自由，彻底改变了电视观众原来只能按照电视台播放节目的时间表同步观看的传统。在数字技术条件下，受众可以在任意时间随心所欲地收看到电视台已经播出过的任何节目。与此同时，数字技术带来的移动电视和手机电视的飞速发展，又使得广大受众获得了空间上的自由。电视观众再也不必像从前那样需要

[1] [美]尼古拉斯·尼葛洛庞帝：《数字化生存》，海南出版社1996年版，第63页。

坐在客厅或卧室观看电视了，无论在自驾汽车还是公共汽车上，在火车车厢或飞机客舱内，甚至在辽阔的大海边、茫茫的草原上，以及静寂的田野里，抑或繁华的街道上，手机电视都将为你提供多种多样的电视节目。在数字技术条件下，传播渠道多元化和接收终端多样化，使广大受众真正获得了时间上和空间上的自由，使得传统意义上的大众传播媒介从点对面的传播改变为点对点的传播，为受众提供更加个性化和人性化的服务。这种点对点的人性化传播，或许才是加拿大传播学家麦克卢汉提出的"地球村"这一著名概念的真正含义。

数字技术与电影艺术

从一定意义上讲，数字技术的出现完全颠覆了传统电影的制作方式与美学观念，为世界电影开辟了一个新纪元。数字技术使世界电影面临着巨大的机遇与严重的挑战。"机遇"在于电影获得了前所未有的表现能力，可以随意创造世界上已有的甚至没有的各种影像，具有此前从未有过的巨大表现力和视听冲击力。"挑战"在于数字技术的出现使传统的电影观念与电影美学陷入落伍与过时的尴尬境地，甚至使得一些老电影人张皇失措、无所适从，也给电影院校的人才培养提出了崭新的课题。有的理论家甚至预言，在21世纪，数字技术将使电影进入后电影时代。

从1895年电影诞生算起，百年世界电影史上的三次重大变革，都与科学技术的发展有着直接的联系。或者换句话说，正是由于科学技术的发展，才促成了电影艺术的重大变革。世界电影史上第一次大变革是电影从无声到有声，1927年美国摄制并公映的第一部有声片《爵士歌王》，标志着电影史上一个新时代的开始，使得电影真正成为视听综合艺术，也促成了好莱坞戏剧化电影美学的诞生。世界电影史上第二次大变革是电影从黑白到彩色，1935年世界上第一部彩色电影《浮华世界》在美国诞生，色彩造

型成为电影艺术又一个强有力的表现手段,使得银幕上的世界同现实生活中的世界一样多姿多彩、五彩缤纷,大大增强了电影的艺术表现力。世界电影史上的第三次大变革,如果从美国导演乔治·卢卡斯1977年首先将数字技术和计算机技术制作的特技效果成功运用到《星球大战》中算起,这场影响深远的重大变革目前正在进行之中,它的巨大作用和深远影响远远超过了前两次变革,将会给电影艺术带来翻天覆地的变化,也促成了电影和电视的融合,使得这两门姊妹艺术真正成为建立在数字技术基础上的影视艺术。尤其是20世纪90年代以来,电影大踏步地进入了数字技术时代,现代高科技以极其逼真的技术手段和虚拟现实的表现手法,极大地增强了电影艺术的魅力。从一定意义上讲,好莱坞电影之所以能在全球各地吸引千千万万的观众,同这些大片采用大量现代高科技手段、形成令人眼花缭乱的视觉冲击力是分不开的。例如,《侏罗纪公园》里栩栩如生、健步飞跑的巨大恐龙,《真实的谎言》中庞大的战斗机在一座座摩天大楼之间横冲直撞,《泰坦尼克号》中巨大的游轮倾覆在大海中,众多乘客在冰冷的海水中挣扎求生,无不归功于数字技术。特别是2004年获得奥斯卡11项大奖的《指环王:王者归来》,更是用现代科技和数字技术创造出令人震惊的视觉奇观。正如著名电影导演卡梅隆在1995年为《数字化电影制片》一书所写的"前言"中讲道:"视觉娱乐影像制作的艺术和技术正在发生着一场革命。这场革命给我们制作电影和制作其他视觉媒体节目的方式带来了如此深刻的变化,以至于我们只能用出现了一场数字化文艺复兴运动来描述它。……整个数字领域都是电影制作人员和讲故事者学习的课堂,他们结业的时候就会明白:只有想不到,没有做不到。"[1]

从更深刻的意义上讲,电脑技术和数字技术的运用甚至可以说是保住了电影工业。早在20世纪下半叶,由于电视业和录像业的迅猛发展,造成电影票房急剧下降,许多人宁可选择坐在家里看电视或看录像,而不去影

[1] [美]奥汉年、菲利浦斯:《数字化电影制片》,中国电影出版社1998年版,第22页。

院看电影。因此，当时甚至有人惊呼：电视取代了电影，电影艺术将面临消亡。正是在电影工业最困难的时候，高科技大量运用于电影制作，使好莱坞电影重获新生、如虎添翼。1977年美国出品的《星球大战》被普遍认为首先将电脑技术和数字技术成功地运用到影片的特技效果领域。著名导演乔治·卢卡斯不仅创造了"星球大战"的神话，相继拍出了一系列此类题材的大片，他的突出贡献更在于大力提倡将数字技术和电脑技术运用到大片制作中，采用高投入、高成本、高科技拍摄电影，以期获得高票房和高回报。特别需要指出的是，这些大片令人目眩的视觉奇观和震耳欲聋的音响效果，必须在电影院才能感受到，坐在家里看录像带或光盘是无论如何也感受不到如此令人震惊的视听效果的。于是，大批观众又被重新吸引回电影院，享受高科技制作的电影大餐。为此，卢卡斯导演还专门成立了光魔电影工业公司（ILM），大量采用电脑三维技术和特技效果制作出一系列享誉全球的影片，包括1993年在世界电影史上第一次成功运用数字技术创造完成的《侏罗纪公园》，该片由斯皮尔伯格担任导演，但特技效果仍然是由光魔电影工业公司承担。此外，该公司还承担了《绿巨人》《龙卷风》《拯救大兵瑞恩》，以及《星球大战前传Ⅱ》和《星球大战前传Ⅲ》等诸多影片的特技效果。应当说，在世界电影史上，乔治·卢卡斯不仅作为一位著名导演而享有盛誉，更重要的是他大力倡导数字技术与虚拟现实技术，大力倡导科学技术与电影艺术的结合，为世界电影带来了新的活力，开辟了崭新的领域。

数字技术对电影艺术的巨大影响，既涉及技术层面，也涉及艺术层面；既涉及制作发行，也涉及特技效果；既涉及电影本体，也涉及虚拟现实；既涉及电影创作，也涉及电影美学。从总体上而言，数字技术给电影艺术带来的巨大变化大致可分为以下几个方面：

第一，数字技术改变了电影的制作发行。传统电影是用摄影机拍摄真实景物的胶片电影。而在数字技术条件下，既有利用数字特技镜头拍摄的胶片电影，更有采用数字高清摄影机和计算机制作、通过数字电影放映机

播放的全数字电影。从某种意义上讲，数字技术彻底颠覆了传统电影的制作方式、发行方式和放映方式。

首先，在数字技术条件下，影像的拍摄可以采用数字高清摄影机，再将取得的影像在计算机平台上进行数字化处理，包括图像的调色、图像的修复、图像的变形、特技合成、非线性编辑等等。这种数字化处理的制作方法，使得计算机平台成为数字技术环境下的电影制作不可或缺的中间环节。显然，数字技术彻底改变了传统电影的制作方式，传统电影用胶片拍摄，后期还需洗印加工的时代已经一去不复返了。数字摄影机不但可以产生高清晰度的图像，而且可以提供高保真的声音，创作者还可以利用数字技术和数据库的软件来准确完成特技的拍摄。后期制作上，数字技术更是无所不能，画面的非线性编辑具有很大的自由度，甚至可以随时利用相关软件和数据库里的画面、声音资料，对拍摄图像进行修改、补充和加工。

其次，数字技术条件下影像的拍摄完全突破了传统电影制作的局限。传统电影制作需要花费大量人力、财力和物力搭建摄影棚，或者需要整个摄制组费时费力地移师到外景地去实景拍摄，现在运用蓝屏拍摄与数字合成，完全可以解决上述摄影问题。数字技术条件下，只需要演员在蓝色背景幕布前进行表演并拍摄下来，然后采用抠像技术将拍摄的人物从蓝屏背景中分离出来，再同计算机制作的场景进行合成，就完全可以逼真地再现各种自然景观和历史场景。过去传统电影表现战争场面或历史场景，常常需要在摄影棚或现场搭景，不仅造价昂贵、费时费力，而且效果未必真实。数字技术使电影艺术完全可以得心应手地真实再现战争场面和历史场景，如好莱坞大片《拯救大兵瑞恩》，利用数字技术真实再现了诺曼底战役的残酷战争场面，国产大片《集结号》同样运用数字技术，创造出中国电影史上战争题材电影从未有过的惊心动魄的画面和场景。

最后，数字技术更是完全颠覆了传统电影发行与放映的模式，创造出更加方便快捷的高科技发行放映模式。传统电影的发行放映十分复杂，要将胶片制成拷贝，放在铁制片盒内，通过汽车、火车、飞机等运输工具运

往国内各省市和国外城市，再由电影院通过放映机放映给观众看。正因为如此，过去电影被称作"装在铁盒子里的文化大使"。而数字技术的运用，使得电影的发行与放映大大减少了繁复的劳动工序和昂贵的运输成本，再没有繁重的胶片和片箱，只需要通过网络或卫星就可以传输。尤其是由于采用数字技术，可以保证发行与放映过程不出现任何损耗，不会出现亮度和色彩的衰退，更不会有原来电影胶片中常有的划痕和脏点等问题，更不会因年代久远造成胶片影像的损坏。数字影像可以在硬盘中长久保存。

第二，数字技术创造出电影的虚拟影像。数字技术影像神奇的地方，就在于它能够创造出看似逼真的虚拟影像。这些用数字技术和计算机生成的人物、动物和场景栩栩如生，让人难辨真假。尤其是VR（Virtual Reality）技术的出现，更是为影视艺术创造了无限广阔的想象空间。所谓VR技术，中文译成"虚拟现实"或"仿真境界"，"它是一种可以创建和体验虚拟世界的计算机系统。它是由计算机生成的，通过视、听、触觉等作用于使用者，使之产生身临其境的交互式视景的仿真"[1]。VR技术的出现，不但为当前电影大片的制作提供了有力的高科技支持，而且也为未来诞生新的互动艺术样式和互动娱乐方式奠定了科技基础。当然，目前除了少量带有实验性的动感影片之外，VR技术在电影中的运用主要还是集中在视听感官上，用来创造影片中具有视听冲击力的虚拟影像。

20世纪90年代以来，电脑成像技术与数字影像合成技术发展迅速，打破了真实和虚构的界限，将真实影像与虚拟影像结合起来，真正做到了"以假乱真"和"真假难分"，创造出一个全新意义上的超真实世界。例如1993年斯皮尔伯格的《侏罗纪公园》，正是运用数字技术复活了史前的庞然大物恐龙，再将它们同男女演员的影像放到一起，也就是把用电影摄影机实拍出来的真实影像和用计算机三维动画创造出来的虚拟影像混合在一

[1] 张文俊编著：《当代传媒新技术》，复旦大学出版社1998年版，第221页。

幅画面之中，创造出逼真的全新世界。于是，观众看到银幕上，几位科研人员在拼命奔跑，而其身后尾随着一群追赶他们的巨大恐龙，天上还有早已灭绝了几千万年的始祖鸟在飞翔。毫无疑问，这种场面是震撼人心的。1997年，耗资2亿多美元的超级大片《泰坦尼克号》，最终在全球获得了18.36亿美元的票房，以及数量可观的其他收入，影片的商业成功很大程度上也应当归功于数字技术。导演卡梅隆曾经讲过，在这场"数字化文艺复兴运动中"，电影制作正在发生着一场革命，他认为现在"只有想不到，没有做不到"。于是，卡梅隆基本上按照原船大小建造了一艘泰坦尼克号的模型，与此同时又制造了许多大大小小的模型以满足不同的拍摄需要。但是，卡梅隆的成功更依赖于这部影片中数量高达500多个的计算机生成的镜头，特别是泰坦尼克号沉没时的场景，给全世界观众留下了极其难忘的印象。这部影片中，还有不少令人难忘的镜头，同样也是通过数字影像合成技术来完成的。例如，泰坦尼克号即将起锚驶向大海时，观众仿佛通过航拍从空中看到了这艘海上巨无霸的全貌：四个巨大的烟囱，甲板上拥挤的乘客，甲板顶端刚刚相识的男女主人公。接着，这艘巨轮远远驶去，消失在大海深处。其实这些令人震惊的场景都是真实影像和虚拟影像结合的产物。《泰坦尼克号》不但取得了商业票房的巨大成功，还一举拿下了奥斯卡最佳影片、最佳导演在内的11项大奖。显然，随着数字技术在电影领域的全方位推进，当代电影正在发生着前所未有的巨大变化，而且我们必须认识到，这种变化还在继续进行，未来的发展可能会超出我们的想象。

第三，数字技术带来影视艺术的融合与普及。数字技术给影视艺术带来的巨大变革是多方位和多领域的。除了影片的制作外，数字技术对影片的传播方式、发行渠道、接受方式，乃至影视美学观念也产生了巨大的影响。数字技术和计算机技术已经完全推翻了传统电影采用笨重的摄影机拍摄、采用装在铁盒子里的胶片传播、采用笨重的放映机放映的模式，转变成轻便灵活的数字拍摄和数字放映，使得电影与电视合流的趋势更加明显。过去电影用胶片拍摄、电视用录像带拍摄的历史将一去不复返，数

字技术将使电影和电视更加难以区分。尤其需要指出的是，数码摄像机（DV）近年来发展迅速，以其价格便宜、操作简便、携带方便等优势，在广大人民群众中迅速普及。人们普遍采用DV来拍摄家庭录像带，甚至拍摄纪录片和故事片。可以预见，随着广大人民群众生活水平的不断提高，今后十年内，DV会更加普及，越来越多的老百姓会拿起DV拍摄自己身边的普通人和普通事，运用DV来"讲述老百姓自己的故事"。如同卡拉OK在广大人民群众中极大地普及了音乐文化一样，DV也必将会在广大人民群众中普及影视文化。人们不但要"看电影"，而且要拿着机器自己"拍电影"。此外，目前我国高等院校普遍将DV用于教学实践活动，也是数字技术为高校影视教育带来的便利之一，突破了过去使用胶片和磁带拍摄的各种局限，使得现在的影视摄影、摄像更加方便。从这个意义上讲，DV对于影视艺术的普及，就像卡拉OK对于歌唱艺术的普及一样，使高雅艺术为普通百姓所掌握，对影视艺术的普及和发展具有巨大的意义和作用。

与此同时，在数字技术条件下，作为姊妹艺术的电影艺术和电视艺术更加难以区分。在这场高科技革命中，电影和电视实际上越来越趋向于融合，影视一体化的进程正在不断加速。美国斯坦福大学的亨利·布雷切斯教授认为，由于现代科学技术迅猛发展，大众传媒技术越来越靠拢并呈现趋同现象，尤其是电影和电视趋于融合的趋势日益明显。亨利·布雷切斯教授指出："当我们比较电影和电视之间的区别时，单纯从技术角度考虑是不对的，虽然历史上电影以摄影机械技术为基础，电视则以电子技术为基础，但电影和电视的演进是趋向合一的。所谓的'数字革命'将使电影、电视技术上的区别变得无关紧要。"[1]

[1] [美]亨利·布雷切斯：《为电视制作电影：电视趋融最佳案例》，载黄式宪主编：《电影电视走向21世纪》，中国电影出版社1997年版，第118页。

数字技术时代的多媒体视像文化

回首20世纪，我们不难发现，电影和电视共同组成了一种影视文化，对人类社会生活的方方面面产生了巨大而深远的影响。电影和电视作为一种纪录、保存、普及、传播人类文明的传播媒介和传播手段，其巨大作用甚至可以同人类文明史上的文字创造、印刷术等重大发明相媲美。在人类还没有发明影视这种现代化大众传播媒介之前，人类文明的成果主要是通过书籍、报纸、刊物等印刷品，乃至某些造型艺术如绘画、雕塑等来记录、保存、传播和交流的。例如，对于中外古代历史上的一些著名人物，我们只能通过文字和绘画作品，来想象他们的言行举止、音容笑貌。而对于20世纪的中外著名人物，我们却可以通过电影和电视将他们的影像真实完整地记录下来，世世代代流传下去。与此同时，电影、广播和电视以及方兴未艾的网络，也是当今世界上具有群众性、最富有影响力的大众传播媒介。当代社会中，大众文化正是通过大众传播媒介得以传达和表现的。从这种意义上讲，影视文化的产生可以说是人类文化史上自从语言、文字、印刷术产生以来，在文化的积累和传播上的一次划时代的革命。"传播给人类社会带来了重大影响。广播、电视等电子媒体使传播活动发生了根本性的变化。纵观古今中外的历史，我们可以看到，从人际传播到大众传播，传播者都在试图把预期的社会功能予以充分发挥，传播在社会生活中举足轻重的地位日益显著。"[1]尤其是人类大众传播媒介在20世纪从以印刷媒介（报纸、杂志、书籍）为主，发展到以声像媒介（广播、电影、电视、计算机）为主，可以说是人类传播史上一个具有里程碑意义的巨大变化。人类传播文化不再单纯依靠文字，而是主要依靠声音和图像来记录、保存和传播文化成果，已经对人类社会生活产生了极其重要和深远的影响。

20世纪末和21世纪初，计算机技术和数字技术的迅速发展，更是标志

[1] 胡正荣：《传播学总论》，北京广播学院出版社1997年版，第152页。

着人类进入了一个崭新的时代——信息时代。信息高速公路和国际互联网已经使人类的传播方式发生了根本性的变革，从单向性的传播方式发展到双向性的传播方式，标志着人类传播史上一个新时代的来临。"在以往的历史中，从印刷到电影再到电视的新媒体演进过程是比较缓慢的。近年来技术变革极大地加速了演化的过程。这一推动力就是数字技术。数字技术使模拟文本、声音、图像转化为数字信息并以一套共用的传送系统传输成为可能。这也是媒体集中过程背后的内涵——电信、广播电视和电脑产业的融合（或者如乔治·吉尔德所言，电信和广播产业崩溃于电脑产业）。"[1]

需要强调指出的是，随着人类社会从工业时代进入信息时代，随着计算机技术和数字技术的飞速发展，21世纪的人类社会正在形成一种多媒体视像文化，其主要特征就是通过数字技术将声音、图像、文字压缩汇集在一起。"在信息社会的高级阶段，信息的主流将是视像信息，或者说信息文明的一个重要表征便是视像文化的发达充溢。"[2] "同时，一切信息——图像（包括非电子类）、图文（图表和文字）、声音（包括语言）——全被纳入了电子图像系统。信息社会高级阶段的另一主要特征便是电视、电脑、电信一体化，构成统一的电子信息网，即信息高速公路。"[3] 建立在数字技术基础上的多媒体视像文化，标志着人类文化史上第一次出现了将声音、图像、文字整合到一起的大众传媒，它不仅是对原来的印刷媒介和电子媒介的突破，而且对人类社会和人类文化也将产生深刻的影响。在一定意义上讲，数字技术产生的多媒体视像文化，在人类文化史和人类传播史上是一种螺旋式的上升，或者称之为否定之否定的高级形态，它超越了抽象的文字和直观的图像，将人类的视觉功能与听觉功能综合起来，将人类的抽象思维和形象思维综合起来，将技术与艺术、科技与文化综合起来。数字技术形成的多媒

[1] 考林·霍斯金斯等：《全球电视和电影之产业经济学影响》，新华出版社2004年版，第186页。

[2] 黄式宪主编：《电影电视走向21世纪》，中国电影出版社1997年版，第180页。

[3] 黄式宪主编：《电影电视走向21世纪》，第181页。

体视像文化,将在21世纪对人类的生产、生活、文化、教育、娱乐、信息等诸多方面,产生长久而深远的影响。从深层文化意义上来考察,建立在现代电子媒介和网络传播媒介基础上的多媒体视像文化,以快捷直观、通俗易懂的方式,将人类原本拥有的语言、文字、印刷、影视等各种媒介结合起来,必然会极大地产生信息普及化的作用,使此前只有少数社会上层人士和知识精英才能够了解的信息,在极大程度上为全体社会成员所共享。传播媒介走向大众的过程必然会伴随着社会更趋民主化的历史进程,将对人类社会的观念形态、生活方式、思维习惯,甚至文化教育方式、审美娱乐方式等方面产生巨大的冲击和影响。加拿大著名传播学家麦克卢汉曾经对人类传播进行过独到的研究,他在20世纪60年代出版的一系列著作中,包括《理解媒介:人的延伸》(1964)和《媒介即讯息》(1967)等,提出了许多独特的见解。麦克卢汉提出"媒介是人的延伸"的观点,认为人类之所以发明创造如此多样的媒介,归根结底是为了延伸人的视觉和听觉功能。他也最早提出了"地球村"的概念,认为人类传播史可以分为三个时期:人类社会早期属于口头传播时代,人们的交流只能面对面进行,属于部落化阶段;印刷媒介出现后,人类用印刷的文字(书籍、报刊)进行传播,脱离群体的个体也同样可以进行社会交流,属于个体化传播阶段;电视、卫星及其他传播媒介出现后,大大缩短了空间的距离,使得人类又重新接近,整个地球仿佛变成了一个村庄,属于"地球村"时代。显然,计算机技术和数字技术完全可以使地球两端的人通过屏幕面对面地谈话交流。麦克卢汉还提出了"媒介即讯息"的著名观点,认为每一种媒介发出的信息都代表着规模、速度,或者是类型的变化,并且会影响到人类的社会生活。"在麦克卢汉看来,每一种新媒介一旦出现,无论它传递的具体内容如何,这种媒介的形式本身就会给人类社会带来某种信息,并引起社会的某种变革。从这个意义上谈,媒介本身就代表着某种时代的信息,媒介就是信息。"[1] 如果借用麦克卢汉的这种观点,

[1] 张国良主编:《传播学原理》,复旦大学出版社1995年版,第127页。

我们不难发现，数字技术形成的21世纪多媒体视像文化，本身就代表着信息社会的时代信息，或者换句话说，它就是信息社会的产物。虽然麦克卢汉提出了许多精辟独到的观点，但是，科学技术的进步和数字技术的发展速度实在是太快了，以至于麦克卢汉这位国际传播学权威的某些观点在今天也已经变得过时。例如，麦克卢汉曾经将媒介区分为"热媒介"和"冷媒介"。他认为所谓"热媒介"就是具有"高清晰度"和"低参与度"的媒介，如电影、广播等；"冷媒介"则相反，具有"高参与度"和"低清晰度"，如电视、电话等。然而，数字技术的出现，彻底颠覆了麦克卢汉关于"冷媒介""热媒介"的区分。如前所述，数字技术使电影、电视、电脑、电话融合到一起，将声音、图像、文字、符号整合到一起，吸收了"热媒介"和"冷媒介"各自不同的优势，既有"高清晰度"，又有"高参与度"，充分体现出数字技术条件下多媒体视像文化的无穷魅力。

　　北京大学的同学们经常问到一个问题："如果说继音乐、舞蹈、戏剧、绘画、雕塑、建筑之后，电影是第七艺术，电视是第八艺术的话，人类现在有没有第九艺术？目前的计算机艺术算不算是人类的第九艺术？"我的回答是否定的，至少目前还没有出现第九艺术。至少在当前，计算机艺术还不能算作人类的第九艺术，因为它还没有形成自己独特的艺术语言和表现手段，人们仍然是通过计算机观看影视作品或欣赏音乐作品，表明计算机目前还只是一种传播工具。它可以传播影视、音乐、舞蹈、戏剧等各类艺术，但是它自己至少在目前还没有真正成为一门独特的艺术。当然，随着数字技术的飞速发展，情况正在发生着变化。特别是计算机技术与数字技术，以及虚拟现实技术，不但已经广泛应用于飞行员、驾驶员等的培训活动中，而且开始应用到影视业、游戏业、动漫业，以及家庭娱乐活动等许多领域。"虚拟现实"（VR）这种由数字特技和计算机生成的系统，可以令使用者在视觉、听觉、触觉等多方面产生一种身临其境的幻真感觉。"虚拟现实技术将对整个多媒体和计算机领域的发展与应用产生不可估量的作用，是下一代多媒体的发展方向。目前世界各国都投入大量的人力、物

力、财力研究虚拟现实技术。我国一些科研单位和高校也先后开展了虚拟现实技术的研究，在仿真技术、可视化技术、遥感技术及传感器技术上都取得了令人瞩目的成就。"[1] 与此同时，另一个值得重视的领域是"互动娱乐"，观众不再仅仅是看电影，而且可以自己参与影片的创作或改编。"90年代中期，另一个引人注目的发展更大地影响了传统的两小时线性叙事的电影制作，这就是所谓的'互动娱乐'。被制作出来的互动电影为观众（用户）提供了这样的可能性：从一个音像数据库选取素材，建立多种不同的电影叙事走向，事实上就是构造观众（用户）自己的故事。几种不同的剧作版本都被拍出来，全部储存进一个只读记忆光盘（CD-Rom）。用户从浏览光盘上的程序表开始，随时决定电影的下一场应该发生什么，电脑程序将展示所选择内容的素材。……最早的互动电影大约是1997年发生的《黯淡》（Darkening），该片由电脑游戏公司花费600万美金制作而成，并有电影明星出演。这样的产品被'出版'在只读记忆光盘上，在游戏终端上而不是电影院的银幕上播放观看，这也显示出互动娱乐为文化实践带来的全新变化。绝大多数互动娱乐产品都由电影、录像、传播和游戏业的风云人物联手制作，预示着这一新兴产品在艺术创造和商业收益上的可观潜力。"[2]

因此，我们显然可以乐观地预见到，随着数字技术的不断发展，人类在21世纪很可能会出现一种崭新的艺术，即"第九艺术"。未来这种崭新的艺术样式将会把电影、电视、电脑三维动画、动漫、计算机游戏和数码摄像机，以及虚拟现实技术和互动娱乐方法等通过数字技术整合起来，观众（用户）可以通过数字资料馆中大量的影像资料和自己运用数码摄像机（DV）拍摄的素材来进行创作。人类未来的"第九艺术"的最大特点，就是将会更加鲜明地体现科技与艺术的结合，将会更加突出观众的互动性和

[1] 张文俊编著：《当代传媒新技术》，复旦大学出版社1998年版，第231页。

[2] 游飞：《电影新技术与后电影时代》，载刘书亮主编《电影艺术与技术》，北京广播学院出版社2000年版，第395页。

参与性，更加强调观众的亲身参与。今后的观众不光要"看电影"，而且要自己"制造电影"。人类以前所有的艺术门类，包括音乐、舞蹈、戏剧、绘画、雕塑、建筑、电影和电视等，都有一个共同的特点，即创作者（艺术家）和欣赏者（观众和听众）是区分开来的，而未来的"第九艺术"则将会填平创作者和欣赏者之间的鸿沟。在未来的"第九艺术"中，人们既是创作者，又是欣赏者，在一种近乎游戏的状态中完成自己的作品。在自由自觉的游戏活动中，轻松愉快地完成艺术创造和艺术欣赏，将是未来人类"第九艺术"的一个鲜明特点。如果说美是人的本质力量的对象化，艺术体现出人的自由自觉的活动，那么，或许未来的"第九艺术"最能体现出这样的特点，真正达到"人人都是艺术家"的境界，真正体现出美的本质和艺术的本质。与此同时，未来的"第九艺术"也将在电影、电视、计算机的基础之上，进一步促进多媒体视像文化的发展，对人类的文化产生重大而深远的影响。

数字技术时代的虚拟美学

正如本书第一章和第二章所介绍的，一百年来影视美学经历了经典理论和现代理论两大阶段，出现了许多重要的电影美学理论和电影美学流派。但是，当数字技术时代来临之际，所有的这些电影美学理论都显得如此苍白无力，甚至已经变得过时，无法解释数字技术时代的电影现象。

毫无疑问，在众多世界电影美学流派中，对电影艺术创作实践影响最大的应当是蒙太奇美学流派和纪实美学流派。蒙太奇美学流派以爱森斯坦、普多夫金为代表，他们强调蒙太奇电影镜头组合可以产生比画面或镜头本身更丰富的含义，而这种含义的产生主要通过审美心理中的联想功能来完成。正因为蒙太奇的心理基础是联想，所以，蒙太奇的各种类型几乎都可以从联想的不同形式中找到心理根据。平行蒙太奇的心理根据是相似

联想，就是由一件事物引起和该事物在性质上或形态上相似的事物的联想，如普多夫金的著名影片《母亲》，将工人示威游行的镜头与春天河水解冻的镜头组接在一起，使观众产生相似联想。对比蒙太奇的心理根据则是对比联想，通过不同形象的对立或反衬来强化影片的心理冲击力，如影片《一江春水向东流》中，一方是张忠良和他的情妇在大后方花天酒地，另一方则是妻子素芳带着孩子在敌占区苦苦挣扎。显然，蒙太奇正是通过镜头与镜头、场面与场面的剪辑和组接，来形成完整的电影形象。不管怎么样，蒙太奇电影美学理论肯定镜头内容的真实性，肯定镜头影像的真实性，强调具有真实内容的两个镜头通过蒙太奇组接，可以产生新的第三种含义。正如爱森斯坦的名言："两个蒙太奇的并列，不是二数之和，而是二数之积。"显然，这里所讲的蒙太奇镜头是指电影摄影机拍摄出来的真实影像。以巴赞和克拉考尔为代表的纪实美学流派，则把电影的真实影像从镜头的真实扩大为整部影片的真实。比起蒙太奇流派注重镜头的真实，纪实美学流派更要求镜头、场景、段落，甚至整部影片的真实。巴赞的"影像本体论"强调摄影影像与客观现实中的被摄物同一，他批评蒙太奇电影理论的弊病在于将真实的空间劈成一堆碎片，也就是一组画面，然后再将这堆碎片（画面）组接起来，创造出原来并不具有的意义，违反了电影的空间真实。因此，巴赞大力推崇景深镜头和长镜头，认为它们可以保持电影完整的空间真实。克拉考尔更是把电影空间的真实性推向了极端，他甚至认为电影的基本特性无非就是照相本性和纪录功能，"电影按其本质说是照相的一次外延"，或者说电影无非就是活动的照相。应当承认，巴赞和克拉考尔的"影像本体论"对世界电影的理论和实践产生了巨大影响，长期以来被各国电影界奉为公认的经典理论和美学规范，甚至出现了《俄罗斯方舟》这样用一个长镜头贯穿全片的影片。我国的张艺谋也在纪实美学理论的影响下先后拍摄了《秋菊打官司》《一个都不能少》《我的父亲母亲》等一系列纪实性电影。

显而易见，如果说蒙太奇美学理论强调电影镜头的真实，那么，纪实

美学流派则更强调影片的整体真实，甚至把它提高到电影本体论的高度来加以强调。但是，在数字技术时代来临之际，蒙太奇美学理论和纪实美学理论都显得过时了，完全无法解释数字技术时代电影创作与制作上的巨大变革——可以通过计算机技术和虚拟现实技术，通过电脑成像技术与数字影像合成技术，创造出看起来十分逼真的虚拟影像。这些数字技术产生的虚拟影像，不但不是纪实美学强调的照相外延，而且也不是蒙太奇美学主张的建立在联想基础上的镜头组接。虚拟影像完全是一种建立在想象基础上的全新的影像体系，它带来的是一场以假乱真的电影美学革命性变化，一种"假作真时真亦假，无为有处还无"的境界（《红楼梦》第一回）。我们以一部国产老故事片《铁道游击队》中的精彩段落"老洪飞车搞机枪"为例，假如由一位传统蒙太奇电影美学流派的导演来拍摄，他需要将飞驰的火车、老洪从铁道边一跃而起，以及最后老洪成功飞上列车这几个镜头剪辑在一起，完成这个段落。如果由一位传统纪实美学流派的导演来拍摄这个段落，这位导演则需要启用替身演员，装扮成游击队长老洪的模样，将火车飞驰和演员飞车的情景在一个长镜头和景深镜头内完成，以体现飞车过程的真实性。但是，在数字技术条件下，以上这些美学主张和导演手法都被认为过时了。数字技术条件下的电影导演，只需要将飞速急驶的火车和老洪一跃而起的镜头分别拍摄后输入电脑，就完全可以毫不费力地在计算机里圆满完成"老洪飞车"的精彩段落，既不需要任何替身演员，而且影像显得更加真实自然，创造出一种"真实的非真实"。这样一来，纪实美学大师克拉考尔的名言："电影的本性是物质现实的复原"，显然已经落伍和过时了。在数字技术条件下，电影不但可以纪录现实，而且可以创造现实；电影不但可以复原现实，而且可以虚拟现实。从这个意义上讲，我们似乎可以将数字技术时代的电影美学暂时命名为"虚拟美学"。

显然，21世纪数字技术条件下的电影虚拟美学，正是要创造出一种"真实的非真实"。这里所谓的"非真实"，是指影片中的人物、事物或景物的影像，并不是由摄影机拍摄出来的，而很可能是由计算机生成的或者

是由数字影像合成的。这里所谓的"真实"则至少有两层含义：一方面，这些影像在观众看来是真实的，它们在银幕上可以栩栩如生、以假乱真，如《阿甘正传》中阿甘与肯尼迪总统握手交谈；另一方面，这些影像的存在符合观众的心理真实，如《指环王》中七万魔兵大战的场景，虽然纯属想象的产物和创造的影像，但是因为符合人们的接受心理而得到观众的认可。正因为如此，数字技术时代的这种"真实的非真实"影像，或许正是电影虚拟美学的核心和关键。

数字技术使好莱坞如鱼得水、如虎添翼，相继拍摄出《指环王》（三部）、《哈利·波特》系列、《纳尼亚传奇》等一大批影片，这批影片与传统好莱坞的电影类型完全不同。过去好莱坞的类型片常常被划分为12种类型，但是这批数字技术时代的影片无法纳入任何一种传统类型片之中。它们实际上形成了一种崭新的好莱坞影片类型，我们可以将其称为"魔幻类型"，或者干脆叫做"魔幻片"。这些影片大量运用电脑成像技术与数字影像合成技术，创造出一种"真实的非真实"影像。这些银幕上的影像完全做到了以假乱真，使观众难辨真假，将观众带入一个全新的超真实世界。这批影片也创造出巨大的商业利益和票房价值，如《指环王》三部影片在全球取得了60多亿美元的巨额收入。应该说，好莱坞新出现的魔幻片类型也不同于过去的科幻片类型，两者的区别如果简单概括，就是科幻片的依据是现代科学技术，科幻片讲述的现象，随着科学的发展和技术的进步，人类今后有望实现，如科幻片《星球大战》中的宇宙飞船，不仅人类已在使用，而且在不断改进；而魔幻片则依据神话传说，魔幻片讲述的现象，无论科学技术如何发展也不可能实现，如《指环王》中的那枚魔戒，科学再发达也不可能使它具有如此魔力，又如哈利·波特运用魔法可以骑着扫帚飞起来，也是绝对不可能出现的情景。总而言之，数字技术的运用极大地拓展了人类想象的空间，为影视艺术开辟了更加广阔的天地。相信随着数字技术的发展，人们可以创造出更多新的电影类型或电影样式，甚至有可能创造出继电影艺术与电视艺术之后的"第九艺术"。

当然，辩证法告诉我们，宇宙间一切事物都是对立统一的。数字技术也不能例外。一方面，我们应当完全肯定数字技术给影视艺术带来了巨大的机遇与活力，另一方面，我们也必须清醒地认识到，高科技绝不是影视艺术无往不胜的法宝。影视艺术作为科学与艺术相结合的产物，科技与艺术犹如其双翼，缺一不可。影视艺术必须始终坚持"内容为王"，强调艺术的质量和意蕴，强调作品的文化内涵和人文精神。说到底，影视艺术作为人类的艺术创造物，必须体现人的理想、人的愿望、人的情感，体现人类对真善美的追求。特别是中国故事片和电视剧，还应当体现一种中国艺术精神。近年来，国产大片正是在这个方面走了一段弯路。当包括《卧虎藏龙》在内的一批好莱坞大片的成功经验传入国内后，我国电影界迅速掀起了一股大片热潮，相继拍摄了一批高科技、高成本、大制作的影片，如《英雄》《十面埋伏》《无极》《夜宴》《满城尽带黄金甲》等等，这批大片大量采用高科技手段，创造出令人眼花缭乱的视觉效果，具有强大的视听冲击力。但是，这些瑰丽壮观的画面并不能掩盖影片艺术意蕴的缺失，它们理所当然地受到了广大观众的批评。此后出现的《集结号》《梅兰芳》《赤壁》（上、下）等影片，吸取教训，改弦更张，不仅重视创造银幕影像，更加重视创造人物形象；不只重视影片的视听效果，更加重视影片的故事内涵；不只重视影片的科技含量，更加重视影片的艺术意蕴；不只拍摄武侠功夫片一种类型，而且开始了中国电影类型片创作道路的多种探索，为国产电影带来了新的曙光。

此外，数字技术时代的影视美学还必须面对另一个问题，就是不少学者称之为"后电影"时代的来临。所谓"后电影"，"它可以被理解为超越了现代电影之后的发展阶段。从电影文化学的角度来理解，它又代表一种文化现象，在后电影阶段，电影艺术在现代电影已有的基础上，其制作方式、制作的文化背景、主要技术形态和观看方法都发生了变化。后电影主要是由制作方式以及支撑这一制作方式的主要技术手段引发出观念的变化而诞生的……正是数字化技术的发展、网络功能的增强、电脑的更新换

代，改变了电影的技术系统和艺术系统，推动了后电影的生成和发展。"[1] 显然，所谓"后电影"现象，就是我们前面所讲的数字技术条件下电影、电视、电脑、电话"四电合一"的数字平台，也就是数字时代的多媒体视像文化。

如果从更加深刻的意义上来理解，以数字技术为代表的现代科学技术对当代影视艺术的影响是十分深远的。在漫长的人类文明进程中，科学技术与艺术的联姻有过三个辉煌时期。第一个辉煌时期，是古希腊时期，早在公元前6世纪，古希腊的毕达哥拉斯学派就提出了"黄金分割"理论，并且将这些科学理论运用到建筑、雕刻、绘画、音乐等各门艺术之中，体现出"美是和谐"的理想。第二个辉煌时期，是欧洲文艺复兴时期，当时的自然科学取得了极大的发展，与此同时，这个时期的一批大艺术家本身也是大科学家，如被称为"文艺复兴三杰"的达·芬奇、拉斐尔、米开朗琪罗等均是如此，他们在自然科学和艺术领域取得的巨大成就，对人类文化产生了重大而深远的影响。第三个辉煌时期，是自20世纪下半叶以来至当今的21世纪，现代科学技术正以前所未有的速度突飞猛进地发展，人类社会生活的方方面面无不受到科学技术的影响，特别是信息技术、生物技术、宇航技术、数字技术的迅猛发展，正在日新月异地改变着人类社会的面貌。

从一定意义上讲，现当代的科技革命和科技进步正在深刻地改变着人类的生产方式和生活方式，影响着人类社会和人类文化的发展。尤其是21世纪数字技术的飞速发展，不但对我们的电影、电视、电信、动漫、计算机、电子游戏等多个领域产生了巨大而深远的影响，而且还在酝酿产生崭新的艺术种类和艺术样式。完全可以讲，当代社会中，科学技术已经渗透到人类社会生活的方方面面。"需要特别指出的是，人类历史上这三次科学与艺术结合特别紧密的辉煌时期，同时也是人类文化史上的三个辉煌

[1] 周安华主编：《电影艺术理论》，中国广播电视出版社2005年版，第533页。

时期——古希腊时期、文艺复兴时期与当代社会，还是人类科学技术飞速发展的时期，更是人类艺术繁荣昌盛的时期。从这个角度来看，这三个辉煌时期的出现，就不是偶然的了，而是有着内在的必然规律，因为它们都是科学与艺术飞速发展的时期，也是人类物质文明与精神文明飞速发展的时期。"[1]

　　21世纪的人类社会已经进入了信息时代，这是人类历史上一个划时代的伟大转折。如同农业社会的标志是农耕技术，工业社会的标志是机械技术一样，信息社会的标志便是数字技术。从某种意义上讲，人类的21世纪将是一个崭新的数字时代。当代科学技术的迅猛发展将会给全世界、全人类带来十分巨大的变化。而这种变化，现在还只是刚刚开始，随着科技的发展和时代的进步，未来将会产生更加巨大且深刻的变化。

[1]　彭吉象：《艺术学概论》第三版，北京大学出版社2006年版，第79页。

当代数字技术与中国影视教育

数字化与产业化，是我国当前广电行业最关心的两个话题。应当说，在这两个问题上，挑战与机遇并存，变革与发展同在。纵观全球，世界各国都在大力发展数字技术与相关产业，并取得了很大的进展。据报道，从2008年至2014年，美国、英国、法国、澳大利亚、日本、韩国等都将陆续实现广播电视数字化。数字化会带来巨大的商机，21世纪被称为"信息产业时代"，而信息产业中最大的市场，就是数字电视。据预测，我国数字电视商机为3万亿。我们国家近年来在数字电视方面也十分重视，广电总局曾确定过中国广播影视"数字发展年"和"产业发展年"，就数字电视发展问题召开了多次相关会议，并进行布置，提出了"三步走"（有线数字、卫星直播数字、地面数字）、"四大平台"（数字电视产业链中的节目平台、传输平台、服务平台、监管平台）、"四个时期"（2003年全面启动有线数字电视，2005年开展卫星直播电视业务，并且开始试播地面数字电视，2008年全面推广地面数字电视，2015年全国停止模拟广播电视的播出），并且制订了从大城市到中小城市、从沿海城市到内地城市、从东部到西部、从城镇到农村的推广战略。应当承认，这个分步实施、逐步推进的总体规划是符合中国国情的。

数字技术会给中国传播业（包括电影、电视、网络等）带来极其巨大而深刻的变化，也会给我们中国高等院校的影视教育带来许多新的课题，为此我们必须有充分的思想准备，同时还应当尽早进行有关课题的研究。

仅就数字技术对中国电视业的影响而言,至少会带来以下三个方面的巨大变化:

第一,观众群体的变化。

数字技术会给电视受众带来巨大的变化。数字技术为电视提供了更加广阔的空间,从理论上讲,电视频道的数量已经能够大大增加,完全可以满足电视受众的不同需求。西方发达国家付费频道多达数百条,以此来满足电视受众的不同需求;与此同时,还考虑到受众的群落层次,即从人口统计学与社会学角度对电视受众进行细分。实际上,这种对电视受众市场进行科学细分的方法,在西方发达国家早已开始,并且成为电视专业化频道的定位依据。"人口统计学的发展,为电视台以受众市场为依据进行频道设置提供了坚实的基础。美国把居住的人群划分为62个生活方式不同的群体。这些群体又按受教育和富裕程度、家庭生活圈、城市化、民族和种族、流动性等五大范围共39个因素进行细分。新的人口统计方法使电视台的决策者们清楚地了解到:哪些群体对何种频道最感兴趣,哪些群体对何种信息的需求最为强烈,哪些群体是电视频道最有价值的消费者等等。这种对消费群体的科学划分,为电视频道市场专业化的设计和受众定位提供了客观依据。"[1] 与此同时,除了人口统计学与社会意义上的受众细分外,我们还可以借鉴市场学中关于市场细分的方法。"市场细分"这个概念是在20世纪50年代由美国经济学家温德尔·斯密提出来的,他所提出来的市场细分不是对产品进行分类,而是根据顾客的需求和欲望进行分类,根据消费者的不同需求将市场划分为不同消费者群体。这种市场细分主要考虑的因素包括:地理因素(城市、郊区、农村等)、人口因素(性别、年龄、职业、教育、种族、收入等)、心理因素(社会阶层、生活方式、宗教信仰、个性特色等)、行为因素(消费需求、消费规模、消费特色等)。可见,对于电视受众市场细分来讲,无论是人口统计学与社会学的方法,还是经济

[1] 罗琴:《我国电视频道改革述评》,载《电视研究》2002年第1期。

学上的市场细分方法，都可以为电视频道专业化的设置与定位、实施与运作，提供坚实可靠的科学依据。

第二，电视频道的变化。

从一定意义上讲，电视频道专业化可以说是世界电视业发展的必然趋势，是电视技术迅猛发展的必然要求，是电视受众市场巨大变化的必然结果，更是大众传播媒介激烈竞争的必然产物。从这个意义上讲，电视频道专业化具有十分深刻的媒介背景、技术背景、观众背景、市场背景和理论背景。从总体上讲，欧美发达国家的电视市场呈现出细分化、专业化、特色化、多元化的发展趋势，尤其是美国付费电视频道的专业化程度很高，专业频道被越分越细，受众群体被越分越细。特别是众多付费电视频道都是频道特色鲜明、目标受众明确，以自身专业化特色鲜明的节目吸引受众交费收看。此外，1990年由英国天空电视台（SKY）和英国卫星广播公司（BSB）合并组成的英国天空广播公司（BSkyB），付费收入已经超过了广告收入，截至2003年时播出节目多达406套，年收入32亿英镑（超过目前我们全国电视业广告总收入）。英国天空广播公司就是通过市场的细分，尤其是专业频道的细分，来为"分众化"与"小众化"的受众提供了他们感兴趣的节目内容，而这些节目内容在过去的免费公共频道中是看不到的，正是由于这些具有可看性和必看性的节目内容，才使得习惯了免费电视的受众自愿付费收看。"以电视产业非常发达的英国SKY电视台为例，根据它的TV解码表，我们可以挑出一些非常典型的收费频道。如娱乐频道里，又细分出音乐频道、电影频道、纪实频道、表演频道、赌博频道、流行频道、时装频道、成人信息频道。经济频道里，又细分出财经频道、股票频道、房地产频道、购物频道。体育频道里，又细分出足球频道、橄榄球频道、摔跤频道、拳击频道、高尔夫频道、棒球频道、篮球频道等。在其他的专业频道里，还细分有上帝频道、议会频道、国防频道等等。从我国受众的角度看，这种细分已经非常分众化，目标群体也非常集中了。但对英国人来讲，还远远不够。于是音乐频道里又细分出摇滚频道、古典频道、流行

频道、乡村频道、爵士频道；电影频道又细分出老片频道、新片频道、三级片频道，纪实频道里又细分出真实频道、探索频道、国家地理频道、历史频道，表演频道里又细分出戏剧频道、歌剧频道、舞剧频道；购物频道里又细分出时装频道、珠宝频道、家庭用品频道、汽车频道、科技产品频道；成人信息频道里又细分出声讯频道、视讯频道、广告频道等等。如此细化，不仅做到了分众化，而且小众化也很到位，收费的层次化目标很明确，内容上也涉及较深广的专业知识和实用信息，确确实实值得喜好各异的人为此而付出费用。"[1] 由此可见，发达国家电视业的经验告诉我们，在数字技术等高科技手段极大地丰富了我们电视频道资源的同时，也给电视产业的发展带来了崭新的挑战，内容产业越来越处于重要地位，数字付费电视的内容产业必须实现真正意义上的"分众化"与"小众化"。专业频道设置的依据，只能是真正意义上的市场细分。

第三，服务功能的变化。

从一定意义上讲，数字技术给人类生活带来了巨大变化和影响，现在仅仅是初露端倪、刚刚开始。其中的重大变化之一，就是数字技术使得电视功能从单纯意义上的"传播"，变成真正意义上的"服务"，使得观众从"看电视"到"用电视"。从英国天空广播公司的付费频道中，我们就可以看到，观众在使用电视时，不仅可以获取信息、娱乐休闲，而且还可以具有炒股、购物等多项功能，购物频道更是已经细分为时装频道、珠宝频道、家庭用品频道、汽车频道、科技产品频道等等。使电视观众在购物时更有选择性，通过电视购物更加方便。杭州的"华数传媒有限公司"（即原来的杭州数字电视有限公司）同样也为受众提供了多方面的服务，除了观看传统电视节目以外，还可以通过电视了解杭州的天气状况、交通状况，还可以享受购物、订票、炒股、游戏等多项服务，甚至还能通过电视找工作岗位、看病挂号等等。当然随着电视、电脑、电话（手机）"三电合一"

[1] 龙小洵、闫军才：《如何做好付费内容产业》，载《中国广播电视学刊》2004年第9期。

的推进，数字技术给人们日常生活带来的巨大变化现在才只是刚刚开始。

总而言之，数字技术给中国影视产业的发展带来了巨大的变化和发展空间，与此同时，也给我们高等院校影视教育带来了许多新的课题和新的领域。事实上，目前全国高校普遍采用DV用于教学实践活动，就是数字技术为高校影视教育带来的方便条件，突破了过去使用胶片和磁带时学生拍片实习时的各种局限，使得现在的影视摄影摄像更加方便。我经常打一个比方，就是DV对于影视艺术的普及，就像卡拉OK对于歌唱艺术的普及一样，使它真正进入了一个个普通家庭，对于影视艺术的普及具有巨大的作用和意义。当然，这还只是一个例子，数字技术给我们带来的影响将会更加深远，尤其是数字技术媒体在文化产业和创意产业中的地位将会提升得更快，数字技术带来的媒体整合（三电合一）与产业整合的趋势将日趋明显，我国数字媒体的相关产业，包括影视、广播、动漫、游戏、网络、电子出版物等等，将会给我们带来巨大的市场和发展的空间。

正因为如此，我们高等院校的影视教育必须审时度势，因势利导，使我们高校影视教育真正适应时代的发展。

电影理论应承担的责任

中国大片向何处去？

从《英雄》开始，经历了《无极》和《十面埋伏》，直到《夜宴》和《满城尽带黄金甲》，中国大片似乎走进了一个怪圈。一方面，这几部大片的票房似乎都还不错，至少没有让投资方大感失望，而且使得他们还有勇气和胆量将资金投入到新的古装文艺武侠片的拍摄中去。而在另一方面，对于张艺谋的《英雄》和《十面埋伏》，以及陈凯歌的《无极》和冯小刚的《夜宴》，舆论几乎是一边倒，观众和媒体对这些大片大多持否定态度。《满城尽带黄金甲》，由于取材于曹禺先生的名著《雷雨》，本身有极强的戏剧性，且又是地地道道的中国故事，情况有所不同。

这个怪圈很有意思，一方面许多观众自觉自愿地花钱买票去看这些名导们的大片；另一方面在看完之后，影院之内几乎是嘘声一片，大多数观众都气愤不平地批评这些大片的种种不尽如人意之处。然而，当又一部新的国产大片问世后，观众们似乎遗忘了此前的种种不满，重新花钱购票，再去上一次当。这有点像如今每年一度的中央电视台春节联欢晚会，主办方办也不是，不办也不是。观众则几乎是边看边批评，看完更不满。然而到第二年除夕之夜，观众又继续守在电视机前边看边骂，重复着上一轮的程序。

我们不难发现，对这几部大片的批评意见，充斥于各种报纸杂志和

网络媒体，数以千计的批评文章几乎涵盖了方方面面。有的批评这些大片"形式大于内容"，只追求华丽的场面而忽视了影片的内容，也有人批评这些导演"不会讲故事"，只擅长艺术电影，如《黄土地》的陈凯歌导演自不必多说，就连过去颇会讲故事的张艺谋和冯小刚不知什么原因也走进了误区。更加激烈者则批评这几部大片不靠谱、不正常，甚至直接指责几位名导演是艺术上的堕落。从这些成千上万的批评文章中，我们不难发现人们对于中国电影和中国导演"爱之越深，责之越切"的情感。

但是，我们也注意到，所有这些批评文章几乎都没有触及一个最根本的问题，那就是为什么这几位名导演会不约而同地走入"误区"？到底是什么原因使得这几位本来很会拍电影的名导演们拍出了被广大观众认为"不靠谱"的大片呢？或者，采用精神分析学者荣格的话说，究竟是什么样的"集体无意识"使得这几位名导的大片不约而同地误入"歧途"？

从表面上看，张艺谋最近的一席谈话已经回答了这个问题。在影片《满城尽带黄金甲》点映之后，张艺谋在接受采访时首次对该影片表达了自己的想法。张艺谋说："我们的主流电影需要两条腿走路，一条是文化电影，一条是工业电影。我们第五代走的一直是第一条，现在来探索第二条。"[1] 其实，张艺谋在这里讲的"工业电影"，就是在国际电影圈里占主流地位的"商业电影"。在欧美发达国家，所有故事片几乎都被划分为数量众多的"商业电影"和为数很少的"艺术电影"（即"文化电影"）。欧美发达国家绝大多数的电影院都在放映"商业电影"，只有少量的艺术电影院线在放映所谓的"文化电影"。

显然，张艺谋在这里把世界电影业通用的名词"商业电影"说成是"工业电影"，其实并不是他的口误，而是十分鲜明地反映出了潜藏在他本人心中，乃至整个"第四代"导演、"第五代"导演心中的"集体无意识"，这就是我们过去一直不敢提也不愿提"商业电影"。我们且看一下20

[1] 《中国电影仍是小菜一碟》，载《北京晚报》2006年9月21日第33版。

世纪80年代出版的《电影艺术词典》，这应当是一部十分权威的电影理论词典，由许多著名的电影理论界专家共同完成，代表了当时中国电影理论的最高水平。在阐述"商业电影"条目时，该词典有如下一段论述："西方电影中以赢利为目的的影片的通称，与艺术电影相对而言。这种电影以好莱坞许多产品为其主要代表，其特点是一味追求缺乏内容的娱乐性。在多数情况下，回避真正的社会冲突，把实际存在的尖锐矛盾磨平，使资产阶级准则和理想定式化，是这类影片的惯用手法。"[1] 可见，该词典一方面准确地将"商业电影"与"艺术电影"相对而言，这正是国际电影界通常的分类方法，但在另一方面，由于受到时代的局限，过分强调电影的教化功能和宣传作用，因而对"商业电影"基本上持批评和否定态度。再加上中国从古至今"君子不言商"的传统观念的影响，绝大多数电影人以拍艺术电影为荣，以拍商业电影为耻。应当看到，这种看法曾长期在中国电影业界占据统治地位，这种"集体无意识"不仅深藏在电影理论人心中，而且也深藏在电影编、导、演、摄、美、录、音、道、服、化等各部门人员心中，使得"商业电影"无形中成为中国电影发展的一个禁区。

我国文化产业的兴起和发展，是伴随着中国改革开放的进程而逐步实现的。从总体上讲，文化事业开始向文化产业转变。尤其是21世纪以来，以中国加入WTO为标志，中国文化产业开始逐步融入世界文化市场，提高我国文化竞争力的问题越来越受到重视。随着我国经济的发展和社会的进步，以及全球文化竞争的日益加剧，面临着机遇和挑战的我国文化产业迎来了难得的战略发展机遇期。而在众多的文化产业中，电影和电视毫无疑问具有举足轻重的地位，成为我国文化产业发展的关键环节。但是，在迅速发展的电影实践面前，我们的电影理论未能及时跟进，已故著名电影评论家钟惦棐先生早在二十多年前就曾多次向我们感叹："电影理论有愧于电

[1] 《电影艺术词典》编辑委员会编《电影艺术词典》，"商业电影"条目，中国电影出版社1986年版，第51页。

影创作！"遗憾的是，这种状况到今天仍然未能改变，电影理论的研究仍然滞后于电影创作的实践。因此，我们在检讨中国大片的得失时，不能一味指责这些导演，中国电影理论界和评论界也应当认真进行自我反省。

尤其是20世纪80年代中后期，中国电影理论界和评论界曾经展开过一场关于"娱乐片"的大讨论。应当承认，这场大讨论的初衷是要帮助新中国电影摆脱长期以来过分强调电影的政治属性与教育功能的桎梏，希望通过扶持一批具有较强娱乐性的电影作品，来帮助当时的国产电影走出市场困境，遏制观众从影院大量流失的现象。这样的初衷显然是具有积极意义的。特别是当时主管全国电影工作的一位文化部领导，更是大力提倡"娱乐片"，亲自撰写文章提倡"娱乐片主体论"，要求从观念上和政策上对电影作品进行明确的划分，使娱乐片和艺术片各得其所。这种"娱乐片主体论"在当时的电影界，犹如一块石头丢进了平静的湖水，立刻引起了轩然大波，支持者有之，反对者更多。伴随着这场大讨论的是一次娱乐片创作热潮。正如有学者指出的那样："在巨大的商业压力下，全国22家制片厂，以及许多知名或不知名的电影导演，都不约而同地放下架子，或瞻前顾后、或义无反顾地转向了娱乐片创作。把娱乐片当作拯救中国电影票房的灵丹妙药，使80年代中期的中国电影创作在对待娱乐片的态度上明显地急功近利。由三、四流导演来拍摄一些'要钱不要脸'的影片，成为这一时期许多电影人的共识；为了将已经流失的电影观众重新拉回电影院，娱乐电影创作者们大多心照不宣地向'杀得一个不剩，脱得一丝不挂'的疯狂目标迈进。"李道新《中国电影批评史》，中国电影出版社2002年版，第583页。正是在这样一股大潮的推动下，中国影坛一下子涌现出为数众多的喜剧片和武打片，一批小品演员或相声演员也纷纷从舞台走上银幕，喜剧片和武打片一时间成为中国电影的主要类型，其影响之巨大，甚至延续到二十多年后的今天。

虽然我当年也参加了这场关于"娱乐片"的大讨论，也是当时"娱乐片"的积极拥护者，但是，经过二十年，再回首往事，并且经过认真的反

思，不能不看到，这场大讨论虽然对于电影摆脱长期以来捆绑手脚的种种束缚很有益处，然而，这场大讨论也由于时代的局限而给我们留下了许多遗憾。其中，最大的遗憾就是我们只提"娱乐片"，而未提"商业片"。何谓"娱乐"？权威辞典《辞海》在"娱乐"条目中写道："娱怀取乐；欢乐。"[1] 可见，"娱乐"就是指"快乐"和"欢乐"的意思。显然，喜剧片给观众带来欢乐和欢娱，最符合"娱乐片"的本义，这也是国产电影十多年来喜剧片一直长盛不衰、一批笑星纷纷成为影星的原因。但是，这种"娱乐片"的内涵毕竟过于狭窄，难以涵盖数量众多的电影类型，诸如惊险片、科幻片、伦理片、传记片、灾难片、恐怖片等，使得以上这些电影类型在我国影坛发展缓慢，造成电影题材的过分单一和狭窄，影响了观众的看片欲望和观影兴趣，更影响到我国电影类型片的发展。

正因为如此，我们今天应当理直气壮地为"商业电影"正名。今天的中国影坛，应当既有主旋律电影和艺术电影，也应当拥有数量众多的商业电影。毫无疑问，商业电影十分关注票房，只有票房赢利才能使中国电影良性循环发展，这就要求我们的商业电影具有很强的观赏性。但是，商业电影同样也应当具有思想性和艺术性，真正优秀的商业电影从来都是思想性、艺术性、观赏性的统一。我们都看过好莱坞卓别林的喜剧片和希区柯克的系列惊险片，毫无疑问，它们都是属于商业电影范畴。但是，卓别林通过"含泪的喜剧"，展现了资本主义大工业条件下，一个个小人物悲惨的命运，例如《摩登时代》中被异化的工人，《淘金记》中落魄的西部拓荒者等等，让我们在笑声中进行思考。希区柯克的惊险片《蝴蝶梦》《群鸟》等，更是通过离奇的情节和惊险的故事，向我们揭示了人性的善与恶、生活的美与丑。近年来的好莱坞大片《侏罗纪公园》，在向我们展示史前灭绝动物的奇观时，也向广大青少年观众普及了科学领域的基因和克隆等基本知识；《泰坦尼克号》在展现一对恋人从一见钟情到生离死别的浪漫爱情

[1] 《辞海》（缩印本），上海辞书出版社1980年版，第1102页。

时，也讴歌了人们对于真善美的追求。甚至战争片《拯救大兵瑞恩》，毫无疑问是一部好莱坞商业片，但它在给观众带来视觉奇观的同时，也十分隐蔽地向全世界各国观众宣传了美国人的爱国主义和英雄主义精神。这些例子都说明，商业电影并不排斥思想性和艺术性。商业电影要想取得票房上的成功，除了要具有引人入胜的观赏性以外，同样需要在影片中融入思想意蕴和艺术创造。

在为"商业电影"公开正名之后，我们才有可能进一步研究商业电影的艺术规律和美学特色。在商业电影的诸多规律中，类型电影无疑具有十分重要的地位和作用。类型片的产生，正是由于制片商为赚取最大利润，对一些受到观众欢迎的影片大量仿制，并且从中寻找和归纳出一些成功的模式的结果。这些模式由于具有票房上的保险系数，能够保证投资获得回报，取得较好的商业效果，久而久之就形成某些相对稳定的影片类型。所以，商业化考虑应当说是类型电影产生的关键原因，而类型电影又在一定程度上保证了商业电影的票房成功。当然，类型电影的兴盛，更在于它对观众观影心理乃至深层心理的深入研究，例如什么样的类型适合什么样的观众，可以满足这些观众的哪些深层心理欲望等等。而对广大观众深层心理的研究，恰恰是我们今天的国产电影最为缺乏的，也是我们急需充实的薄弱环节。

实际上，张艺谋导演自己也看到了这一点，在《满城尽带黄金甲》的看片会后回答记者提问时，张艺谋认为："国际市场接受的中国电影类型还是太窄。现在是只有古装动作这一种类型。我们中国这么多好东西，传奇的、悬疑的、惊悚的、科幻的那么多好的题材，但国际市场目前只有古装动作还好，而且也还是挑挑拣拣，要看班底、看明星、看制作，都还好的才能收回成本。……在海外市场这个大饭局上，中国电影不过是一碟花生米，是小菜、凉菜，还不是顿顿都能上桌。"[1] 可见，中国大片目前都挤到古装动作片这一个独木桥上，固然是国际市场的影响所致，但是，我们的

[1] 《中国电影仍是小菜一碟》，载《北京晚报》2006年9月21日第33版。

名导演们除了古装动作片和以前的艺术电影之外，也并没有拿出过像样的其他类型的电影到海外市场上去呀！先不要怪别人不识货，关键是自己要生产出好片来。在类型电影这个问题上，我们不但理论研究滞后，而且创作实践也是相当落后的。

当我们理直气壮地为"商业电影"正名之后，我们才有可能和有必要加强对类型电影的研究，尽快推出更多样式的类型电影到海内外市场放映。如果我们每年能够生产十来部既有观赏价值，又有人文精神和艺术意蕴的大片，国产电影的振兴便指日可待。或许，这就是中国大片未来的发展方向吧！

电影文学：当前国产大片的致命弱点

对于国产大片来说，观众最满意的往往是影片的视觉冲击力，即精美的画面。观众最不满意的常常是影片的故事和人物，也就是粗糙的剧本。不难发现，剧本已经成了国产大片发展中面临的一个大问题，成了国产大片的一个致命的弱点。为什么会出现这样的现象呢？除了主客观的种种原因之外，我们不妨再寻根探源地思考一下电影理论在这个方面应承担的责任。

20世纪80年代堪称百年中国电影发展历史上的一个辉煌时期。这个时期，两岸三地的电影几乎不约而同地取得了令人瞩目的巨大成就，香港"新浪潮"电影、台湾"新电影"运动和内地"第五代"相继出现，充分展现出民族电影内在的艺术蕴涵和文化价值。20世纪80年代也是百年中国电影理论史上一个十分活跃的时期，粉碎"四人帮"以后，思想解放运动为电影理论真正带来了百家争鸣的崭新天地，改革开放更使得长期被禁锢的人们了解到世界电影的进展和国际电影理论界的最新成果。于是，中国电影界展开了一个接一个的大讨论，仿佛几十年来积累下来的理论问题都想在这个时期得到解决。这些讨论应当说是很有意义和很有价值的，其中

不少理论问题直接针对"文革"十年浩劫，具有拨乱反正的意义，澄清了许多被混淆和被颠倒的理论问题。但是，由于时代的局限，其中一些在当时看来是完全正确的讨论，今天却有重新审视的必要，因为它们已经直接影响到今天中国电影的发展。例如，上文中关于当年"娱乐片"大讨论的重新审视便是如此。[1] 此外，20世纪80年代电影理论界还曾经展开过另外一些很有意义的讨论，可惜后来未能继续下去，以至于当时遗留的问题，在二十多年后的今天仍未解决，甚至对当前的中国电影造成影响。这其中，就有当年讨论得十分热烈的关于电影的文学价值与文学性等问题。

这场关于电影与文学的大讨论，起源于1980年召开的一次导演创作经验交流会。在这次会上，资深电影理论家张骏祥作了一个发言，即后来发表在《电影文化》杂志1980年第2期上的那篇题为《用电影手段完成的文学》的文章。在这篇发言文章中，张骏祥针对当时一些电影导演只关注电影的表现手段，不重视电影的文学价值；只重视借鉴西方电影的艺术手法，不重视国产影片的文学剧本；只注重电影的形式，忽视电影的内容等现象提出了批评。针对这些现象，张骏祥尖锐地指出："现在有一种想法，好像影片艺术质量高低就看表现手法，甚至认为只要把外国电影里的70年代技巧运用上了，电影就上去了。我们绝不反对学习70年代的技巧，但是针对某些片面强调形式的偏向，我们要大声疾呼：不要忽视了电影的文学价值。我认为，许多影片艺术水平不高，根本问题不在于表现手法的陈旧，而在于作品的文学价值就不高。"现在重温张骏祥二十多年前的这段话，确实感觉到甚至在今天也仍然适用。

但是，正如列宁的一句名言：真理往前迈出半步就是谬误。张骏祥当年在强调电影应当重视文学性的同时，也把电影的文学价值推到了极端，从他的文章的题目就可以看出来。因为在张骏祥看来，一部影片只不过是一部"用电影手段完成的文学"。这样一来，电影艺术自身的特性根本就不

[1] 载《艺术评论》2006年第11期。

存在了，电影仿佛变成了文学的一个分支。这种说法，完全取消了电影作为一门独立艺术存在的价值和意义，理所当然地遭到了电影理论界不少人士的批评。例如，著名电影理论家郑雪来专门发表了《电影文学与电影特性问题》一文与张骏祥商榷，他指出，这场讨论实际上关系到电影究竟是一门独立的艺术，还是仅仅是文学的一个分支。郑雪来指出，张骏祥的提法势必引起理论概念上的混乱，尽管电影文学在电影创作中具有十分重要的作用，但是，电影毕竟不是文学，"不可以脱离电影美学特性和电影特殊表现手段来谈论电影的本质"。显然，郑雪来的这些看法是完全正确的。但是，令人遗憾的是，郑雪来25年前指出电影创作理论"在我们电影理论工作中迄今仍然是个相当薄弱的环节"，今天仍然存在这样的现象，甚至电影编剧的作用和地位反而更趋下降了。

20世纪80年代这场关于电影文学性的大讨论持续了好几年时间，许多电影理论家和评论家发表文章表明了自己的观点，通过学术争鸣加深了对电影文学性的看法，在中国电影理论发展史上留下了光辉的一页。但是，这场争论的后期，由于受到当时刚刚引进国内的巴赞和克拉考尔的纪实美学的巨大冲击，尤其是后来"非戏剧化""非情节化"思潮的影响，舆论出现了一边倒的现象，加上电影理论界一些同志甚至提出了"丢掉戏剧的拐杖"和"电影与戏剧离婚"等一系列口号，矫枉过正，走向另一个极端，对于整个中国电影界，包括当时刚踏出校门参加工作的"第五代"和正在学校学习的"第六代"电影人都产生了巨大的影响，甚至在一定程度上成为这几批青年电影人埋藏在头脑深处的"集体无意识"，对他们后来的电影创作或多或少地产生了影响。

进入21世纪，特别是近几年，国产电影开始逐步走向世界。但是，很多人认为目前国产电影最大的缺陷和弱点是电影剧本，广大观众甚至直接批评我们的一些国产片是"胡编乱造"。曾经轰动一时的胡戈网络视频《一个馒头引发的血案》，如果抛开年轻人恶搞的成分，从某种意义上讲，其实也代表了广大观众对《无极》影片剧情的不满，因为无论如何，一个小小

的"馒头"也不至于引发后面的故事和情节。

尽管影片的高成本和大制作创造出令人眼花目眩的视觉奇观，但观众仍然不买账，根本原因就在于影片剧本无法弥补的缺陷。甚至有人讲，现在的一些导演，往往把注意力主要集中在布置辉煌的场景、营造绚丽的服装、安排盛大的场面、起用大腕的演员等等，为此投入了大量的资金和精力，以此来造就视觉奇观，形成了对观众的视觉冲击力。但是，他们却忘却了，电影不光是用眼睛"看"，更是需要用脑子"想"的。这种辉煌场面的视觉冲击力和精心设计的音乐效果，只能打动观众的视听感官，不能打动观众的情感心灵。只重视电影的画面价值和视觉冲击力，而轻视电影的文学价值所带来的电影创作上的失败，恰恰成了当前国产大片的致命弱点，成了当前国产电影的软肋。与此相反，我们不难发现，中外电影史上的优秀影片，无一不是依靠情节和人物来打动观众的情感和震撼观众的心灵。从这个意义上讲，"剧本剧本，一剧之本"的说法，可以说是电影创作中永恒不变的真理。

就拿20世纪80年代国产电影中成功的例子来说，那个时期涌现出的优秀国产影片几乎都有获奖小说作为剧本创作或改编的基础。粉碎"四人帮"后，谢晋导演最成功的几部影片，几乎都由获奖小说改编而成。他的《天云山传奇》（1980）是根据鲁彦周同名中篇小说改编而成，作为"伤痕文学"的代表作之一，这部获奖中篇小说本身就有较大的影响。又如《牧马人》（1982）是根据作家张贤亮的获奖小说《灵与肉》改编而成；《高山下的花环》（1984）是根据作家李存葆的同名小说改编而成，这部中篇小说突破了当时军事题材文学的创作禁区，本身就已经在社会上引起了巨大的反响；《芙蓉镇》（1986）是根据作家古华的获奖小说改编而成，原著中对南国小镇社会风情的独到描写和主人公心理的深刻刻画为这部影片的成功奠定了坚实的基础。再比如影片《人到中年》（1982），由编剧谌容根据自己发表的同名中篇小说改编而成，在银幕上成功地塑造了一位人到中年的女医生陆文婷的形象，"影片公映后，以其对中年知识分子生活真切动人的表

现，吸引感染了各阶层观众，不少地方出现了排队候票、争相观看的热烈景象"。这部影片不但多次获奖，全国主要报刊还相继发表了五十多篇文章加以评介和赞扬。此外，20世纪80年代描写知识分子心态相当成功的影片《黑炮事件》（1985）是根据张贤亮的中篇小说《浪漫的黑炮》改编而成；描写中国妇女命运相当成功的影片《湘女萧萧》（1986）是根据沈从文先生的小说《萧萧》改编而成；描写知识青年上山下乡难忘经历的影片《青春祭》（1985）是根据张曼菱的中篇小说《有一个美丽的地方》改编而成；吴贻弓导演获马尼拉国际电影节金奖的影片《城南旧事》（1982），则是根据台湾女作家林海音的中篇小说改编而成。"第五代"导演的代表人物之一张艺谋独立执导的第一部影片《红高粱》（1987），也是根据著名作家莫言的系列中篇小说《红高粱家族》改编而成，小说中对"我爷爷"和"我奶奶"奔放热烈、充满野性传奇经历的叙述，为这部影片的成功奠定了坚实的基础，营造了浓郁的氛围。"第五代"导演的另一位代表人物陈凯歌的《孩子王》（1987），则是根据阿城的同名小说改编，其实这才是陈凯歌本人真正想拍的第一部电影，只不过当时未获广西电影制片厂批准，而是交给他另外一部影片的拍摄任务，那就是影片《黄土地》。20世纪80年代甚至还出现了这样有趣的现象，一部获奖小说《许茂和他的女儿们》分别由八一电影制片厂导演李俊和北京电影制片厂导演王炎改编拍摄，这两部影片有相同的名字，但却有着不同的风格，各有各的追求，各有各的特色。

　　类似这样，由文学作品特别是获奖小说改编成电影作品的影片，还可以举出许许多多。从某种意义上讲，在20世纪80年代，中国电影之所以能形成创作高潮，同当时文学创作的繁荣是分不开的。仅仅从以上列举的这些著名影片，我们已经不难看出，正是这些优秀的获奖小说为影片奠定了坚实的文学基础，为影片的改编和创作提供了曲折感人的故事情节与性格鲜明的人物形象。而这些恰恰是影片吸引广大观众之处。

　　与此同时，20世纪80年代初开始的关于电影文学性的大讨论，也从某种意义上体现出当时对电影文学，包括对电影编剧的地位与作用的重视。

在这样的电影文化氛围下，20世纪80年代涌现出这么多被当时的广大观众所喜闻乐见的优秀影片就不是偶然的了。"中国电影创作对于文学名著的改编，时至今日也没有停止。如果说新时期的电影，特别是80年代的中国电影是拄着文学拐杖前进，似乎也不为过。"我们可以做个统计："从1981年到1999年，共19届电影'金鸡奖'评选，就有12部获奖作品是根据小说改编的。这个数字表明，文学改编已成为中国电影艺术的重要创作来源之一。"[1] 应当看到，20世纪80年代关于电影文学性的讨论，已经涉及一些对电影创作与电影剧作具有根本意义的理论问题，诸如：究竟是以文学还是以电影艺术本身的美学价值去确立电影价值观？所谓'电影文学'的含义是什么？究竟是提'剧本是基础，导演是关键'还是提'电影是导演的艺术'？电影创作与完成影片以及编剧与导演的关系如何？电影作为一门独立艺术与其他艺术形式的综合关系如何？等等。但是，令人十分遗憾的是，这场大讨论并没有能够持续下去，许多有待讨论的问题仍然似是而非、悬而未决。特别是在后来纪实美学日渐占据上风，"非戏剧化""非情节化"的口号越喊越热烈的情形下，电影的文学价值日渐式微。尤其是在海外大片的冲击下，视觉奇观创造的巨额票房使许多电影人羡慕不已，一部影片的巨大投资主要用于聘请大牌明星和营造豪华场面，而投入剧本的经费同大片全部经费相比少得可怜，电影编剧的地位更加下降。据报道，个别影片的导演甚至干脆把编剧从片头去掉，完全不尊重编剧的劳动成果。于是，许多有才华的电影编剧纷纷改行去为电视连续剧编写剧本。此外，近年来小说创作也不像20世纪80年代那样人才辈出、佳作频传，正如张艺谋导演所言："中国文学的现状，不像十年前，你很难看到一个小说那么完整和那么具有震撼力。现在文学不景气，所以，我们要把标准放低，你不可能看到像《红高粱》《妻妾成群》那样在思想和意义上都完整的小说……为什么我自己不写剧本？很多人都这样问我。我觉得人是有自知之明的，我

[1] 李道新：《中国电影批评史》，中国电影出版社2002年版，第450页。

有自知之明。"显然，国产电影（包括国产大片）缺乏优秀剧本，已经是许多导演的共识。正因为如此，在拍摄《夜宴》和《满城尽带黄金甲》时，冯小刚和张艺谋已经开始注意弥补过去古装武侠片在剧本上的缺陷，转而走上改编名著的道路。应当说，改编名著不失为弥补剧本不足的一项选择。但是，名著改编并非易事，其中也有许多值得探讨的理论问题，这恰恰又是国产电影的软肋，也是中国电影理论界仍需努力探讨的领域。名著改编的原则通常概括为两句话，即"忠实原著，超越原著。"

这条原则谈起来容易，认真做好却十分困难。一方面，影片导演对原著要准确深入地加以理解和把握，真正吃透原著的精神实质；另一方面，在忠实于文学原著的基础上，要运用电影的思维和电影的手段对原著进行艺术的再创造。改编原著绝不是用电影镜头去图解文学原著，而是需要编导者们具有高超的艺术功力，并且需要对原著进行深刻钻研，在忠实于原著精神的前提下，最大限度地将其电影化。影片不但要体现出原著作者的精神，而且要体现出影片编导自己对于原著的理解和认识。除此之外，文学名著改编成电影或电视剧，往往还有一些潜在的规则。比如说，中篇小说最适合改编成电影，长篇小说最适合改编成电视连续剧，如果把两者换位，常常不能成功。

如上所述。20世纪80年代的许多优秀影片，都是由当时的获奖中篇小说改编而成，诸如《红高粱》《高山下的花环》《牧马人》《城南旧事》《人到中年》等等，几乎可以说是改编一部，成功一部。中篇小说原著获奖，改编成电影后同样可以获奖；反之，长篇小说却不太适合改编成电影。20世纪80年代末期著名导演谢铁骊曾经受命将《红楼梦》改编成电影，谢铁骊导演深知其中的困难，于是将这部影片拍成了6部8集的篇幅，但仍然难以容纳原著庞大的内涵。相比之下，王扶林导演的30集电视连续剧《红楼梦》，由于篇幅更长，更能容纳原著丰富的内容和众多的人物，因而更加受到广大观众的青睐。

当然，《夜宴》和《满城尽带黄金甲》从严格意义上来讲并不是改编自

名著，而是以名著作为基础重新创作。这种做法当然也可以，但是，它同样有很多内在的规律需要遵循。例如，不少观众批评冯小刚的《夜宴》是"穿着中国古代服装的西方的哈姆雷特"，认为这部国产大片基本上是把莎士比亚的名著《哈姆雷特》原封不动地搬了过来，并没有对它认真地进行本土化和电影化的改造。相比之下，日本电影大师黑泽明75岁高龄时拍摄的古装片《乱》（1985），同样取材于莎翁四大悲剧之一的《李尔王》，却获得了巨大的成功。首先，黑泽明十分重视剧本创作，除专门聘请他的两位老搭档——编剧小国英雄和井手雅人外，黑泽明本人也亲自参与了剧本的创作。而且，黑泽明导演还对剧本提出了很高的要求，前后花费了将近十年的时间来酝酿和创作这个剧本。皇天不负有心人，"十年磨一剑"的结果是拿出了一个完全日本化和电影化的剧本。电影剧本《乱》，根本不是改编原著，而是借用了莎翁《李尔王》的主要故事情节，将其放在日本的战国时代，讲述了残暴国君秀虎和三个儿子的故事。整部影片表现的完全是日本战国时代的社会习俗和风土人情，完全看不到莎翁原著舞台话剧的痕迹。经历十年时间创作完成的剧本，以其日本化和电影化的风格赢得了日本观众和世界各国观众的好评。相比之下，我们的国产大片又花费了多少时间、精力和经费来打造剧本呢？虽然冯小刚的大片《夜宴》同二十多年前黑泽明的巨片《乱》相比，在拍摄资金、摄影技术和视觉冲击力等方面都有了长足的进步，但是这两部同样取材于莎翁四大悲剧的影片的放映效果却相去甚远。这个例子有力地证明，当前国产大片急需解决的问题是重视和加强剧本创作，包括电影剧本的原创和改编。

类型电影：中国电影的必由之路

从总体上讲，中国电影应当分为主旋律电影、商业电影、艺术电影这样三个部分。从数量上看，商业电影应当占多数。但是我们现在的状况恰

恰相反，每年国产影片中，艺术电影数量很多，以至于相当多的艺术影片根本无缘进入正规院线，也就是广大观众基本上无法看到这些影片。从根本上讲，所有国产影片都应当追求思想性、艺术性和观赏性的三性统一，但是在实际运作中，往往只有极少数优秀影片能够真正做到思想性、艺术性、观赏性三者俱佳。

实际上我们看到的是，主旋律电影常常更多地强调思想性，艺术电影常常更多地强调艺术性，商业电影则常常更多地强调观赏性。也许是偶然，也许是巧合，从某种意义上讲，我们现在每年电影方面的三大奖项——华表奖、金鸡奖、百花奖，在强调思想性、艺术性、观赏性统一的同时，也各有侧重。当然，各有侧重并不意味着取消或忽视其他方面，正如主旋律电影也应当重视艺术性和观赏性，艺术电影也应当重视思想性和观赏性一样，商业电影在注重观赏性的同时，也应当重视影片的思想性和艺术性。

应当承认，新中国成立以来的"十七年"时期里，虽然历经坎坷，但是我们在电影创作方面仍然取得了很大的成绩，涌现出一大批优秀的国产影片和一批著名的电影艺术家。然而，由于历史的原因，电影理论和电影批评却一直未能跟上时代的发展步伐，甚至未能跟上国产电影的发展步伐。正因为如此，著名电影理论家钟惦棐先生在一篇题为《电影评论有愧于电影创作》一文中尖锐地指出："从全国解放算起，我们搞了三十多年电影，长期的状况是把注意力放在影片的内容方面，因此很少可能分出精力来研究电影本身。因此关于电影的'本体论'作为一门必备的学科，我们或者知之不多，或者还根本没有注意到。电影是什么？电影的潜能我们发掘了多少？"[1]这种电影理论落后于电影创作、电影评论落后于电影实践的状况，甚至延续到改革开放以后的新时期中国电影领域。

20世纪80年代以来，随着思想解放运动的不断深入，多年来被禁锢的

[1] 转引自李建强、章柏青主编《中国电影批评》，上海交通大学出版社2007年版，第299页。

电影理论领域变得异常活跃，但是人们仍然始终不敢提商业电影，仍然是犹抱琵琶半遮面地以"娱乐片主体论"来代替它。既然连商业电影都不敢提，那么就更谈不上对商业电影中的类型电影进行研究了。与之相反，在20世纪80年代，我国电影界对艺术电影或实验电影的研究倒是取得了长足的发展。特别是被称为"学院派"的"第五代"导演群体的闪亮登场，尤其是他们创作的一批艺术探索电影，更是让广大观众耳目一新。"作为1985年至1989年间中国电影创作主体批评的重要组成部分，第五代导演探析是随着《一个和八个》《黄土地》《猎场扎撒》《喋血黑谷》《孩子王》等一系列极具探索和创新精神的电影作品的上映，以及张军钊、陈凯歌、张艺谋、田壮壮、吴子牛等一批极具个性特征的电影创作者的崛起而出现在中国电影批评界的。因此，对第五代导演的分析研究，与对所谓'实验影片''探索片''新潮电影'或'中国新电影'的探讨始终联系在一起，并且密不可分。从1985年至1989年间，中国电影批评界从各个角度、以各种方式论述第五代及'实验影片''探索片'或'新潮电影'的文章不胜枚举。"[1]

毫无疑问，这场关于"实验影片"和"探索影片"的大讨论，对我国艺术电影的发展是大有好处的，起到了推波助澜的作用，导致后来一大批艺术电影的出现，其中不乏优秀之作。尤其是它勾起了几代电影人对艺术电影的向往和痴迷，其深远影响甚至延续至今。然而，从另一方面来看，这种"艺术电影情结"，对于刚刚踏入电影之门便一举成名的"第五代"导演们来说（国际上频频获奖和国内外的一片赞扬，犹如打鸡血一样使他们亢奋），就如同一种"集体无意识"（荣格语），从此深藏在他们的心灵深处，影响到他们以后的电影创作，甚至在他们后来拍摄大片时也难以割舍和忘怀，总想寻找机会加以表现。如一些文章在分析影片《无极》失败的原因时，尖锐地指出导演陈凯歌将自己的"艺术电影情结"误用到商业大片之中了，使得《无极》这部影片并没有按照商业片或类型片的规律制

[1] 李道新：《中国电影批评史》，中国电影出版社2002年版，第563页。

作，而是游离在类型电影与艺术电影之间，影片中导演不合时宜的艺术表现随处可见。这种"艺术电影情结"也影响到当年尚在学校学习的"第六代"导演。"第五代"导演的成功经历，以及当时艺术电影一边倒的舆论氛围，使这批正在学习的年轻人仿佛一下子找到了未来的电影道路，于是这种"艺术电影情结"自然而然地也成为他们头脑中的"集体无意识"，影响了他们后来的电影实践。他们基本上或者主要精力是放在对艺术电影的追求上。我们并不是说不应当研究艺术电影和繁荣艺术电影，艺术电影过去、现在和将来都深受知识分子和大学生们的喜爱。但是，电影毕竟是一门大众艺术，需要满足广大观众的不同需求。在发达国家，艺术电影院线的票房甚至达不到总票房的5%，而95%以上的电影票房要靠商业电影来完成。相比之下，我们对于占据绝大多数票房份额的商业电影和类型电影却研究甚少或缺乏深入研究。在这方面，我们长期以来始终存在着一个思想误区，就是认为艺术电影高于商业电影。电影导演以拍摄艺术电影为荣，电影研究者也津津乐道于艺术电影或探索电影，认为艺术电影应当重视艺术性和探索性，而商业电影似乎只要重视娱乐性和观赏性就可以了。但是，如果我们仔细分析一下世界各国优秀的商业电影或类型电影，就会发现，它们同时做到了思想性与娱乐性、艺术性与观赏性的有机统一，同样具有艺术的创新性和电影的探索性。例如，作为一种重要的类型电影，喜剧电影历来受到广大中外观众的喜爱。举世公认的喜剧大师卓别林在《淘金记》《摩登时代》《城市之光》等一系列杰出影片中，塑造了让人难以忘怀的"小人物夏尔洛"的形象，在滑稽可笑的情节中表现社会的悲剧，具有深刻的思想内涵。卓别林"含着眼泪的喜剧"具有震撼人心的魅力，让观众在笑声中领悟到大工业社会中人的异化，这正是卓别林的喜剧影片能够长久地风靡全世界，至今仍不失其艺术生命力的重要原因。近年来，我们从《天下无贼》和《疯狂的石头》等一批国产喜剧影片中看到了类型电影的雏形，这批影片从社会现实中发掘喜剧素材，热情讴歌小人物美好善良的心灵，达到了笑出性格、笑出思想的高度。如果顺着这条道路走下

去，很可能会探索出作为一种类型电影的国产喜剧片的创作路子。但是，令人遗憾的是，冯小刚导演抛弃了自己熟悉的喜剧电影类型，转向自己并不熟悉的电影类型，于是给我们带来了一部令人失望的《夜宴》。可喜的是，在2008年的贺岁档，冯小刚给我们带来了他驾轻就熟的冯氏喜剧作品《非诚勿扰》。

与此同时，我们电影理论界对类型电影的研究也是远远不够的。迄今为止，对中国类型电影的研究几乎可以说还是一片未开垦的处女地。我们仅仅是做了一些对外国类型电影的介绍，而这些介绍基本上还是粗线条的，缺少对各种类型电影的具体细致且深入浅出的分析。例如惊险电影（或者叫做惊悚片、悬疑片）历来是深受广大观众喜爱的一种电影类型，优秀的惊险片往往有自己明确的美学追求。正如20年前，我在讨论周晓文导演的惊险片《最后的疯狂》时，曾经写过一篇题为《惊险片应当有自己的美学追求》的文章，其中谈道："惊险影片的情节完全可以虚构和编造，充分发挥编导的想象力和创造力，但这种想象和创造又必须符合生活的逻辑，有充分的生活依据。或者换句话说，惊险片的情节应当'出乎意料之外，合乎情理之中'。只有'出乎意料'才能吸引观众，也只有'合乎情理'才能使观众认同。"被称为"悬念大师"的希区柯克，在他的从影生涯中先后拍摄了53部影片，其中享誉世界的就有《39级台阶》《蝴蝶梦》《深闺疑云》《疑影》《美人计》《精神病患者》《群鸟》等等，至今仍然受到广大观众的喜爱。完全可以这么讲，希区柯克在自己的系列惊险电影中，不但善于运用"悬念"紧紧抓住观众，而且摸索出了一整套惊险电影的叙事风格、形式元素，乃至惊险电影的镜头构成、灯光布景等等，其中隐含的创作规律，非常值得我们去深入研究。

当然，除了惊险电影之外，其他类型电影也都有各自不同的美学追求，有各自不同的艺术创作规律，甚至还有各自不同的叙事风格和形式元素等等，需要我们去认真地加以总结归纳、研究探索，从而为国产类型电影的创作提供理论依据。此外，对类型电影的研究，更离不开对观众审美

心理的研究。从一定意义上讲，类型电影之所以受到广大观众的喜爱，完全可以从观众的深层心理结构中找到原因。仍以惊险电影为例，弗洛伊德精神分析学认为，在人的深层心理中存在着本能的欲望和冲动，主要是生命本能和死亡本能两部分，而惊险电影之所以受到人们的喜爱，就是因为它能够同时满足观众的安全感（快乐原则）和侵犯欲（死亡原则），使人的生命原动力中的这两种本能欲望得到释放和宣泄。惊险电影首先需要刺激起观众的紧张感和恐惧感，人为地造成观众心理暂时的恐慌与失衡，进而激发起人们的安全欲求，再达到一种新的安宁与平衡，从而体验到平时日常生活中难以感受到的巨大的心灵震撼，并因此获得异常或超常的一种愉悦和快感。显然，如果我们深入研究便不难发现，各种不同类型的电影分别满足了广大观众不同的心理欲望和心理需求。因此，加强对电影观众审美心理和深层心理的分析研究，不仅可以进一步深化我们对类型电影的理论探讨，而且可以帮助我们的电影艺术家们更好地把握广大观众的审美心理和观影欲求，创作出更多更好的符合广大观众需求的类型电影。从这个意义上讲，进一步加强对类型电影的研究，进一步加强对观众深层心理的研究，不仅具有重要的理论价值，而且具有重要的现实意义。

电影教育访谈

龚艳（以下简称龚）：彭院长，您好！非常高兴您接受本次《贵州大学学报》（艺术版）的专访！您作为电影教育和电影美学方面的专家，既有多年的教学经验也有很多卓有成就的科研成果，此次希望您就高校的电影教育问题做一次访谈。我们就几个方面进行推进吧。首先，您能就当前高校的电影教育现状和电影课程在大学通识教育的定位谈谈您的看法吗？其次，您为我们电影专业的学生如何进入产业中去这一问题给一些意见吧；第三个问题是，对于十八大之后的电影学教育问题，您认为高校教育应有怎样的一个方向和趋势呢；最后一个问题……

彭吉象院长（以下简称彭）：第四个问题我可以和你谈谈数字技术。

龚：好的，那我们开始！

彭：我们先来谈谈专业教育。新中国专业电影教育原来很少，只有北京电影学院，"文革"前基本上只有这一所专业院校。在改革开放之后，取得了长足发展。据不完全统计，现在全国开设影视专业的高校，包括开设在艺术学院、传播学院和中文系的，已经有八百多所。因为我们有个中国高教影视教育研究会，会长是黄会林先生，我是常务副会长，所以我们曾经就此做过调查，有八百多所高校开设了影视专业。这样看来发展是很快的，由一所增加到八百多所，在校学生的人数也大大地增长了，据初步估计，有十万人左右。

龚：您觉得这个数字和我国电影产业的发展匹配么？

彭：是匹配的。现在这些院校毕业的学生不止是从事电影行业，有很多选择了电视行业。我在北大讲课的时候就告诉过学生们，他们将来主要还是要依靠电视吃饭。第一，电影现在一年才生产几百部，就算五、六百部，但是电视剧一年生产一万四千集。第二，电视还有很多频道，每个频道又有很多栏目，还有电视台自制的电视剧。所以电视对专业人才的容量比电影要大，但是影视不分家，二者基本上是在一个系统里面生存，所以人才的培养也是在一个专业里的。从这个角度来说，影视教育发展得很快，专业教育培养出的学生的视野也比原来要开阔得多。特别是改革开放以来我们实现了和国际接轨，我们正在逐渐把一些海外发达国家的先进的影视教育理念应用到我们国家来，这是一个非常可喜的成就。比如说我们的重庆大学美视电影学院，我们也在参考国际先进的影视教育理念，正在制定未来五年的发展规划。美国电影专业最著名的三所高校：南加州大学、纽约大学电影学院（李安的母校）、加州大学洛杉矶分校，以及电视方面最强的高校：哥伦比亚大学，我本人就在哥伦比亚大学访学过一年，我们就是要参照和借鉴它们的教学理念，同时也要和国内的高校互相交流借鉴，比如北京电影学院、中国传媒大学、中央戏剧学院等等。

龚：那么重大美视电影学院会和这些高校有一些合作么？

彭：这个是有的。比如我上次在北京开会，北京电影学院和中国传媒大学都有人参加。尤其是我们有一个中国高等教育学会影视教育专业委员会，这个委员会覆盖了全国高校的影视教育，这就把全国高校的影视教育团结到了一起。但现在专业教育还有一个很大的方向就是和产业的结合。刚才已经说到了专业教育的第一个特点是院校和学生数量增加，第二个特点是跟国际接轨，第三个特点就是跟产业结合。去年六月份，北京电影学院新任的党委书记侯光明和中国电影家协会商议

后，专门成立了一个协会，叫中国电影家协会电影教育和产业发展委员会，这个是非常好的一个机构。它就是把影视专业院校和中国最大的电影产业结合到一起成立的委员会，成立大会是在北京电影学院举办的，我和陈东书记代表重大美视电影学院参加了这个会议。这个会上，选出了会长和副会长，一共七位，会长是北京电影学院的，我成为副会长，北京师范大学、中央戏剧学院、中国传媒大学、上海同济大学视觉艺术学院等七个学院成为会长和副会长单位。最让人高兴的是，中国几个最大的电影产业，比如说中影集团、上影集团、珠影集团等的领导都出席了这次会议，这对于专业教育和产业结合非常重要，这是我举的第一个例子。第二个例子就是，专业艺术院校和企业的关系非常密切。去年十月，由北京大学牵头，在北大举办了一个电影教育与产业的高层论坛，包括重大美视电影学院，我们跟中央电视台电影频道、中国教育电视台、八一电影制片厂还有重庆广电局、重庆电视台、重庆新成立的电影集团、两江新区电影城都建立了一定程度的合作关系。希望通过这些合作给我们的学生带来更多的实践机会，把学生送到各个剧组、各个电视台，参加各种大赛，采取很多方法让学生更多地接触实践。因为电影和电视，说到底还是和实践结合非常紧密的专业，而不是像文、史、哲那样可以关起门来在书中学习的专业，电影电视不能那样，必须要结合实践。另外一方面，我们也鼓励我们的专业老师要积极参与各种影视的实践活动，这一点我觉得非常需要专门提出来，我本人就参加过很多大型的电影电视策划活动，比如我曾经两次参加春晚的策划，而且我还参加过凤凰卫视最著名的一个谈话节目《世纪大讲堂》的策划。《世纪大讲堂》诞生之前，有一次我和凤凰卫视中文台的台长王纪言、副台长钟大年在一起吃饭，王台长的夫人提出想和北大合作做一档节目，我当时欣然接受了这个提议，就是这样促成了一次合作。选择场地的时候是我和钟大年副台长一起去选的，一开始看了一个北大的摄影棚，他觉得摄影棚

太一般了，于是我又带他去看了北大的一个四合院，他很喜欢，但是考虑到露天的环境受天气影响太大，还是放弃了，最后我带他到了北大的百年大讲堂，是校庆时修建的，他一下就看中了。所以头两年，《世纪大讲堂》全部是在这里录制的。同时，第一期节目是我们提出来的，当时开策划会，北大派了两个人和他们对接，一个是宣传部部长赵为民，第二个就是我，我当时是北大艺术学院的党委书记兼副院长，每四期节目录一次，每次都要送到北大来审查，在北大录制了大概两年时间。我参加了第一期节目的策划会，主要讨论第一期节目的选题，我提出的选题得到了大家的一致认可，这个选题就是谈夏商周的断代，我提出这个选题有几个理由，第一，因为夏商周断代是一个很大的工程，中国有着五千年的文明史，但是，海外并不承认。比如我在哥伦比亚大学时就有一个美国教授跟我发生争论，他说中国只有四千年的文明，理由是他认为夏根本不存在，夏只是中国人的一个神话传说，他的理由是考古过程中没有实物能证明夏的存在，我反驳他的理由有两条，第一，没有挖出来并不等于地下没有，在兵马俑没有挖掘出来之前，就可以说没有兵马俑么？第二，古书上对夏是有记载的，古人比我们更接近那段历史。最终，我们谁也无法说服对方。

龚：这个选题确实是非常重要，是一个对国家意义重大并且受到国外关注的学理上的问题。

彭：一方面是牵涉到学理，一方面更是牵涉到了中国的历史究竟怎么写，是五千年还是四千年。我当时选择这个选题的第二个原因是它具有新闻性，因为当时新闻联播刚报道了夏商周考古取得了重大进展，在河南二里头最底下一层可能有夏代的文物，遗憾的是并没有挖出来带文字的东西，如果找到夏制九鼎就能证明夏的存在了。第三是趣味性和知识性，因为我本人也想知道，到底有没有夏代。这个选题定下来之后，首播就成功了，然后，中央电视台找到我，开始策划《百家讲

坛》，然而《百家讲坛》由于完全照搬的是《世纪大讲堂》的模式，一直没有火起来，最后，将节目的定位由学术转向娱乐，受众从受过高等教育的人群降低到中学生，才获得了成功。我举这个例子的目的就是要说，专业教育一定要结合实践，不能空谈，学生如此，老师更是如此。包括我也参加各种评奖，我马上要去中央台参加评奖，这样就可以了解一年的动态。

龚：对，老师在一线学生会受益很多。

彭：对，我在重大开设了一门课程叫《影视艺术前沿》，就是把我了解到的情况，把我跟中央台和国家广电总局做的课题给学生讲，这样才对学生有真正的帮助。关于专业教育的问题我就谈到这里，接下来谈谈通识教育。可以说，中国的通识教育最早就是从北大开始，可以追溯到蔡元培时代。20世纪20年代，蔡元培校长在北大大力提倡美育，他提出了"以美育代宗教"，他这么提并不是要把美育做成一个宗教，而是认为人应该有精神的家园。在西方，很多人把基督教作为精神家园，在中国，基督教没有那么大的力量，所以蔡元培校长提出"以美育代宗教"，就是要人们在美育和艺术教育里面找到精神家园。所以他在北大就开始了艺术教育的通识教育，后来因为中国的教育学习苏联，分科变得非常细，艺术专业完全从综合大学中脱离了出去，一直到1986年，这种中断才得以恢复，北大成立了直属学校的艺术中心，也叫艺术教研室。我在1990年回到北大，担任艺术教研室主任，就是负责通识教育。在这个艺术中心的基础上，1997年成立了北京大学的艺术系，叶朗先生担任系主任，我是书记兼副系主任。2006年，在艺术系的基础上成立了北京大学艺术学院，叶朗先生担任院长，我任书记兼副院长，是这样一个过程，前后历经了20年，这也是辉煌的20年。我特别要提到的就是通识教育，我在担任北大艺术中心主任的时候，在1991年，我就给学校写了一个报告，我建议学校规定所有北大的学

生，不管你是学计算机、生物、经济还是法律，必须修一门艺术课，拿到两个艺术学分，才能被授予北大的毕业证。我提出这一提议的理由很简单，北大培养的是有文化的知识分子，而知识分子却不一定有文化，并不见得有人文修养，特别是一些理工科的学生。当时的校长办公会就通过了这个提议，并且一直执行到现在，而且后来还被扩大到在北京市所有的高校实行，现在更是扩展到了全国的高校，全国两千多所高校中已经有三分之二实行了这一规定。

龚：那您能不能再深入谈一下影视专业的通识教育的定位和意义？

彭：可以。我觉得电影学院的通识教育包括两个方面，第一方面是电影学院应该承担面向全校的通识教育，普及一些电影电视的基本知识。而且在教育部起草的文件中，有八门课，第一门就是艺术概论，还有七门是鉴赏课，分别是音乐鉴赏、美术鉴赏、舞蹈鉴赏、戏剧鉴赏、影视鉴赏、戏曲鉴赏和书法鉴赏，一门艺术概论加七门鉴赏，其中就包括了影视鉴赏。现在全国用的影视鉴赏的书，是我主编的，全国几百所高校都在使用这本书。这本书是教育部三个红头文件推荐的，第一它是教育部的高教司推荐作为素质教育的教材，第二是体卫艺司推荐作为通识教育的教材，第三是师范司推荐作为师范院校学生的必读教材，同时也是第一批国家级精品课程。第二个方面，我认为对电影学院的学生也应该进行通识教育，因为对于他们来说，电影是他们的专业，但是他们并不了解艺术的其他门类，而且我认为通识教育的关键不是去学习技巧和知识，而是一种审美的升华，通识教育最重要的是要使人养成一种艺术的修养，提高艺术鉴赏力。所有艺术院校的学生，都应该接受通识教育。艺术院校的学生，有时候学得很专，比如学习钢琴的只会弹钢琴，学习舞蹈的只会跳舞，学习电影的只会从事电影工作，所以他们也应该接受通识教育，基本目标是要他们了解别的艺术门类，艺术是相通的。学习电影专业的学生，也应该了解音

乐、戏剧、文学、美术,这些艺术门类和电影的关系都是很紧密的。更重要的是,对他们人生的一种升华,对他们艺术修养的升华,培养一种艺术家的气质,而不是成为一个匠人。真正的艺术家是要有很深厚的艺术修养和美学修养的,而不是一个艺术的工匠。

龚:作为电影学院的教师在给其他学院的学生讲授通识课的时候,特别是面对理工科的学生,不可能像面对电影专业的学生那样讲课,那么这个时候,应该怎样找到一个正确的方向、把握好尺度?因为他们的电影素养还是比较欠缺的。

彭:我觉得对他们应该进行一个入门的教育。我在北大开设的是《艺术概论》的公共课,按理说《艺术概论》是很枯燥的,但是我的课程是北大最受欢迎的课程之一,我本人两次被评为北京大学"十佳教师"。北大每年评十个"十佳教师",十年之后从一百个"十佳教师"中再选十个,我又入选,就是因为我《艺术概论》的课。我当时用的是北大最大的教室,可以容纳五百人,我每个学期都开设这门课程,全部满座,还有学生坐在地上听课,每堂课结束学生们都会鼓掌。这门课程的成功,我觉得有几个经验,第一,通识课一定要通俗易懂。不能按照讲授专业课的方法来讲,要针对学生,重新备课。第二,艺术的通识课一定要结合作品,这样才能调动学生的兴趣。比如说,我曾经讲《最后的晚餐》,这个作品大家都熟悉,都觉得很好,但是为什么好,我就来给他们分析原因。我从三个方面分析,第一,《最后的晚餐》构图很独特,十三个人坐成一排。历史上有很多人画过这个题材,但是十三个人面向观众坐成一排的构图仅此一幅,这样他们每个人的表情都能被看得很清楚。第二,是人物,人物很生动。耶稣说了一句话"你们中有一个人出卖了我",每个人的表情都不同,达·芬奇把十二个门徒分成了四组,犹大的表情十分突出。第三,这幅画很好地运用了透视。通过窗户能看到外面的风光,甚至能看到远处的雪山。我还

结合了很多新的东西，比如说《最后的晚餐》，后来有一个美国小说家就把它写成了《达·芬奇密码》（2006，朗·霍德华），里面很多新的设想学生很爱听。最初我看到画中的雪山有点儿不理解，意大利怎么会有雪山，后来我去了米兰，这幅画就是画的在米兰修道院，我到了米兰，发现确实能看到阿尔卑斯雪山，我不禁感叹确实是艺术来源于生活。我这样讲课，学生自然很爱听，而且听完印象也很深刻。第三，要结合自己的艺术实践和科研。我讲课从来不会照着稿子念，而且就算这个学期听过我的课下个学期再来听也能听到许多新的东西，因为我不断地在做科研。所以老师一定要做科研，把科研的成果讲给学生们听。同时，老师一定要参加实践，比如我是飞天奖的评委，我评过很多电视剧，我给学生讲这些的时候学生就很有兴趣；我是星光奖的评委，我评过很多纪录片，学生也很有兴趣。我觉得这三条经验，特别是第三条，老师要参加实践、要做科研，把最新的成果转换到教学上去。为什么要让老师做科研，主要目的是这个，而不是为了做科研而做科研，科研是为教学服务的。比如我给重大研究生开设的《影视艺术前沿》，基本上都是我的科研成果。

龚：我觉得这一点也是现在很多影视专业的老师面临的问题。很多老师的学理性绝对没有问题，但是却没有实践经验，然而我们这个学科恰恰又非常需要实践。

彭：在这一点上学校会尽力为教师创造条件。除了实践，老师的知识储备一定要多。我的经验是，你要给人家一碗水，你自己必须要有一桶水。只有你的知识储备有一桶水，才能给学生们一碗水，假如你的知识储备只有一盆水，那么肯定是不够的。

龚：那么下面我们进入下一个问题。

彭：好的。十八大上胡锦涛总书记的讲话有很多新的内容，我觉得今后

我们国家肯定是文化事业和文化产业并重，电影电视也不例外。就是既要发展文化事业，又要发展文化产业，要处理好一个度的问题。在文化事业和文化产业方面，我们电影教育都大有可为。从总体上来看，电影事业和产业结合得非常紧密，没有产业就没有电影。但从另外一方面来说，因为我们国家的国情，我们的电影电视又必须作为国家的宣传工具，特别是电视，所以它跟事业又有非常密切的关系。所以我们在培养学生的时候，尽量要让学生的作品做到三性统一，就是思想性、艺术性和观赏性，这是我们教育的目标。我们年轻的学生在创作时，往往非常强调观赏性，或者非常强调艺术性，而忽略了影片的价值观，这种影片是不可能在电视台播放的。所以我在看完他们的作品后会给他们讲，你们在构思的时候必须要有这种观念，必须要考虑到影片能不能播放，能不能产生正面的效应。有时候上课时我会给学生们举一个第六代导演路学长的例子，他最早拍了一部作品叫《长大成人》（1997），这部电影最开始叫《钢铁是这样炼成的》，但其实影片中表现的是几个吸毒的青年。《钢铁是怎样炼成的》大家都很熟悉，保尔·柯察金是很正面的，而《钢铁是这样炼成的》里面全是吸毒青年，这个片子肯定通不过。结果这部电影被封存了两年，让他修改，在修改的过程中，这部影片的女主角由于静脉注射毒品过量死亡。在北京办了一个很大的反毒品展览，大厅中有一副大照片就是这名女演员，她由于影片不能播放心情郁闷而吸毒身亡。这部影片几经修改，变成了《长大成人》，经济效益、社会效益全都没有。讲这点的时候我就要讲到谢晋，我上课就拿这两个人做例子，大导演谢晋连续拍了四部很有影响力的影片，分别是《天云山传奇》（1980）、《芙蓉镇》（1986）、《高山下的花环》（1984）和《牧马人》（1982），这些影片中涉及了很多社会的阴暗面，牵涉到很多社会问题，甚至包括1957年"反右"斗争、"文化大革命"和军队的问题，批判性非常强，然而这些影片的经济效益、社会效益和观赏性都很强，还得了很多奖，政府奖、金鸡奖、百花奖全部收入囊中。原因就在于，谢晋导演的度把握得非常好，我觉得电影一定要把握好度，所以我为什么总是

说学电影的人要懂一些艺术理论。中国艺术学里面就谈到度这个问题，其实中国艺术对度把握得是非常好的，是很辩证的，我们跟西方的美学是不一样的，中国的古典美学非常强调度，我们讲"和"，这个"和"并不是一团和气，是在不平衡中求平衡，在揭露矛盾的过程中最终达到平衡，是最好的"和"。著名的大画家潘天寿先生，原中国美术学院的院长，他曾经打过很好的比方，他说西方的平衡就像天平，四平八稳，而艺术真正的平衡应该像中国的老称，在不平衡中求平衡才是更好地平衡。艺术要在不平衡中求平衡，就要把握好度，就像要找到老称的提手在哪里，度非常关键，提手不定，称就会掉下去。

龚：这个其实也要求教师本身在授课的时候有这样的一种意识。

彭：要有一种辩证法意识，朴素辩证法，学习理论是有好处的。现在很多学生一开始就想接触实践，一进学校就想演戏、想摄影，其实理论是用来指导你的，没有理论将会一事无成。接下来我还想谈的一个问题是今天全世界的电影都已经进入了数字时代，数字时代给我们的教育带来了崭新的问题。从我来到重大，我就开始关注这个问题，提出要完全适应数字时代，要发挥重庆大学工科类大学的优势，重大的软件学院是全国三十五所重点的软件学院之一。我们正好要做数字电影、数字技术，所以我们就首先成立了重庆大学的数字影视艺术与技术重点实验室。成立了这个实验室之后，我们还在北京开了一个很成功的会议，我们找到了北京最重要的一些影视院校，比如北京电影学院、中国传媒大学等等，十三家主流媒体包括新华社都报道了这次会议。最近我们又刚刚拿到重庆市的重点实验室，拿到这个我是真的想做点儿实事。我们今后的电影，完全要靠数字化，这就给教学带来了许多新问题，比如说我举一个例子，最近有一个学生的硕士论文的开题写的是《数字技术下的表演》，我觉得这个选题很好。比如说李安的《少年派的奇幻漂流》（2012），大部分是合成的，其中有一场少年派和老

虎对视的一场戏,实际在现场,是少年派和导演李安在对视,出演少年派的这个演员并没有表演经验,当初李安选择他也是因为他的眼神很清澈,然而这场对视的戏他演不出那种效果,最后大导演李安趴在地上,这场戏才成功了。

龚:您说的这个很重要,现在数字技术发展太快了,比如布拉德皮特的《返老还童》(2008,大卫·芬奇)也是,要用一个数字表情捕捉技术将他的面部表情全部捕捉下来,并第一次为一位演员建立了一个微表情数据库。因此对于这些电影技术的新发展而导致电影制作、美学观念的转变都应该与大学教学相结合,并重新调整教学方向和内容。

彭:在虚拟场景中,比如以前的演员要演沙漠的戏就要到沙漠去,要演大海的戏就要到大海去,现在完全是依靠蓝屏,周围什么都没有,对演员的演技是一个新的挑战。

龚:我们的表演教育是很多从事舞台教育来的,演员本身有很强的自尊感,实际上数字技术已经很大程度地褪去了这种舞台的光环。

彭:你说得非常对,数字技术下的表演更加生活化,从舞台走向生活,从现实走向虚拟,这是未来表演的一种趋势。我本身的专业是电影美学,但是我认为过去的美学有些已经过时了,比如最早的蒙太奇美学,后来是纪实美学,这两个曾经是很大的流派,而现在全部过时了。新的美学我姑且称之为"虚拟美学",我认为已经进入了虚拟美学时代。为什么这么说呢,我举一个例子,比如说我们都知道的《铁道游击队》(1956,赵明),老洪飞车夺取机枪的那场戏,如果我是支持蒙太奇的导演,那么很简单,让一列火车开过来,拍摄几个镜头,进行剪接,第一个镜头,先拍老洪趴着,第二个镜头,老洪一下飞起来,第三个镜头是老洪把机枪丢下来做胜利状,把这些剪辑在一起就可以了。如果我是纪实型的导演,我首先要打电话到上海,因为只有

上影厂有一批替身演员，先去找一个长得像老洪的，然后在傍晚拍摄这场戏，模模糊糊的，而且只能拍背影，先是一个火车开过来的长镜头，先和司机讲好，本来速度很快，然后快到这里时速度变慢，老洪飞上去，拍他的背影，最后老洪把机枪扔下来，做胜利状，这时拍他的侧脸，这样一个长镜头。但现在的虚拟美学就完全不一样了，比如说我是一个利用虚拟美学的导演，完全就可以让老洪在蓝屏前表演，利用计算机，不仅可以让他飞火车，飞飞机都可以，而且非常安全，这样就不需要替身演员了，不冒任何风险。以后成本也会慢慢降低，现在主要是技术还没有跟上。虚拟美学我大概在十年前就已经提出来了，但目前在国际上还没有公认，我也请教过一些国际上的电影美学专家，他们对此也没有定论，还在研究之中，因为这是一个崭新的课题。数字技术给电影的所有环节，从剧本开始就带来了影响。

龚：它甚至影响了电影类型的创作。

彭：是的，本来好莱坞有十二个大的类型，现在我讲到了第十三个类型，叫做魔幻片。魔幻片就完全是利用高科技完成的，比如说《指环王》（2001，彼得·杰克逊）系列、《纳尼亚传奇》（2005，安德鲁·亚当森）、《哈利·波特》（2001，克里斯·哥伦布）系列和《阿凡达》（2009，詹姆斯·卡梅隆）等影片。

龚：《阿凡达》是将数字技术运用得很极致的了。

彭：很极致了，完全是魔幻。影响了表演、舞美，所以舞美一定要转型，不能太陈旧了，我们以前很大程度上受到了戏剧的影响，而我们是电影学院不是戏剧学院。不过我们学院这几年的发展还是很好，前景也很好。

影片评论

"散文诗"电影与中国古典美学传统

引 子

早在30年代,苏联电影界就有"诗电影"与"散文电影"之争。以爱森斯坦、普多夫金、杜甫仁科和柯静采夫等一批电影艺术家为代表的"诗电影",同以尤特凯维奇、罗姆、格拉西莫夫等另一批电影工作者为代表的"散文电影"之间,展开了一场十分激烈的争论。"诗电影"是电影由幼稚走向成熟的标志,它表明一门崭新的第七艺术业已出现,主张"诗电影"的艺术家们,对于电影的"蒙太奇"特性进行了深入的探讨,大大促进了电影艺术的发展。而"散文电影"则是声音进入电影后的必然产物,从无声片到有声片,不能不引起电影美学思想的巨大变化,这个时期电影由主要向诗学习转为主要向散文学习。"诗电影"与"散文电影"的这场争论,开后来五六十年代"蒙太奇"理论与"长镜头"理论之争的先河。然而,还在60年代,一些有远见的电影理论家们已经开始注意到"诗电影"与"散文电影"结合的可能性,苏联电影理论家多宾认为:"在实践中,'散文'与'诗'的新的综合的探索却在进行着。这种探索在外国电影(如卡尔·德莱叶的《圣女贞德》中)也在进行着。这一过程是复杂的、富于变化的、充满矛盾。我们只能接触到它的某些方面。"[1]

[1] [苏]多宾:《电影艺术诗学》,电影出版社1963年版,第251页。

70年代以来，随着"综合美学"的出现，"诗电影"与"散文电影"、"蒙太奇"与"长镜头"理论的综合趋势日渐明显。在国际和国内影坛上，相继出现了一批"散文诗"式的影片，例如苏联的《恋人曲》、日本的《远山的呼唤》等。在我们国内则陆续出现了《巴山夜雨》《城南旧事》《乡情》《乡音》等一批优秀的中国式的"散文诗"影片。这种"散文诗"式影片虽然问世时间不长，但却引起了人们极大的兴趣和关注，特别是中国的这些"散文诗"影片，由于注意借鉴和学习我们民族优秀的美学传统，具有浓烈的民族特色和民族风格，在国内外受到了很高的评价。《巴山夜雨》《乡音》先后被评为"金鸡奖"最佳故事片，《乡情》被评为"百花奖"最佳故事片，《城南旧事》获得了马尼拉国际电影节"金鹰奖"等等，便是最好的证明。从舆论来看，人们已经注意到这批影片所共同具有的优美的诗意，例如马尼拉国际电影节评委会给《城南旧事》的评语认为，"这是一部非常优美的中国影片"，有的评委赞扬"这是一首优美的诗"；"金鸡奖"评委会给《巴山夜雨》的评语，认为影片具有"独特的创作构思和抒情诗般的艺术风格"，等等。

目前，这种"散文诗"式电影正方兴未艾，它与叙事式电影、戏剧式电影、散文式电影、史诗式电影等等并列，已经成为我们电影百花园中引人注目的一种风格和体裁。对这种"散文诗"式电影进行总结和研究，既是电影美学理论的需要，也是电影创作实践的要求。由于这种"散文诗"式影片内涵非常丰富，本文仅仅准备尝试从我国近年来，几部有代表性的"散文诗"影片继承和借鉴中国古典美学传统的角度进行一点探讨。

如果从先秦时期算起，我们中国美学已经有着两千多年漫长的历史，这些极其丰富、极其宝贵的美学思想，是我们民族文化传统的结晶，是历代艺术实践经验的总结，凝聚着我们民族的审美理想、审美方式、审美习惯和审美趣味。中国电影完全可以从中汲取到许多可资借鉴的东西。当然，电影作为一门综合艺术、外来艺术、现代艺术，又具有电影自身的特点，因而电影在借鉴和学习我们民族优秀美学传统时，绝不能生搬硬套，

必须从电影的特性出发,通过"化学变化"将这些美学传统化为养料而吸收,绝不可以采用"物理方法"去机械地搬用。

人们注意到,近年来出现的这批"散文诗"电影,较好地做到了既注意继承和借鉴我们民族的优秀美学传统,又努力追求电影语言和表现手段的发展创新,从而形成了自己独特的艺术风格和美学特点。这批优秀的"散文诗"影片的编导者们,基本上有一个共同的美学追求,都是有意识地把借鉴我国传统美学丰富养料,同运用新的电影表现手法有机地结合起来。正如《乡情》《乡音》的导演胡炳榴和王进同志,在总结他们的创作体会时,深有感触地谈到:"电影本来就是外国的东西,从它'进口'的时候起,我国不少的电影导演老前辈就不断努力以求使这种'引进'的、新艺术形式和独特的表现手段,与我国传统的文学艺术中某些优秀的成分得到完美的结合,我国那些在电影美学方面进行过探索的前辈和先行者,在这方面是曾作出过卓越的成绩的,前辈们的实践经验使我们得到一个启示:今天我们在学习、借鉴和运用外国电影新的表现方法时,也是可以融进我国传统的文学艺术中的一些优秀的成分。"[1]

这种"散文诗"式电影,有这样几个比较明显的美学特征:其一,自然纯真的风格。它的结构是散文式的,没有那种曲折复杂的叙述性故事,也没有那种有头有尾的戏剧性情节,它的内容往往显得朴实无华,大多是平凡的人和普通的事,带有浓厚的生活气息。其二,含蓄深沉的意境。这些影片常常具有强烈的诗情画意,例如《乡音》《乡情》都被人称作"田园抒情诗",其中许多镜头又像是一幅幅令人神往的山水画。其三,浓烈沉郁的情感。这种"散文诗"式影片,基本上都是以其真挚强烈的情感直接打动观众的心灵,以情动人、以情感人,因而特别发人深省、耐人回味。其四,象征隐喻的手法。这些影片往往更多采用诗的表现方法,把诗的因素和叙述因素有机地结合到一起。

[1] 胡炳榴、王进《拍摄〈乡情〉的体会》,载《电影年鉴》(1982年)第389页。

以上，我们简略地概括了这种"散文诗"电影的几个美学特征，而这些特征也正是我们传统美学最宝贵的精华。因此，下面我们将这几部优秀的"散文诗"式影片，结合中国古典美学传统作一番具体的比较和探索，或许能够进一步加深对这种带有浓厚民族风格的"散文诗"式电影美学特点的认识。

诗的天真

 "清水出芙蓉，天然去雕饰。"

 ——（唐）李白

 这种"散文诗"式的电影，其中一个突出的美学特征，便是结构往往为散文式，并不有意追求情节的完整；内容往往比较单纯，并不着意于曲折复杂的故事。这些影片几乎都是取材于日常生活中常常可以见到的人物和事件：《巴山夜雨》描写的是川江客轮上一个舱房中的几位旅客；《乡音》描写的是山区小镇边一户普通的农家；《城南旧事》则是通过主人公英子对童年生活几个片断的回忆，勾画出20年代北京城里中下层社会的生活，除英子外，影片只着力表现了英子童年的三件事和三个主要人物，也就是从童年英子眼中所看到的秀贞、小偷和宋妈的遭遇。事，都是20年代社会生活中一些平平常常的事情；人，也都是一些普普通通的"老北京"。这些童年的琐事在影片中通过回忆自然而然地出现，就像绘画中的白描手法一样，不加色彩、不事渲染。可见，这种"散文诗"式影片所共同追求的，就是一种自然纯真的风格。

 而这种自然纯真，正是中国古典美学传统十分重视的一种风格。据《南史》记载，南朝刘宋时，诗人谢灵运和颜延之均负盛名，颜延之曾问当时另一著名诗人鲍照，他的诗与谢诗孰美？鲍照回答道："谢诗如初发芙

蓉，自然可爱，君诗如铺锦列绣，亦雕绘满眼。"据说颜延之听到这个评语后，"终身病之"，一辈子心里都不舒服。这种自然纯真是中国美学所追求的一种风格，唐代大诗人李白和杜甫都曾经大力倡导这种风格，李白认为诗贵"自然""清真"，杜甫强调作诗应当"直取性情真"。宋代苏轼更要求诗文"绚烂之极归于平淡"，认为这种自然无华的美才是最高境界的美。

　　自然纯真的风格贯穿在这些"散文诗"式影片的始终，也融汇在许多细节中，使人心旷神怡。《乡情》中，那无伴奏的牛歌，洋溢着浓郁的乡土气息，仿佛把我们带到广阔的水乡田野，似乎可以闻到田地里野花的香味，看到骑在牛背上的牧童，手里摇着一根树枝，正缓缓地向我们走来。《乡音》中，站在河岸上的陶春手挎着送饭的篮子，入神地看着丈夫和放排人逗趣，河中央飘来放排人粗犷豪放的山歌，木生高兴地向放排人打着吆喝，这些细节无不充满了生活的情趣，这些自然纯朴的细节，比起那些豪言壮语的说教、卿卿我我的缠绵或者刀光剑影的打斗来，更令人难忘，也更令人回味。看过影片之后，其他许多地方可能都已忘记了，只有这些纯真的细节却久久难以忘怀。

　　那么，艺术作品中这种自然纯真的风格又是怎样形成的呢？它是不是可以不费气力、信手拈来呢？晚唐诗论家司空图极力推崇自然冲淡的风格，他的《二十四诗品》是一篇最早系统地论述诗歌意境和风格的专著，对以后诗歌的发展影响很大。但他在《自然》品中开始的两句"俯拾即是，不取诸邻"，却未能得"自然"的真谛，因为文艺作品中这种自然的风格，看起来非常平淡，非常普通，似乎是唾手可得，但实际上却凝聚着文艺家艰苦的努力和独运的匠心。在这个问题上，倒是司空图之前的唐代诗僧皎然，才说出了在艺术作品中如何形成这种"自然"风格的奥秘。皎然在《诗评》中讲道："或曰：诗不要苦思，苦思则丧于天真。此真不然。固当绎虑于险中，采奇于象外，状飞动之趣，写冥奥之思……但贵成章以后，有其写貌，若不思而得也。"可见，艺术作品中的这种"自然"之美，仍然必须经过人工的锤炼，这种似乎是"不思而得"的天真情趣，其实正

是艺术家苦思的结果,只不过在作品完成之后,看不出来艺术加工的痕迹罢了。对于电影来说,同样也是如此。为了创作出这样一种自然清新的风格,使影片具有"散文诗"的情调,就需要影片的编、导、演、摄、美、录、音、服、道共同协作,把这种质朴自然的风格贯穿到影片的每一个动作、每一个镜头、每一个场景、每一件道具中去,任何一个虚假的细节或者不真实的场景,都有可能损伤或者破坏这种天真纯朴的气氛。只不过电影创作者们的这些艰苦努力,在影片完成以后,让人看不出来人工的痕迹,"若不思而得也"。为了影片这种真实质朴的气氛,珠影《乡音》摄制组曾经跑遍了珠江三角洲,但都没能找到影片所需要的特定地区和环境,真可谓"踏破铁鞋无觅处",因为珠江三角洲现在到处都是现代化的电网和水坝,而《乡情》所要表现的却是五十年代初期的农村。他们经过千里寻觅、苦心挑选,最后终于找到了江西九江的彭泽县,这里的自然山水恰如影片所需的环境,而后来的效果证明也正是如此。

当然,这种自然纯真的风格,既是艺术家努力追求的结果,更是艺术家深入生活的产物。《乡情》《乡音》的编剧王一民同志,曾经引用宋代朱熹"为有源头活水来"的诗句,来总结他自己的创作体会。王一民感到之所以能创作这部《乡土三部曲》(《乡情》《乡音》《乡思》),首先是因为他自小生活在风景秀丽的鄱阳湖边,熟悉那里的山山水水,风土人情,家乡农民那种纯朴真挚的感情使得他魂牵梦绕、依依眷念,促使他产生了创作这一幅幅家乡风情画的强烈愿望。《巴山夜雨》的编剧叶楠同志,在谈他自己的创作体会时,也满怀深情地回忆起触发他创作这个剧本的第一个契机,那是在"四人帮"垮台后不久,他去四川深入生活,住在重庆一个军队招待所里,碰巧遇见一位白发苍苍的老大娘,来祭奠她在制止武斗时被打死的当兵的儿子,老人这段痛苦的回忆和无尽的哀思,深深打动了叶楠的心,于是"祭江"一场戏便在他心中朦朦胧胧地出现了,而这场戏在后来完成的影片中,也是最感人的几场戏之一。

特别需要指出的是,这种"散文诗"电影,追求自然朴实的风格,并

不是排斥影片的情节，而只是反对人工编造的情节；并不是放弃影片的矛盾冲突，而是要自然而然地展开和表现矛盾。这些影片并不是毫无思想意义的田园牧歌，而是通过质朴真实的人物形象和令人信服的矛盾冲突，反映出具有现实性的社会问题或者深刻的哲理，正像恩格斯所说的那样，"倾向应当是不要特别地说出，而要让它自己从场面和情节中流露出来。"[1]例如《乡音》虽然描写的是山区一户普通农家的日常生活，然而透过这一个普通农民的小家庭，我们却可以看到几千年来封建思想的残余，正像癌症一样的顽固，一样的可怕，它们今天在某些角落里仍然在侵蚀和毒害着人们的灵魂。木生和陶春这对夫妻，在一般人心目中可谓美满矣，正像老叔公经常念叨的那样，希望他的孙女杏枝今后也能成为陶春式的贤妻良母。尤其值得人们深思的是，陶春本人不但认为"我随你"的人身依附是理所当然的，而且似乎还从中感到一种愉悦和满足。她有时候也回忆起自己年轻时的追求和理想（她曾经渴望当一名教师），有时候也产生过一些"越出常轨"的愿望（去龙泉寨看看火车或者买一件她"从来没有穿过的"好衣服），但她对自己的小家庭又是那样由衷满意。陶春这个人物形象之所以引起许多争议，正因为她是一个现实的、活生生的人物，在她对木生真挚深切的爱情中，又浸染着"夫唱妇随"的封建伦理观念；在她对新生活的憧憬和向往中，又时时挣脱不了旧习惯势力的束缚和桎梏，因而使得陶春这个人物形象具有复杂性和矛盾性。正是在陶春身上，我们既可以看到农村妇女那种纯朴真挚的感情，这是我们民族的传统美德，今天仍然应该大力提倡发扬；又可以看到千百年旧社会遗留下来习惯势力的影响，而这种封建残余意识，则与我们社会主义四个现代化建设的伟大事业格格不入。正是在陶春身上，这种感人的美和畸形的"美"交织在一起，需要我们认真地清理和区分。"青山遮不住，毕竟东流去。"影片通过明汉和杏枝这一代有文化、有理想、追求新生活的农村青年的成长，深刻反映出粉碎"四

[1]《马克思、恩格斯论文艺》（一），人民文学出版社1960年版，第6页。

人帮"以来,广大农村发生的巨大变化,随着社会主义物质文明和精神文明的建设,推土机开进了古老的石埠镇,木撞的油榨房变成了机器榨油房,江中的木排开始变成由小火轮牵引,生产的飞跃发展不能不带来人们思想的变化,随着经济基础的变革,整个上层建筑其中包括各种意识形态或迟或早地也要发生变革,社会主义物质文明需要与之相适应的社会主义精神文明。在这个闭塞的山区小镇上,人们的生产、生活、思想、观念所发生的种种深刻变化,就是这样自然而然、令人信服地说明了这一条马克思主义最基本的原理。

诗的意境

<blockquote>
"诗中有画,画中有诗。"

——(宋)苏轼
</blockquote>

近年来出现的这一批"散文诗"影片,给人们印象最深的恐怕要数它们对意境的着力追求了。意境,是中国古典美学传统的一个重要范畴,中国古典诗、画、文、赋、书法、戏剧都十分重视意境。意境就是艺术中一种情景交融的境界,是艺术中主客观的有机统一。意境中既有来自艺术家主观的"情",又有来自客观现实升华的"境",这种"情"和"境"不是分离的,而是有机地融合在一起,境中有情,情中有境。

意境,是我们民族在长期艺术实践中形成的一种审美理想境界。从中国古典诗论来看,自唐代司空图提出"韵味说",到宋代严羽的"妙悟说",清代王士禛的"神韵说",直到近代王国维的"境界说",都追求"韵外之致,味外之旨","象外之象,景外之景",认为诗歌最宝贵的并不在文字以内,而在文字之外,就是那种只可意会、不可言传的意境。这种"言有尽而意无穷"的境界,更令人沉吟玩味、难以忘怀,它比字面上表

达的东西要丰富得多、深刻得多。从传统画论来看，早在东晋时顾恺之就提出绘画要"以形写神"，南齐谢赫论绘画六法时，其中第一条就是"气韵生动"，都强调绘画不但要形似，更重要的是要神似，通过形象与画面所表达的，不仅是视觉所直接看到的体形和景色，而且有视觉无法看到，但却可以感觉到、领会到的东西，要表现出人物内心的精神境界，要追求思想情感渗透于其中的秀丽景色。

电影主要是一种视觉艺术，但电影画面带给观众的，同样不光是可视的形象，更重要的是通过可视形象构成的故事、情节，来传达出内在的思想、意蕴、情感和情绪，因此，电影完全可以而且应当追求意境。当然，对于叙事电影、戏剧电影、散文电影或者诗电影来说，在这方面可以有程度不同的要求，"散文诗"电影自然应该更多地追求意境，充分发挥镜头的抒情性功能。但即使是戏剧性很强的电影，如果在某些场景中运用得当，意境同样可以起到增强影片感染力的作用，例如已故著名电影艺术家、影片《林则徐》的导演郑君里同志，在林则徐送别邓廷桢这场戏中，就曾经把李白"孤帆远影碧空尽，唯见长江天际流"的著名诗句溶入画面之中，取得了很好的艺术效果。

这一批优秀的"散文诗"式影片，几乎无一例外地十分重视对意境的追求，形成了这种中国式"散文诗"电影一个重要的美学特色。《乡情》中那清澈如镜的湖面，绿草茵茵的湖滩，一望无际的水田，就像一幅幅清淡、恬静的水墨画；牛背上哼着小曲的牧童，湖边洗衣服的村姑，打鱼搬虾的青年，这些充满农村生活情趣的镜头更像一首首田园抒情诗。《巴山夜雨》中，那迷雾茫茫的大江，浓云愁锁的山城，停泊在朝天门码头暗影中的客轮，旅客上船时一个个缓缓移动的身影……影片一开头就把人们带到那黑云压城的"四人帮"横行时期。《我们的田野》中，那洁白秀丽的桦树林，广阔无涯的田野，展现出东北大平原的美景。特别是"荒原之夜"一场戏中，天亮了，在那金黄色荒滩的尽头，在那远远的地平线上，冉冉升起了一轮红日，它象征着生命、青春和生活，画面中央是一群年轻人欢呼

雀跃的背影，画面的左下方一辆拖拉机静静地停靠在地里，这个画面给人留下了极深的印象，它也点明了影片的主题，我们的田野是美好的，我们这一代年轻人应当为开垦、建设和保卫我们的田野，贡献出自己的青春和力量。

这种"散文诗"影片，不但注意画面的构图，而且重视声音的运用。电影主要是视觉艺术，但又是一门综合艺术，音乐和音响同样是电影不可缺少的有机组成部分。《乡音》中，那沉重的木撞声，在山谷里久久回响，似乎撞击在人们的心上，这木撞声催促着我们迅速改变山区落后闭塞的面貌。《乡情》中那一曲带有浓厚江西地方特色的牛歌，后变为音乐旋律的反复出现，特别是当翠翠在湖边徘徊思念田桂哥时，这曲带有强烈乡土气息的牛歌的旋律更是恰到好处地表达出女主人公思念亲人的内心感情。《我们的田野》在运用声音的立体效果，造成影片强烈意境这方面也是下了一番工夫的，"扑灭荒火"这场戏中，就充分调动了音乐和音响的潜力，将喧哗的人声、火焰噼噼啪啪燃烧的效果声，同紧张激烈的音乐声交织在一起，仿佛组合成一首激昂悲壮的交响音乐，通过这种富有立体感的多层次声音效果，加强了气氛的渲染，使观众犹如置身熊熊燃烧的大火之中，感受到烈焰的烧烤一样。因而，当看到后来韩七月不顾自身安危，为了抢救老猎户的孙女而英勇牺牲在救火战斗中时，人们不能不为之泪下。

这些优秀的"散文诗"式影片，非常重视继承借鉴我国美学传统中这一宝贵遗产，不但重视在个别场景和段落中的意境，而且注意使意境渗透在整部影片中。例如《城南旧事》整部影片，就像我们传统的写意国画，不是重彩浓抹，也不是工笔细描，而是淡淡几笔勾出一幅20年代古老北京城的风情画。影片开始，就是一个长城的特写，紧接着拉成全景，镜头摇过秋日中随风摇曳的枯草，然后是巍峨古老的长城化出，不断加深着人们的情感，同时伴随着深沉的旁白："不思量，自难忘……半个多世纪过去了，我是多么想念住在北京城南的那些景色和人物呵！"巍峨的长城首先给人一种雄伟的空间感觉，它是我们民族的象征，同时这古老的长城又给

人一种时间的感觉，时间本来是不可视的，但从蜿蜒起伏的古老长城，人们仿佛可以看到时间的流逝和岁月的变迁，画面上长城倾塌的箭垛和烽火台，更加深了这种光阴一去不复返的意境。顿时，远方游子对祖国的无限思念，天涯倦客对儿时生活的追怀，立刻就抓住了观众的心。苏轼曾经评价王维的诗和画，留传下来影响极大的两句名言："味摩诘之诗，诗中有画；观摩诘之画，画中有诗。"诗中有画，就是指诗中应有画的意境；画中有诗，就是讲绘画也要有诗的韵味，使诗情和画意融汇在一起。电影的画面也应当韵味深长，富有意境，才能使人体会不尽，从可视的形象体会到更多不可视的内容和情感，从有限的画面中感受到无限的意蕴。

"诗中有画，画中有诗"，就是强调形象和情感的统一，就是强调意境。画中有诗则深，诗中有画则显。《城南旧事》这部影片不但注意画面的意境，而且注意将意境渗透到影片的整个结构之中。例如惠安馆旁边那个简陋的井窝子，在影片的上半部中先后出现七次，给人留下的印象是深刻难忘的。井窝子第一次出现时，树枝上满是残雪冰凌；第三次出现时，树枝绽出了新嫩的绿芽；第六次出现时，骄阳似火，水槽枯干，只有一只狗爬在井边伸出舌头喘气。通过这么几个简单的画面，影片中春夏秋冬的季节变换也就自然而然地交代清楚了。但是，井窝子在影片中的作用如果仅限于此的话，那就流于肤浅了。如果景中无情，那么这种无情之景最多只是一种季节更替的符号或标志，只有借景言情、情景交融，才能给人更多的意味。正如刘熙载在《艺概》中评论的一样："'昔我往矣，杨柳依依。今我来思，雨雪霏霏。'雅人深致，正在借景言情，若舍景不言，不过冬往春来耳，有何意味？"影片中这个简陋的井窝子给人的意味比冬往春来要丰富得多。你看，随着摇把缓慢的转动，一桶桶清水从井里被打上来，又缓慢地流到水槽里，再倒进吱呀作响的独轮水车送回四合院里去，再不需要一句旁白，这种古老的汲水方式已经把人们带回到数十年前的北京城中了。一种时间上的距离感，一种空间上的疏远感，一种往事感、怀旧感，时光流逝的感觉不禁油然而生。井窝子对于英子来说更是难忘的，她第一

次和妞儿谈话是在井窝边,这是她们小伙伴友谊开始的地方;她最后一眼看见妞儿也是在井窝子边,那是在漆黑的雨夜中,秀贞拉着妞儿跑出了惠安馆大门,英子随后追来倒在雨地里,当英子清醒过来以后,她再也见不到秀贞和妞儿,也再没有见到那个熟悉的井窝子了。王国维说过"一切景语皆情语也"。英子在回忆童年生活环境中的井窝子时,已经把自己的情感渗透到其中了,井窝子是她儿时生活的见证,更勾起她对小伙伴妞儿连绵不断的哀思和怀念。正是影片中这样一些情景交融的回忆,大大增强了影片感人的力量。

人们曾赞扬日本影片《远山的呼唤》具有诗情画意,事实上,强调"诗中有画,画中有诗",重视意境,一直是我国美学的一个宝贵传统。如何在我们的电影中进一步继承借鉴这个传统,创作出更多更美的抒情诗式或者散文诗式的彩片,创作出更多具有我们民族特色、民族风格的影片,是摆在我们电影工作者面前的一个重要课题。

诗的情感

"诗缘情而绮靡。"

——(晋)陆机

这一批优秀的"散文诗"式影片,另一个重要的美学特点,便是具有强烈动人的情感。这些影片不是靠紧张的悬念和曲折的情节去吸引观众,而是靠一种深沉的情感去打动观众、抓住观众,震撼观众的心灵。这种似乎清淡典雅的"散文诗"影片,其中的情感却是那样浓烈深沉,以致有的评论认为《乡情》这部影片是"乡情浓似桂花酒",有的则认为《巴山夜雨》"感人至深,催人泪下"。

中国美学传统十分重视情感在艺术中的作用。《礼记·乐记》中"乐也

者,情之不可变者也",到汉代《毛诗序》"情动于中而形于言""变风发乎情",再到魏晋六朝陆机《文赋》"诗缘情而绮靡",刘勰《文心雕龙》"情者文之经""情以物迁,辞以情发""情往似赠,兴来如答",钟嵘《诗品》"摇荡性情,形诸舞咏",直到清末王国维"一切景语皆情语也",梁启超则认为"情感教育最大的利器,就是艺术"。从以上这条简单的线索,我们不难看出,重视艺术的情感作用是贯穿中国古代美学思想的一个重要传统,不论是诗词、小说、戏剧、音乐,无不强调情感的重要。

艺术描写的可能只是生活中一些琐碎小事,但只要情感贯注其中,这些小事就变得具有完全不同的意义,这些平平常常的事情也就具有十分感人的力量。例如《城南旧事》中那个"小偷"在影片中出现的场面并不多,影片并没有直接交代他的经历遭遇,更没有着力描绘他为什么会走上这条路的原因,只是用几个镜头来表现那个"小偷"和他弟弟诚挚的兄弟之情,就已经使我们了解到这个"小偷"的人品道德,并且对他寄予了深切的同情:

382 镜 全 礼堂的拱圈下,草地上的那人高兴地抚摸弟弟——得第一名的学生的头。

385 镜中近 英子悄悄地站起来。弯腰向后排走去。(镜头跟移)。英子看着站在拱圈下的哥俩。那人高兴地把弟弟搂在怀里。走出门去。

390 镜 全 英子远远地透过人丛向这边看着。那人正和弟弟在一个套泥人的摊上玩。那人哈哈大笑着。

394 镜 全—中 那人买了两碗豆腐脑儿。弟弟高高兴兴地喝着。那人不喝。看弟弟喝了差不多了。又将自己碗里倒了一半给弟弟。弟弟眯着笑眼看着那人。又大口大口地喝起来。

仅仅这么几个简短的镜头就已经鲜明地表现了这个"小偷"的内心世界,他之所以会走上这一条路,完全是由于生活所迫,是为了供他弟弟念

书,为了让弟弟"成个像样的人"。"小偷"和他弟弟的这几个镜头,凝聚着一种感人之情,虽然我们和小英子一样,不知道这个"小偷"过去的经历和将来的遭遇,不知道他是怎样被迫为贼的详细经过,甚至连他的姓名都不知道,但是,通过这么几个镜头,已经给小英子留下了难忘的回忆,同时也给观众留下了深刻的印象,我们好像已经认识了他、了解了他,理解和同情他那痛苦矛盾的内心。所以,后来当小英子无意中泄漏了铜佛的秘密,那人被警察抓走时,不但小英子无力地靠在门墩上,眼睛里饱含着泪花,而且观众的心灵也同样被深深地震动,也是热泪盈眶了。

中国古典美学非常讲究借景言情,让自然景物带上强烈的情感色彩。例如《西厢记》中,张君瑞和崔莺莺"长亭送别"这场戏,崔莺莺唱道:"碧云天,黄花地,西风紧,北雁南飞。晓来谁染霜林醉,总是离人泪。"秋景被染上一层凄凉悲愁的情感,霜红的秋林似乎也是用离人的眼泪染成。影片《乡情》中,田桂和翠翠分别时,周围那熟悉的小乡景物似乎也染上了一层浓浓的离愁,画外传来满怀深情的歌声:"船儿满载故乡情,阿妹送哥一程程,莫要忘了家乡的水,莫要忘了家乡的人……"画面上,一条小船在河中缓缓划行,田桂和翠翠二人相对无言,正是"执手相看泪眼,竟无语凝噎"。远处传来熟悉的牛歌,又十分自然地勾起俩人对儿时青梅竹马往事的回忆,当年也是在这样的歌声中,童年的翠翠提着小篮子给小哥哥田桂送饭,转眼之间都长大成人,浓郁的乡情和纯真的爱情交织在一起,再加上离愁别恨,怎不叫人欲断肝肠。正因为影片把这种感情表现得真挚动人,因而,当影片发展到田桂进城后,不恋城市舒适安逸的生活想念家乡的山山水水,住在生身父母家却始终怀念着养育自己长大的田桂月妈妈,不顾高干女儿莉莉的追求始终爱着乡下姑娘翠翠时,这一切便都是令人信服的了,因为哺育田桂成长的正是那浓烈的乡情。

注意以情动人,对于演员的表演艺术来说也是十分重要的。《城南旧事》中扮演英子的小演员沈洁很会把握人物的情感变化,尤其是她那双会说话的大眼睛,表达出种种不同的情感,在雨夜中看到秀贞妞儿跑走时,

英子眼中那种绝望的情感;在医院看望重病的父亲时,英子眼中那种深情的凝视,都让人难以忘怀。眼睛是心灵的窗户,是表达情感的无声语言,中国古代画论十分重视眼睛的传神作用,曾有张僧繇"画龙点睛"的传说。中国传统戏曲也很重视"双眼传情",这方面,我们的电影艺术通过特写等电影特殊的表现手段,在表现人物情感上有更好的条件。这批优秀的"散文诗"式影片,在这方面也做了许多有益的探索。《巴山夜雨》中,由于家乡生产遭到"四人帮"破坏而变相被卖的农村姑娘杏花,在轮船离开码头时泪流满面,痛哭不已,秋石眼睛中带有疑问,把这一切看在眼里,他给杏花端来饭菜,又低声安慰她;而当杏花哭诉自己的不幸遭遇时,银幕上出现两个近景,从秋石眼中流露出来的又是那样一种痛苦、忧虑和愤怒的情感,这眼神中既有对这位农村姑娘的深切同情,又有对"四人帮"的刻骨仇恨,更有对国家和民族蒙受深重苦难的忧虑,从秋石的眼睛中传达出一个人民作家的赤子之心;当杏花深夜投江,秋石奋不顾身地抢救她,并且不顾自己的艰危处境,帮助杏花坚定对生活的信心,树立起继续生活的信念,此时秋石的眼睛又是那样充满深情,等待着他的是"四人帮"更残酷的法西斯式迫害,但他却用希望之火点燃杏花对生活的信心,从他眼中流露出来的又是对未来的向往和憧憬。

扮演翠翠的任冶湘,虽然是刚从戏剧学院毕业的青年演员,但在《乡情》中,以她那含蓄、细腻的感情和质朴、逼真的表演,给人们留下了深刻的印象,很好地表达出农村姑娘那种羞涩而又深沉的情感。影片中翠翠和田桂之间没有一场两人单纯谈情说爱的戏,主要依靠眼神来传达对田桂真挚的爱情。特别是在田桂进城后,翠翠接不到他的来信,独自一人在湖滩徘徊时,她的眼睛中流露出痛苦和惆怅的情感;当她在灯下做鞋,以鞋当信、以鞋传情时,她的眼睛中又流露出对亲人的思念和对爱情的憧憬;而当田桂从城里突然回来时,正在搬虾的翠翠眼神中流露出来的又是惊喜、委屈、幸福交织在一起的复杂情感。

在以我们民族特有的含蓄方式来表达情感这方面,一些著名的老演员

就更有功底了。荣获最佳配角奖的郑振瑶同志，用她以淡求浓的情感表达方式和恰到好处的表演，在《城南旧事》中成功地扮演了宋妈这个角色。就拿影片中给弟弟喂药这个小插曲来说吧，英子妈看弟弟不愿喝药就骗他说宋妈要走，年幼的弟弟立刻乖乖地喝起药来，药苦得让他的小脸皱成一团，宋妈赶紧心疼地过去抱住他，于是镜头推近成宋妈和弟弟两个人，宋妈嘴里念叨着："我还是要俺们弟弟，不要小拴子，不要丫头子……呵，我不回家……不要小拴子……"念着念着，宋妈声音颤抖了，抽泣着，流下了眼泪。这个场景既符合宋妈的老妈子身份，又充分表现出宋妈作为母亲的情感，她嘴里无意中念叨的，恰是她内心潜意识的流露和自白。通过这么两三个镜头，宋妈思念自己孩子的心情就已经充分表现出来了，也为后来剧情的发展打好了铺垫。因而，到后来宋妈得知自己的儿子死了，女儿又被送了人时，看着呆坐在炉前显得苍老了许多的宋妈，观众的心也为之战栗了。

中国古典美学传统不但重视情景交融，而且强调应当以情为主，写景写物的目的还是为了表达情感。清代著名戏剧家李笠翁（李渔）讲道："诗虽不出'情''景'二字，然二字亦分主客。情为主，景是客。说景即是说情，非借物遣怀，即将人喻物，有全篇不露秋毫情意，而实句句是情，字字关情者。切勿泥定即景咏物之说，为题字所误，认真做向外面去。"这批优秀的"散文诗"影片在处理情景关系时，也是十分注意以情为主，例如《巴山夜雨》中"祭江"一场戏，就是通过对景色的大力渲染来传达母亲的哀情，并且运用了我们民族传统的"托物寄情"的方式，从而取得了感人至深的艺术效果。"祭江"这场戏中，乌云遮月，细雨　，巴山肃立，蜀水怒号，大江中客轮的后甲板上，白发苍苍的老人默默地向江心撒着红枣，寄托对儿子的哀思，船在波浪中摇晃，风吹动了母亲满头白发，老人饱经风霜的脸上显得呆滞，似乎失去了表情，巴山夜雨打在大娘脸上，分不清是雨水还是泪水，从航灯的微光中，只见一把把红枣落入奔腾咆哮的江水中，漩涡卷走了红枣，仿佛当年在两派武斗的枪炮声中，大娘的儿子

也是这样被漩涡卷走。没有一句话，仅仅通过这一把把投入江中的红枣和汹涌澎湃的川江，就已经激起了观众心底的波澜。

诗的手法

"文之英蕤，有秀有隐。"

——（梁）刘勰

这种"散文诗"电影，还有一个重要的美学特点，就是运用了许多诗的表现手法，如隐喻、象征、重复、排比、虚实、比拟等等。"比""兴"本是中国古典诗词常见的表现手法，在我国第一部古典诗歌总集《诗经》中，就有许多这方面的例子，例如"关关雎鸠，在河之洲。窈窕淑女，君子好逑"，便是兼有"比""兴"二者。中国美学史上，更有着大量关于诗"比""兴"手法的论述。早在汉代的《诗大序》中，就已经讲道："故诗有六义焉，一曰风，二曰赋，三曰比，四曰兴，五曰雅，六曰颂"。其中，风、雅、颂是诗的体裁，而赋、比、兴就是诗的表现方法。汉末大儒郑玄、郑众进一步对赋、比、兴三者加以说明，郑众说："比者，比方于物也兴者，托事于物也"，后世的刘勰、钟嵘、朱熹等人也都从不同的角度，对诗的比、兴手法加以阐述。在我国古典诗词的比、兴中，往往包含有联想、比拟、隐喻、象征等诸多因素。

早在二十年代，电影刚刚成为一门艺术的时期，苏联的爱森斯坦、普多夫金、库里肖夫等就从诗歌中借用了隐喻、象征、比拟、对比等种种手法，大大丰富了电影的表现方法，以至这个时期在电影史上被称为"诗电影"时期。在爱森斯坦著名的影片《战舰波将金号》中，便采用了大量的隐喻手法，例如落到甲板上并来回晃动的夹鼻眼镜，隐喻着它的主人——军医已经死去；三个不同石狮子的蒙太奇组接，造成了石狮子怒吼的效

果，喻示着革命风暴的到来。普多夫金的著名影片《母亲》中，则采用平行蒙太奇的手法，用冰块融化汇成汹涌的河流，来象征革命洪流必将冲垮沙皇的严酷统治。隐喻和象征在电影中具有这样重要的作用，以至多宾认为："隐喻是磁力的中心，形象的集中点。影片的思想——情绪的高潮正是落在隐喻形象上。"[1]

这一批优秀的"散文诗"影片，注意根据电影艺术的特性，借鉴和汲取我国古典诗歌的表现手法。《巴山夜雨》中，蒲公英自然是一种隐喻，吹向四方飘飘洒洒的蒲公英种子，暗示着秋石把革命的火种播到了同舱房每一个人的心上，甚至那受到"四人帮"精神毒害的"女解差"刘文英，到最后也豁然醒悟，站到了秋石一边。《乡音》更是大量采用了隐喻和象征的手法，从而使影片通过平凡普通的人和事，揭示出具有深刻意义的哲理。尤其可贵的是，《乡音》把这种隐喻和象征，不是孤立地作为表现手法，而是把它们作为电影剧情发展的有机组成部分，合情合理、自然而然地采用这些诗学方法，从而取得了非常成功的艺术效果。我们可以举几个具体的实例来看一看，《乡音》中陶春的小儿子问她："山那边是大海吗？"她十分茫然地回答说："山那边的事，妈也不知道……"这种封闭的外部环境，重峦叠嶂万山丛中孤零零的农家，既是影片特定环境的需要，说明了为什么陶春会这样视野短浅、精神麻木，同时也隐喻着旧社会遗留下来的封建意识残余，在某些地方仍然像大山一样窒息着人们的思想，阻碍着四化建设的进程。老叔公听不见油榨房的木撞声后，若有所失地念叨着："好些天了，听不到河对岸油榨房的打撞声了，这心里呀，总像少了点什么，没着没落的。"更让人深切感到，旧习惯势力对人们的禁锢和束缚，是多么根深蒂固。《乡音》中，端洗脚盆这个镜头曾经五次出现，尤其是龙妹端脚盆那一次给人感触最深，龙妹完全和她妈妈一样，一手掌着灯，一手提着个洗脚盆，赶紧从厨房出来为她父亲打洗脚水时，龙妹和陶春几乎完全相同

[1] [苏]多宾：《电影艺术诗学》，电影出版社1963年版，第73页。

的动作,不正隐喻着这种旧的传统习惯又在侵蚀着年青一代的心灵?《乡音》的导演谈到,他们有意让陶春在菜地里出现几次,而每次都是在整理瓜藤,这几个瓜藤和瓜架的镜头,点出了陶春形象的悲剧性实质,在封建伦理观念下,妇女和丈夫之间就是这样一种不平等的人身依附关系。影片中几次出现的这个谜语:"在家时青枝绿叶,离家后肌瘦面黄,一回回打下水底,提起来泪水汪汪。"更有着双重的寓意,它既喻示着作为妻子的陶春,正是她丈夫撑船人木生手中的一根篙竿,又暗示了陶春的悲剧性结局。特别是《乡音》的结尾,更是有着多重的寓意,木生推着身患癌症的陶春,去龙泉寨看她久已向往的火车,陶春身体的癌症,隐喻着她精神上的癌症;她对火车的向往,又隐含着对新生活的憧憬;画外传来火车行进的轰鸣,这种现代化的轰鸣声与吱呀作响的古老木轮车之间,两种截然不同的音响形成了鲜明的对比和强烈的撞击,火车声最后终于压倒并淹没了独轮车声,揭示出历史车轮滚滚向前不可阻挡的真理。

中国传统艺术十分重视重复和排比的手法。在中国古典诗歌中有大量这方面的例子,例如《诗经》中"采采芣苢,薄言采之。采采芣苢,薄言有之"。根据唐代诗人王维"劝君更尽一杯酒,西出阳关无故人"诗句谱写而成的著名古曲《阳关三叠》,全曲共分三大段,基本上用一个曲调作变化反复,迭唱三次,反复呈述。我们这种"散文诗"式影片也大量采用了重复手法。例如《城南旧事》的结尾,秋日香山火红的枫叶接连六次化入又化出,产生了震动人心的强烈效果;《乡音》中那沉重的木撞声三次出现,第一次出现还只是临河小镇的自然音响,第二次出现已经具有隐喻意义,第三次重复出现更发人深省了。《巴山夜雨》中,有关蒲公英的镜头和歌声曾经七次出现,成为影片整个结构的有机组成部分,吹蒲公英的动作贯穿了柳姑和小娟子这两代人,关于蒲公英的镜头和歌声反复出现,直到影片的结尾。据吴贻弓同志回忆,编剧叶楠同志原来为小娟子设计的歌词是:"我是一株杜鹃花,我在风雨中发芽……"总导演吴永刚和导演吴贻弓同志都不甚满意,于是叶楠同志在几天后便又写出了"我是一颗蒲公英的种

子，谁也不知道我的欢乐和悲伤……"这首主题歌来。总导演吴永刚同志曾经谈到过，他是有意识地将画家吴凡同志创作的这幅《蒲公英》版画的情趣融入影片之中。在影片中，《蒲公英》这幅画出现两次，蒲公英的歌出现四次，柳姑和小娟子先后都吹过蒲公英，而她们吹蒲公英的姿态表情都酷似版画上吹蒲公英的小姑娘。特别是在影片结尾，伴随着"我是一颗蒲公英的种子"的歌声，蒲公英带小伞的种子被吹得纷纷扬扬，不但有令人回味的诗情画意，而且让人产生无穷的联想，形成一个寓意深长的结尾。

中国古典美学还十分讲究虚实结合，明代戏曲理论家王骥德说："剧戏之道，出之贵实，而用之贵虚。""以实而用实也易，以虚而用实也难。"中国戏曲的舞台表演方式是虚实结合的，演员手上的一根马鞭和几个程式化动作，就让人觉得他是骑在马上了，如果再这么绕场两圈，就已经跑过了几百里路程。中国戏曲的舞台布景同样是虚实结合的，川剧《秋江》中，老船家手上只有一支桨，整个舞台都是虚空，但是通过演员精彩的表演，却仿佛让我们看到波涛汹涌的大江之中的一叶扁舟。

《城南旧事》这部影片在虚实结合这方面做了一些有益的尝试。思康——那个被抓走了的北大学生，在影片中始终没有出现，完全是虚写的一个人物，但又给观众留下了深刻的印象。特别是秀贞向小英子回忆思康刚来惠安馆的那场戏，是相当吸引人的。秀贞讲道："那年他来的时候，我正在屋里擦窗户玻璃。"此时，画面上出现了小屋窗户的中景，窗格上的许多窗纸已经破了，在微风中摇曳，显出人去屋空的凄凉景象。紧接着镜头又摇到另一扇窗户，窗上玻璃闪着亮光，就像回忆把秀贞又带回到那年春光明媚的日子里去了一样。伴随着秀贞的画外音，银幕上又出现了跨院圆洞门的一个全景，随着镜头的拉、摇，观众仿佛看到了一个英俊潇洒的青年学生，身穿一件半旧的灰布大褂，大襟上别着一支钢笔，手上拎着一口皮箱，一卷被盖，正从跨院圆洞门走了进来一样。随着秀贞的讲述："……他笑了，那一笑真甜呵！我就站在那儿看着，他过来啦，正巧走到窗户跟前，他忽然那么一抬头，缘分呵，你明白吗？缘分呵！"镜头先是摇向小

屋,跟着又推向窗户,我们好像看到了正在屋里擦玻璃的秀贞和站在院内的这个青年学生两双眼睛深情地对视了一下,秀贞马上羞红了脸,低下头去局促不安地擦着玻璃……可见,这种以虚写实、化实为虚的手法,更能调动观众的联想和想象,而审美感受的产生正是有赖于联想和想象的活跃进行。在审美活动中,联想和想象越活跃越丰富,审美主体所获得的审美感受也就越强烈越深刻。假如我们设想一下,以上这场戏不是这样虚写,而是采用实写的手法,当秀贞回忆时,画面确实闪回到思康初进惠安馆时的真情实况,可以肯定,那样做反而未必能够给观众留下现在这样深刻新颖的印象了。正如清代戏曲理论家李笠翁所说:"和盘托出,不若使人想象于无穷。"

这种以虚写实的手法,不禁使人想起中国绘画中的空白,这种空白并不只是背景,更不是多余的部分,它同样是一幅画的有机组成部分。这种空白在整幅画中并不使人感到空,相反是空白处更让人感到有味道,正如清代画论家笪重光在《画筌》中所说:"虚实相生,无画处皆成妙境。"清代另一位画论家华琳分析中国画的这种画中之白更为透辟深刻,他认为画中之白本来不过是画面上笔墨不及之处,但是这种画中之白已经与不作绘画的纸素之白有了本质的不同,因为画中之白与画中之黑相互为用,已经成为整个艺术形象不可或缺的有机成分。因此,他把这种"画中之白"称为绘画六彩之一,认为白中有情,无画处正是画中之画,画外之画,其妙不可言传。中国书法也同样讲究布白,强调"计白当黑",甚至把书法中字的结构就称之为"布白"。中国园林建筑也很重视空间的处理,而且创造了许多布置空间和组织空间的方法,例如借景、分景、隔景等等,把实景和虚景结合起来,充分利用虚景,从而扩大和丰富了建筑的空间和情趣,最明显的一个例子,便是颐和园借用了园外玉泉山之景,放眼望去,更显得湖光山色,别有趣味。

这种虚实结合、以虚写实的手法,更能令人玩味无穷。要画"深山藏古寺",大可不必画出山峦之中的庙宇,只画一个在山下溪边舀水的老和尚

足矣；要画"野水无人渡，孤舟尽日横"，不必去画系在岸侧的孤舟，仅画一舟人卧于船尾，舟人手上再横一竹笛，则诗意全出。我们传统美学非常重视虚实结合使人产生玩味不尽的意境。中国古典诗文讲求言外之意，中国古典音乐讲求弦外之音，中国古典绘画讲求画外之情，这方面的宝贵财富，值得我们的电影艺术认真地加以研究和借鉴。

在其他"散文诗"式影片中，也可以找到这种以虚写实手法的例子，例如《乡情》中，田桂得到父亲匡华的支持，在暑假回到了农村，远离家乡，久别亲人，田桂渴望见到翠翠的心情是可想而知的。但此时，影片的创作者们在田桂和翠翠见面之前，却有意插入了两个湖滩牧牛的空镜头，使这场戏具有更加动人的情感力量。这两个空镜头，在真实的牛歌声中，更充分更强烈地表现出田桂对家乡亲人的依恋之情，也为后来俩人湖滩相会的高潮打好了铺垫，使情感渐次深化，直到高潮。

当然，电影在运用虚实结合手法时，又必须考虑到电影自身的特点。和小说等文学作品不同，电影是属于"一次过"的玄术，如果影片的内容过分隐晦，采用过多虚写手法，容易使观众茫然不知所云。西方一些著名的"意识流"小说被搬上银幕，往往不能取得成功，其主要原因恐怕就在于此。例如爱尔兰作家乔伊斯的《尤利西斯》，这部被称为最有代表性的"意识流"小说，搬上银幕后效果不佳便是一个例证。因此，电影在采用隐喻、象征、虚实结合的手法时，必须熟悉观众心理学，以观众能够理解和领会为前提。其次，电影的一个重要特性又是它的逼真性，传统戏曲在运用虚实结合手法时，可以充分利用戏曲的程式和虚拟性来达到目的，例如表现奔驰的骑者，舞台上戏曲演员只需摇晃几下马鞭，台下的观众便都心领神会，而电影则要求画面的逼真性，演员必须骑在真马上飞驰。电影既是综合艺术，又首先是一种视觉艺术，观众主要是通过画面来获得感受的，这批优秀的"散文诗"式影片，正是注意到这一点，因而取得了较好的艺术效果。《城南旧事》在上述一场戏中，就正是从电影特有的表现手段出发，充分发挥了镜头的潜力，当秀贞讲述思康初进惠安馆情景时，大

胆地采用了画外音伴随镜头运动的方法，随着画外秀贞的讲述，镜头随之推、拉、摇、升、降，使空镜头也具有生命力，应当说，这场戏是相当成功的。

总之，这种"散文诗"电影是近年来影坛上新出现的一种风格和体裁，尤其是这一批优秀的中国式"散文诗"影片，在借鉴和汲取我们民族优秀的美学传统，使电影更加具有民族风格、民族特色这方面进行了许多有益的实践。我们的电影应当具有不同的风格和不同的流派，在社会主义现实主义方法下，叙事电影、戏剧电影、散文电影、史诗电影、散文诗电影等等，完全以竞相争艳，使我们的电影园地百花盛开。

当然，这种"散文诗"式电影，目前还处于形成时期，对这种风格和体裁的电影从理论上进行系统的分析，迄今更是尚未见到。本文仅仅将这种"散文诗"式电影，结合中国古典美学传统进行了一点具体的比较，意在对这种中国式"散文诗"电影的美学特色，进行一些初步的探索。

<p style="text-align:right">初稿于1983年4月
定稿于1984年5月
原载《文艺美学》1985年第1期</p>

试论现代电影的情节性

在电影艺术领域内,"情节"(plot)和"情节剧"(melodrama)虽然有着密切的关系,但它们却是分属于两个不同层次的范畴。情节剧与正剧、悲剧、喜剧、惊险片、武功片等电影样式一道,同属于情节电影的范畴。而情节电影与"反情节电影"或"非情节电影"才是属于同一层次、彼此对立的两个概念。虽然情节剧电影随着时代的发展增添了新的内容,产生了新的形式,然而它毕竟是诸多电影样式中的一种雅俗共赏的电影样式,对于情节剧的讨论固然必要,但从我国当前电影创作和理论的实际情况来看,我感到,迫切需要讨论的还不是情节剧这一种电影式本身,而是现代电影中的情节或情节性问题。

当前情节电影与"非情节性"或"反情节性"之争,主要还是表现在理论上、概念上的混乱。从严格意义上来讲,我国银幕上至今并未出现过类似"先锋派"或"新浪潮"式的"非情节性"或"反情节性"的电影。至于有的同志把《黄土地》《城南旧事》这一类情节松散、采用情绪性情节结构而不是采用传统的戏剧性情节结构的影片,视为"非情节性"电影,那完全是一种误解。正如郑雪来同志指出:"前一段时期,我们电影界有些同志把散文与'生活流'混为一谈,又把情节松散等同于'非情节化'。这都是由于概念不清造成的。散文化或散文电影早已成为电影的一种样式,它并不是没有情节的,只不过不同于戏剧式的情节结构而已。同样,情节

松散或大量采用'情节外的联系',也不能与'非情节化'相提并论。"[1]

关于情节的定义,最著名的有亚里士多德和福斯特把情节看作具有因果联系的事件,也有高尔基把情节看作人物性格发展的历史,虽然角度不同,但都认为情节与事件和人物有关,概括起来,无非是两句话:人物引出事件,事件造就人物。可见,情节的核心是事件和人物。当然,这里所说的事件,应当符合生活的客观规律性,而不是那种完全随心所欲的、无逻辑组合的事件;这里所说的人物,应当具有理性的意识活动,虽然也允许潜意识或意识流,但它们都应当被纳入情节发展和性格形式的逻辑。用这种标准来衡量,欧洲"先锋派"电影如《对角线交响乐》,根本没有事件和人物,自然属于"非情节电影";而法国"新浪潮"电影如《去年在马里昂巴德》,虽然有事件和人物,但这部影片中的事件是采用非理性的心理连续性代替了叙事的逻辑有序性,人物则是处于迷离恍惚的超现实梦幻世界之中,因此,这类影片也可以称作"非情节性"或"反情节性"的。至于《黄土地》和《城南旧事》这一类中国式的诗电影、散文诗电影,不但哲学基础和上述电影有本质的区别,在美学方法上也有根本的不同,虽然它们采用了有别于传统戏剧性情节结构的方式,但情节发展和人物性格仍然具有内在的逻辑,符合现实生活的客观规律,因而不能把它们划为"非情节"或"反情节"的电影。它们的出现,正说明情节性的美学观念在现代电影中已有了发展和更新,需要我们从理论上加以探讨。

情节或情节性是电影艺术中一个十分复杂的课题,对于它的研究可以采取许多途径来进行。但是,恩格斯曾经强调"美学观点和历史观点"是艺术理论中"最高的标准"[2],这就启示了我们,对于电影情节性的探讨,是否也可以从历史和美学这两个角度来进行呢?

[1] 郑雪来:《关于'情节剧'和情节》,载《文艺报》1985年12月21日。
[2] 《马克思恩格斯论文学与艺术》,人民文学出版社1982年版,第182页。

对于电影情节性的历史反思：否定之否定的上升螺旋

辩证唯物主义认为，人类对于事物的认识总是经历着否定之否定的过程，沿着螺旋形向上发展，由肯定到否定，再由否定到新的肯定。高级阶段的肯定，"仿佛是向旧东西的回复"[1]。其实，它恰恰是在新的基础上实现了质变。在电影艺术的发展历史中，人们对于情节性的认识，也正是经历了这样一个否定之否定的上升螺旋式过程。

西方电影史上，从乔治·梅里爱和格里菲斯开始，情节性在电影艺术中一直占据着重要的地位。梅里爱最早把戏剧引入电影，他把电影看作"装在铁盒子里的戏剧"。梅里爱严格按照舞台剧的方式来拍摄电影。在他的影响下，第一次世界大战前欧美各国的"艺术片运动"纷纷从著名的戏剧和文学作品中吸取题材，把有名的舞台剧搬上银幕。于是，情节性便随着戏剧和文学作品被带到电影中来了。当然，事物的发展总是会从正面走向反面，从肯定走向否定。到了20年代，西方电影出现了第一次"非情节性"的高潮，这就是欧洲的"先锋派"电影，代表人物有法国的阿倍尔·甘斯、谢·杜拉克、让·爱浦斯坦、路易·德吕克和德国的罗伯特·维内、汉斯·里希特等人。"先锋派"电影艺术家们反对从舞台和文学中搬用叙事的技巧和手法，他们认为，电影应当更多地向造型艺术靠拢，从绘画、雕塑，乃至于建筑中吸取养料，谢·杜拉克宣称："电影应当抛弃一切不恰当地归属于它的元素，故事和情节与电影无关。只有通过画面造型才能寻找到电影真正的价值，这就是在曙光中出现的新的审美观"[2]。于是，"先锋派"电影或者完全拒绝故事情节，如艾格林的《对角线交响乐》《地平线交响乐》等，纯粹是线条或图形的变化运动，毫无情节内容可言；或者缺乏贯穿影片始终的故事情节，如杜拉克的《贝壳与僧侣》，单纯

[1] 列宁：《哲学笔记》，见《列宁全集》38卷第293页。
[2] 谢·杜拉克：《先锋派电影》，1932年英译本。

记录了僧侣因性欲无法满足而产生的一系列混乱思想,既无顺序,更缺乏内在的逻辑,整个银幕充满了各式各样的梦境和幻觉。显然,这些影片完全无视电影具有群众性的特点,违反了观众的审美心理,因而缺乏真正的艺术生命力。法国影评家雪·布莱齐翁曾经讽刺地说:"纯电影吗?很好,很好……但是,观众首先要求的是故事情节,不论是光线和线条都不能代替情节。""先锋派"电影是短命的,仅仅维持了十来年时间,拍出了为数不多的影片。就连"先锋派"的代表人物杜拉克和爱浦斯坦,后来也不得不在他们自己的创作中放弃了原有的主张,转而去拍摄具有人物形象和故事情节的影片。"先锋派"电影艺术家们,虽然在探索银幕的造型表现力方面有他们历史的贡献,然而,由于他们不懂得电影既有造型性又有叙事性,盲目地用前者来否定后者,鼓吹"非情节化"或"无情节化",最终使自己的艺术探索走进了一条没有出路的死胡同。

在"先锋派"电影的"非情节化"主张破产之后,随着有声片的出现,情节性电影发展到了一个高峰。其中最引人注目的是三、四十年代达到全盛期的美国好莱坞电影。好莱坞的类型电影创作方法,把电影的情节性推到了极端,这种创作方法最鲜明的标志是依据不同的类型或样式来人工编造故事情节,例如西部片、喜剧片、强盗片、科幻片等等,并且主要采用戏剧化的方式来结构情节。因此,在类型电影中,情节性往往具有"模式化""简单化"和"外部化"的特点。好莱坞电影情节的"模式化",表现在每一种类型的电影,常常具有彼此相同的情节公式,如西部片中总是有无辜居民遭残害、豪侠牛仔解危难、英雄美人大团圆等情节框架;强盗片总是有抢劫强奸、警察追捕、强盗伏法的情节线索等等。类型电影情节的"外部化"表现为,情节的演进主要是通过人物的外部动作来实现,主要涉及人物与人物的关系或人物与环境的关系,很少触及人物的内心世界。类型电影的"简单化",则表现在影片的基本情节单纯、人物性格定型、道德训诫明显、结构通俗易懂等方面。好莱坞电影促成了电影情节的进一步完善,但它也造成了电影情节的"模式化""外部化"和"简单

化"，使得电影的情节性日趋僵化，影响和妨碍着电影艺术的进一步发展。

对于好莱坞人工编造的公式化情节的否定，是从两个方向来进行的，其中之一是50年代的意大利新现实主义，另一个则是60年代的西方现代主义电影。虽然它们都反对那种自成首尾、相对封闭、以外部事件为线索的传统情节结构，但是，二者却趋向相反，表现方法也各不相同。意大利新现实主义并不一般地拒绝或否定情节，他们反对的只是好莱坞式的情节公式和人工编造情节的创作方法。新现实主义电影艺术家们，强调从社会现实生活中去发掘情节，他们反对戏剧化的情节，追求生活化的情节，柴伐梯尼认为："任何地点，任何人都可以成为情节的题材，只要编写情节的人善于观察，善于探索所有这些题材的内在价值，以阐明它们的含义。"[1]显然，意大利新现实主义是从情节的产生和情节的内蕴入手，否定了传统好莱坞电影的人工情节模式。而60年代的西方现代主义电影，则是继"先锋派"电影之后第二次"非情节性"的高潮，其中著名的是法国"新浪潮"电影艺术家们以及意大利的安东奥尼和费里尼等人，他们以西方现代哲学（主要是存在主义和弗洛伊德主义）作为理论基础，采用无逻辑的事件或非理性的意识来否定传统的情节结构。在他们的影片中，故事情节的连贯性概念被彻底破坏，代之以自由跳跃的镜头、无逻辑性的连接、画面与声带故意脱节等等电影技巧，影片故事情节被弄得暧昧不明，扑朔迷离，难于理解。不过，60年代的西方现代派电影并不像"先锋派"电影那样完全拒绝或排斥情节，他们的影片中实际上仍然多多少少存在着某种经过变形的情节，除了哲学思想以外，他们对传统电影情节的反叛常常突出表现在情节的结构方式上。事实上，无逻辑或不连贯的情节结构方式，恰恰是他们结构电影情节的一种新的公式或模式。

电影艺术的发展随着螺旋形上升，对于情节性否定之否定的结果，是带来了具有质变意义的新的肯定。70年代以来的现代电影，又重新恢复了

[1] 柴伐梯尼：《谈谈电影》，载《电影艺术译丛》1957年第2期。

故事性和情节性，甚至连"新浪潮"的导演们现在也开始重视自己影片中的情节和故事。现代电影从无情节到有情节，从随意性结构到有机性结构，从表现自我到表现社会，从晦涩难懂到朴实自然，这一切似乎表明向早已被抛弃的三、四十年代传统电影的接近，出现了某种"仿佛是向旧东西的回复"。然而，现代电影在美学思想、导演处理、情节结构、艺术表现等方面和传统电影已经有着根本的区别，表现出传统性和现代性的综合趋势。

当我们顺着电影情节性否定之否定的螺旋形进行了这样一番历史的反思之后，我们大致可以得出这样一条结论：电影不可能根本拒绝或排斥情节性，但情节性的美学观念又必须发展更新。

电影之所以必然具有情节性，首先是由电影艺术的特性所决定的。电影从本质上讲，是采取了空间形式的时间艺术，这就决定了电影既有造型性，更有叙事性。电影造型性和叙事性之间的冲突由来已久，在电影诞生的初期已露端倪。正如克拉考尔指出："如果电影是照相术的产物，其中就必然也存在现实主义的倾向和造型的倾向。这两个倾向，在电影发明后便立即同时并存，这难道是偶然的么？"[1] 然而随着电影艺术的发展，人们逐渐认识到，虽然银幕画面是电影的主体，但这个画面是运动的画面，而不是静止的画面。因此，电影区别于绘画、雕塑等造型艺术。故事影片的艺术特性，决定了电影必须把人物、故事、情节综合在活动照相之中。美国电影理论家斯坦利·梭罗门十分重视电影的叙事性，他认为："从根本上看，叙事电影是由经过挑选的许多现实画面组成，并按照一定次序安排这些画面，使之表现事件、活动、思想和感情。"[2] 显然，影片中的镜头和画面并不是随便拼凑组合起来的，它们必须依照事件发展的明确方向和思维逻辑进行，才能正确引导观众的思路，从而在欣赏过程中实现影片的审

[1] 克拉考尔：《电影的本性》，电影出版社1982年版，第37页。
[2] 斯坦利·梭罗门：《电影的观念》第1页，电影出版社1983年版。

美价值。换言之，就是电影的叙事性规定着造型性，而造型性则丰富着叙事性。对于叙事写人的画面来说自然如此，对于状物抒情的镜头来说也同样不能例外。电影中的空镜头，越来越受到许多电影艺术家们的偏爱，成为烘托意境和渲染气氛的强有力手段。但是，电影空镜头的运用，同样不能脱离影片的情节和人物，只有当空镜头被巧妙地编织到影片的情节之中时，它们才有可能显露出深刻的意蕴和感人的魅力。因而，电影的造型性不可能脱离开电影的叙事性，事实上，恰恰是影片的情节在很大程度上限定了画面造型的含义。同样的红叶镜头，出现在《城南旧事》的结尾，传达小英子强烈的悲痛，出现在《待到满山红叶时》中，却象征着主人公火热的爱情；同样的大江茫茫的镜头，出现在《林则徐》中，具有送别故人"唯见长江天际流"的意境，出现在《一江春水向东流》中，却表达了无尽的悲愤和哀思。从美学的角度来看，自然美的本质正在于人的本质力量对象化，正是由于人的情感、意志、愿望等等凝聚到自然景色之中，才使得山川草木、花鸟虫鱼成为"人化的自然"，具有独特的美学意蕴。

电影不能脱离情节性的另一个原因，还在于电影（故事片）总是不能脱离对人物形象的塑造，日本电影理论家岩崎昶一针见血地指出："电影是描写人的。"[1]电影既然要刻画人物性格，就必然依赖于情节的发展，从一定意义上讲，情节就是人物性格形成和发展的一系列生活事件，它是人物在特定环境中活动的产物，并由人物之间错综复杂的社会关系和矛盾组成。情节实质上是电影艺术家根据现实生活和人物性格发展的逻辑，通过加工、提炼、集中概括的方法，加以精心编织和巧妙安排的结果，从而使得人物性格通过情节的开展得到完整的表现。影片《高山下的花环》正是以梁三喜和他的家庭作为主线，辅之以赵蒙生与母亲、靳开来与妻子等副线，尤其是通过梁三喜牺牲后留下欠账单与赵蒙生曲线调动的情节对比，把社会生活与军队生活、和平时期与战争场面交织起来，精确自然地展现

[1] 岩崎昶：《电影的理论》第114页，电影出版社1982年版。

出人物之间的矛盾关系以及各自的思想性格。由于情节对于塑造人物形象具有如此重要的作用，所以高尔基把情节就看作人物性格发展的历史，他认为："情节，即人物之间的联系、矛盾、同情、反感和一般的相互关系——某种性格、典型的成长和构成的历史。"[1] 当然，随着现代电影艺术的发展，电影不仅可以揭示客观世界的真实，同样可以揭示人物内心主观世界的真实，因此，情节不仅限于用来描述人物性格的历史，而且可以用来表现人物思想发展的历史。

电影需要情节性的再一个主要原因，是由于广大观众审美心理和审美习惯的需要。群众性是电影艺术的特性之一，这种美学特性决定了电影必须照顾到广大观众的审美需要。尤其是中国观众，长期以来受着叙事艺术（戏曲、话本、章回小说）的影响，对电影的情节性有着更多的要求，这是我们的电影创作不能不认真加以考虑的因素。从审美心理学的角度看，电影观众的审美感受包含着极其复杂的心理因素，它是在欣赏影片过程中，审美主体（观众）的感觉、知觉、情感、理性、联想、想象等诸多心理因素协同活动的结果。考察一下情节剧电影为什么会深受广大观众的喜爱和欢迎，我们就会发现，正是由于情节剧电影充分调动了观众的诸多心理因素，因而它才能具有这样经久不衰的艺术魅力。情节剧电影一般都具有曲折离奇的情节，为观众审美心理中的联想和想象的充分发挥提供了最合适的空间。《舞台姐妹》正是通过姐妹俩由合到分，由分到合的坎坷命运，制造出一连串悬念，把观众深深地吸引入戏，使观众的联想和想象高度活跃；电影情节剧往往又具有悲欢离合的情节，通过以情动人，以情感人来达到煽情的效果，唤起观众的共鸣和移情。《一江春水向东流》在几十年后的今天仍然生动感人，正是由于影片通过素芬一家的不同遭遇，深深地打动了广大观众的情感。显然，电影的情节性符合观众审美心理的特点，因而，情节性成为电影艺术不可或缺的有机组成部分。

[1] 高尔基：《论文学》第335页，人民文学出版社1978年。

在电影情节性问题上，长期以来，我们存在着两种彼此对立的倾向，一些赞成电影情节性的同志，常常要求按照戏剧冲突律的原则去安排影片的故事情节，而另一些主张电影"非情节化"的同志，又往往是把"非戏剧化"和"非情节化"混为一谈，实际上，这两种对立的倾向具有共同的错误实质——它们都是把情节性和戏剧性等同起来。毋庸讳言，戏剧性的情节结构方式，曾经是三、四十年代世界各国电影的主潮，直到今天，世界各国"绝大多数的影片仍然是按照传统的情节结构进行构思的"[1]。但是，电影的情节性和戏剧性却是两个完全不同的概念，情节性是种概念，而戏剧性情节是属概念，电影情节性中包含着戏剧性情节，同时，也包含着非戏剧性情节。所谓戏剧性情节，是指按照戏剧冲突律法则来结构的情节，它建立在戏剧美学的基础上，情节内蕴上往往具有强烈的冲突和曲折的故事；情节结构上往往采用开端——发展——高潮——结局的线性因果式结构，有头有尾，层次分明；情节处理上常常运用偶然、巧合、悬念等艺术技巧。所谓非戏剧性情节，是指"电影能够用人对环境的一系列反应来代替戏剧性事件。在格里菲斯的影响下，电影界已普遍采用这种方法"。[2] 非戏剧性影片中的情节不以激烈突变的形式发展，它建立在纪实性美学的基础上，情节内蕴上主要不是靠人工编造故事而是致力于从生活中发掘情节，注重挖掘人物内心的情感冲突，注重情绪的表现和意境的创造；它在情节结构上不是采用单线因果式，而是更多采用心理结构、情绪结构、立体式结构等方式；它在情节处理上更多地注意主要情节之外的次要情节和细节的描绘，使故事情节更接近于生活事件发生发展的自然进程。

除此之外，电影的"戏剧化"和"戏剧性"也是两个不同的概念，前者主要指莎士比亚——易卜生的戏剧创作方法，后者主要指三、四十年代传统电影的创作方法。所以，电影应当同戏剧"离婚"，可以排斥"戏剧

[1] 斯·梭罗门：《电影的观念》，第401页。

[2] 斯·梭罗门：《电影的观念》，第389页。

化",但却不能拒绝"戏剧性",因为它至今仍然是电影情节性的一种重要结构方法。可以提倡"非戏剧化",但却不能提倡"非情节化"。

总之,根据目前我国电影文化的实际状况来看,任何影片(故事片)都不可能完全脱离情节性。

现代电影情节性美学观念的更新:量变到质变的飞跃

以上我们已经从历史和理论的角度分析了情节性在电影艺术中的重要地位,证明现代电影同样不能离开情节性。但是,如果我们将七、八十年代的现代电影同三、四十年代乃至五、六十年代的电影稍加比较,立刻就会发现,现代电影情节性已经发生了很大的变化。例如情节结构从单一方式走向多元方式,情节作用从单向功能走向多向功能,情节内蕴从单义性走向多义性等等。实际上,这种量的变化已经引起了质的改变,使得电影情节性具有同过去迥然不同的美学意义,这就是电影情节性通过量变到质变的飞跃所带来的观念更新。

电影情节结构的变化:从单一走向多元

情节的结构方式,是电影艺术的中心环节,正是在这一点上,现代电影和传统电影有了很大的区别。如前所述,传统电影基本上都是采用戏剧性情节结构方式,这种方式虽然至今仍然保留,但它已不再处于一花独放、唯我独尊的地位,某些新的情节结构方式已经出现在我国影坛上,并且具有愈来愈强大的生命力。

现摘录上海高校影联对于电影观众心理的调查报告:"大学生对电影未来的思考,用发展的眼光来看中国电影的未来,大学生们认为应该向以下三种方向发展:第一类,利用画面把故事叙述得很完整,如《喜盈门》等。第二类,情节只作为运载工具,如《乡音》等。第三类,情节稀薄,

主要运用电影语言，传达出一种思想或情绪，来冲击观众的心理，如《姐姐》等。"[1]

大学生们认为，第一类影片是按照传统电影观念拍摄而成的，吸引人们的主要是故事的内容、情节的发展和人物的命运，目前大多数影片属于这一类。第二类影片目前虽不是主导地位，但具有很大的发展前途，随着电影文化的普及和观众欣赏水平的提高，在今后相当一个时期内，它将成为我国电影的主流。这类影片的特点是思想性与电影化融合，民族性与时代感并重。第三类是具有实验性和探索性的影片，数量不宜太多，目的在于寻求新的电影语汇和表现手法，以丰富电影艺术的表现力。应当承认，大学生们对于电影的这种思考，是符合当前电影创作实际的，也是颇有见地的。

从情节结构的方式来看，第一类影片运用的是戏剧性情节结构，主要采用戏剧冲突律的叙事方法来安排情节，这类影片还有《咱们的牛百岁》《高山下的花环》《喋血黑谷》等；第二类影片运用的是纪实性情节结构方式，主要采用小说式或散文式叙事方法来安排情节，这类影片还有《天云山传奇》《人生》《红衣少女》《野山》等；第三类影片运用的是情绪性情节结构方式，主要以一种内在的情绪来结构情节，这类影片还有《城南旧事》《黄土地》等。

应当承认，这三大类影片各有它们自己的美学特色，并且都摄制出了一批具有较高思想水平和艺术水平的优秀影片，它们各有自己的长处和不足。第一类影片特别重视情节的浓缩，第三类影片特别重视情节的稀释，第二类影片则大致上取乎其中。戏剧性情节结构影片，往往采用通俗晓畅的叙事手法，起承转合的情节线索较为分明，符合多数观众当前的审美心理和欣赏习惯，它追求感情的强度，给观众带来的或者是紧张后的轻松，或者是动情后的悲喜。情绪性情节结构影片，常常把电影的造型性放在叙

[1]《大学生对电影改编和电影未来的思考》，参见《南京日报》1985年5月27日第3版。

事性之上，稀释情节成分，降低情节作用，更多地运用隐喻、象征等电影手段，重视影片的情绪力量和画面的造型感染力，主要追求理性的深度，给观众带来的或者是哲理的启迪，或者是诗情的愉悦。纪实性情节结构影片，既不像戏剧性影片那样过分依赖情节，又不像情绪性影片那样过分稀释情节，它反对人为地编造情节，并不刻意追求情节的曲折性、离奇性或紧张性，而是着力从现实生活中发掘情节，追求情节的真实性、自然性和朴素性。它的情节结构既不像戏剧性影片那样完整封闭，又不像情绪性影片那样过于松散紊乱，一般说来，它也采用以顺序为主的有机性结构，但不是采用单线结构，常常采用多线结构，更注意内在的有机性，高潮不突出，结尾具有开放性。它既追求造型性，又不忽视叙事性，在注意画面造型冲击力的同时，也重视故事情节的流畅。它的结构方式多种多样，既有《天云山传奇》从三个女性视角出发，来构成影片情节发展的逻辑，又有《红衣少女》通过顺时空的外部结构与主人公心理情绪内部结构交融的方式，来铸成影片的情节线索。这些影片往往在情节结构里套着心理结构，在时空交错中埋着悬念巧合，常常把心理描写和情节描写水乳交融地组织在一起。

必须指出，电影情节结构的选择，决不是随心所欲或任意选择的结果，它受着影片内容和样式的内在制约。社会生活本身就是丰富多彩、千姿百态，现实生活中既有激烈冲突的重大事件，更有貌似平淡的日常生活；既有大悲大喜的时刻和惊心动魄的场面，也有诗情画意的境界和琐细平凡的情景，这就要求我们的电影艺术家们，从客观现实生活出发，采用多种多样的艺术表现方式来进行创作。像《西安事变》这一类影片，生活与题材本身就充满了戏剧性，张学良与杨虎城之间、张杨与共产党之间、张杨与蒋介石之间的纠葛错综复杂，这种种政治性冲突表现为人物的性格冲突，构成了引人入胜的戏剧性情节，特别是张杨试探、骊山捉蒋、国防会议这几场戏本身就具有强烈的戏剧性，因而这一类题材只能选用传统戏剧性结构方式，使矛盾冲突充分激化和展开，才能把这样一个风云变幻、

波澜壮阔的时代如实地再现在银幕上。而《雅马哈鱼档》这一类影片，虽然也有阿龙和珠珠的爱情纠葛，甚至还有珠珠和葵妹之间关于阿龙的种种误会，但影片具有浓郁生活气息和时代风情的题材内容。导演张良同志认为："影片的内容决定了我不可能继续沿用《梅花巾》戏剧结构式的电影观念和表现手法，而必须进行新的探索。我决定使用一种真实、自然的纪实性手法来拍摄这部影片，不过多地追求外部的戏剧性，而是更注意影片的真实感和生活化。"[1] 这种美学追求，终于使影片成为一幅广州当代市井风情的斑斓画卷。至于《黄土地》这一类影片，由于它饱含着电影创作者们对于民族生活的历史的沉思，以及对于养育了我们的大地和人民的赤子之爱，需要以这样一种情绪为线索来结构全片，因而影片中求雨和腰鼓两场戏虽然也是充满戏剧性，但它们与全片的关系并不是通常意义上的情节联系，而是一种内在的情绪上的沟通，使得这两场戏在影片中不是成为情节高潮而是成为情绪高潮。

至于电影的样式，对于电影情节结构的选择更是有着直接的制约。一般说来，惊险片、武功片、侦破片、情节剧、喜剧片等样式通常适合采用戏剧性结构方式；正剧片、悲剧片等电影样式由于更强调反映现实社会问题，大量新的生活素材无法被塞进传统的情节结构框架之中，需要按照生活本身的逻辑来构筑情节，因而更多采用纪实性情节结构方式；诗电影、散文诗电影等样式，更注意抒发感情、表现意境和传达哲理，因而常常采取情绪性结构方式。所以，电影的题材内容和样式特征，应当成为电影创作者们选择影片情节结构方式的主要依据。

我们有的同志长期以来习惯于传统的戏剧性情节结构模式，凡不符合此种模式的影片，或者情节淡化，或者情节稀释，或者情节结构比较松散，或者以情绪氛围为线索来贯穿情节的影片，则一概被斥之为"非情节性"。这种说法，不但造成概念上的混乱和理论上的褊狭，而且也不利于电

[1] 《张良就〈雅马哈鱼档〉答记者问》，载《电影艺术参考资料》1984年第16期。

影艺术的发展创新。正如我们前面所指出的，戏剧性情节结构、纪实性情节结构、情绪性情节结构这三大类电影，不但早已出现在我国影坛上，而且都涌现出一批具有各自鲜明艺术特色的优秀影片来。从不同层次观众的审美需求来看，从电影艺术的普及和提高来看，它们都有各自存在的理由和根据，无须一花独放，扬此抑彼。

电影情节功能的变化：从单向走向多向

情节的定义，往往在很大程度上界定着对于情节功能或作用的认识。关于情节的定义，历来有重事件和重人物的区分，从而形成了情节的不同作用和功能。亚里士多德认为："情节，即事件的安排"[1]。福斯特同样认为，故事"是按照时间顺序来叙述事件的。情节同样要叙述事件，只不过特别强调因果关系罢了"。此外，由于情节要凭智慧和记忆力才能鉴赏，所以，故事"成为情节的基础，而情节属于一种更高形式的有机体"[2]。按照这样一种定义，情节无非是一系列具有因果关系的事件，情节的功能则主要表现为组织事件和讲述故事。不可否认，情节性的这种功能在电影艺术历史上长期具有重要的地位，普多夫金认为："在处理剧情时，必须把各个人物的行为线索清楚地表达出来，要把剧中人物所参与的主要事件连贯地描写出来，而最后一点——但并非最不重要的一点——是要正确地通过引人入胜的步步紧张以便在结尾的地方达到紧张的高潮。像这样来处理剧情，已经成为导演进行创作时很有价值和很有效果的一种手法了。"[3]格里菲斯也讲过，他的表现手法乃是狄更斯惯用的手法，唯一不同之处仅在于电影中的故事是用形象来叙述的。电影情节性按照因果关系来组织事件的功能，具有其特定的美学意义。尽管唯心论、不可知论和信仰主义都竭力反

[1] 《西方文论选》上卷第59页，上海译文出版社1979年版。
[2] 福斯特：《小说面面观》，花城出版社1984年版，第75页、第26页。
[3] 普多夫金：《论电影的编剧、导演和演员》，电影出版社1984年版，第27页。

对因果性的客观存在，实际上，客观世界的一切现象都毫无例外地受着因果联系的支配，而观众欣赏电影的心理规律正是根植于人们认识世界的客观规律。现实生活中原因与结果之间的这种普遍联系，使得观众在欣赏电影时始终具有期待心理，希望看到影片中各种事件或行为的原因与结果，于是处于心理学上一种"注意"状态之中，使得观众审美心理中的感觉、知觉、联想、想象等诸多心理因素集中指向银幕，这正是文艺欣赏活动中获得审美感受的首要条件。情节性的这一功能使得电影艺术在自己的发展历史中，探索出了许多成功的叙事手法，例如悬念的设置，目的就是为了调动观众关心、期待、惊奇的心理，《十六号病房》中常琳对自己究竟是不是癌症病情的担忧，不但成为影片情节线索的有机组成部分，也成为吸引观众的强有力悬念；《喋血黑谷》中的那张手令，虽然编导有意把它放在次要地位，但它作为悬念仍然强烈地诱发着广大观众的好奇心和期待感。当然，传统情节性电影过分注重事件因果联系的功能也有它的弱点。唯物辩证法认为，因果联系具有多样性和复杂性，可以有一因多果，也可以有一果多因，原因与结果之间不是机械而是辩证的关系。传统电影的情节性则往往把因果联系看作一种僵死的固定关系，使得情节的发展不符合生活的本来面目，这正是现代电影力求突破的缺口。

情节的另一个定义，是高尔基关于"情节是人物性格发展历史"的著名论断。这一论断使情节的功能从组织事件和叙述故事上升到塑造人物形象和刻画人物性格的高度。这就是说，电影情节性也具有塑造人物性格的功能。自然，艺术作品中人物的肖像描写、语言动作也都是性格刻画的重要手段，但是，从根本上讲，人物性格应当是生活的折光，只有当人物同社会生活发生多侧面、多层次、多角度的广泛联系时，才能塑造出丰富复杂的人物性格来。电影的情节性，正是把人物放到五光十色的大千世界之中，通过人物在一系列生活事件中的行为和思想，来描绘出人物鲜明的个性特征。在这方面，中国古典美学有着极为丰富的传统，例如，"《水浒传》故事情节的最大特点和优点，就是不脱离人物的性格，而是紧紧围绕

着典型性格的塑造。在《水浒传》中，的确可以说，情节就是典型性格的历史"。[1]试想，离开拳打镇关西、大闹野猪林等情节，如何能够塑造出鲁智深豪爽粗鲁的性格；没有景阳冈打虎、怒杀潘金莲的情节，也很难想象出武松的形象来。显然，情节对于人物性格和形象的塑造具有十分重要的作用，传统电影在这个方面积累了许多宝贵的经验。然而，虽然传统电影和现代电影都采用通过情节来塑造人物性格的方法，但它们对情节这一功能的重视程度却有所不同，传统电影往往把故事情节看作塑造人物性格的唯一途径，例如《舞台姐妹》正是通过春花与月红俩姐妹在新旧社会中悲欢离合曲折遭遇这一情节线索，通过人生"大舞台"与戏剧"小舞台"的对比，来塑造出姐妹俩不同的性格形象，展示出她们对待演戏和做人的不同态度，复杂的社会生活仅仅作为时代背景以特定的面貌和特定的范围出现在影片之中；现代电影却常常不仅通过故事情节，而且运用大量的环境描写、细节描写、情绪描写和心理描写等手段，在广阔的社会背景中来塑造人物的性格。《红衣少女》这部影片如果单纯依靠情节的进展，很难完整地塑造出主人公的性格，影片中虽然也有"评三好"这条主要情节线索（包括评三好前，评三好中，以及评三好后，安然与姐姐老师，同学的一系列矛盾纠葛），但这条情节线索主要是起到了运载主人公安然内心情绪的作用，影片更多的是通过主人公在家庭、学校和社会中的父女、母女、姐妹、师生、同学、邻居等等错综复杂的关系，运用大量的细节描写和细腻的心理刻画，来触及人物内心的思考和隐秘的心绪，将情节和情绪立体地交织成一个有机的整体，从而塑造出一个纯真、热情、诚实、具有鲜明个性的80年代少女形象。

事实上，情节还存在着第三种功能，而这种功能过去往往被人们所忽略。一百多年前，恩格斯曾经预言过："较大的思想深度和意识到的历史内容，同莎士比亚剧作的情节的生动性和丰富性的完美的融合，大概只有在

[1]　叶朗：《中国小说美学》，北京大学出版社1982版，第91页。

将来才能达到。"[1] 可见，生动丰富的情节，不仅可以用来叙述事件或塑造人物，而且能够体现出"较大的思想深度和意识到的历史内容"，这显然是情节性应当力求达到的第三种功能或作用。电影艺术经过数十年的发展历程之后，终于在现代电影中实现了恩格斯的预言。尽管《天云山传奇》也有曲折的情节，以至于使得有的评论把它看作一部"已经'变了形'，使人不易辨认的情节剧"，但只要我们稍加比较便可以发现，《天云山传奇》和传统情节剧电影已经有了根本的区别，除开思想内容的根本不同外，这种区别最突出地表现在情节的功能和作用上。《天云山传奇》中尽管也有罗群和宋薇、冯晴岚之间爱情纠葛的情节，但它并不打算把这一情节衍化为传统情节剧中三角恋爱的模式，而是通过主人公罗群的生活命运，展示了一部分知识分子在为理想斗争的道路上艰难跋涉的足迹，表现他们在历史悲剧中的坎坷遭遇和精神历程，歌颂了他们在逆境中对祖国和人民始终如一的忠诚。这部影片在情节框架中汇入了如此深沉的历史思考，使得情节只是成为人们反思历史的契机。同样，《被爱情遗忘的角落》虽然描写了存妮和小豹子的爱情悲剧，但影片的着眼点却在于通过情节透视社会伦理意识倒退的客观原因，揭示出"十年动乱"造成的人们自身意识的愚昧状态和物质生活的极度贫困，倾诉着对千百年来占据统治地位的封建伦理观念的义愤；《秦川情》中虽然有"老夫少妻"的情节线索，但它绝不是古典戏曲中同类题材的翻版，这部影片形象地告诉人们，旧的生活方式和落后的伦理观念的瓦解，除开根本的经济因素之外，还需要精神文化的巨大变革，才能使得文明最终战胜愚昧。

电影情节内蕴的变化：从单义走向多义

传统情节性电影的核心，是具有戏剧性的这种矛盾冲突的起因、发展、激化和结果，便构成了情节的全部内容。因此，传统电影的情节内蕴

[1] 《马克思恩格斯全集》第29卷，第583页。

具有单义性，尽管剧情曲折离奇，但往往似曾相识；尽管情节也有思想意蕴，但常常比较简单明显；尽管也采用别的手法，但通常依赖误会和巧合，等等。

现代电影的情节性，比起传统电影来有了十分鲜明的变化，现代电影情节内蕴更加丰富，从单义走向多义，从简单变为复杂，从外在转到内在，从表面进到深层。即使是采用戏剧性结构的现代电影，这种变化也非常显著。例如我们传统的喜剧电影观念基本上是从戏剧观念沿引而来，其中包含的各种喜剧因素如夸张、幽默、巧合、误会、讽刺等等，主要着眼于人物外部行为动作的喜剧性，而《邮缘》却更进一层，不光追求这种外部的喜剧效果，而且注意发掘人物性格中的喜剧因素，努力创造人物活动的喜剧环境与氛围，从而诱发和引导电影观众也用自己的"喜剧思维"来看待影片里的人物与情节；传统喜剧往往重视影片中建立在假定性基础上的闹剧因素，《喜盈门》却另辟蹊径，强调悲和喜的相互转化，彼此促进，使得整部影片的"悲剧因素比较协调，一个重要原因，就是它们都是建立在生活真实的基础上"[1]，也就是在生活真实的基础上，把多种风格和多种样式综合到影片之中，受到广大观众的喜爱和欢迎。再如惊险片这种样式历来依靠情节的曲折复杂和惊险离奇。但吴子牛在《喋血黑谷》的导演阐述中，却"希望通过本片，让观众用心灵、用感情去体验一种经历，并不希望他们只看一段戏剧性的情节，应当让他们在精神上，在感情上，处于当时战争的、历史的真实境地"[2]。应当承认，创作者这种美学追求，正是这部影片超越其他单纯追求奇特惊险影片的成功秘诀。

对于纪实性影片和情绪性影片来说，它们的情节内蕴更是有了重大的变化。在主要情节之外设置多条次要情节，以加大影片的思想内涵；在情节之中溶入大量生活细节和环境细节，在凡人琐事上挖掘出深广的历史内

[1] 赵焕章：《力求真实——〈喜盈门〉导演点滴》，载《光明日报》1981年7月10日。

[2] 吴子牛：《在失重中寻找平衡》，载《电影艺术》1985年5期。

涵；人物形象从封闭走向开放，以塑造出广阔生活画面中丰满真实的人物性格；在保持情节框架的基础上重视影片的情绪氛围，把外在的矛盾冲突引入人物的内心情绪；在追求影片哲理性的同时，强调主题的开放性和多义性，给观众留下更多的思维空间……这些变化使得现代电影将假定性积淀在逼真性之中，表现性积淀在再现性之中，诗积淀在散文之中。《野山》虽然有很强的情节性，但禾禾和灰灰之间的冲突，却蕴藏着更加深刻的社会历史内容，影片通过普通农民日常生活情态和商州地区民俗民风的描写，把现实生活与民族久远的文化传统衔接起来，形象地表明，社会经济关系的变动必然引起人们生活方式、价值准则和伦理观念的变化，传达出我们所处的这个变革时代复杂的民族情绪和民族心理。

现代电影情节性美学观念的更新，意味着电影创作思想和艺术手法的开拓与创新，有理由相信，随着电影观念的开放和时代意识的强化，我们的银幕即将迎来一个新的创作繁荣期。

交叉点上的汇合：
《红高粱》与《最后的疯狂》观后杂感

只要稍加注意便不难发现，近几年来，电影艺术一直呈现着两极分化的趋势。

一方面，随着艺术新潮的冲击，银幕上出现了一批探索性影片，致力于电影语言和造型表现力的开拓与创新，将情绪和哲理置于情节和人物之上，追求浓郁的诗情和深沉的意蕴，为探索电影自身表现潜力做出了不可低估的贡献。然而，这批探索性影片又往往曲高和寡，知音寥寥，使探索者们感到烦恼和困惑。另一方面，银幕上又涌现出一大批娱乐性影片，具有很高的票房价值，这些影片突出电影的观赏性、娱乐性和通俗性，注重观众的审美心理和欣赏习惯，给人以情操的陶冶和审美的愉悦。但是，这批娱乐性影片又常常瑕瑜互见，其中不乏粗制滥造的平庸之作，严重败坏了娱乐片的声誉。

最近，有幸看到了西影厂新近推出的两部影片《红高粱》与《最后的疯狂》。前者沿着探索片的道路，在继续进行电影本体探索的同时，更加注重观赏性，努力赢得更多观众的喜爱和共鸣；后者附着娱乐片的道路，在坚持电影艺术娱乐功能的同时，更加注重艺术性，在惊险样式影片中大胆开拓与创新。它们仿佛各自从近几年来电影艺术分化的两极出发，迅速向交叉点的中心汇合，而这个交叉点的中心，正是艺术性与观赏性的结合。

《红高粱》灌注着年轻创作者自己的人生体验和审美情感，用今天的目光去透视半个世纪前爷爷和奶奶那一辈人的生活，折射出深蕴于我们民族精神之中骚动不宁、奋争不已的魂魄，传达出强大的民族生命力和深沉的民族历史情绪。这部影片又具有极强烈的艺术探索精神，为了体现创作者自己对历史、对现实的思考，将纪实和写意结合起来，注重艺术表现性领域的开拓，突出影片的情绪冲击力和画面的造型感染力，在银幕上鲜明地展现出创作主体的审美个性和独特风格。然而，《红高粱》与过去的探索片相比又颇有些不同，它不再像过去的探索片那样一味淡化以至取消故事情节，而是将影片的情绪和情节有机地融汇在一起，在保持情节框架的基础上重视影片的情绪氛围，在情节处理上更多地注意主要情节之外的次要情节和细节描绘，如"迎亲""酿酒"几场戏为影片增添了不少色彩。此外，《红高粱》也不再像过去的探索片那样一味追求造型性，乃至使银幕几乎变成静止不动的画面，呆滞的人物形象和缓慢的电影节奏使观众疲劳和厌倦，这部影片却是将造型性和叙事性、造型性和运动性有机地结合起来，影片中多次出现高粱地里的运动镜头颇有艺术魅力，既符合情节的需要和生活的真实，又带有强烈的主观色彩和深层内蕴。尤其是，《红高粱》与过去的探索片相比，更多地考虑到广大观众审美心理和审美习惯的需要，较好地解决了艺术探索片与普通欣赏者之间的矛盾，既勇于探索，又面向观众，既广泛借鉴世界电影文化精华，又注意珍重民族欣赏习惯。从这个意义上讲，《红高粱》是一个新的起点，标志着"雅"电影向大众化的飞跃。探索片在经过一段漫长道路后，正在逐渐走出文艺沙龙，进入更加广阔的电影市场，赢得更多观众的认同与喜爱。这也必将为探索片开辟更宽阔的道路，带来自身更大的活力。

《最后的疯狂》则完全是一部地地道道的娱乐片。这部影片具有曲折引人的情节和惊心动魄的场面，从头至尾紧紧扣住人的心弦，剧作结构严谨周密，镜头组接富有节奏。作为惊险题材影片来讲，这部影片不是侦探片，而是动作片，从影片开始观众便知道杀人犯宋泽持枪潜逃进入市区，

公安人员何磊奉命追捕这名逃犯，所有的戏剧性冲突和戏剧性情节便几乎在这两人中间展开。吸引观众的不是悬念，而是动作。如果要问这部影片有什么悬念的话，或许只有一个答案：那就是"如何抓住逃犯"这个贯穿全片的悬念。尽管如此，观众仍然被这部影片"出乎意料之外，合乎情理之中"的惊险情节所深深吸引，欲看不敢，欲罢不能，充分显示出这部影片娱乐性和观赏性的巨大魅力。但是，《最后的疯狂》与过去的惊险影片相比也很有些不同，它不再像过去的惊险影片那样完全淹没在故事情节中，而是在惊险情节中塑造出何磊与宋泽这样两个性格鲜明的人物形象，这两个对手之间年龄相近、经历相同、能力相当，甚至连家庭、恋爱也非常相似，但却选择了不同的人生道路，在他们之间展开了一场正义与邪恶的决战。此外，同过去的国产惊险影片相比，《最后的疯狂》更多地吸收法国、意大利等西方国家惊险影片的特点，节奏明快、动作性强，动用了摩托车、汽车、火车、直升机等现代化交通工具，造成紧张的氛围和快速的节奏，极大地发挥了电影的运动性这一美学特性。同时，《最后的疯狂》又采用了传统戏剧式结构和现代纪实性摄影相结合的艺术方法，在追捕的全过程中，十分巧妙自如地展现了当代社会生活的某些侧面，既加大了影片的信息量，又增强了影片的可信性。虽然整个情节是编造的，但真实的细节和纪实性摄影却使观众信服和认同。尤其可贵的是，这部影片的导演周晓文以一种严肃认真的创作态度来对待娱乐片，将艺术上执着探索和大胆创新的精神引人娱乐片的创作之中，在注重观赏性的同时追求艺术性，在所谓较"低"的电影样式中拍出了高档次的影片。从这个意义上讲，《最后的疯狂》同样是一个新的起点，它标志着"俗"电影向艺术性的飞跃，娱乐片在经过广泛探索之后，正在逐渐向高档次发展，在观赏性和艺术性的结合上达到了令人欣喜的水平。这将带来娱乐片更大的繁荣，使这一数量最多的片种不断向高层次和高水平发展。

　　作为大众艺术和通俗艺术，电影本来就应当具有艺术性和观赏性。虽然电影艺术的各种风格、各种体裁、各种样式在这两方面有不同的侧重，

但侧重并不意味着排斥。这是因为电影艺术的审美价值本来就包含认识功能和娱乐功能。因此，雅俗共赏，曲高和众应当成为电影艺术家自觉的美学追求，《红高粱》与《最后的疯狂》这两部影片，分别从相反的两极向这个交叉点汇合，这一现象值得欣喜，也可以引发我们许多的思索和探讨。

军事题材电影与现实主义

毋庸讳言，中国当代影坛正处于八面来风、四方撞击的状态。改革与开放的时代大潮，使得文艺走向了空前繁荣的对期。与此同时，各种社会思潮和文艺流派蜂拥而来，几乎令人眼花缭乱，目不暇接。随着银幕上一批"探索性影片"的出现和围绕"谢晋模式"展开的大论战，更是使得电影理论的研讨和论争达到空前未有的热烈局面。其中一个热门话题，就是现实主义是否仍然还是我国电影的主要创作方法？

毫无疑问，电影中的现代主义可能比其他任何文艺领域都更复杂一些。纵观世界电影史，从20年代的西方"先锋派"电影到五、六十年代以来法国、意大利的"新浪潮"电影，他们进行的种种探索对于电影艺术的发展都作出了很多贡献，涌现出了《广岛之恋》《去年在马里昂巴德》《筋疲力尽》《四百下》等一大批著名影片。尤其是西方现代主义电影冲破了好莱坞戏剧化电影的长期束缚，大胆探求电影的美学特性和表现潜力，极大地丰富了电影语言，扩大了电影的表现手段。例如意识流镜头、变速摄影、主观镜头、内心独白、"跳接""闪前"镜头等，使电影语言和表现手法丰富多样。西方现代主义电影在电影语言和艺术手段方面所取得的成就，已经被许多现实主义电影艺术家所大量吸收。如何恰当地评价和分析西方现代主义电影的成败得失，批判地借鉴其中一切有价值的东西，广采博收，为我所用，这是我国电影界当前面临的一个重要的研究课题。

那么，现代主义能否成为现阶段我国电影，尤其是我们军事题材电影

的主要创作方法呢？我的回答是：完全不可能！迄今为止，我们的文坛上和银幕上都没有出现过严格意义上的现代主义作品，将来是否能够产生也仍可置疑。银幕上出现的艺术新潮曾经激烈地冲击了我们传统的电影美学观念，然而从这批"探索影片"的骨子里看，仍然是现实主义的作品，尽管它们在艺术风格和电影语言上有许多创新，尽管它们借鉴和吸收了现代派电影的许多表现手法，尽管它们和传统电影相比颇有些"出格"。但是，它们都是植根于现实生活，通过体现一定生活本质规律，具有某种典型意义的生活现象的描绘来塑造艺术形象。它们所借鉴和吸收的现代主义手法，都是为现实主义所拥有的真实反映现实的基本原则服务的。

现代主义之所以在我国银幕上没有立足之地，首先是由我国的国情所决定的，物质生活水平的限制和文化心理机制的障碍，使得现代主义在中国大地上找不到市场。尤其是没有对西方现代主义文艺思潮的形成产生过重大影响的西方现代哲学、心理学、美学的基础，因此很难设想会产生严格意义上的现代主义文学、戏剧和电影。其次，电影是最具有群众性的艺术，电影观众的审美趣味和欣赏习惯在很大程度上支配和左右着电影的创作与生产。虽然新时期我国广大观众的审美心理与过去相比有了很大发展和变化，不再局限于有头有尾的戏剧式情节结构方式，也能够接受和容纳纪实性结构、散文式结构、情绪性结构等多种多样风格和样式的电影，但他们仍然不能接受或拒绝接受现代主义电影的"三无主义"（无情节、无人物、无理性）。

对于我们的军事题材电影来说，由于特定的题材和内容形成了自身鲜明的美学特色，使得现代主义更没有立足之地。虽然审美风格的多样化，已经成为新时期军事题材电影审美意识自觉和强化的鲜明标志，电影艺术家们的主体意识与创作活力得到了多方面的调动和发挥，对于生活的独特发现、独特感受、独特体验和独特理解使他们追求各自不同的把握方式与表现手法，但是，现实主义过去是、现在仍然是我们军事题材电影的主要创作方法。无需多举例子，只要稍微回顾一下近年来的军事题材影片，便

不难得出这样的结论。

当然,在强调军事题材电影应当坚持现实主义创作方法的同时,也应当着重指出,现实主义也需要开放与深化。在坚持现实主义创作方法的同时,大胆借鉴和吸收现代主义电影的艺术手法和电影语言的成果,可以使现实主义电影更加丰富多样,更加具有朝气与活力。这样可以开阔我们的艺术思维空间,强化我们的艺术表现能力,使军事题材电影呈现多种美学情趣和多种艺术风格蓬勃发展的动人局面。对于军事题材电影来讲,现实主义的开放与深化或许主要集中在以下两个方面。

首先是电影观念的创新。现实主义要求创作者用文艺去反映客观生活,并通过现象去揭示本质。如果说,现实主义电影艺术家们主要是面向社会,强调通过对社会关系的描写和社会矛盾的展示来塑造人物,并通过人物的命运来解释生活;而现代主义电影艺术家们则主要是面向自我,强调通过对自我的剖析,通过对自我意识的展示来传达对现实世界的自我感受。事实上,艺术的审美价值正在于主客体的统一,必然包含着客观的再现和主观的表现这样两个方面。电影作为艺术家对客观现实审美体验的产物,必然包含着艺术家的思想、情感、愿望和理想,只不过这些主观因素仍然是以客观现实作为源泉和基础,这恰恰是现实主义创作方法的精髓和真谛。电影观念的创新,就是要在现实主义基础上,确立电影的主体性,使电影艺术家的主体意识得到极大的发挥。因此,有志于军事题材电影创作的艺术家,应当具有海阔天空的气度和广博深远的目光,以此体察与俯瞰战争与军人,追求现实的宏阔感与历史的纵深感,在自己的影片中熔铸进对于战争和军人、历史和现实、民族命运和民族性格的深沉思考。认真研究改革大潮冲击下民族文化心理的嬗变,真正从中国军人形象中传达出民族的精神和民族的魂魄。与此同时,又需要对人性、人情、人的价值、人的内心世界和心理奥秘进行更深层次的探索,通过对人物命运的揭示和精神世界的发掘,塑造出真实的、丰满的、复杂的、立体的、富有个性特色的中国军人形象。电影观念的创新,体现在创作上,就是要突破旧的模

式和框框，使现实主义具有更加广阔的内涵，达到电影艺术风格、样式、结构、手法的无限多样化，将再现性与表现性、探索性与娱乐性、艺术性与观赏性有机地融汇到影片之中，使军事题材电影跨入更高的美学境界。

其次是电影语言的创新。也就是说，应当进一步发掘电影本身的表现潜力，包括情节结构、拍摄方式、造型处理、色彩光线、画面音响等等方面的探索和创新。我感到，对于军事题材影片来说，这一点尤为重要。新时期以来，随着"电影语言现代化"的讨论和电影创作实践的深入，国产影片在电影语言的创新和探索上取得了很大的成就，使得今天的电影有着明显的不同于以往的特点。在这方面，虽然军事题材电影也作出了努力，涌现出一些优秀影片，但从总体上看，发展的速度还不够快，取得的成就还不够明显。必须看到，70年代以来，世界各地的电影在电影语言上有了明显的变革和发展，电影的表现潜力得到了巨大的发挥，我们应当迎头赶上这股迅猛发展的世界电影趋势。我们坚持现实主义的创作方法，并不等于固守着传统的电影观念和表现方式。恰恰相反，对于现代主义电影和世界各国其他电影中一切有价值的表现手法和艺术技巧，我们都可以借鉴和吸收，使我们的军事题材电影创作手法更加丰富多彩。

钟惦棐先生生前在电影美学讨论会上曾经讲过："不搞现实主义，电影就要灭亡。"这句话同样适合于我们的军事题材电影。坚持现实主义的创作方向，坚持现实主义的开放与深化，坚持借鉴吸收与探索创新，应当成为我们自觉的创作原则和美学追求。

关于几部影片美学特色的思考

最近几年来,在我国影坛上陆续出现了《巴山夜雨》《城南旧事》《乡情》《乡音》《小街》《我们的田野》《黄土地》等几部影片,人们很有兴趣地注意到,这几部影片具有某些共同的美学特色,这就是它们既有散文式的结构和纪实性的叙述方法,又有诗的意境、诗的节奏和诗的手法,同时还具有浓郁的民族风格和民族特色。

这几部影片的以上这些特点,曾多次被大量评论文章和国内外各个评委会所提到,例如,"金鸡奖"评委会给《巴山夜雨》的评语中,肯定影片具有"独特的创作构思和抒情诗般的艺术风格";而马尼拉国际电影节评委会认为《城南旧事》"是一部非常优美的中国影片";《乡情》和《乡音》被许多评论称为"田园抒情诗";《小街》《我们的田野》和《黄土地》也被人们称为"具有抒情色彩的散文影片"。显然,这几部影片确实具有共同的某种艺术风格和美学特色,值得我们从理论上加以探讨和总结。

这几部富有特色的影片诞生以来,在国内外引起了强烈的反响,受到人们的喜爱和好评,《巴山夜雨》和《乡音》先后被评为"金鸡奖"最佳故事片,《乡情》被评为"百花奖"最佳故事片,《城南旧事》获得了马尼拉国际电影节"金鹰奖",说明这几部富有自己鲜明特色的影片具有感人的艺术魅力。

显然,对这几部影片共同具有的美学特色进行探索和研究,既是电影美学理论的需要,更是电影创作实践的要求。我们认为,这几部洋溢着诗

意的散文影片具有如下几个美学特点：(1) 它把散文的结构和诗的意境有机地结合起来；(2) 它把叙述因素和隐喻因素、抒情和哲理有机地结合起来；(3) 它把对民族风格的追求和电影语言的革新有机统一起来。

散文式结构和诗的意境有机统一

这几部影片都具有一个比较鲜明的美学特点，便是把散文电影和诗电影二者的长处融汇到一起，把散文式结构和诗的意境有机统一起来。我们知道，五、六十年代国际上出现的散文电影，标志着现代电影的开端，这种散文电影力求反映出生活原有的形态，力求多层次、多侧面、多角度地来反映生活，具有纪实性的特点。在此之前，电影基本上都是以戏剧冲突为基础，按照时间顺序来叙述故事，按照传统的起承转合方式来展开情节，表现为一种戏剧式结构方式。而这种散文电影，则是电影观念上的一个突破，它彻底挣脱了戏剧的框框，不再需要贯穿始终有头有尾的中心事件，不再需要戏剧式结构必有的高潮和结局，结构表现得比较"松散"，因此，它不再致力于戏剧冲突，而是致力于深化主题。

以上这几部富有特色的影片，正是注意借鉴和吸收了散文电影的这些优点。《我们的田野》编导谢飞在谈他自己创作体会时，就明确表示要"追求现代电影的结构方式"，他认为"现代电影并不排斥情节和戏剧性，而是反对远离生活的编造和加工。它要求把矛盾冲突表现得像生活本身那样丰富而自然"[1]。从这几部影片导演的美学追求来看，他们正在有意识地探索现代电影的结构方式，并且取得了比较明显的进展。让我们来比较一下吴贻弓同志先后执导的《巴山夜雨》和《城南旧事》这两部影片，可以清楚地看到，如果说《巴山夜雨》虽然还有一些戏剧性的痕迹，但已经带有

[1]　《电影艺术》1984年第4期。

明显的散文式倾向，已经和过去戏剧式电影传统的起承转合结构方式有了明显的差别，那么，后来《城南旧事》的结构就更加突破了戏剧的框框，更具有散文的倾向，充分发挥出电影自身的表现潜力。《城南旧事》没有贯穿全片的中心事件，它基本上是分三大段记述了童年英子眼中所看到的秀贞、小偷和宋妈这三个人物的经历遭遇，并通过他（她）们的命运来反映出20年代北京城下层社会人民的生活。正如吴贻弓同志自己所讲的，他力图以"离愁"为线索来贯穿全片，而不是以情节为主干来统一全片，从而使全片具有一种"淡淡的哀思"。以这种动情的诗意把影片结构起来，用情绪贯穿全片，使影片做到了形散而神不散。同样，如果我们再比较一下胡炳榴和王进同志先后导演的《乡情》和《乡音》，也可以看到，虽然《乡情》还残留着悲欢离合的戏剧性味道，但是从整部影片的结构方式来看，并不是建立在人为的戏剧性冲突基础之上，而是以浓郁感人的"乡情"为线索来贯穿全片，同样带有散文式结构的倾向。至于后来的《乡音》，从情节上看更加接近生活，从结构上看更加脱了戏剧痕迹，更富有散文的味道，《乡音》中的矛盾冲突确实"像生活本身那样丰富而自然"。《小街》《我们的田野》也有着明显的散文式纪实性结构，此处不再赘述。有一点需要特别强调的是，现代电影并不排斥戏剧性与情节性，只是反对那种人为的、舞台化的、偶然的戏剧冲突而已，它致力于揭示生活中的、现实的、必然性的矛盾冲突。当然，电影这一门年轻的艺术在自己的发展过程中，必然会进行各种探索，力求最大限度地调动电影自身的表现潜力，从而带来电影观念的更新，从这个角度来看，这种发展方向显然是应当加以肯定的。

这几部具有共同美学特色的影片，充分汲取了现代散文电影"纪实性"的特点，注意真实自然地反映生活。散文电影就像文学中的散文一样，虽然允许在真人真事的基础上进行艺术加工，但又反对虚构杜撰脱离生活真实的情节和制造人为的戏剧矛盾纠葛。这几部影片正是致力于追求一种返璞归真的艺术风格，从环境选择、人物造型设计、人物语言、演员表演等等方面，都注意突出生活气息。就拿环境选择来说吧，《城南旧事》

为了真实反映剧本的特定环境和20年代北京城的风貌，特意选择了北京城南的新帘子胡同为实景拍摄点，而这个地点正是原著中就有的。

如果我们将80年代出现的这几部影片，同五六十年代我国的一批优秀影片如《林家铺子》《林则徐》《早春二月》《红色娘子军》等做一番比较，可以看出二者既有共同之处，又有不同之点。共同之处就在于这两个时期的影片、都在努力追求民族风格和民族特色，从这一点上讲，这几部影片是对我国五六十年代优秀影片的继承和发展。不同之点也比较明显，仅就电影结构方式来看，五六十年代的影片其结构一般比较严谨，戏剧性比较强，起承转合比较分明，高潮结局比较明显，基本上以一条主要情节线索贯穿始终。而80年代这几部影片，明显具有散文结构的倾向，具有现代散文电影的某些特点。

与此同时，我们又注意到，这几部影片在具有散文结构倾向、吸收散文电影长处的同时，又十分注意汲取诗电影的长处，创造性地借鉴并运用了诗电影的表现手法，特别重视使影片具有诗的节奏、诗的意境和诗的氛围，因而这几部影片基本上都是洋溢着一种浓郁的抒情诗色彩。

从意境来看，以上这几部影片虽然都没有曲折复杂的故事情节和紧张激烈的戏剧冲突，为何仍然具有强烈动人的艺术魅力呢？原因之一就在于这几部影片的诗情画意往往给人们留下了深刻难忘的审美感受，震动熏染着人们的心灵，使人们得到美的享受。这几部影片往往具有浓郁的抒情色彩，不仅重视个别画面和段落的意境，而且致力于使意境渗透在整部影片之中，使影片具有"摇荡性情"（钟嵘《诗品序》）的美学魅力。《城南旧事》中的"离愁"，《乡情》中的"乡情"，都给整部影片渲染上了细腻动人的抒情色调。《巴山夜雨》整部影片，更是建立在"夜"和"雨"的意境之上，影片一开始，那迷雾茫茫的大江，浓云愁锁的山城，停泊在朝天门码头阴影中的客轮，旅客上船时缓慢呆滞的身影，立刻把人们带回"四人帮"统治下"黑云压城城欲摧"的年代，深沉的黑夜和濛濛的细雨更加深了这种压抑的感觉。特别是"祭江"一场戏，在夜幕笼罩下的大江中，航

灯的微光里依稀可以看到后甲板上白发苍苍的老人正往怒涛翻滚的江水中抛洒红枣，以此来祭奠她那在"文革"中冤死的儿子，巴山细雨打在大娘满是皱纹的脸上，就像无尽的泪水一样，"祭江"这场戏正是通过突出渲染巴山的"夜雨"意境，给人们留下了难以忘怀的印象。

这几部影片为了创造浓郁的意境，充分调动了电影作为视听艺术的表现能力。一方面，它们十分注意画面的诗情画意，重视发挥镜头的抒情性功能，例如《城南旧事》影片开始时那古老长城的特写镜头，那曲折蜿蜒的城墙，那倾塌的箭垛和秋风中摇曳的枯草，很好地衬托出影片怀旧思乡的意境。这几部影片也很重视画面的构图，《乡情》中那清澈如镜的湖面，绿草茵茵的湖滩，就像一幅清淡典雅的水墨画；《我们的田野》中"荒原之夜"，画面上金黄色莞草滩的尽头是初升的红日，画面中央是一群年轻人欢呼雀跃的背影，光线和色彩的运用使它更像是一幅令人神往的油画，通过这样一幅幅画面，使影片具有诗的意境和气氛。正像雷纳·克莱尔在1950年曾经预言过的那样："一种深入人心、雅俗共赏的新式诗歌已经取而代之了。这些诗出现在一系列画面之中，它们常常不顾逻辑，但是它们也常常使黑暗的放映厅诗意盎然。这是一种人人喜爱的诗，它正在摸索前进……"[1]；另一方面，这些影片也注意运用音乐和音响效果来创造意境，充分发挥电影作为综合艺术的潜能，《乡音》中那沉重的木桩声似乎撞击在人们心上，久久在耳边回荡，《乡情》中那无伴奏的牛歌，带有浓厚的乡土气息和地方特色。这纯朴的歌声烘托出强烈的江南水乡的意境。

此外，从节奏来看，戏剧电影和散文电影通常要求让观众沉浸在情节和事件之中，不让观众察觉到影片的节奏；相反，在诗电影之中，节奏却可以而且应当被感觉到，因为它是这种艺术体裁的重要组成部分之一。普多夫金认为，"节奏是一种从情绪方面来感动观众的手段"，这几部具有特色的影片，非常重视运用诗一般的节奏和韵律来强化影片的情绪，震动观

[1] 雷纳·克莱尔：《电影随想录》，中国电影出版社，第87页。

众的心灵。《城南旧事》结尾的节奏，就特别耐人寻味，在"长亭外、古道边"的音乐声中，画面上秋日香山火红的枫叶接连六次化入又化出，不禁使人想起《西厢记》中的名句："晓来谁染霜林醉，总是离人泪。"影片中香山红叶六次化入，除第一个和最后一个镜头较长以外，中间这四个镜头都比较短，只有8英尺左右，这四个镜头急促不断地化入化出，给人一种情绪极度强烈的感觉，最后一个红叶镜头则有23英尺长，给人一种强烈震动后呆滞平静的感觉。然后镜头再缓缓拉出"台湾义地"的字样，秋风卷动着满地的乱叶，镜头推过义地座座石碑，座座坟墓，最后摇到英子父亲的坟墓前，似乎停下来不动了。这一个蒙太奇段落的节奏处理得相当成功，因为它完全符合主人公小英子情绪节奏的发展变化。英子在失去慈父时，一定是撕心裂肺放声痛哭，那四个急速转换的红叶镜头交替出现，正象征着这种令人难以忍受的强烈悲痛的情感，而到了墓地这场戏时，已经是痛定思痛，是极度悲痛以后的呆滞感，是一种更加深沉的、内向的悲痛了。后面这几个比较沉稳的镜头，正是恰到好处地表现了情绪节奏的这种变化，传达出生离死别、无限伤感之情。在影片的这场戏中，还运用了电影的特殊表现手段，调动了声、光、色等多种元素来处理节奏，在最后近半本胶片中，除了"长亭外、古道边"忧伤的音乐旋律外，几乎没有一句对话，恰是"此时无声胜有声"；此外，六个火红的枫叶镜头之后，紧跟着画面上出现的却是灰底蓝字的"台湾义地"的标识，色彩的这种强烈对比也同样起到了加强情绪节奏的作用。

如果我们把这几部具有浓郁诗意的影片，同80年代我国影坛上那些更注重叙事性和纪实性的散文式电影，例如《邻居》《沙鸥》《都市里的村庄》等等做一番比较，可以看出二者同样是既有联系又有区别。这种区别的关键就在于，前者不但具有现代散文电影的特点，而且汲取了诗电影的长处，把"散文"和"诗"的优点集于一身。因此，这几部影片不但具有散文的笔法、纪实性风格，以及强烈的生活气息，同时又力求运用诗的手法、诗的节奏，创造出诗的意境。

叙述因素和隐喻因素的有机统一

早在1931至1934年，苏联电影界就曾经展开过一场"诗电影"和"散文电影"的激烈论战。这场论战是由"散文电影"的代表人物、苏联电影艺术家尤特凯维奇发起的，他的支持者包括罗姆、格拉西莫夫、瓦西里耶夫兄弟等一批电影艺术家。这场论战的对立面，便是主张"诗电影"的另一批电影艺术家们，其中包括著名的电影大师爱森斯坦、普多夫金，以及杜甫仁科、柯静采夫等人。

那么，"诗电影"和"散文电影"之间，究竟有什么实质性的区别呢？苏联电影理论家多宾在《电影艺术诗学》一书中给我们作出了简明扼要的回答，他认为，对于"散文电影"和"诗电影"的区分，"就要确定分界线。这条分界线应当划在叙述因素和隐喻因素之间。"[1] 多宾认为，"散文电影"的特性就是"叙述因素"，而"诗电影"的特性则是"隐喻因素"。当然，这里的隐喻因素是从广义来讲的，因为多宾把象征、比喻、对比等多种方法都称为隐喻因素，因而这种隐喻实际上包括了诗的各种表现手法。另外，早在60年代，多宾就已经注意到："在实践中，'散文'与'诗'的新的综合的探索都在进行着。这种探索在外国电影（如卡尔德莱叶的《圣女贞德》）中也在进行着。这一过程是复杂的、富于变化的、充满矛盾的。我们只能接触到它的某些方面。"[2]

电影本来就是一门综合艺术，电影的综合性这一艺术特征直接影响着电影的整个发展过程。70年代以来，当代三大科学系统论、控制论和信息论的发展进一步趋向统一，作为其核心的系统理论和系统方法，不但被各门自然科学所广泛采用，而且被越来越多的社会科学所采用，产生了越来越大的影响。苏联和西方一些美学家们开始运用系统方法来研究美学，从

[1] 多宾：《电影艺术诗学》，中国电影出版社1963年版，第57页。

[2] 多宾：《电影艺术诗学》，第251页。

而提出了"综合美学"的思想。从"综合美学"的角度来看，综合性不光是像过去那样作为电影艺术的重要特性之一，而且被提到美学的高度上来认识。正是在"综合美学"的思想指导下，我们完全可以把两种或几种艺术风格、艺术体裁、艺术样式有机地统一起来，从而形成新的电影艺术风格。80年代出现的这几部影片，在艺术探索上比较重要的一个美学特征，就是把叙述因素和隐喻因素、散文手法和诗的手法有机地结合起来了。

这几部影片一方面以叙述因素作为整部影片的基础，另一方面又重视以隐喻因素来突出主题，把叙述和隐喻紧密结合起来，力求达到散文纪实性和诗的概括性二者的有机统一，努力追求生活真实和艺术加工的有机统一、客观因素和艺术家主观因素的有机统一，而艺术美正寓于这种主客观的和谐统一之中。

从叙述因素来看，这几部具有特色的影片，几乎都没有复杂曲折的故事和扣人心弦的戏剧冲突，内容一般比较单纯，情节往往比较简单，例如《乡情》主要描写了田桂和他养母及亲生父母两家人，《巴山夜雨》记录了川江客轮一个普通三等舱房一日一夜的旅途生活，《乡音》更只是反映了山区农村一户普通农家的日常生活。显然，这些影片充满浓郁生活气息的内容，要求与之相适应的朴实无华的电影语言，以质朴的叙述方法作为基础，就像绘画中的白描手法一样，不加色彩、不事渲染，采用一种十分平易清淡的叙事方式，就像生活那样真实自然，使影片具有"纪实性"的特点。在这一点上，这几部影片显然是发挥了散文电影的长处。

与此同时，这几部影片又吸取了诗电影的长处。从电影艺术的各种体裁和样式来看，戏剧电影一般以"戏剧性"见长，主要通过高潮起伏的戏剧性冲突来展开矛盾，散文电影一般以"纪实性"见长，自然而广阔地展开生活画面，能够真实地揭示生活；诗电影一般以"概括性"见长，它可以深入挖掘生活中和人物心灵中的诗情，同时又可以表达艺术家对生活的主观态度，从而更加深刻地揭示生活的本质。正如丁·格里尔逊所说："你拍摄了生活的真实面貌，而由于你把它的细节作了编排，你又解释了

生活。"[1] 显然，在散文电影中，艺术家主要通过对个别形象和个别事件的叙述来表现现实生活，观众在欣赏散文电影时，往往需要通过分析和思索才能把握影片的思想内容，从而得到真切的感受；而在诗电影中，艺术家通过隐喻、象征等各种诗学手法，可以强烈而集中地把艺术家所要表达的思想内容和人生哲理传达给观众。这几部富有特色的影片既重视按照生活的逻辑来真实自然地展开和表现冲突，又并不排斥对生活进行概括、提炼和加工，力求从普通的人和平凡的事中挖掘出具有现实性的社会问题或者深刻的哲理性，力求能够更加全面、形象、概括、真实地反映生活。从隐喻因素来看，这几部影片中除有的更加重视创造诗的意境外，多数也重视运用隐喻、象征等诗的手法。《巴山夜雨》整部影片都暗含着隐喻，轮船上这个普通的舱房，正是"四人帮"统治下整个中国社会的一个缩影，从这个舱房中几位旅客的身上，我们可以看到整个国家、民族和人民深重的苦难，也可以看到人民的觉醒和反抗。影片中，有关蒲公英的镜头和歌声七次重复出现，不但成为影片结构的有机组成部分，而且具有发人深省的隐喻意义。《小街》中可以找到许多隐喻的例子。《乡音》中更是大量采用了情节隐喻、环境隐喻、形象隐喻、声音隐喻等多种隐喻手法。

　　这种隐喻自然不是什么新手法，早在30年代的苏联"诗电影"中，特别是爱森斯坦的《战舰波将金号》、普多夫金的《母亲》、杜甫仁科的《土地》这样一批著名影片中，可以找到许多最优秀的隐喻实例。但是，由于主张"诗电影"的艺术家们一度过分夸大隐喻因素的作用，轻视和排斥叙述因素，把隐喻变成了图解，使诗学变成了说教，使"诗电影"越来越虚假，失去了以前那种感人的力量。甚至在爱森斯坦和杜甫仁科这样的艺术大师所摄制的某些影片中，也出现了同样的缺点和毛病。正如多宾所指出的："如果没有叙述，电影中的隐喻因素是不可想象的。离开叙述的支柱，隐喻的电影形象是不能独立存在的。""《战舰波将金号》的隐喻

[1] 转引自林格伦：《论电影艺术》，中国电影出版社1979年版，第64页。

不但阐明影片主题，同时还使影片的叙述过程显得更加紧凑。在《十月》中，寓意挤掉了叙述……隐喻不再富于情绪感染力，它们变成了教训人的东西。"[1]

这几部很有美学特色的影片，正是克服了30年代"诗电影"的这些缺点，把隐喻因素和叙述因素有机地结合起来，把隐喻建立在叙述的基础之上，创造性地发展了电影的隐喻手法。80年代出现在中国影坛上的这几部富有特色的影片，在隐喻手法上有这样几个创新：

第一，这几部影片中的隐喻，不是对观众进行图解和说教，而是致力于启发观众的联想和想象。爱森斯坦后期影片的蒙太奇隐喻具有强制性，他曾经认为："蒙太奇的力量就在于，它把观众的情绪和理智也纳入创作过程之中，使观众也不得不通过作者在创造形象时所经历的同一条创作道路。"[2] 30年代"诗电影"的隐喻，有些带有非常明显的图解和说教味道，以至引起观众的反感。近几十年来，世界各国美学发展的总趋势是审美心理学日占上风，六七十年代德国出现的"接受美学"，更是明确提出要把文艺美学的研究重心，从作家和作品转移到欣赏者身上去，在我们国内，近年来文艺心理学等集中研究主体审美心理结构的学科也发展较快，美学研究的这种趋势不能不影响到电影艺术。80年代出现的这几部影片，在运用隐喻手法时，正是自觉不自觉地注意到这一点，克服了爱森斯坦等人后期蒙太奇隐喻的强制性，注意发挥观众的主动性和创造性，充分启发观众的联想和想象，因为审美感受的获得，正与欣赏者联想、想象等各种审美心理功能的积极活动有密切的关系。在欣赏影片时，观众的联想和想象越活跃越丰富，得到的美感也就越强烈越深刻。在《巴山夜雨》中，总导演吴永刚和导演吴贻弓，正是有意识地将画家吴凡《蒲公英》版画的情趣融汇到影片之中，让关于蒲公英的镜头和歌声多次出现，来激发观众的

[1] 多宾：《电影艺术诗学》，第208页。
[2] 《爱森斯坦文集》，中国电影出版社1962年版，第367页。

联想和想象。特别是影片结尾，伴随着蒲公英的歌声，蒲公英带小伞的种子被吹得四处飘扬，形成了一个寓意深长的结尾，那吹向四方的蒲公英种子，立刻让人联想到秋石把革命的火种播到了同舱房每一个人的心上，就连那受到"四人帮"精神毒害的"女解差"刘文英，最后终于也在事实面前醒悟过来了。这种启发观众联想和想象的隐喻，给人留下的印象更深刻难忘。

第二，这几部影片注意按照情节发展逻辑来安排隐喻，这种隐喻不是根据主观随意性外加上去的，而是随着影片情节自然而然出现的，与影片的内容有着客观的联系。这种隐喻并不脱离叙述因素，而是伴随着叙述来阐明影片的主题。过去有些蒙太奇隐喻，常常脱离影片的整体结构，不顾影片的特定环境和情节发展，突然插入一些"解释性"画面，这些插入的画面不是以影片情节发展逻辑为依据，而是以创作者自己的主观意图为根据。英国电影理论家林格伦对这种主观随意的图解式隐喻很不满意，他认为："如果那些插入的镜头是影片中背景的一个应有部分，而不是像前面所述那样勉强地插入一个浪花的镜头，那么，这种比喻和象征主义的效果更要大得多。"[1] 而我们这几部影片所采用的隐喻手法，正是建立在影片内容的基础上，作为"影片中背景的一个应有部分"出现的。《乡音》中，古老油榨房那沉重的木撞声曾经三次出现，第一次出现时还只是一种自然音响，标明了影片特定的环境条件——闭塞山区的临河小镇，第二次出现已经带有明显的隐喻意义，第三次出现时，陶春已患不治乏症，这沉重的木撞声似乎在警告着人们，几千年来封建思想的残余，正像癌症一样顽固和可怕，它们今天在某些角落里仍然在毒害和侵蚀着人们的心灵。尤其是当老叔公听不见油榨房的木撞声后，若有所失地念叨着："好些天了，听不到河对岸油榨房的打撞声了，这心里呀，总像少了点什么，没着没落的。"老叔公的这段自言自语，既符合影片中这个人物的性格特点，同时又含有非

[1]《论电影艺术》，中国电影出版社1979年版，第91页。

常深刻的寓意，让人深切感受到，旧习惯势力对人们的禁锢和束缚是多么根深蒂固，这寥寥数语，真可谓传神之笔！

第三，这几部影片的隐喻，往往不只具有单一的寓意，而是具有多重的含义，因而更加深刻、更富有思想性、更触及社会现实生活问题。例如影片《乡音》的结尾，便具有多重的寓意，木生推着身患不治之症的陶春，去龙泉寨看她盼望已久的火车，陶春身体的癌症，自然隐喻着封建思想的残余对人们心灵的摧残和毒害，《被爱情遗忘的角落》中的存妮，不就是被这种"精神癌症"夺走了生命吗？陶春对火车的向往，又隐含着她对新生活的憧憬。确实，陶春青年时代也幻想过当一名教员，结婚成家后，她有时也产生过一些"非分之想"，包括买一件"从来没有穿过的好衣服"，以及同杏枝一道去龙泉寨看看火车等等，但每次她提出愿望后，总遭到木生的断然拒绝，最后又都是以陶春"我随你"而告终，充分表现出陶春在对新生活的憧憬和向往中，又时时挣脱不了旧习惯势力的束缚，因而使得陶春这个人物形象具有复杂性和矛盾性。此外，从画外传来火车行进的巨大轰鸣声，这种现代化的轰鸣声与古老木轮车的吱呀声形成的鲜明对比和强烈撞击，火车声最后终于压倒并淹没了独轮车声，通过这种声音隐喻，又揭示出历史车轮滚滚向前不可阻挡的真理。

第四，这几部影片的隐喻，大多取材于生活细节，注意从生活中提炼哲理，因而富有新意，不落俗套。过去影片中的某些蒙太奇隐喻，由于违背生活逻辑，不是来自生活本身，而是全凭艺术家主观杜撰，往往显得不真实、不自然。这种隐喻发展下去就变成了一套固定不变的程式，例如英雄人物牺牲后，即使在寸草不生的沙漠上，也会切进青松的画面，主人公一旦遇到不幸，明明是晴空万里，也会突来乌云，带来狂风暴雨，这样的隐喻因素，显然是没有生命力的，观众对它们嗤之以鼻是理所当然的。我们这几部影片的创作者们，注意观察生活、提炼生活、从生活中挖掘哲理，因而在影片中采用了许多富有生活气息的隐喻，给人们留下了难以忘怀的印象。例如《乡音》中，给木生端洗脚盆这个镜头曾经多次出现，为

下工回来的丈夫或父亲端来脚盆，这在农村日常生活中是常见的小事，但影片的编导却从中发掘出了令人深思的哲理，把它精心处理为发人深省的隐喻。尤其是龙妹端脚盆那一场戏让人感触最深，当龙妹完全和她妈妈一样，一手掌着灯，一手提着个洗脚盆，赶紧从厨房出来为她父亲打洗脚水时，龙妹和陶春几乎完全相同的动作，不正隐喻着这种旧的习惯势力又在侵蚀着年青一代的心灵吗？像这种取材于生活、符合影片情节发展逻辑的隐喻，自然更富有艺术魅力和感人力量。

当然，影片中的隐喻和象征手法，只能起到"画龙点睛"的作用，绝对不可滥用，只有运用得当，方能恰到好处，同时还必须随时注意克服意念化和图解的毛病。应当指出，在我们这几部影片中，也有滥用隐喻之处，例如《小街》中"动物园"一场戏整个都是隐喻，但这儿的隐喻不是从生活本身揭示出哲理，而是采用图解意念的方式硬塞到影片中来的，因而使得这场戏和整部影片的格调不统一，使人看后感到别扭。

把追求民族风格和革新电影语言有机统一起来

这几部影片还有一个十分明显的美学特点，就是把继承我们民族优秀美学传统和学习外国电影新的表现方法结合起来，把对民族风格的追求和电影语言的革新有机地统一起来了。正如《乡情》导演胡炳榴和王进同志在总结他们的创作体会时深有感触地谈到："前辈们的实践经验使我们得到一个启示：今天我们在学习、借鉴和运用外国电影新的表现方法时，也是可以融进我国传统的文学艺术中的一些优秀的成分。"[1] 这几部影片的创作者们，正是由于具有这样明确的美学追求，因而使这几部影片既吸收了现代电影丰富的语汇，又具有浓郁的民族风格和民族特色。他们认识到，

[1] 胡炳榴、王进：《拍摄〈乡情〉的体会》，载《电影年鉴》1982年，第387页。

要提高我们电影的艺术的质量，跻身世界先进电影之列，使中国电影在世界影坛上独树一帜，除了坚持现实主义创作方法外，还必须紧紧抓住这样两条：一是继承我国优秀美学传统，二是借鉴外国电影优秀表现手法。当然，无论是继承还是借鉴，都不能生吞活剥，而应当从我国电影自身的特点和现状出发。

如果从先秦算起，我们中国美学已经有了两千多年悠久的历史。这些极其丰富宝贵的美学思想，既是历代艺术实践经验的总结，又是民族文化传统的结晶，凝聚着我们中华民族的审美理想、审美方式、审美习惯和审美趣味，作为第七艺术的电影，完全可以从中吸取到许多可资借鉴的东西。当然，在继承中华民族优秀美学传统时，又必须充分考虑到电影作为现代艺术、外来艺术、独立艺术的特点。我们这几部影片，在继承民族优秀美学传统这方面，进行了一些很有意义的探索，使影片中人物的性格心理、情感道德、风俗习惯、语言行为，以及影片的造型设计、环境氛围、节奏安排、音乐美工等方面，都具有鲜明的民族特色和民族风格。

中国传统美学十分重视情感在艺术中的作用，不论是古典诗词、古典小说、古典戏剧，无不强调以情动人、以情感人，而在情感表达方式上，我们民族又十分讲究情感的自然纯真和含蓄深沉。这几部影片注意借鉴优秀的美学传统，在表演艺术上，追求一种"以淡求浓"的含蓄表达方式，《乡情》中田桂和翠翠之间并没有俩人单纯谈情说爱的戏，更没有搂搂抱抱、你跑我追的镜头，而是通过俩人的眼神来传递出真挚深沉的爱情。"托物起兴""借物抒情"是我们民族一种传统的情感表达方式，这几部影片很好地借鉴并采用了这种方法，《乡情》中翠翠以鞋当信、以鞋传情，《巴山夜雨》中的"红枣祭江"，《小街》中的"夏送发辫"等，都给观众留下了难忘的印象。中国古典美学更讲究"离情于景""借景言情"，《城南旧事》结尾那火红的枫叶，带有强烈的情感色彩，霜红的秋林似乎更增添了凄凉悲愁；《乡情》中田桂和翠翠分别时，小船在河中缓缓划行，画外传来熟悉的牛歌，浓郁的乡情、纯真的爱情、痛苦的离情，与景物融为一体，使

周围那熟悉的水乡景色似乎也染上了一层深深的离愁。我们中华民族追求含蓄美，这种"以淡求浓"的表演艺术和含蓄深沉的情感表达方式，这种"托物寄情"、情与物的统一和"情景交融"、情与景的统一，是我们民族文学艺术的传统手法。这几部影片，正是从电影自身的特性出发，借鉴并运用了这些宝贵的美学传统。

中国传统美学还讲究虚实结合。我们的国画非常重视"画中之白"，把画中的空白当作绘画六彩之一；我们的书法讲究"计白当黑"，甚至把书法中字的结构就称之为"布白"；我们的园林建筑创造了许多处理虚空的方法，例如借景、分景、隔景等，把实景和虚景结合起来；我们的戏曲艺术更是非常重视虚实结合，从舞台布景到表演艺术，无不讲究化实为虚、以虚写实，川剧《秋江》中，舞台上没有任何布景，仅仅凭着老艄公手上的一把船桨和演员的形体动作。就使人们仿佛看到了波涛汹涌的大江中一叶扁舟。我们这几部影片继承和借鉴了这一传统美学思想，《城南旧事》中，思康这个人物始终没有出现，只是通过秀贞画外者伴随空镜头运动的方式，让观众仿佛看到了思康初进惠安馆的情景，真是此时无人胜有人。《乡音》中，那象征着现代化和历史前进的火车也始终没有出现，仅仅通过火车行进的巨大的轰鸣声、就起到了震动人心的强烈效果。

中国传统美学重视写意。这几部影片在继承这一美学传统时，既注意到从意境、含蓄、虚实等等方面来体现这一美学特色，同时又充分考虑到电影艺术具有逼真性的特点，因而注意把写意和写实有机融合到一起。这几部影片从总体来看，注重写意；从具体场面和细节来看，又注重写实。通过写实性的细节，增强了影片的真实感与生活气息。电影的逼真性对影片的细节真实提出了很高的要求，电影只有把写意建立在写实的基础之上，才能获得观众的信任和理解，这样的影片才真正具有艺术感染力。《城南旧事》中那个"小偷"出现的场面虽然不多，但是由于影片着力刻画了"小偷"看到弟弟得到第一名后的欣喜神态，以及"小偷"把自己碗里的豆腐脑省下来让给弟弟喝这样几个细节，就生动地展示了这个"小偷"的

内心世界，使这一人物得到了观众的理解和同情。

这几部影片在继承我们民族优秀美学传统的同时，又并不排斥吸收外来富有表现力的电影语言和艺术手法，注意把传统美学思想和现代电影语言融汇起来。电影是一门外来艺术和现代艺术，随着科学技术日新月异的迅速发展，电影语言的创新速度也在日益加快，短短几十年时间，随着从无声到有声、从黑白到彩色、从普通银幕到宽银幕、从固定摄影到活动摄影，电影语言和表现手法也发生了巨大的变化。可以说，其他任何一种艺术语言，也没有电影语言的发展这样快。因此，我们应当密切关注当今世界上新出现的各种优秀的电影艺术手法，学习借鉴，为我所用。《乡情》在刻画人物思想活动时就借鉴了外国意识流电影的一些手法，运用了不少触景生情的闪回式回忆镜头，但影片中的这些镜头又不同于意识流电影那种主观随意的产物，或者所谓非理性潜意识的流动，而是符合人物的逻辑思维和特定的环境条件，如翠翠送田桂进城的一场戏就是如此。影片结尾，当匡家发现田秋月独自出走，于是全家赶紧驱车急追一场戏中，又借鉴了外国电影声画分立的表现手法，画外是节奏缓慢、情感深沉的《摇篮曲》主旋律变奏，画面却是快速、紧张、激烈的运动，这种声画分立的手法运用到这里，把影片的情节发展和人物的情感活动都充分表现出来，收到了很好的艺术效果。

总之，如上所述，这几部影片兼采了诗电影和散文电影二者之长，从而形成了共同的某些艺术风格和美学特色。因此，我们是否可以认为，这几部影片的出现，标志着我国影坛上正在形成或正在兴起一种具有自己鲜明特色的、崭新的电影体裁或样式呢？我们是否可以把这种处于萌芽状态的体裁、风格、样式或流派称作中国式的"散文诗电影"呢？这个问题的答案，有待于理论研究的进一步深入，更有待于电影实践的进一步发展。

必须着重指出，我们对这几部富有诗意的散文电影美学特色的研究和分析，丝毫不含有轻视或否定其他体裁、样式、风格、流派的意思。应当肯定，戏剧式电影、小说式电影、散文式电影，以及将来的"散文诗"式

电影等等体裁和样式，都可以而且应当有它们各自存在和发展的理由。著名电影导演谢晋同志说："风格、样式、流派，这是电影创作中不可回避的问题。"[1] 电影这一门崭新的艺术，随着它的成熟和发展，必然会出现更加丰富多样的体裁、样式、风格和流派。愿我们的社会主义电影园地，万花盛开，竞相争艳。

[1] 谢晋：《心灵深处的呐喊》，载《电影艺术》1981年4期。

惊险片应当有自己的美学追求：
《最后的疯狂》观后杂感

随着艺术新潮对银幕的冲击，一批为数不多的探索片几乎吸引了电影理论界和评论界的全部注意力。毫无疑问，这批探索片在电影语言创新和电影本体探索方面作出了不可磨灭的贡献，应当对它们进行研究和探讨。但与此同时，数量众多的娱乐片却遭到了不应有的冷遇，理论学术界似乎不屑一顾，创作者也感到低人一等。这种状况，直到去年电影界展开对娱乐片的探讨后才逐渐有所改善。然而，这种探讨仍然大多局限在为娱乐片正名的表层意义上，娱乐片的真正繁荣需要的是更深层意义上的探讨。这就是，围绕娱乐片中的喜剧片、武打片、惊险片等各个片种或样式，来分别研究它们各自的美学特性和创作规律。正是基于这样的想法，本文将结合西影新片《最后的疯狂》，对惊险样式电影做一点肤浅的探讨。

笔者在观摩《最后的疯狂》后，同本片导演之一周晓文同志作了短暂的交谈。当问及创作体会时，周晓文回答道："惊险片也需要探索精神。"或许，这简短的回答中正包含着这部影片成功的秘诀！

艺术上有高低，样式上无尊卑。惊险片虽然是一种通俗样式，但要拍出高质量、高水平的惊险片，仍然离不开艺术上的探索和创新精神。从某种意义上讲，惊险片等娱乐样式影片的探索甚至比探索片的探索更困难一些。这是因为，惊险片等传统样式的探索还需要突破样式自身的束缚，尤其是我国较大部分的惊险样式影片，长期以来沿袭着固定的模式，题材、

风格和样式变得单调雷同，似曾相识的情节和千篇一律的结构在惊险片创作中屡屡出现，为"惊险"而"惊险"、为"样式"而"样式"的传统观念，严重束缚了创作者的手脚。

事实上，惊险片的题材，风格和样式应当是多种多样的。综观当代世界影坛上的惊险影片，除了继承传统惊险片情节紧张、扣人心弦、富于悬念、惊心动魄的特点外，又开拓和扩大了惊险片的题材范围，发掘和深化了惊险片的内在意蕴，溶入和渗透了其他因素，涌现出一批具有崭新面貌的优秀惊险影片。例如，惊险片与社会政治内容结合，产生出一批政治题材惊险片，如意大利的《一个警察局长的自白》、英国的《卡桑德拉大桥》、法国的《Z》等等；惊险片与逻辑推理结合，产生出一批推理惊险片，如美国的《尼罗河上的惨案》《东方快车谋杀案》、日本的《人证》等等；惊险片与灾难因素结合，产生出一批灾难惊险片，如美国的《摩天大楼失火记》《海神号遇险记》《航空75》等等；惊险片与科幻因素结合，产生出一批科幻惊险片，如《日本的沉没》《大白鲨》等，充分体现出惊险样式影片自身的观念更新和样式演进，展现出惊险样式影片内在的无穷潜力，范围相当广阔，内容丰富多彩。

《最后的疯狂》正是以这种艺术上的探索和创新精神，突破了传统国产惊险样式影片的桎梏。过去的刑事侦破惊险片，大多把"惊险"的焦点凝聚在案情的发生上，如凶杀惨案、珍宝被窃等，影片的情节重心也大多放在对案情的侦破上，从发案到破案，便构成了影片的全部本文。《最后的疯狂》虽然仍属于刑事侦破惊险片，但在创作上却另辟蹊径。影片一开始，观众便清楚地知道，杀人犯宋泽持枪潜逃窜入城市，公安干警何磊奉命追捕逃犯，至于宋泽为什么杀人和怎样杀人，却被推到背景去了。这部影片"惊险"的焦点并不是案情的发生，而是贯串于何磊追捕宋泽的全过程，尤其是集中在"居民住宅区"和"列车上"这样几个高潮中。于是，《最后的疯狂》便寻找到了自己独特的风格，它不是"悬念片"或"侦破片"，而是一部"动作惊险片"。也就是说，《最后的疯狂》这部影片的情

节重心，不再像过去那样集中在对案情的分析和侦破上，而是集中在追捕和抓获逃犯的动作本身。如果说这部影片有什么悬念的话，那么唯一的悬念便是何磊如何抓住宋泽。这个悬念贯串影片的始终，紧紧扣住观众的心弦，迫使他们不得不屏住呼吸看到结尾，迫不及待地急于知道最后的结局。为了体现这种"动作惊险片"的风格，编导有意识地在影片开头便安排了一场"汽车追逐"。虽然这个次要情节与主要情节并没有太多关系，无非是何磊在接受追捕宋泽任务前抓获了两个流氓犯，但警车追逐白色出租车的惊心动魄的场面，却立即将观众带入了影片的特定情境，使观众适应和熟悉快速变换的节奏和剧烈动作的氛围。同样为了体现这种"动作惊险片"的风格，影片中动用了摩托车、汽车、火车、直升机等现代化交通工具，充分发挥出电影"运动性"这一美学特性。电影中强有力的、逼真的、富于表现力的运动，是其他艺术手段无法达到的，运动性构成了电影最重要的美学特性之一。斯坦利·梭罗门在《电影的观念》中讲到："电影艺术的主要基础就是描绘运动的观念，因此拍电影的最大问题是怎样才能最好地描绘运动。"他认为，追逐的场面是最富于电影性的，这也是美国西部片大量出现追逐场面的原因。《最后的疯狂》中多次出现追逐场面，何磊骑着摩托车追逐宋泽，老郑在高大的施工架上追逐宋泽，何磊乘直升机追逐列车上的宋泽……这些追逐场面不仅成为影片情节的有机组成部分，同时也强化了影片"动作惊险片"的独特风格。

从"动作惊险片"的风格出发，《最后的疯狂》在节奏处理上也十分讲究。法国电影理论家雷纳·克莱尔曾经这样来阐释电影的节奏，他说："如果确实存在一种电影美学的话……这种美学可以归结成为两个字，即'运动'。除了物体的可见的外部运动外，今天我们还要加上剧情的内在运动。这两种运动的结合便可以产生我们经常谈论然而却很少看到的那种东西：节奏。"[1] 显然，从运动的形式看，电影的节奏应当包括影片中人物动作和

[1] 雷纳·克莱尔：《电影随想录》，中国电影出版社1962年版，第75页。

语言的节奏，音乐音响的节奏，画面色彩、光亮、影调的节奏，以及摄影机运动的节奏和蒙太奇节奏等。《最后的疯狂》节奏明快，富有"动作惊险片"的特点。如宋泽闯入三姐妹家中一场戏，宋泽用枪逼着两个姐姐，威逼妹妹到楼下去看有没有追捕他的人，并且只给她一分钟时间。此时影片用了12个镜头来表现妹妹急跑去拨电话和宋泽烦躁不安等待的情景，其中最短的一个镜头仅有1尺长。这场戏中，宋泽和三姐妹的动作和语言都是快节奏的，妹妹在奔跑下楼时画面由暗到明的急速转换，摄影机跟摇的快速运动，都渲染了激烈紧张的节奏氛围。从运动的性质看，电影的节奏又可以区分为情节节奏和情绪节奏，这就是指影片的情节应当波澜起伏、动静结合，有高潮有跌宕，并通过格式塔心理学"同形同构"的关系，在观众情绪情感上引起共鸣，造成从紧张到平静、从平静到紧张的特殊心理效果。《最后的疯狂》在这一点上也处理得十分巧妙，当宋泽携带十公斤烈性炸药潜逃上旅客列车后，旅客们面临的生命危险紧紧牵动着观众的心，此时影片却用了92尺长的一个中景镜头来描绘车厢里平静安宁的旅途生活，为后面的紧张场面作了尽情的铺垫，似乎也是故意留出时间让观众为后来的紧张心理积蓄和储备足够的能量。现代心理学认为，注意的强度或紧张度，集中体现在"由安静的觉醒状态向强烈的警觉的觉醒状态即注意的觉醒状态的过渡"[1]。显然，这种方式最能调动观众的审美心理和审美情感。《最后的疯狂》在节奏处理上颇有功夫，为影片增添了艺术魅力，也使得节奏成为影片独特风格的有机组成部分。

　　自然，影片的独特风格和鲜明特色，归根到底来源于创作者在艺术上勇于探索和大胆创新，高扬创作主体的艺术个性，以严肃认真的创作态度来对待被某些人视作"低等"样式的惊险片，在惊险片的创作中追求艺术性与娱乐性的结合，才使得《最后的疯狂》成为近年来惊险样式影片的杰作。需要说明的是，我并不认为惊险片都应当拍成"动作片"，恰恰相反，

[1] 彼得罗夫斯基主编：《普通心理学》，人民教育出版社1981年版，第204页

惊险片的风格和样式应当丰富多彩。惊险片可以拍成"悬念片",也可以拍成"推理片",还可以拍成"心理片",甚至可以拍成"科幻惊险片""喜剧惊险片"等。对于惊险片风格和样式的选择,应当取决于剧情的需要和创作者的艺术追求。《最后的疯狂》创作者们在创作中严肃认真的态度和勇于探索的精神,把艺术性和观赏性的追求统一起来,不仅对一切惊险片创作有启迪,而且对一切娱乐片的创作同样有启迪。

如何处理虚构与真实的关系,是惊险片创作中常常碰到的一个难题。西安电影制片厂1985年曾作过一次惊险影片观众调查分析,观众认为国产惊险影片存在的主要问题,一是"公式化概念化",也就是上面谈到惊险片需要探索和创新的问题,二是"情节虚假",这就是惊险片如何处理虚构与真实关系的问题。《中国青年报》等报刊也曾开辟专栏讨论国产影片中情节虚假的问题,其中许多读者详细列举了国产惊险影片中情节和细节的虚假之处,对其表示强烈的不满。

毋庸讳言,惊险片往往离不开虚构,它的假定性常常大于一般正剧片。惊险片之所以需要虚构,从表面上看是由于电影样式的规定,从实质上看则是出于观众审美心理的需要。惊险影片受到广大观众的喜爱,从审美心理上来分析,是由于人们不满足于平凡单调的日常生活,希望在自身安全的条件下来经历危险紧张的突发事件,惊险电影正好适合了人们的这种心理需要。当惊险影片中的主人公意外地遇到生命危险时,就会引起观众的认同感和共鸣感。弗洛伊德认为,在人的深层潜意识中存在着一种动物性本能冲动,他称之为"伊德"(ld),这种本能包括生命本能和死亡本能两部分。生的本能包括"性欲、恋爱、建设的动力",死的本能包括"杀伤、虐待、破坏的动力"。于是,在"无意识"这个本能世界中充满了黑暗和盲目的混乱,一种倾向是性的欲望,遵循快乐原则,另一种倾向是挑衅和侵犯他人的本能,以及在一定条件下追求死亡的本能,遵循死亡原则。这两种倾向交织在一起,形成生命的原动力。国外一些电影理论家认为,弗洛伊德的精神分析学说从深层心理上阐释了惊险电影的心理根源,就是

因为这种电影能够同时满足观众的安全感（快乐原则）和侵犯欲（死亡原则），使人的生命原动力中这两种能量得到释放和宣泄，从而体验到日常生活中难以感受到的巨大心灵震撼，进而获得异常的审美快感。因此，惊险电影应当具有"惊"和"险"的审美特性，情节曲折离奇，冲突尖锐激烈，常常采用戏剧化结构方式来强化冲突、制造危机、导致高潮。为了造成"惊险"的戏剧性动作和戏剧性情境，惊险电影常常大量利用悬念、巧合、偶然性等等，来充分调动观众的期待感和好奇心。

与此同时，惊险片又离不开真实。真实是电影的生命，惊险电影自然也不能例外。当然，这里所说的"真实"，应当是一种"艺术真实"，它既包含着坚实的生活基础，又包含着艺术家的主观创造。艺术真实正是这样一种主客体的有机统一。所以，惊险影片的情节完全可以虚构和编造，充分发挥编导的想象力和创造力，但这种想象和创造又必须符合生活的逻辑，有充分的生活依据。或者换句话说，惊险片的情节应当"出乎意料之外，合乎情理之中"。只有"出乎意料"才能吸引观众，也只有"合乎情理"才能使观众认同。《最后的疯狂》整个事件本身显然是虚构的，但它的具体情节和细节又都符合生活的逻辑，符合生活的情理，许多地方处理得颇有匠心。例如"海滨浴场"一场戏，当公安局监听到宋泽要与父亲在海滨浴场相见的电话后，立即撒下了包围圈，在这种情况下宋泽是无法逃掉的。然而，当宋泽父亲往浴场走来时，一个表贩子跑上去推销手表，公安便衣误以为是宋泽将其逮捕，结果打草惊蛇，宋泽悄悄溜出了浴场。这场戏的结局就是既出人意料，又合乎情理。《最后的疯狂》中，类似的具体情节和细节还很多，由它们组成的"情节链"，环环紧扣，层层递进，使这部虚构的影片获得了艺术真实的效果。

此外，惊险片的真实又有赖于生活环境的真实和细节的生活化。《最后的疯狂》在这方面独运匠心，将戏剧式情节结构和纪实性摄影风格结合起来。这部影片全部采用实景拍摄，提供了80年代的生活环境和氛围，从环境选择、人物造型设计、人物语言、演员表演等方面，都注意突出生活气

息。影片的主人公完全生活在当代社会的喧闹繁华的城市生活中，如"商场""宾馆""海滨浴场"几场戏，画面上是连绵不断的人流，不断传来汽车声、人声和各种杂声，一切就如同在生活中一样自然地流动，影片在何磊追捕宋泽的过程中，还十分巧妙自如地插入了一些社会生活的细节，如搜查摄制黄色录像带的团伙，个体户饭馆中的青年男女等等，使影片具有时代的气息，既加大了影片的信息量，又增强了影片的可信感。这部影片在音响方面也很有特色，充分发挥了自然音响的艺术效果，在制造气氛、刻画人物、表现生活的逼真性等方面，起到了非常重要的作用。扮演何磊的刘小宁和扮演宋泽的张建民两位演员，表演上也很准确，把握住了人物的分寸感，许多小动作和生活细节丰富了人物的形象，也增添了表演的真实感。

《最后的疯狂》启示我们，在惊险片创作中，真实的事件可能拍得虚假，虚构的情节却可以拍得真实，关键在于如何表现。惊险片正是要在虚构与真实的矛盾中，闯出自己的道路。　　惊险片能否塑造人物形象，这是惊险片创作中常常碰到的又一个难题。过去的一些国产惊险片往往迷恋于编织曲折离奇的情节，将情节置于人物之上，将人物仅仅当作惊险情节演进的手段，因而满足于叙述案例或交代故事，忽视了人物形象的塑造。事实上，综观中外优秀的惊险文学或惊险电影，如柯南道尔笔下的福尔摩斯，克里斯蒂笔下的大侦探波洛，近年来在西方流行的邦德式硬汉007的系列影片，以及新中国成立以来受到我国广大观众欢迎和喜爱的惊险样式影片，如《羊城暗哨》《英雄虎胆》《冰山上的来客》等等，都塑造了一个个有血有肉、形象鲜明、真实可信的人物形象。福尔摩斯冷漠严峻的外表和机敏过人的智商，波洛笨拙可笑的外形和毫不糊涂的内心，都给广大读者和观众留下了难以忘怀的深刻印象。他们在世界文坛和世界影坛上的影响，充分证明惊险文学和惊险电影塑造人物形象的巨大潜力。

《最后的疯狂》成功地塑造了公安干警何磊和逃犯宋泽这样两个人物形象。影片有意将这两个人物设计为年龄相近，经历相仿，家庭相似，但

由于人生道路上的不同选择，在他们之间展开了一场正义与邪恶的决战。青年干警何磊自幼丧母，不幸的生活遭遇铸成了他桀骜不驯的性格。当他在执勤时用车门挤伤流氓犯的手臂后，上面派来的刘副处长告诉他，厅里已经把这件事压下来了，只需要他写一份书面检查，这在别人来说似乎不成问题，而何磊却执意不写，并在关门时用脚狠狠将门踢上，充分表现出他性格中桀骜不驯的一面。但他的性格中又有维护正义、疾恶如仇、忠于职守的一面，为了抓获凶狠的杀人犯，他敢于知难而上、挑起重担，自告奋勇混到旅客列车上去，最后为了保住全体旅客的生命，与杀人凶犯同归于尽。何磊是一个有血肉有、性格鲜明的活生生的人物，他有自己的喜怒哀乐、七情六欲，他身上既有英雄性的因素，也有自己性格上的弱点，银幕上的这个公安干警形象令人信服，使人钦佩。杀人凶犯宋泽，有着和何磊相似的家庭遭遇和个人经历，但他类似的桀骜不驯的性格却是朝着恶的方向畸形发展，终于堕落为一个凶狠残忍的杀人犯。影片淋漓尽致地描写了宋泽凶狠残忍的性格，他在杀死同伙刘福祥后冷冰冰地将尸体打入废料包，他在闯入三姐妹家中后用枪威逼这几位无辜的姑娘，他为了潜逃，携带十公斤烈性炸药窜上旅客列车，总之，为了自己逃命他可以干出一切伤天害理的事情。与此同时，影片也展示了他性格中的另外一方面，他与女友李晓华的爱是真挚的，这也许是他凶狠性格中唯一残存的一点人性。然而，当李晓华劝他去投案自首，争取宽大时，却被他断然拒绝，并且随后紧接着去卫生间安放公文箱中的炸药和雷管。这样的刻画显得更有深度，立体地揭示出人物的性格。《最后的疯狂》运用人物性格二重组合的原理，揭示出在善与恶、美与丑、正义与邪恶的决战中，公安干警何磊与杀人凶犯宋泽这两个人物性格深层复杂矛盾的内核。高尔基认为，作家应当"善于从好人身上寻找坏的东西，从坏人身上寻找好的东西，即人所固有的属性"[1]。何磊与宋泽这两个人物之所以塑造得鲜活生动、真实可信，正是由

[1] 高尔基：《论写作技巧》，花城出版社1983年版，第22页。

于影片触及人的灵魂的深邃之处，展示出他们性格世界深层结构中的矛盾内容。当然，惊险片在塑造人物形象时有自己独特的艺术规律。惊险样式电影历来有重情节和重人物两种观点的争论，在我看来，二者并不矛盾。惊险片自然应当具有曲折离奇的情节，然而，在这种惊险情节中恰恰可以塑造出很有特色的人物形象来，因为惊险影片中的主人公（如公安干警何磊）常常被置于生死存亡的险恶境地，这种状况往往最能触及人的内心世界中的矛盾搏斗，以及这种拼搏引起的不安、动荡等复杂情感，特别容易使人物性格丰满，富有艺术感染力。惊险情节，恰恰是挖掘人物内心、刻画人物性格的绝好机会。与此同时，惊险片在塑造人物形象时又不同于其他题材或样式的影片，它必须善于利用细节在紧张的情节中巧妙地刻画人物，惊险片的人物塑造绝不能脱离紧张的情节，必须使人物始终运动于紧张的情节之中。这是由于惊险样式电影确实有其独特的审美属性，使得惊险片在人物塑造上有自己的特殊性。《最后的疯狂》正是把握住了惊险片人物塑造的特点，抓住人物的主要个性特征，在紧张的情节中通过大量丰富的细节来加以表现，塑造出一位个性鲜明、很有深度、富于时代色彩的公安干警的形象。

当然，《最后的疯狂》也有遗憾之处。硬贴上去的何磊的女朋友始终游离于影片之外。笔者最近有幸连续观摩了西影厂新近推出的两部影片：《红高粱》和《最后的疯狂》。前者是一部地地道道的探索片，后者是一部地地道道的娱乐片。然而，它们仿佛从相反的两极出发，迅速向交叉点的中心汇合，这个中心便是艺术性与观赏性的统一。或许，"雅"电影向大众化发展，"俗"电影向高档次发展，正是下一阶段电影发展的大趋势。用本片导演周晓文的话说，就是"要努力拆除横在娱乐片与艺术片之间的那堵壁"！那么，作为娱乐片之一的惊险电影，努力向艺术性与观赏性的统一趋进，难道不正是惊险片最根本的美学追求吗？

<center>原载中国电影艺术研究中心主办《当代电影》1988年第8期</center>

点击中国电影产业化（访谈）

从近几年的发展看，几部国产大片诸如《英雄》《十面埋伏》《七剑》《无极》《神话》的重装上阵，我们才开始真正地领略电影在产业化进程中的商业智慧与营销智谋，才刚刚体会电影在产业化发展中的甜头。

融资渠道拓宽

赵　晖：近几年中国电影在产业化的舞台上上演了几出大戏。去年8月《七剑》以投资1.4亿港币的阵容占领了暑期黄金档，在中国内地、香港、台湾及马来西亚等地同步公映。而且该片还动用了中、日、韩三国近10亿的资金以电影为开端进而开发包括电视剧、网络游戏、漫画、衍生产品、娱乐游艺事业等相关的项目，以此带动整个"七剑"产业链。紧随其后，《无极》也以其强大的商业攻势瞄准电影市场。再加之这几年，张艺谋的《英雄》《十面埋伏》的成功营销和冯小刚的"贺岁电影"品牌效应以及成龙的作品，中国电影在产业化的进程中开始喜滋滋地品尝到电影商业化带来的喜悦。彭老师您认为中国电影在产业化的历程中发展的状况究竟如何呢？

彭吉象：电影作为文化产业的核心部分，产业化发展取得了一定的成绩，但是长期以来发展不快。到了2004年之后好了一点，在2005年达到

高峰，一年创作了260部影片。总收入是48亿人民币，与以往相比有了重大突破。但是和我们13亿人口总数相比，平均下来每个人才花了两三块钱看电影。电影产业长期以来处于滞后状态，这和我们的认识有关系。以前我们过多的重视电影的宣传教育功能，忽视产业功能，没有看到电影是一个很有发展潜力的产业。这两年电影产业化发展有点转机，首先是领导部门开始重视电影产业；其次是从业人员在实践中真正认识到了这个问题，一批创作人员有意识地把产业功能融入创作中；再有就是投资主体多元化形成三足鼎立局面：国有资本、民营资本、境外资本。投资渠道拓宽，资金充足，带动了电影市场化运作的方式。中国有几个重要的大片都体现了这点，《无极》是很成功的例子。整个影片集中了中、美、日、韩四国3.4亿人民币的资金。这些影片的大投资运作，充分体现了电影的融资渠道越来越广阔，这为中国电影产业化发展提供了资金保障和发展基础。

整合营销进入电影营销

赵　晖：近几年我们注意到像《英雄》《无极》等国产大片都非常注重营销策略。有人认为《无极》是整合营销做得最好的电影。多方整合拓宽了电影产业化发展，您是如何看待国产电影目前的营销状况的？

彭吉象：电影要做强营销这一环节，在整个《无极》项目中，至少有七方参与运作。第一是陈红、陈凯歌代表的电影制作方。第二是以世界最大的游戏开发商法国育碧为代表的游戏开发方。第三是GAMELOFT全球第一个手机游戏开发方。第四是以派格太和为代表的传统电视媒体代表。第五是以康佳为代表的IT业制造商。第

六是时尚用品的开发商。第七是大型门户网站。我在CCTV电视新视野丛书的《机遇与挑战——电视专业化频道的营销策略》中谈到"整合营销",它主要表现为三个特点:首先是受众至上。其次是规模传播,一方面是充分利用各种媒体,运用网络、电视、手机等多种媒体传播。比如,《神话》把手机的增信服务产品的开发给了空中网。空中网拥有《神话》中全部图像、视频、内容资源及营销资源合作开发的增值服务产品的无线独家版权。另一方面,要开展各种活动。比如电影的新闻发布会就是很好的形式,张艺谋的新片《满城尽带黄金甲》就根据主要演员分批召开了多次新闻发布会,演员轮流上阵吸引大家注意。而且在拍摄期间还安排了很多人去探访。比如章子怡和董洁就是在一天去探访,造成了一定的新闻效应。最后是互动传播。目前,我们观众与电影之间的互动目前做得不够。

目前,像《英雄》《十面埋伏》《七剑》《神话》《无极》等这些大片都在整合营销上都为我们做了很多好的市场尝试。

最大的问题是故事讲不好,不精彩

赵　晖:中国电影在发展中也必然伴随着一些问题的出现,一些问题可能会制约中国电影产业整体的提高,您认为制约中国影视产业化进程的最大问题是什么?

彭吉象:目前存在的最大问题就是很多导演不会讲故事。从讲故事这一点上看好莱坞有很多地方是值得我们学习的:

1. 具有明显的开端、发展、高潮、结尾,鲜明的线性结构方式。
2. 按照戏剧冲突律,情节要跌宕起伏、引人入胜。
3. 电影应该大量运用悬念、巧合、误会、偶然。

4. 具有情节剧特点，强调以情动人。我们通常讲，好莱坞电影善于把假的拍成真的，中国电影善于把真的拍成假的。

5. 他们的电影往往是类型化。好莱坞电影概括为12种类型，现在我认为还出现了第13个电影类型——魔幻片，比如从《指环王》到《哈里波特》到《纳尼亚传说》都是魔幻片。

6. 精心制作。好莱坞电影画面很好，视觉冲击力强。我们电影在这一点上做得很好，皮毛的东西学得很好。

中国电影最缺商业片

赵　晖：您认为中国电影目前最缺什么？

彭吉象：最缺商业片。以前不敢提商业片，说娱乐片，其实娱乐片这个提法是不对的。娱乐片让人想起小品和搞笑的东西。我觉得要大胆提出商业片，就是按照商业模式运作的电影，这个应该成为电影的主流。电影就是商业片和艺术片两种。艺术片也要有一席之地，我们的院线应该有95%是商业片，5%上映艺术片。

原来我们不提商业片的原因是：第一，过去认为电影都是艺术片，不能提商业。但是现在这个问题迎刃而解，既然国家提文化产业，电影是产业，商业片的提法在观念上的问题解决了。第二，商业片的制作有它的规律。比如，制作上，商业片急需类型化。中国电影还没有出现类型化的影片。电视剧的经验在这些方面应该可以借鉴。比如电视剧中出现了古装片，其中至少有戏说类、正剧类、秘史类。可是，中国电影中的母类型还没有产生，更不用说子类型了。第三，商业片要完全摆脱个人小情感。目前电影缺乏文化产业意识。我们看美国的《泰坦尼克号》是很成功的，看到商业片也讲思想性。这部片子，原来预算是8000万美

金，最后成本是2.3亿美金，相当于20亿人民币。但是全世界票房的收入是18.3亿美金。还有上、下游产品差不多10亿美金的收入。影片纯利润是150亿人民币。由此可见电影产业是相当有潜力的产业，和IT比较，现在北京市场卖一台PC机，前年利润是100元人民币，这就意味着150亿人民币的利润就相当于要卖1.5亿台PC机。全中国卖了十几年才卖了8000万台的PC机，相当于人家《泰坦尼克号》利润的一半。中国要大胆提出商业片的理念。中国人原来的想法是"君子不言商"，现在恰恰不是这个情形了。

赵　晖：您怎么看商业片的艺术把握？

彭吉象：原来一提商业片似乎就是赚钱，其实不是。《泰坦尼克号》也讲人性的问题。我把它们叫做终极关怀：亲情、爱情、友情；生命、死亡、存在、毁灭；人类对真善美的追求。这些都是人类的共性。这点吴宇森讲得很好，"人类有很多共性，我在影片中就要表现。"吴宇森、李安在这点上都做得很好。李安是比较温和地表现，吴宇森是在暴力中表现。世界上很多电影大师都很注重这个追求。我认为黑泽明始终在探索真与假的问题。《罗生门》中，四个人对凶杀案有四个看法。从主观看世界，不是从客观看世界，对客观持否定态度。而瑞典的伯格曼始终在探讨善与恶的问题。他们这些电影大师是把他们的思想、哲理有机地融会在画面里面。通过故事、镜头语言来表现。

主旋律作品应更加好看

赵　晖：美国电影有个共同的价值，就是爱美国，我们国产电影如何寻找到这个精神，并加以表现？

彭吉象：我同意。任何国家都有主旋律电影，但是我们的主旋律要改进，不要一开始就要教育观众。没有一个观众是自己花钱要来受教育的，这样的电影要做到艺术教育的特点。第一，寓教于乐，把教育的作用放到娱乐里面。第二，以情感人，艺术和其他教育不同，要情感美育。第三，潜移默化的影响。我记得原来中国电影评论学会前会长钟惦棐先生说过，电影既不能兴邦，也不会亡国。我们不要过高，或过低地估计电影的教育作用。

赵　晖：目前，主旋律电影在创作中存在哪些问题？

彭吉象：首先，说教太多，让观众反感。其次，制作上不够精良。以前重视思想性，不注重艺术性和观赏性，尤其是观赏性。我认为应该把观赏性排在第一位。比如《太行山上》就是很好的主旋律的影片。在战争题材中是个突破，声音、画面很不错。尤其是声音很逼真，在中国电影发展史上都是值得写一笔的。对战争的残酷写得也有突破，更注重真实性。如果中国出现了商业片的主旋律电影，那是我们一大成功。

赵　晖：如何做好主旋律电影？

彭吉象：不要有说教意味，并且这类片子自身也要有自己的风格，比如戏剧风格、史诗风格、纪实风格的，不要千篇一律，要形成各自的类型。主旋律影片需要创新。真正能推向海外的中国主旋律电影必然是讲究现代电影制作技巧的主旋律电影。我们能拍出一部像《拯救大兵瑞恩》一样中国式的主旋律电影，这就成功了。

附：主要著述一览表

专　著

《电影：银幕世界的魅力》，北京大学出版社，1991年。
《艺术学概论》，北京大学出版社，1994年。
《艺术学概论》（修订版），高等教育出版社，2002年。
《艺术学概论》（第三版），北京大学出版社，2006年。
《艺术概论》，上海音乐出版社，2007年。
《中国艺术学》（主编），高等教育出版社，1997年。
《中国艺术学》（主编）[修订版]，北京大学出版社，2007年。
《影视鉴赏》（主编），高等教育出版社，1998年。
《影视鉴赏》（主编）[修订版]，高等教育出版社，2006年。
《影视美学》，北京大学出版社，2002年。
《影视美学》[修订版]，北京大学出版社，2009年。
《机遇与挑战：电视专业化频道的营销策略》（主编），中国广播电视出版社，2006年。
《中国经典电影作品赏析》（主编），高等教育出版社，2006年。
《数字技术时代的中国电视》（主编），北京大学出版社，2008年。

译　著

[苏]A.齐斯著：《马克思主义美学基础》，中国文联出版公司，1985年。
[美]大卫·波德维尔、克莉丝汀·汤普森著：《电影艺术：形式与风格》，北京大学出版社，2003年。

后 记

光阴似箭，日月如梭。从20世纪80年代初，我在北京大学读书时完成的第一篇电影学论文算起，至今已过去三十多年了。最近，北京大学影视戏剧研究中心要为在北大工作的几位学者各出一本电影学论文自选集，我就从三十多年来发表过的各种论文中，挑选出这二十余篇电影学论文来。至于其他关于美学、艺术学、电视学、文艺理论，以及众多的艺术评论文章等等，均因为篇幅所限，只能今后编选在另外的文集之中了。

回顾三十多年来的学术历程，需要感谢的师长很多，但是，对我一生学术影响最大的还是我的美学导师朱光潜先生和宗白华先生，以及将我领进电影之门的钟惦棐先生。如今这三位先生均已作古。但是，可以告慰中国电影美学事业开拓者钟惦棐先生的是，改革开放三十多年来，中国电影美学事业正在稳步向前推进。后继者们怀有共同的心愿，那就是："路漫漫其修远兮，吾将上下而求索！"

是为后记。

彭吉象
2014年春